中国电影产业

交易运作指南

规则、合同与案例

王冬梅 刘永沛 著

图书在版编目(CIP)数据

中国电影产业交易运作指南:规则、合同与案例/王冬梅,刘永沛著.—北京:北京大学出版社,2021.5

ISBN 978-7-301-32161-4

Ⅰ.①中… Ⅱ.①王… ②刘… Ⅲ.①电影事业—产业发展—中国—指南 Ⅳ.①J992-62

中国版本图书馆 CIP 数据核字(2021)第 074263 号

书　　　名	中国电影产业交易运作指南：规则、合同与案例 ZHONGGUO DIANYING CHANYE JIAOYI YUNZUO ZHINAN：GUIZE、HETONG YU ANLI
著作责任者	王冬梅　刘永沛　著
责 任 编 辑	朱梅全
标 准 书 号	ISBN 978-7-301-32161-4
出 版 发 行	北京大学出版社
地　　　址	北京市海淀区成府路 205 号　100871
网　　　址	http://www.pup.cn　新浪微博:@北京大学出版社
电 子 信 箱	sdyy_2005@126.com
电　　　话	邮购部 010-62752015　发行部 010-62750672 编辑部 021-62071998
印 刷 者	天津中印联印务有限公司
经 销 者	新华书店 730 毫米×1020 毫米　16 开本　24.25 印张　361 千字 2021 年 5 月第 1 版　2021 年 12 月第 2 次印刷
定　　　价	69.00 元

未经许可,不得以任何方式复制或抄袭本书之部分或全部内容。

版权所有,侵权必究

举报电话:010-62752024　电子信箱:fd@pup.pku.edu.cn

图书如有印装质量问题,请与出版部联系,电话:010-62756370

序一

在华谊兄弟工作的十年中，我发现电影行业存在一个现象：法律工作者不熟悉电影行业的商业交易规则，不知道电影行业的行业术语；同时，电影从业人员不懂得如何运用知识产权和法律规则保护自己的合法权益，对晦涩难懂的法律术语也很难理解。因此，电影行业的法律工作者和电影从业人员之间仿佛隔着一堵无形的"墙"，相互之间很难跨越和融合，很难沟通和理解。在实践工作中，法律工作者在电影行业中处于"被边缘化"或"可有可无"的位置，尤其是外部律师很难实质性地参与电影项目的运作和实操过程，导致外部律师了解商业交易规则的机会越来越少。外部律师在提供法律服务时，由于不熟悉电影行业的商业交易规则，无法透彻地理解电影从业人员提出的商业诉求，他们提出的交易谈判策略或合同审核意见与电影从业人员所希望达成的商业目的不相符，导致电影从业人员对外部律师的专业能力和服务质量产生质疑，不愿意再委托律师为电影项目提供法律支持，法律工作者与电影从业人员之间的合作越来越少，沟通越来越难。

针对法律工作者不熟悉电影产业的交易规则和电影从业人员不懂得法律规则的现状，我们专门撰写本书。对于法律工作者而言，通过阅读本书可以系统化地了解电影产业的交易规则、交易内容以及电影产业特有的"语言体系"；对于电影从业人员而言，通过阅读本书可以了解电影项目运作过程中如何进行合同谈判、如何运用法律规则管理电影项目、解决遇到的问题。我们希望通过本书对电影产业交易规则的系统化介绍，促进法律工作者与电影从业人员有效地沟通，为推进中国电影产

业工业化的有序发展起到一定的作用。

法律工作者如何解决与电影从业人员之间的沟通难题，如何获得电影从业人员的认可，针对这些问题，我们给法律工作者提供了一些建议：系统化地学习和了解电影产业的商业交易规则，多花费一些时间与电影从业人员进行沟通，通过大量的实践工作获得行业经验，将自身拥有的法律专业知识和后期学习的商业交易规则、获得的行业经验相互结合，为电影从业人员提供更为有效的法律服务。

本书由我和刘永沛共同撰写完成，我们根据各自擅长的领域分别负责不同章节的撰写工作。具体来说，第一章由我撰写完成；第二章至第六章由我和刘永沛共同撰写完成，其中，涉及每个交易阶段的相关交易规则和合同解释的部分由我撰写完成，涉及每个交易阶段的相关案例分析的部分由刘永沛撰写完成；第七章由我和刘永沛共同撰写完成。

另外，除了我们两位，华谊兄弟的法务李璟珏为本书的撰写提供了很多宝贵意见，北京恒都律师事务所律师胡瀚文、北京大学法学院的博士于韵和华谊兄弟的法务黄昆参与了本书的校对工作，他们为本书的撰写提供了很大的帮助，在此一并感谢。

2018年我从美国留学归来后，一直在呼吁中国电影产业交易规则的建立，一直致力于培养一批既懂行业又懂法律的人才。在此感谢参加"颂望娱乐法学院"培训课程的两期学员，他们是我第一次面授电影产业交易规则和法律实践的学生。同时，我也要感谢上海交通大学凯原法学院、中国政法大学法律硕士学院、澳门科技大学电影学院的支持，为普及电影产业交易规则、培养懂行业懂法律的影视法律人才和新一代电影人提供了平台和机会。电影产业的规则化、系统化和工业化需要电影人和影视法律人的共同努力。

最后，特别要感谢我在华谊兄弟的两位老板——王中军先生和王中磊先生，感谢他们在我于华谊兄弟工作的十年期间给予我的培养和信任，让我有机会参与大量电影项目全流程的实操运作，学习和了解电影产业的交易惯例，感谢他们对法律的重视和认可。

<p style="text-align:right">王冬梅
北京
2020 年 6 月 1 日</p>

序二

2018年，冬梅与我合作，在上海交通大学凯原法学院给研究生开设娱乐法课程，本书是我们课程讲义的一部分。每次上课，冬梅在北京和上海之间来回穿梭。常第一天到上海，第二天回北京，或当天来回。她的认真执着，令人钦佩。没有冬梅的坚持，就没有课程的如期推进，也就没有本书的顺利问世。与修读娱乐法课程同学的探讨，使我受益匪浅，与你们一起度过的，都是快乐的时光。

吴尚昆兄及时而有见地的修改意见，直接改进了我对案例的写作体例。凯原法学院研究生吴天然、李涵倩、王潇莹、刘骁认真细致的校对工作，帮助我修正了一些明显的错误。北京大学出版社朱梅全编辑专业高效的审读，使本书呈现为现在的模样。由于笔力不逮，书中必然会出现的错误与不足，文责全在于作者，如果能得到读者的批评与指正，当可能有进一步修订的机会。

本书由冬梅和我共同完成。冬梅主要负责产业部分，我主要负责案例部分。冬梅的部分属于产业的前端，跨越了电影产业的各个主要阶段，目的在于展现电影产业的运行规则与合同，探讨如何把电影生产出来，并按市场的需求传播出去。我的部分属于后端，即当有关电影的各合作方之间有纠纷，或者发生侵权时，如何解决争议。

之所以这样安排内容，首先是基于我们对这门课的理解，其次是基于我们对读者的期许。

娱乐法是规则体系，是面向产业的规则之治；娱乐业则是基于资本

和文化的工业体系，电影是作为产品进行生产的商品；娱乐，主要指大众娱乐，乃一种生活的日常。因此，要从娱乐、娱乐业、娱乐法三个层次来理解电影。在日常生活中，人们津津乐道的是娱乐（电影），鲜少进入到娱乐业（电影产业）和娱乐法（规则）的专业讨论。本书聚焦的就是后两个部分，并着力于规则部分，力求从体系上反映电影产业的全貌。

目前，业界对中国电影产业的规则体系的系统总结和思考已有长足进步，但还不充分。学生既缺乏对电影产业的理解，也缺乏对相关案例的分析技术。对行业无理解，是因为无工作经验，也无从学习。而缺乏案例的阅读研究，实乃教学设计之弊。部分读者或许对行业熟悉，或许对法律熟悉，但二者皆精者不多。

产业是规则体系的宏观载体，案例是规则体系的微观载体，把面向产业的讲授与关于纠纷解决的案例研讨结合起来构建体系，是我们一次小小的尝试。

为了与本书的产业内容相配合，我们精心挑选、组织了相关案例。案例以涉及电影的案件为主，当在法律上电影与电视剧无实质差别不影响对问题的阐释时，我们也选入一些涉及电视剧的案件。为了聚焦，每个案例只针对一至二个核心争议点展开分析。

案例之所以重要，从当事人和法官的角度看，是为了解决现实具体的争议，在有限的时空中，化解矛盾，定分止争。从研究者和学习者的角度看，每一份判决书都是一份历史文献，其中记录了当事人的行为（作为或不作为）、双方的证明与反驳、法官的说理与评判。

法官在作出裁判时受到很多约束。纠纷中的各方都会从有利于自己的角度提交证据，提出主张，提供论证。证据通常纷繁复杂，有关无关；主张通常相互敌对，有理无理；论证通常各显神通，有用无用。法官则要像历史学家一样，考证有限的证据去还原"真相"，然后通过或复杂或简单的司法技术展开论证，展示心证，作出评判。

如果说法官对案件的观察属于一阶观察，研究者对案件的观察就属于二阶观察。从更远的距离来看待整个案件，可以把法官的裁判也作为行为的一部分，对法官的评价再进行评价。研究者有了更从容的时间，也少了进入具体案件的压力，处于更超然的地位，但也要严格基于裁判

文本，以史家的态度来对待案例，而非天马行空地空发议论。

本书案例部分包括如下内容：

（1）争议。即本案要讨论的核心争议。该部分会提出问题，以便读者带着问题进入阅读，更有效率。

（2）诉讼史。即列出从当事人提起诉讼，到法院作出一审、二审（如有）、再审（如有）的简要过程，让读者用最少时间了解案件的前因后果，并回应核心争议的处理结果。

（3）事实。此部分甚为困难。当事各方为了证明自己的主张，会提出各种证据，证据的形式多种多样。法官对这些证据的三性（合法性、真实性、关联性）进行评价，决定是否采信。诉讼过程中也会有各种补充证据，有些证据会在二审中才出现。因此，关于证据的描述会出现在裁判文书中的各个部分。我们的任务是围绕核心争议，重新选择、组织证据，拼出一幅法律上的事实（历史）图景。为了说清楚事实，我们有时会用时间轴、表格等来展现。如此做是为了节省读者的时间，使之能够高效地理解发生了什么，而不用再费时费力地进行"还原"的工作。

（4）法院说理。即法院为什么要作出此种裁判。法官在此公开其心证，说服争议各方同意接受其裁判。在诉讼中，说服是双向的：当事人说服法官，是通过举证质证、辩论等程序展开；法官说服当事人，则是通过保障其程序权利、固定证据、适用法律、详加说理，作出裁判，使争议各方心服口服。诉讼是一个说理的过程。一个公正的裁判，不仅指引当事人的行为，也塑造相关从业者的行为，形成健康的行业生态。

另请读者注意，案例中出现的法律法规条文，是指司法裁判作出时的条文。法律的修改和新法的制定，会影响未来案件的法律适用。例如，自2021年1月1日起，《中华人民共和国民法典》开始施行，本书案例中涉及的《中华人民共和国民法总则》《中华人民共和国合同法》《中华人民共和国侵权责任法》等被废止。

（5）评论与建议。如果说前面四部分我们都在努力试图客观地把案件呈现给读者的话，第五部分则是我们的主观评论。我们继续提出问题，可能对案件提出不同意见，甚至批评；对当事人提出我们的建议，即"如果可以重来一次，将……"的假设，目的是给业界参考。所有的历史研究，都是面向未来的思考。未来，人们一定会犯错误，但我们希

望不要再犯同样的错误。

2020年,是充满创伤的一年,也是悲伤的一年。新冠肺炎疫情重塑了教育,也改变了学术交流的方式。学生们星散各地,传统课堂不复存在,但思想的交流不受时空的阻隔。

窗外,芭蕉抽叶,凌霄花开,万物生长。疫情使校园和讲台沉寂,却使行走在大地上的课堂生生不息。在沉吟、授课和写作中,走进夏天,走近高原。蓝天白云,如影随形,触手可及;山花野草,似海微澜,流连忘返。天地之间,日光粗砺,晚风苍凉,夜幕微茫。古老的街道,光滑的石板路,引导着游子的脚步,去到远方,也回到故乡。

纪念一段时间的最好方式,就是写下来。我在这被称为"离天堂最近的地方",伫立在安静的阳光下,以这些短短的文字,纪念这段难得的时光,并感恩生命中最重要的人。

<div style="text-align:right">

刘永沛

香格里拉

2020 年 6 月 18 日

</div>

目 录

第一章 概 述	**第一节 电影工业化的核心要素**	003
	一、制片公司	003
	二、艺术家	003
	三、法律人	004
	四、经纪人	004
	五、工会	005
	六、资金	005
	七、交易规则	006
	第二节 电影产业的核心内容	006
	一、参与者	007
	二、事项	013
	三、规则	015
	四、合同	022
第二章 立项开发阶段	**第一节 交易规则**	027
	一、开发模式	028
	二、改编权	031
	三、剧本	037

　　四、真人真事改编的电影　　038
　　五、绿灯制度　　042

第二节　合同　　043
　　一、改编权授权或转让合同　　044
　　二、剧本委托创作合同　　052

第三节　案例　　057
　　案例一　编剧委托创作合同纠纷
　　　　　　——花儿影视公司 v. 蒋胜男　　057
　　案例二　编剧委托创作合同纠纷
　　　　　　——吴迎盈等 v. 苍狼公司　　068
　　案例三　动画片角色权属侵权纠纷
　　　　　　——大头儿子文化公司 v. 央视
　　　　　　动画公司　　076
　　案例四　改编权侵权纠纷
　　　　　　——白先勇 v. 上影集团等　　084
　　案例五　保护作品完整权侵权纠纷
　　　　　　——张牧野等 v. 中影公司等　　091

第三章 投资阶段

第一节　交易规则　　113
　　一、投资模式和制作模式　　113
　　二、主要工作内容　　118
　　三、主要参与者　　124
　　四、资金　　129

第二节　合同　　134
　　一、联合投资摄制协议（按比例投资及
　　　　分配类）　　134
　　二、委托承制协议　　146

第三节　案例　　　　　　　　　　　　　　150
　　案例六　影视剧联合投资合同纠纷
　　　　　——华利公司 v. 盟将威公司　　151

第四章 拍摄制作阶段

第一节　交易规则　　　　　　　　　　　171
　　一、主要工作内容　　　　　　　　　171
　　二、主要参与者　　　　　　　　　　173
　　三、署名　　　　　　　　　　　　　179
　　四、报审　　　　　　　　　　　　　184
　　五、特殊事项　　　　　　　　　　　187

第二节　合同　　　　　　　　　　　　　193
　　一、主要演员聘用合同　　　　　　　194
　　二、导演聘用合同　　　　　　　　　200
　　三、音乐作品许可使用合同　　　　　203
　　四、音乐作品委托创作合同　　　　　205

第三节　案例　　　　　　　　　　　　　207
　　案例七　电影中的音乐著作权侵权纠纷
　　　　　——宁勇 v. 中影公司等　　　207
　　案例八　影视剧植入广告及虚假宣传不
　　　　　正当竞争纠纷
　　　　　——珂兰信钻公司 v. 辛迪加
　　　　　　公司等　　　　　　　　　　216
　　案例九　电影作品最终剪辑权纠纷
　　　　　——章曙祥 v. 真慧公司　　　221

第五章 宣传发行阶段

第一节　交易规则　　　　　　　　　　　233
　　一、主要参与者和主要工作内容　　　233
　　二、宣传开支和发行开支　　　　　　237

　　　　　三、电影发行代理费　　　　　　　　　　239
　　　　　四、电影发行收益分配规则　　　　　　　242

　　第二节　合同　　　　　　　　　　　　　　　　250
　　　　　一、中国大陆地区发行协议　　　　　　　250
　　　　　二、信息网络传播权许可使用合同　　　　256

　　第三节　案例　　　　　　　　　　　　　　　　261
　　　　案例十　电影作品的寄生营销不正当
　　　　　　　　竞争纠纷
　　　　　　　　——永旭良辰公司 v. 泽西年代
　　　　　　　　公司等　　　　　　　　　　　　　262
　　　　案例十一　信息网络传播权侵权纠纷
　　　　　　　　——其欣然公司 v. 搜狐公司　　　271
　　　　案例十二　网络直播和点播侵权纠纷
　　　　　　　　——优酷公司 v. 云迈公司　　　　275
　　　　案例十三　电影票房纠纷
　　　　　　　　——崴盈公司 v. 华谊兄弟　　　　282

第六章
后期价值实现
阶段

　　第一节　交易规则　　　　　　　　　　　　　　297
　　　　　一、后期价值实现的模式　　　　　　　　297
　　　　　二、电影实景娱乐项目　　　　　　　　　299
　　　　　三、电影院　　　　　　　　　　　　　　302

　　第二节　合同　　　　　　　　　　　　　　　　307
　　　　　一、衍生品授权开发合作合同　　　　　　307
　　　　　二、品牌授权许可使用合同　　　　　　　311

第三节　案例　　　　　　　　　　　314

案例十四　动画角色形象衍生品侵权纠纷
　　　　　——盟世奇公司 v. 泽安商贸
　　　　　　公司　　　　　　　　　314

案例十五　电影衍生品开发侵权纠纷
　　　　　——华谊兄弟等 v. 王府井
　　　　　　书店等　　　　　　　　322

第七章
中国电影产业的机遇和挑战

一、历史与回顾　　　　　　　　　331
二、现状与挑战　　　　　　　　　333
三、发展与策略　　　　　　　　　335
四、未来与应对　　　　　　　　　337

附录
示范合同

附录一　改编权授权协议　　　　　343
附录二　电影联合投资拍摄协议　　351
附录三　主要演员聘用合同　　　　362

后记　　　　　　　　　　　　　372

第一章 概述

第一节　电影工业化的核心要素

电影工业化的进程是一个复杂且漫长的过程,包含的要素非常多样,为了便于读者对整个电影产业的系统化理解,本节对电影工业化进程中涉及的几个核心要素进行简单介绍。

一、制片公司

制片公司包括大片厂（Studio）和独立制片公司（Independent Producer）。大片厂主要是指同时具备电影制作能力和发行能力的老牌传统的大型电影公司,比如华谊兄弟、博纳影业、万达影业等,这些电影公司不仅拥有制作公司,而且还拥有发行公司和院线公司。独立制片公司是指仅具有电影制作能力,但不具有电影发行能力的小型或中型电影制作公司,比如以陈国富为核心的工夫影业、以冯小刚为核心的美拉传媒、以徐铮为核心的欢喜传媒等。由于不具备发行能力,一般情况下,独立制片公司开发制作的电影项目会与大片厂进行合作,独立制片公司负责开发制作电影项目,大片厂主要负责电影的发行,有时也会参与电影项目的投资和制作事宜。

二、艺术家

这里的艺术家（或称"创意人员"）主要是指主创人员,包括但不

限于编剧、导演、主要演员、音乐人（词作者、曲作者等）等在电影制作过程中不可或缺及不可替代的创作人员。除上述主创人员之外，在电影制作过程中也离不开非主创人员的参与，非主创人员是除主创人员之外电影项目的重要参与者，包括但不限于非主要演员、剧组人员等。

三、法律人

在中国电影行业中，法律人（或称"法律工作者"）主要是指制片公司的内部法务人员和外部聘请的律师。法律人在电影项目涉及的每个交易阶段起着不可替代的作用。

在好莱坞，法律人存在于电影行业的每个环节，参与电影项目的每个阶段。在好莱坞电影项目中，法律人负责电影项目交易结构的设计、商务条款的谈判和全部交易合同的起草审核等。可以说，在好莱坞，没有法律人的参与，电影项目几乎无法完成。另外，很多好莱坞大片厂的CEO或者高级管理人员都有法律学习背景或律师执业经验。

在中国的电影行业中，法律人的地位相对边缘，参与的事情相对简单，存在感较弱。在中国电影项目中，法律人主要负责参与部分合同的审核、法律纠纷的处理以及法律诉讼的代理，法律人并没有真正参与到电影项目的商业交易谈判过程中，这也是为什么中国的法律人不熟悉和不了解电影项目商业交易规则的一个重要原因。

四、经纪人

这里的经纪人是指专门从事为艺术家或创意人员寻找商业机会、演出机会或其他机会的专业人士。

在好莱坞，经纪人是一个非常重要的职业。经纪人需要具备一定的资格并且取得经纪人执业证书方可从事经纪事务。未取得执业证书从事经纪事务将被视为违反法律的行为，或者其从事经纪事务的行为将被视为无效，其代理的艺术家或创意人员有权因此拒绝向其支付代理费。好莱坞经纪人代理的经纪事务比较广泛，他不仅代理演员的经纪事务，还可以代理编剧、导演甚至体育运动员的经纪事务。由于电影项目离不开主创人员的参与，因此掌握主创人员经纪事务的经纪人在电影项目中的

话语权比较大，经纪人可以影响主创人员作出是否参与电影项目的决定。有时，经纪人会整合其代理的编剧、导演或演员作为主创人员开发一个电影项目，然后提交给制片公司审核立项，立项通过后与制片公司共同合作开发制作该电影项目。

在目前中国的电影市场上，经纪人市场没有统一的规范，经纪人从事经纪事务没有严格的资质要求，经纪人执业证书的取得不是经纪人从事经纪事务的必要条件，因此，目前中国的经纪人市场比较混乱。经纪人从事的经纪事务比较有限，其内容主要包括为艺术家们提供保姆式的服务、打理艺术家们的日常生活事务，以及为艺术家们寻找和提供广告代言、演出等商务机会。与好莱坞的经纪人市场相比，中国的经纪人市场还需要经历一个长期的、规范化的发展路程。

五、工会

这里的工会（Guild）是指好莱坞电影工业中存在的一种组织形式。该组织由符合条件的艺术家们加入作为会员，代表艺术家们与制片公司协商谈判并签署集体协议，约定艺术家们在提供电影项目相关服务时应享有的最低标准的薪酬、福利、署名等涉及艺术家权益的相关内容，从而达到保护艺术家们的合法权益的目的。工会在好莱坞电影工业中起着至关重要的作用，好莱坞的电影项目基本上都离不开工会组织的参与。在好莱坞，工会组织主要包括演员工会、编剧工会、导演工会、线下人员工会，这些工会组织分别与制片公司签署集体协议。

在中国电影市场中，没有好莱坞电影工业中的工会，但是有演员、编剧、导演等艺术家们自行组织成立的协会。这些协会从事的工作和发挥的作用与好莱坞工会不一样，这些协会属于非营利性的组织或者社会团体，不得从事营利性的商业活动，不具备对外谈判签署协议的资格和能力。

六、资金

电影制作需要大量的资金支持，没有资金，电影项目根本无法启动；没有足够的资金，电影项目无法保证顺利完成。根据我们以往的经验和了解的信息，在好莱坞，中型电影项目的制作成本大约为8000万

美元，大型电影项目的制作成本在1.5亿美元以上，这些电影项目制作的资金主要来源于大片厂的投资、银行贷款、海外预售等。在中国，中型电影项目的制作成本大约为5000万元人民币左右，大型电影项目的制作成本基本超过1亿元人民币以上，超大型的电影项目的制作成本可以达到2亿元人民币以上。随着中国电影市场越来越大，电影项目制作成本的金额越来越高，目前2亿—5亿元人民币的超大型制作的电影已经出现，而且数量上有逐年增加的趋势。

七、交易规则

这里的交易规则主要指在电影立项开发、投资、拍摄制作、宣传发行及后期价值实现等电影项目运行的整个过程中，形成的一整套成熟的、供电影从业人员遵守和执行的规则和惯例。交易规则的建立，便于电影从业人员遵守执行，有利于电影行业运行的规范化，有利于降低交易过程中的时间成本和沟通成本。我们认为，电影产业的工业化实质上是交易规则的系统化。在好莱坞，电影产业经过上百年的发展，已经形成了高度发达的电影工业化体系，拥有一套成熟的、系统化的交易规则和运行机制。在中国，电影产业尚处于初级发展阶段，还没有形成一套适合中国本土电影市场的、有效运行的系统化交易规则和运行机制。中国电影的工业化需要一套自己的交易规则和运行体系。

在电影项目运行的整个过程中，制片公司、艺术家、法律人、经纪人和工会是可变因素，资金和交易规则是不变因素。不同的电影项目可以由不同的制片公司、艺术家、法律人、经纪人和工会来完成，但是不同的电影项目需要共同面对的问题是资金和交易规则。

第二节　电影产业的核心内容

电影产业非常复杂，每个电影项目都会经历开发、投资、制作、发行几个阶段，并且每个阶段都会涉及不同的参与者、不同的事项、不同的规则和不同的合同。因此，对电影产业的介绍，离不开四个方面的内

容：参与者、事项、规则、合同。

一、参与者

参与者是电影项目不可缺少的因素。参与电影项目的人非常多，少则几百人，多则上千人。电影项目的每一个参与者都非常重要，整个电影项目好比一台机器，每个参与者好比机器的零部件，缺少任何一个零部件，机器都无法运转。电影项目的主要参与者包括：

1. 执行制片方

执行制片方是整个电影项目的组织执行者，其职责贯穿于整个电影项目。执行制片方负责开发剧本，寻找资金，组织编剧、导演、演员等主创人员和其他非主创人员、行政工作人员共同完成电影的拍摄制作，成立剧组，制定电影项目的制作费用预算，监督投资款的使用，制定宣传和发行的策略和方案，以及决定其他与电影项目质量好坏或电影票房成绩高低有关的事宜等。我们认为，执行制片方是电影项目中最为重要的参与者，没有执行制片方，电影项目几乎不可能完成。另外，需要特别说明，这里的执行制片方指的是法人单位，不是自然人。

2. 投资方

电影项目的制作需要大量的资金支持，资金是电影项目制作必不可少的重要因素之一，提供资金的投资方成为电影项目制作完成必不可少的参与者。在中国，电影项目的投资方种类多样，有华谊兄弟、博纳影业、光线传媒等传统电影制片公司，还有腾讯视频、优酷、爱奇艺等新加入电影行业的网络视频公司，还有一些对电影行业比较感兴趣的基金公司或投资公司。除此之外，自然人也可以投资电影项目，成为电影项目的投资方，根据投资比例分享收益。

3. 剧组

剧组是为电影的制作拍摄而专门成立的临时性组织。剧组的成员基本上涉及电影制作过程中的全部参与者，包括但不限于导演、演员、摄影师、美术设计师、灯光师、录音师、道具人员、化妆师、特技人员、武术/动作指导、剪辑师、烟火枪械组员、场务、配乐人员、素材拍摄

人员、后勤、剧组财务人员、行政人员等。一般情况下，小剧组由几百人组成，大剧组的参与者可达上千人。

4. 各类服务公司

电影制作过程中会涉及很多琐碎而专业的事宜，为了提高效率和质量，很多工作需要委托外部专业公司协助完成。例如，酒店或旅馆主要为剧组人员安排住宿，场地租赁公司主要提供拍摄场地，汽车租赁公司提供车辆租赁服务，特效公司提供后期特效制作服务，群演公司提供群众演员等。

5. 营销宣传公司

宣传推广的工作由营销宣传公司负责。电影在制作完成后，为了吸引观众去电影院观看电影，营销宣传公司需要对电影进行大量的且精准的宣传推广，营销宣传的成败会直接影响电影票房成绩的好坏。营销宣传是电影大卖的第一步，好的营销宣传公司会制定正确的宣传策略，精准定位目标观众，采取有效的手段和方式向观众推销电影，让观众知道这部电影，让观众对这部电影产生兴趣，愿意走进电影院观看这部电影，为电影贡献票房。如果一部好的电影没有好的营销宣传策略，无法引起观众的注意，观众进电影院买票观看这部电影的意愿低，这部电影的票房成绩就不会很好。总之，就电影的营销宣传而言，无论电影质量如何，只要能够吸引大批观众在电影公映后几天内走进电影院观看这部电影，就充分表明这部电影的营销宣传工作是成功的。

一般情况下，营销宣传工作做得是否到位，从电影公映后两天的票房成绩即可以作出初步判断。如果一部电影在公映后两天票房成绩很好，但是从第三天开始电影票房成绩下降很快，在这种情况下可以初步判断，这部电影的营销宣传工作很成功，但是电影内容并不一定受大众和市场的喜欢。相反，如果一部电影在公映后两天票房成绩不好，但是从第三天开始电影票房成绩逐渐增加，这种情况下可以初步判断这部电影的营销宣传工作做得不够好，但是电影内容却是观众喜欢的，电影放映之后，通过观众的口碑相传，后期电影票房成绩越来越好。因此，选择专业且经验丰富的营销宣传公司对电影的宣传发行至关重要。

目前，在中国的电影市场中，营销宣传工作和发行工作大部分由同一家公司负责，宣传发行公司会制定统一的宣传发行策略，具体的策略执行工作将会以不同形式与各类专业的营销宣传平台进行合作。其中，网络宣传推广会与新浪微博、爱奇艺、腾讯等网络平台合作；素材制作方面会与一些设计公司、广告公司合作；还有一些工作会与银行、广告主通过异业合作的形式进行。例如，电影《捉妖记》与麦当劳就电影的宣传推广和麦当劳产品的宣传推广一起制作营销策划方案，在推广电影的同时又推销了麦当劳的产品和服务。

6. 发行公司

电影在电影院的上映离不开发行公司的努力。电影制作完成之后，发行公司负责制定统一的电影发行方案，与营销宣传公司沟通，配合电影的宣传推广，与电影院沟通电影的排片率，最大限度地保证电影院有足够的排片场次满足观众的观影需求。

根据发行渠道的不同，负责发行的公司会委托或授权不同的发行平台在不同的发行渠道上发行传播电影。例如，将信息网络传播权授权给腾讯视频、优酷、爱奇艺等视频网站，授权在其视频网站上播放授权电影；将电视播映权授权给各大电视平台，授权在其电视台上播放授权电影；授权各大酒店在其酒店内部的电视平台上播放授权电影；授权各大航空公司在其航空器的播放平台上播放授权电影等。上述视频网站、电视台、酒店、航空公司等作为电影发行方之一，在其被授权的范围内享有相应的发行权。

根据发行地域的不同，负责发行的公司会委托或授权不同地域的发行方在不同地域范围内发行传播电影。例如，根据发行地域的不同，发行方分为中国大陆地区的发行方，中国香港、澳门和台湾地区的发行方，以及海外地区的发行方。上述不同地域的发行方在其被授权的发行地域范围内行使发行权。

7. 电影院和院线公司

电影的上映离不开电影院，电影院处于电影产业链的终端，是电影票房收入的直接来源。近几年在电影院上映的电影数量越来越多，电影

院需要根据电影上映前或上映后的热度随时调整每部电影的排片率，目的是吸引越来越多的观众到电影院观看电影。

院线公司（又称为"院线管理公司"）是电影发行公司与电影院之间的桥梁。按照中国电影市场相关监管政策的规定，① 国家鼓励电影院挂靠院线公司。在中国电影市场上，电影发行放映的基本操作模式为：电影发行公司与各院线公司就影片的放映业务达成合作，然后由各院线公司负责对其下属的电影院就影片放映作出统一安排及管理。一般情况下，电影发行公司不会直接与单个电影院就电影放映签署合作协议，院线公司会向其管理的电影院收取一定的管理服务费。

成立院线公司要符合相关法律法规的规定。② 院线公司分为省内院线公司（由10家以上的同一省份影院公司发起设立）和跨省院线公司（由15家以上且分布在不同省份的影院公司发起设立）。组建省内院线公司需经省级电影主管部门批准，并报国家电影主管部门备案。组建跨省院线公司需经国家电影主管部门审批。同一省份的院线公司不能超过三家，院线公司的收购整合需报国家电影主管部门审批。

根据《2019全国电影票房年报》，③ 截至2019年年底，全国现有影院数量达12408家，相较2018年新增影院1453家；现有银幕总数达69787块，相较2018年新增银幕9708块。这些影院构成了中国电影业的主要发行放映渠道，也是电影公司电影作品主要的销售渠道。

8. 票务平台

票务平台是近几年在中国电影市场兴起的售卖电影票的平台。观众可以在票务平台购买电影票并且选择观影座位，在电影开始之前前往电影院使用票务平台指定的机器直接打印电影票，凭电影票进入影厅。票务平台帮助观众节省了购票时间，为观众购买电影票提供了方便。在中

① 如《关于改革电影发行放映机制的实施细则（试行）》（广发办字〔2001〕1519号）；《关于进一步推进电影院线公司机制改革的意见》（广影字〔2003〕第576号）。

② 如《数字电影发行放映管理办法（试行）》（广发影字〔2005〕537号）第5条和第6条；《关于成立电影院线报批程序的通知》（广影字〔2002〕第69号）第2条。

③ 参见《2019全国电影票房年报》，https://www.chinafilm.com/xwzx/8726.jhtml，2020年8月31日访问。

国电影市场上，观众在票务平台上购买电影票的票价一般都低于在电影院里购买的票价，所以目前中国的电影观众已经养成了在票务平台上购买电影票的习惯。

经过几轮洗牌，在目前中国电影市场上，最大的票务平台是猫眼和淘票票，其背后的重要股东是互联网巨头公司腾讯和阿里。

9. 后期价值开发公司

电影的后期价值实现是指电影作品的权利人对电影作品进行二次利用或再次开发从而获得收益的行为。例如，电影作品的权利人将电影里的各种元素或角色形象授权给开发公司，由开发公司将其设计成商品并进行生产、售卖，或者授权开发公司将各种电影元素与游戏设施相结合置于主题公园内供游客娱乐等，开发公司向电影作品的权利人支付授权使用费。电影后期价值的开发最常见的方式是对电影元素或角色形象进行商品化开发，如将电影元素制作成毛线玩具、装饰品等。电影后期价值的开发是利用电影长尾效益的特点实现电影价值最大化的一种方式。

就目前中国的电影市场而言，后期价值开发很难取得收益，主要原因是中国著作权保护尚处于初级阶段，盗版现象比较严重，极大影响了电影后期价值收益的获得。

10. 国家电影局和各省级电影局

电影产业作为具有意识形态特殊属性的重要产业，受到国家有关法律、法规及政策的严格监督、管理。国家电影局正式挂牌之前，国务院广播电影电视行政部门主管全国电影工作，县级以上地方人民政府管理电影的行政部门负责本行政区域内的电影管理工作。2018年4月16日，国家电影局正式挂牌。根据《国务院机构改革方案》《深化党和国家机构改革方案》，"国家新闻出版广电总局"不再保留，组建"国家广播电视总局"，作为国务院直属机构，"国家新闻出版广电总局"的电影管理职责、新闻出版管理职责划入中共中央宣传部管理，加挂"国家电影局""国家新闻出版署（国家版权局）"牌子。国家电影局正式挂牌之后，负责电影管理和电影审核许可工作的主体是国家电影局和各省级电影局。

国家电影局的主要职责为：管理电影行政事务，指导监管电影制片、发行、放映工作，组织对电影内容进行审查，指导协调全国性重大电影活动，承担对外合作制片、输入输出影片的国际合作交流等。在国家电影局正式挂牌后，各省级电影局也陆续完成挂牌。各省级电影局负责各自范围内报审的电影项目立项、发行等审核工作。

根据《中华人民共和国电影管理条例》（以下简称《电影管理条例》）第5条的规定，国家对电影摄制、进口、出口、发行、放映和电影制片公映实行许可制度。未经许可，任何单位和个人不得从事电影的摄制、进口、发行、放映活动，不得进口、出口、发行、放映未取得许可证的电影片。《电影企业经营资格准入暂行规定》第3条规定："国家对电影制作、发行、放映、进出口经营资格实行许可制度。"第4条规定："国家广播电影电视总局（以下简称广电总局）为全国电影制作、发行、放映、进出口经营资格准入的行业行政管理部门。"电影发行单位必须持有《电影发行经营许可证》。《电影企业经营资格准入暂行规定》第16条规定："电影进口经营业务由广电总局批准的电影进口经营企业专营。进口影片全国发行业务由广电总局批准的具有进口影片全国发行权的发行公司发行。"

11. 法律人员和财务人员

法律人员包括制片公司内部的法务人员和外部聘请的律师。在电影项目中，法律人员的工作贯穿电影项目运行的整个过程，从前期项目立项开发阶段至后期价值实现阶段，每个阶段都离不开法律人员。法律人员的主要工作包括：保证项目前期权利的合法取得，避免出现权利瑕疵影响整个项目的顺利进行；负责与电影项目投资方、主创人员及其他项目参与方进行协商谈判，起草并审核电影项目相关的合同；在电影摄制过程中，针对剧组出现的纠纷或法律问题，法律人员负责出具相关法律意见并提供解决问题的方案，避免耽误电影拍摄进度；负责对电影项目涉及的各项权利进行核查确认和梳理，保证电影项目权利链的完整，无权利瑕疵；在电影作品权利人拟将其拥有的相关权利授权许可给第三方使用时，法律人员需要与被授权方进行协商谈判，起草相关授权许可协

议。在好莱坞，法律人员（特别是律师）还充当着中介人的角色。例如，编剧可以通过律师将剧本提交给大片厂寻找合作机会。一般情况下，大片厂不会随意接受外部人员提交的剧本，但是如果提交人是其曾经合作过的律师或者业内名声良好的律师，大片厂通常会接受，同时会签署避免之后产生纠纷的相关法律文件；律师可以利用其广泛的人脉资源和其他资源帮助制片公司寻找或联系某位导演或者演员。总之，无论在中国还是在好莱坞，法律人员在电影项目中的位置都是不可或缺的。

在电影项目中，财务人员主要负责制作、审核制作费用预算报表、制作费用结算表、现金流量表、发行收入分账结算报表等与财务相关的一切事宜。除此之外，在电影拍摄制作阶段，跟组会计作为剧组成员之一负责剧组的收付款、记账等与剧组财务相关的事宜。总之，电影项目的正常运行离不开财务人员的支持。

二、事项

事项，是指参与者在电影项目运行的各个阶段所做的事情。电影项目的运行涉及五个阶段，即立项开发阶段、投资阶段、拍摄制作阶段、宣传发行阶段和后期价值实现阶段，本书将就每个阶段涉及的主要事项进行介绍。实践中这五个阶段涉及的参与者、事项相互之间会有部分交叉或重合，对于交叉和重合的部分，我们不会重复介绍。

1. 立项开发阶段

立项开发阶段的主要参与者包括电影项目的开发方（或称为"项目的发起方"，一般为制片公司）、原作作品相关权利人（包括作品作者或作品相关权利持有者）和编剧。在这个阶段参与者的主要工作事项包括：如果电影改编自小说或其他文学作品等已有作品，电影项目的开发方要从已有作品相关权利人手中购买电影改编权；电影项目的开发方在公司内部通过投票表决的方式决定是否同意对电影项目进行立项开发和投资制作；电影项目的开发方委托编剧创作剧本；其他一切与电影项目开发有关的相关事宜。

2. 投资阶段

投资阶段的主要参与者为电影项目的投资者。在这个阶段参与者的

主要工作事项包括：电影项目的开发方作为电影项目的投资者之一，与拟参与投资的其他投资方进行磋商，讨论具体的投资方案（包括但不限于投资比例、投资方享有的权利、收益分配比例等）；投资方案讨论确认后，由各投资方签署投资协议。

3. 拍摄制作阶段

拍摄制作阶段的主要参与者包括电影项目的执行制片人、制片主任、主创人员（包括导演、演员、音乐作品作者等）、非主创人员（包括摄影、监制、美术、后期人员等）、行政人员（如生活助理、驻组会计、出纳等）以及剧组中的其他人员等。这个阶段属于创作人员进行艺术创作的核心阶段，该阶段涉及的工作内容主要包括：与电影的拍摄和制作相关的一切工作，与剧组的运营管理相关的工作。

4. 宣传发行阶段

宣传发行阶段的主要参与者包括宣传方和发行方。电影制作完成并且取得电影公映许可证后，电影作品的权利人需要委托宣传发行公司对电影进行宣传推广，安排电影在电影院、网络平台或其他媒介上进行公开放映传播。这个阶段的主要工作事项包括：宣传方负责宣传推广电影，吸引观众去电影院观看电影；发行方负责与电影院线、电视平台、网络平台及其他播放平台进行沟通，就电影在这些播放平台上播放的事宜进行协商合作。由于这个阶段的工作对电影票房成绩的高低和电影项目的盈亏有很大的影响，因此，一般情况下，在电影项目立项之初，电影项目的投资方就会提前考虑电影项目的宣传方和发行方的候选名单，选择的基本原则是委托有多年宣传和发行经验的宣传公司和发行公司作为电影项目的宣传方和发行方。

5. 后期价值实现阶段

后期价值实现阶段的主要参与者包括电影作品的权利人和实施后期价值开发的公司。这个阶段的主要工作事项包括：电影作品的权利人自行或授权第三方对电影作品的后期价值进行开发、生产和销售；实施后期价值开发的公司依据电影作品权利人的授权将电影作品中的相关元素开发成商品用于销售，将电影作品中的相关元素融入大型的实景娱乐设

施中供游客娱乐等。

关于上述每个阶段涉及的具体事宜，本书将于后面章节作进一步详细说明。

三、规则

这里的规则是指电影产业的交易规则和适用的相关法律、法规及规范性文件。

1. 电影产业的交易规则

电影产业的交易规则主要涉及对电影项目的立项开发阶段、投资阶段、拍摄制作阶段、宣传发行阶段及后期价值实现阶段的交易行为和交易惯例进行规范，供参与者遵守和执行。例如，在宣传发行阶段，行业参与者都要了解并遵守电影发行窗口期的行业惯例。电影产业的交易规则涉及的内容比较多，本书将会在后面章节对电影项目每个阶段涉及的交易规则进行详细的分析介绍，在此先不赘述。

2. 电影产业适用的法律、法规和规范性文件

由于电影产业涉及的领域比较多，涉及的业务范围非常广泛，因此在整个电影产业运行过程中，需要适用的法律非常多。为了方便介绍，本书将主要适用的法律分为三大类：民商法、知识产权法及与行业相关的法律法规等、补充适用的法律法规。

（1）民商法

第一类适用的法律属于民商法。主要包括《中华人民共和国民法典》（以下简称《民法典》）中的合同编及其他相关编、《中华人民共和国公司法》（以下简称《公司法》）。

《民法典》中的合同编是在整个电影产业运行过程中使用最多的法律规范。从行业实践来看，每个电影项目的交易都是由数量众多的合同组成，所有的交易内容均通过合同进行约定。同时，由于电影属于无形财产，电影项目涉及的各项权利的归属均需要通过合同的约定来明确。如果权利归属约定不明确，很容易产生争议。总之，电影项目的每一个阶段都离不开合同，合同法律规范在电影产业中的作用至关

重要。

《民法典》中其他相关编的适用情形：在电影制作拍摄的过程中，会产生各种各样的民事法律关系或者会遇到各种各样的民事法律纠纷，对这些民事法律关系的明确或者民事法律纠纷的解决需要适用《民法典》相关规范。

《公司法》是电影行业相关的公司（包括但不限于制片公司、发行公司、院线公司等）在公司运营管理过程中需要适用的法律。

（2）知识产权法及与行业相关的法律法规等

第二类适用的法律是指知识产权法及与行业相关的法律法规、规范性文件和部门规章。主要包括《中华人民共和国著作权法》（以下简称《著作权法》）、《中华人民共和国商标法》（以下简称《商标法》）、《中华人民共和国电影产业促进法》（以下简称《电影产业促进法》）、《电影管理条例》《信息网络传播权保护条例》以及其他相关法律法规、规范性文件及部门规章。

《著作权法》是电影产业运行过程中不可缺少的一部法律，对于保护电影作品权利人及其相关权利起着至关重要的作用。2020年修正的《著作权法》中规范电影相关的条款主要是第3条第6项、第10条、第13条、第16条、第17条、第23条第3款。此外，《中华人民共和国著作权法实施条例》（以下简称《著作权法实施案例》）第4条第11项、第10条也有相关规定。为了方便读者的阅读，更好地了解和熟悉这些条款，本书将其摘录如下：

2020年修正的《著作权法》中涉及电影的主要条款如下：

> **第三条** 本法所称的作品，是指文学、艺术和科学领域内具有独创性并能以一定形式表现的智力成果，包括：
>
> ……
>
> （六）视听作品；……
>
> **第十条** 著作权包括下列人身权和财产权：

（一）发表权，即决定作品是否公之于众的权利；

（二）署名权，即表明作者身份，在作品上署名的权利；

（三）修改权，即修改或者授权他人修改作品的权利；

（四）保护作品完整权，即保护作品不受歪曲、篡改的权利；

（五）复制权，即以印刷、复印、拓印、录音、录像、翻录、翻拍、数字化等方式将作品制作一份或者多份的权利；

（六）发行权，即以出售或者赠与方式向公众提供作品的原件或者复制件的权利；

（七）出租权，即有偿许可他人临时使用视听作品、计算机软件的原件或复制件的权利，计算机软件不是出租的主要标的的除外；

（八）展览权，即公开陈列美术作品、摄影作品的原件或者复制件的权利；

（九）表演权，即公开表演作品，以及用各种手段公开播送作品的表演的权利；

（十）放映权，即通过放映机、幻灯机等技术设备公开再现美术、摄影、视听作品等的权利；

（十一）广播权，即以有线或者无线方式公开传播或转播作品，以及通过扩音器或者其他传送符号、声音、图像的类似工具向公众传播广播的作品的权利，但不包括本款第十二项规定的权利；

（十二）信息网络传播权，即以有线或者无线方式向公众提供，使公众可以在其选定的时间和地点获得作品的权利；

（十三）摄制权，即以摄制视听作品的方法将作品固定在载体上的权利；

（十四）改编权，即改变作品，创作出具有独创性的新作品的权利；

（十五）翻译权，即将作品从一种语言文字转换成另一种语言文字的权利；

（十六）汇编权，即将作品或者作品的片段通过选择或者编排，汇集成新作品的权利；

(十七)应当由著作权人享有的其他权利。

著作权人可以许可他人行使前款第五项至第十七项规定的权利,并依照约定或者本法有关规定获得报酬。

著作权人可以全部或者部分转让本条第一款第五项至第十七项规定的权利,并依照约定或者本法有关规定获得报酬。

第十三条 改编、翻译、注释、整理已有作品而产生的作品,其著作权由改编、翻译、注释、整理人享有,但行使著作权时不得侵犯原作品的著作权。

第十六条 使用改编、翻译、注释、整理、汇编已有作品而产生的作品进行出版、演出和制作录音录像制品,应当取得该作品的著作权人和原作品的著作权人许可,并支付报酬。

第十七条 视听作品中的电影作品、电视剧作品的著作权由制作者享有,但编剧、导演、摄影、作词、作曲等作者享有署名权,并有权按照与制作者签订的合同获得报酬。

前款规定以外的视听作品的著作权归属由当事人约定;没有约定或者约定不明确的,由制作者享有,但作者享有署名权和获得报酬的权利。

视听作品中的剧本、音乐等可以单独使用的作品的作者有权单独行使其著作权。

第二十三条第三款 视听作品,其发表权的保护期为五十年,截止于作品创作完成后第五十年的12月31日;本法第十条第一款第五项至第十七项规定的权利的保护期为五十年,截止于作品首次发表后第五十年的12月31日,但作品自创作完成后五十年内未发表的,本法不再保护。

《著作权法实施条例》中涉及电影的主要条款如下:

> **第四条** 著作权法和本条例中下列作品的含义:
> ……
> (十一) 电影作品和以类似摄制电影的方法创作的作品,是指摄制在一定介质上,由一系列有伴音或者无伴音的画面组成,并且借助适当装置放映或者以其他方式传播的作品……
>
> **第十条** 著作权人许可他人将其作品摄制成电影作品和以类似摄制电影的方法创作的作品的,视为已同意对其作品进行必要的改动,但是这种改动不得歪曲篡改原作品。

《商标法》一般在对电影作品的名称进行保护时适用。由于电影名称比较简短,一般不受《著作权法》保护,因此,电影作品的权利人可以适用《商标法》对其保护。根据我们以往的工作经验,制片公司在内部对某个电影项目进行立项之后,公司的法务部门会将已经立项的电影项目名称提出商标注册申请,商标注册申请的商品或服务类别则根据电影项目涉及的故事内容、元素以及拟开发的电影项目后期商品化的类别进行综合考虑,作出统一安排。

《电影产业促进法》是为了促进电影产业的健康繁荣发展,规范电影市场秩序,丰富人民群众精神文化生活而制定的法律。该部法律主要涉及如下内容:在电影创作、摄制环节,简化行政审批事项;在电影发行、放映环节,加强了事中事后的监督力度;以法律的形式规定了一系列政策措施来促进电影产业的发展,包括要求明星德艺双馨,打击票房造假,防止盗版,鼓励国产电影,规定国产电影放映的时长不得低于年放映电影时长总和的2/3等。该部法律规定的内容主要是对电影产业进行宏观性和原则性的指导,对于电影产业运作过程中的具体操作规范还需要结合《电影管理条例》的规定执行。

《电影管理条例》是为了加强对电影产业的管理,发展和繁荣电影事业,满足人民群众文化生活需要,促进社会主义物质文明和精神文明建设而制定的行政法规。该条例主要规定了如下内容:电影剧本(梗概)立项,电影片审查,中外合作摄制电影片,电影制作、发行、放映经营资格准入,以及电影内容审查程序等。该条例为电影产业的具体运

行和操作提供了规范性指导和依据。

《信息网络传播权保护条例》是为保护著作权人、表演者、录音录像制作者的信息网络传播权，鼓励有益于社会主义精神文明、物质文明建设的作品的创作和传播而制定的行政法规。该条例规定的主要内容包括：合理使用、法定许可、避风港原则、版权管理技术等。该条例为电影作品著作权人享有和行使信息网络传播权创造了良好的法律环境，有利于遏制和打击盗版行为，保证电影作品在网络上的合法传播。随着互联网的发展，电影作品在互联网上的传播越来越普遍，对电影作品的著作权保护也越来越重要。

在电影产业运行过程中，除上述几部重要的法律法规之外，与电影产业运行相关的规范还包括如下几部：《电影剧本（梗概）备案、电影片管理规定》《电影企业经营资格准入暂行规定》《电影制片、发行、放映经营资格准入暂行规定》《中外合作摄制电影片管理规定》《外商投资电影院暂行规定》，以及电影产业相关的其他法律法规、规范性文件、部门规章等。在此不再一一列出，读者可根据实践工作的需要自行查找阅读。

（3）补充适用的法律法规

第三类补充适用的法律法规主要包括《民法典》中的侵权责任编、《中华人民共和国反不正当竞争法》（以下简称《反不正当竞争法》）和《中华人民共和国刑法》（以下简称《刑法》）等。该类适用的法律法规的主要作用是对前述第一类适用的民商法和第二类适用的知识产权法及与行业相关的法律法规的重要补充，即当适用前述第一类和第二类法律法规仍无法解决电影产业运行过程中遇到的相关问题时，可以适用第三类补充适用的法律法规解决问题。

《民法典》中的侵权责任编是为保护民事主体的合法权益，明确侵权责任，预防并制裁侵权行为，促进社会和谐稳定而制定的法律规范。《民法典》中的侵权责任编在电影拍摄制作过程中适用的情况比较广泛。例如，在电影拍摄制作过程中，剧组工作人员打架斗殴造成他人人身伤害的，剧组工作人员驾驶机动车辆造成交通事故的，剧组在拍摄制作过程中给拍摄地的环境造成污染的，演员从事高度危险的表演造成人身伤害等情形均可构成侵权，上述侵权行为者应承担侵权责任。

《反不正当竞争法》是为促进社会主义市场经济健康发展，鼓励和保护公平竞争，制止不正当竞争行为，保护经营者和消费者的合法权益制定的法律。《反不正当竞争法》在电影产业运行过程中适用的情形比较少，主要适用情形如下：产品所有者通过"搭便车"宣传的手段利用票房大卖的电影作品宣传推荐自家产品，或故意混淆票房大卖的电影作品与自家产品从而误导消费者购买自家产品。如果发生上述情况，电影作品的相关权利人有权通过《反不正当竞争法》向产品所有者主张自己的权利，追究产品所有者的责任。例如，在由《人再囧途之泰囧》（简称《泰囧》）电影宣传引起的不正当竞争案中，北京光线传媒股份有限公司在宣传推广《泰囧》时，使用武汉华旗影视制作有限公司已经公映且有一定知名度的电影《人在囧途》相关元素进行宣传，通过将《泰囧》与《人在囧途》进行对比，宣称《泰囧》是《人在囧途》的续集、升级版，使观众误认为《泰囧》与《人在囧途》在故事内容和故事元素上相关，其通过"搭便车"和混淆视听的方式对电影进行宣传，构成了不正当竞争的违法行为。①

《刑法》在电影产业运行过程中适用的情形主要包括侵犯著作权或者与著作权有关的权利，违法所得数额巨大或者有其他严重情节的，需要追究刑事责任，最高可对侵权人处十年有期徒刑，并处罚金。② 追究

① 参见武汉华旗影视制作有限公司诉北京光线传媒股份有限公司等不正当竞争纠纷案，北京市高级人民法院（2013）高民初字第1236号民事判决书、最高人民法院（2015）民三终字第4号民事判决书。

② 2020年12月26日，第十三届全国人民代表大会常务委员会第二十四次会议通过的《中华人民共和国刑法修正案（十一）》将《刑法》第217条修改为："以营利为目的，有下列侵犯著作权或者与著作权有关的权利的情形之一，违法所得数额较大或者有其他严重情节的，处三年以下有期徒刑，并处或者单处罚金；违法所得数额巨大或者有其他特别严重情节的，处三年以上十年以下有期徒刑，并处罚金：（一）未经著作权人许可，复制发行、通过信息网络向公众传播其文字作品、音乐、美术、视听作品、计算机软件及法律、行政法规规定的其他作品的；（二）出版他人享有专有出版权的图书的；（三）未经录音录像制作者许可，复制发行、通过信息网络向公众传播其制作的录音录像的；（四）未经表演者许可，复制发行录有其表演的录音录像制品，或者通过信息网络向公众传播其表演的；（五）制作、出售假冒他人署名的美术作品的；（六）未经著作权人或者与著作权有关的权利人许可，故意避开或者破坏权利人为其作品、录音录像制品等采取的保护著作权或者与著作权有关的权利的技术措施的。"同时，将《刑法》第218条修改为："以营利为目的，销售明知是本法第二百一十七条规定的侵权复制品，违法所得数额巨大或者有其他严重情节的，处五年以下有期徒刑，并处或者单处罚金。"

侵权人的刑事责任有利于打击侵权盗版行为，保护电影产业的正常发展。

四、合同

合同在整个电影产业运行过程中担任着非常重要的角色。电影项目涉及的每一个交易都离不开合同，均需要通过合同进行明确。实践中，一个电影项目需要签署的合同数量通常多达上百个。

根据交易内容的不同和行业操作习惯，电影项目需要签署的合同可以分为两大类：一类是由执行制片方代表投资方签署的合同，另一类是由剧组作为签约主体签署的合同。

1. 由执行制片方代表投资方签署的合同

这类合同涉及的交易内容大部分是明确电影项目相关权利的归属、投资款的支付、投资和收益分配的比例、发行收益的分配方式、电影作品相关权利的授权和行使等。

这类合同主要包括如下种类：

（1）改编权授权或转让合同，主要约定从原有作品相关权利人取得电影改编权的相关事宜；

（2）编剧合同（即剧本委托创作合同），主要约定编剧接受委托创作电影剧本的相关事宜；

（3）联合投资拍摄协议，主要约定投资方的投资比例、收益分配比例、收益分配方式以及投资方的权利义务等事宜；

（4）主要演员聘用合同，主要约定主要演员提供演出服务、参与电影的拍摄制作，以及在拍摄过程中享有的权利和承担的义务等事宜；

（5）导演聘用合同，主要约定导演提供导演服务、参与电影的拍摄制作，以及在拍摄过程中享有的权利和承担的义务等事宜；

（6）委托承制合同，主要约定第三方制片公司负责承制电影、负责电影的制作拍摄工作等事宜；

（7）音乐作品委托创作合同，主要约定音乐创作者受托为电影独立创作音乐作品的相关事宜；

（8）音乐作品许可使用合同，主要约定在电影中使用已有音乐作品

的情况下，从已有音乐作品的相关权利人获得音乐作品授权的相关事宜；

（9）后期制作合同，主要约定后期制作公司对电影进行后期剪辑、制作特效等事宜；

（10）商务开发合同，主要约定制片公司与广告主或广告代理公司就电影相关事宜进行商务合作或广告合作，包括但不限于植入广告、赞助广告等合作；

（11）电影发行合同，主要约定发行方按约定的时间、在约定的发行区域、发行渠道上发行播放电影，并按约定分配发行收益的相关事宜；

（12）电影营销宣传合同，主要约定营销宣传方在约定的宣传渠道和媒体上对电影进行宣传推广的事宜；

（13）衍生品授权开发合同，主要约定第三方公司按授权内容的约定将电影或电影素材开发、制作成衍生品并进行销售的相关事宜；

（14）电影项目运作过程中需要由执行制片方代表投资方签署的其他合同。

对于上述相关合同的具体分析，本书将于后面章节进行详细分析和解释。

2. 由剧组作为签约主体签署的合同

这类合同约定的内容主要包括如下特点：合同涉及的事宜大部分为电影拍摄制作阶段由剧组负责处理的简单琐碎的事宜；合同大部分需要即时签署、即时结算；合同基本上不涉及电影项目相关权利的归属确认，不涉及电影项目相关权利的授权和行使。

这类合同主要包括如下种类：

（1）普通演员合同，主要约定非主要演员提供演出服务，参与电影拍摄制作的相关事宜；

（2）剧组职员合同，主要约定普通职员为电影拍摄制作提供服务的相关事宜；

（3）保险合同，主要约定为主创人员和相关演职人员购买保险的相关事宜；

（4）租赁合同，主要约定为剧组拍摄制作的需要租赁服装、道具、灯光器材等相关事宜；

（5）交通运输合同，主要约定以购买或租赁的方式为剧组人员往来机场、酒店和片场等不同地方提供交通工具等事宜；

（6）住宿和餐饮合同，主要约定以租赁或其他方式为剧组人员提供住宿服务和提供餐饮服务等事宜；

（7）在电影拍摄制作过程中需要由剧组作为签约主体签署的其他合同。

剧组签署的合同涉及的交易内容相对简单，因此，为了节省时间成本和人力成本，在实践操作中，制片公司会安排其内部法律人员事先拟定上述各种合同模版，提供给剧组，由剧组直接与相关人员按合同模版签署。

以上内容为电影产业运行过程中涉及的参与者、事项、规则和合同的总体概述。本章内容将为读者更好地理解之后章节的内容提供指导和框架结构。

第二章
立项开发阶段

立项开发阶段是电影项目运行过程中一个非常重要的阶段，是取得电影项目相关权利和相关创意想法的阶段。这个阶段是保证电影项目权利链清晰的基础阶段，电影项目在正式进入投资拍摄之前首先需要明确的是电影项目的权利来源是否合法、权利的取得是否明确清晰。如果电影项目的权利源头出现任何争议或不清晰，势必会影响整个电影的顺利拍摄，甚至因为权利瑕疵的争议导致整个电影项目拍摄完成后无法正常上映，影响投资人的收益分配，给投资人造成损失。因此，在整个电影项目的运作过程中，第一阶段的立项开发工作是电影项目启动的基础和顺利推进的关键，这个阶段也是法律人员需要参与的事项最多的阶段。

第一节 交易规则

立项开发阶段的主要工作包括：取得电影改编权；委托编剧创作电影剧本；组织编剧参与剧本讨论会，就剧本故事、剧本大纲、人物小传等剧本创作相关事宜进行讨论；与主创人员进行初步接触，与各家经纪公司或经纪人频繁接触，了解候选主创人员的档期和薪酬，初步确定主创人员意向；根据剧本大纲或剧本初稿选择电影拍摄取景地，选择适宜的季节进行拍摄；根据已经确定的信息和内容，评估测算电影项目的制作费用预算；提交公司内部的"绿灯委员会"投票决定是否给予"绿灯"（即是否给予立项）。为了便于读者的理解，本章将就立项开发工作

中涉及的一些重要事项进行详细分析说明。

一、开发模式

在中国的电影市场中，传统制片公司（或大片厂）每年都会制订项目开发计划：储备未来三至五年的电影项目，保证公司每年发行上映的电影数量；开发的电影项目涉及的题材比较多样化，包括商业大片、爱情片、武侠片、文艺片等；投资的电影项目包括制片公司主投主控的电影项目和制片公司参投非主控的电影项目。考虑到电影制片公司的人员成本和时间成本，为了减少投资风险，保证电影制片公司储备项目的数量和主控项目的质量，一般情况下，大制片公司会选择每年储备几部由其主控的电影项目，其他的储备项目通过参投非主控的方式取得。例如，华谊兄弟在深圳证券交易所网站公开披露的年报资料显示，该公司2016年参与发行的电影数量约8部，2017年参与发行的电影数量约9部，2018年参与发行的电影数量约7部。这些电影涉及的题材类型包括商业片《寻龙诀》、爱情片《前任攻略》、剧情片《老炮儿》、文艺片《江湖儿女》等。这些电影中有华谊兄弟主投主控的电影，如《老炮儿》；也有华谊兄弟参投的电影，如《江湖儿女》。

为了保证电影项目的储备数量，制片公司需要通过各种途径和方式开发电影项目。实践中，开发电影项目的模式主要包括以下几种：

1. 与知名主创人员合作

与主创人员合作的模式是传统电影制片公司开发电影项目的主要模式。这种模式的主要合作内容包括：

（1）电影制片公司与知名主创人员（包括编剧、导演、制片人等）签署长期的独家合作协议，约定由知名主创人员承诺其带领团队在合作期限内为电影制片公司开发不少于一定数量的电影项目。

（2）电影制片公司对电影项目拥有首看权，即知名主创人员团队开发出来的电影项目，首先应该提交给电影制片公司审阅，如果电影制片公司认可该电影项目，给予该电影项目绿灯立项，则该电影项目可以进入投资制作阶段，电影制片公司负责主导主控该电影项目；如果电影制

片公司不认可该电影项目，不给予立项，则知名主创人员可以将该电影项目提交给其他第三方公司评判或开发制作；知名主创人员在将电影项目提交给电影制片公司审阅之前，不得将该电影项目的任何资料提交给任何第三方。

（3）电影制片公司同意在合作期限内为该知名主创人员的团队提供项目开发经费，项目开发经费只能用于开发电影制片公司认可的电影项目，不得用于除此之外的其他项目。

2. 与影视公司合作

与影视公司合作的模式主要是指电影制片公司通过股权合作或单个项目参投合作的方式取得电影项目的投资权或其他相关权利。这种合作模式开发的项目大部分是电影制片公司非主控参投的电影项目。这种模式的主要合作方式包括如下两种：

（1）电影制片公司通过股权合作的方式参股投资小型影视公司，成为小型影视公司的股东，从而进一步取得小型影视公司主导开发的电影项目的首看权和投资权。实践中采取这种合作方式是因为电影制片公司成为小型影视公司的股东后，间接地享有参与投资电影项目的权利。一般情况下，电影制片公司与小型影视公司在签署股权投资合作的相关协议时，会同时就电影项目参与投资事宜签署战略合作协议进行约定。

（2）电影制片公司直接对其他影视公司（大部分为小型制片公司）主控开发的电影项目进行投资。实践中采取这种合作方式是因为小型影视公司一般不具备电影发行能力，为了保证其开发的电影可以正常发行，其需要与具有发行能力的大型电影制片公司合作。这种合作方式的具体操作方式为：大型电影制片公司对小型影视公司开发的电影项目进行评估，如果大型电影制片公司的绿灯委员会同意给予该电影项目投资立项，则大型电影制片公司将以参投方式按约定比例投资该电影项目，取得该电影项目的发行权。一般情况下，取得电影项目的发行权是大型电影制片公司同意参与投资该电影项目的重要条件，如果小型影视公司给予大型电影制片公司的权利只包括参与投资的权利，不包括电影项目的发行权，则大型电影制片公司在其内部通过该电影项目投资立项的可

能性比较低。

3. 与互联网平台和文学平台合作

（1）与互联网平台合作

与互联网平台合作的模式主要是指由互联网平台公司（如腾讯视频、优酷）与电影制片公司就内容制作和发行相关事宜进行合作，签署战略合作协议。其中，电影制片公司将其主投主控电影项目投资权的一定比例释放给互联网平台公司，互联网平台公司通过这种方式参与到电影项目的运作中来。

电影制片公司和互联网平台公司通过这种方式合作可以优势互补，相互弥补双方的短板。对于电影制片公司而言，互联网平台公司的加入不仅解决了电影项目需要大额资金的问题，而且互联网平台公司还为电影项目在网络平台的发行传播提供了平台支持；对于互联网平台公司而言，通过这种合作方式，可以有机会真正参与到电影项目的运作过程中，为深入了解电影内容制作领域和电影产业交易规则提供了机会。除此之外，通过投资电影项目，互联网平台公司还有权获得电影项目相关的投资收益。通过获得电影项目的信息网络传播权，互联网平台公司在其网络平台上播放电影，吸引大量观众前往其网络平台观看，可增加网络平台的用户流量，从而吸引更多广告主在其网络平台投放广告，最终有利于提高互联网平台公司的收益。

例如，2018年腾讯旗下公司阅文集团投资收购影视制作公司新丽传媒，这次收购对于新丽传媒来讲有重要意义。新丽传媒是影视制作领域非常专业的公司，拥有丰富的制作经验，尤其在电视剧制作方面属于头部公司。阅文集团是腾讯旗下的文学作品平台，这个平台上有非常多拥有大量粉丝的热门IP文学作品，这些热门IP文学作品是影视作品创作的重要故事来源。新丽传媒进入阅文集团后，从前端项目开发至后端项目播放均有了稳定的依靠，前端阅文集团源源不断地提供可进行影视改编的热门IP文学作品，后端腾讯视频为新丽传媒制作完成的影视作品提供播出渠道，新丽传媒只需要做其最为擅长的影视作品的开发制作工作即可。同时，这次收购弥补了阅文集团内容开发制作能力的短板，

一方面为其平台上的文学作品变成影视剧作品提供了更多可能性，另一方面也丰富了腾讯视频的版权片库，有利于腾讯视频吸引更多会员、流量和广告投放，为腾讯视频收益的增加做出了贡献。

（2）与文学平台合作

与文学平台合作的模式主要是指电影制片公司与各种文学平台就文学作品制作成影视作品的相关事宜进行合作，签署战略合作协议或项目合作协议。其中文学平台负责提供大量的小说、剧本等文字作品，电影制片公司负责挑选出适合改编成影视作品的文字作品，并将其开发制作成影视剧作品。电影制片公司可以合作的文学平台种类非常多，包括出版机构（如磨铁图书）、网络文学平台（如阿里文学、阅文集团）、影视版权交易平台（如云莱坞）等，这些文学平台为电影项目的开发制作提供了丰富的故事和素材。

4. 内部推荐

除了上述三种电影项目开发模式之外，还有一种方式是公司内部推荐模式。这种模式是指电影制片公司的员工在发现好的电影项目时，可以推荐给公司内部的开发部门，开发部门会对其推荐的电影项目按照正常的评估程序进行评估，经过公司绿灯委员会的审核，如果认为可以给予该电影项目绿灯立项，则公司将会给予该推荐员工奖金，奖金金额根据公司的内部推荐制度的规定确定。这种模式的优点是：可以避免好的电影项目流失到公司外部，同时这种模式还有利于公司对内部员工的激励和培养。

二、改编权

1. 电影改编权

如果一部电影需要基于一个已经存在的作品或资料进行创作，为了创作该电影，制片公司需要从已有作品权利人手中取得电影改编权，之后再进行开发制作。取得电影改编权是创作改编类电影的第一步。

根据中国《著作权法》第 10 条的规定，改编权是指"改变作品，创作出具有独创性的新作品的权利"。根据《著作权法》第 13 条的规

定，改编者对改编作品享有著作权，"但行使著作权时不得侵犯原作品的著作权"。《著作权法》中规定的改编权与实践操作中所指的改编权在含义范围上有一些差异，《著作权法》中规定的改编权含义相对比较窄，而实践操作中所指的改编权含义则比较广。实践操作中所指的改编权可以通过合同条款定义的方式对改编权的含义进行扩展。通常情况下，合同约定的改编权含义主要包括：将已有作品改编成电影的权利、摄制权以及已有作品权利人同意授权或转让给制片公司的其他权利。最终含义由已有作品权利人与制片公司协商确定后在合同中约定。

已有作品的著作权可以细分为很多种权利，而电影改编权仅仅是已有作品权利人享有的众多权利中的一项，它将电影改编权授权或转让给制片公司并不会影响其享有的其他权利，其他权利仍由已有作品权利人享有。已有作品权利人有权将其享有的著作权中不同种类的权利分别授权给不同的公司或个人行使。例如，小说权利人有权将小说的电影改编权授权或转让给A公司制作拍摄成电影，将小说的电视剧改编权授权或转让给B公司，将小说的舞台剧改编权授权或转让给C公司，将小说的图书出版权授权或转让给D公司，小说权利人授权或转让上述各项权利时相互独立，并且上述被授权方或受让方行使上述各项权利时亦相互独立，相互不受影响。

2. 取得电影改编权的作品来源

在中国电影产业快速发展的十年间，很多票房成绩很好的院线电影都是以已有作品为基础改编而成的。为了方便说明，本书将该类电影作品简称为"改编类电影"。

在实践工作中，能够改编成电影的已有作品种类非常丰富，包括：

（1）小说改编成电影。例如，电影《我不是潘金莲》改编自刘震云的同名小说；电影《芳华》改编自严歌苓的同名小说。

（2）游戏改编成电影。例如，电影《魔兽》改编自大型网络游戏《魔兽世界》。

（3）话剧或舞台剧改编成电影。例如，电影《驴得水》《夏洛特烦恼》以及开心麻花出品的一系列电影均改编自话剧和舞台剧，而且这些

电影都取得了非常好的票房成绩。

（4）漫画改编成电影。例如，电影《超人》《蜘蛛侠》《美国队长》《复仇者联盟》等系列电影均改编自热门的 DC 系列漫画和漫威系列漫画。

（5）网络小说改编成电影。例如，电影《三生三世十里桃花》改编自同名网络小说；电影《寻龙诀》《九层妖塔》改编自热门网络小说《鬼吹灯》系列作品。

（6）音乐作品改编创作成电影。音乐作品通过歌词和意境改编成电影，是一种比较少有的电影创作形式。例如，电影《后来的我们》改编自刘若英演唱的歌曲《后来》；电影《同桌的你》改编自老狼演唱的同名歌曲《同桌的你》。

3. 电影改编权取得模式

由于法律制度和交易规则的不同，在中国取得电影改编权的方式和在好莱坞取得电影改编权的方式不同。

（1）改编权取得的中国模式

在中国，取得电影改编权的方式比较简单，首先需要理清制片公司和已有作品相关权利人（即已有作品相关权利持有人，包括已有作品作者、已有作品相关权利被授权人或被转让人等）之间的关系以及制片公司与编剧之间的关系。

制片公司与已有作品相关权利人之间的法律关系是电影改编权授权或转让的关系，指已有作品相关权利人将其拥有的已有作品项下的其中一项权利，即已有作品的电影改编权，授权或转让给制片公司，制片公司与已有作品相关权利人签署改编权授权许可协议或改编权转让协议，并根据协议约定的内容行使电影改编权。由于已有作品相关权利人仅仅将电影改编权授权或转让给制片公司，除电影改编权之外的其他权利，包括但不限于电视剧改编权、图书出版权等权利仍然保留在已有作品相关权利人手中。因此，制片公司对已有作品不享有电影改编权之外的其他权利。关于改编权授权或转让协议谈判过程中需要注意的问题，本书会在本章第二节进行详细分析。

制片公司与编剧之间的关系是剧本委托创作关系，即制片公司委托编剧以制片公司享有电影改编权的已有作品为基础创作电影剧本，制片公司与编剧之间签署剧本委托创作协议。在实践中存在一种特殊情形：在已有作品作者为已有作品改编权持有人的前提下，如果制片公司委托的编剧与已有作品作者是同一个人，即制片公司委托已有作品作者作为编剧，制片公司与已有作品作者之间是签署一份合同还是两份合同？答案是需要签署两份合同，两份合同约定不同的法律关系和不同的交易内容。制片公司与已有作品作者之间是改编权授权或转让关系，而制片公司与编剧之间是委托创作关系，这两种法律关系是完全不同和相互独立的，不可以合并在一份协议里进行约定。例如，电影《一九四二》改编自小说《温故一九四二》。刘震云既是小说的作者及小说之电影改编权的权利人，亦是电影的编剧。华谊兄弟与刘震云就该电影创作的相关事宜签署了两份合同，一份是华谊兄弟取得小说《温故一九四二》电影改编权的授权或转让协议，另一份是华谊兄弟委托刘震云作为编剧创作电影剧本的委托创作协议。

在取得电影改编权过程中，有一个重要原则需要读者重点掌握：任何改编权的取得均需要追溯到权利源头。为了清楚地说明这个原则，本书举两个例子：

示例1 假设一部基于小说改编制作完成的电影上映后大卖，电影的制片公司想继续拍摄电影的前传或续集，还需要再从原著小说相关权利人手中重新取得授权吗？答案是需要重新取得授权。根据"任何改编权的取得均需要追溯到权利源头"的原则，在已上映电影的基础上创作电影的前传或续集的行为实质上属于一种改编，需要追溯到权利源头取得相关权利人的授权。在上述假设情况下，制片公司不仅要取得已上映电影著作权人的授权许可（如果前传或续集不使用已上映电影的任何画面或任何创新元素，则无须取得已上映电影著作权人的授权许可），还需要取得小说相关权利人的授权许可，并且需要与小说相关权利人签署电影前传或续集改编权授权或转让协议。

示例2 假设制片公司认为已上映电影适合改编成一部电视剧，则该制片公司需要取得哪些权利人的许可？根据"任何改编权的取得均需

要追溯到权利源头"的原则,在已上映电影的基础上改编制作电视剧作品,制片公司不仅要取得已上映电影著作权人的授权许可(如果电视剧作品中不使用已上映电影的任何画面或任何创新元素,则无须取得已上映电影著作权人的授权许可),还需要取得小说相关权利人的授权许可,并且需要与小说相关权利人签署电视剧改编权授权或转让协议。

(2)改编权取得的好莱坞模式

在好莱坞,取得电影改编权的方式相对比较复杂。为了避免不必要的侵权纠纷,制片公司几乎不会接收未合作过的或者没有知名度的已有作品相关权利人提交的剧本或原创作品。所以,已有作品相关权利人向制片公司提供其作品的机会非常小,大部分是通过代理律师或者经纪人向制片公司提交其作品。制片公司收到这些作品后,如果对这些作品感兴趣或有改编创作的意向,会与已有作品相关权利人签署期权协议(Option Agreement),就已有作品改编权取得的相关事宜以及对已有作品改编开发电影的相关事宜进行约定。期权协议的主要内容如下:

① 期权协议的签署主体。一般是制片公司与已有作品相关权利人(包括但不限于制片人、小说作者、编剧或其他已有作品的作者等)。

② 授权的主要内容。即已有作品相关权利人同意将其享有的已有作品之电影改编权授权给制片公司,在协议约定的期权期限(包括延长期限)内,制片公司对已有作品进行电影的创作开发。制片公司享有的电影创作开发权是独家的。已有作品相关权利人不可以在期权期限内同时将电影改编权(包括电影创作开发权)再授权给其他任何第三方。

③ 期权期限。一般是12个月至18个月。在期权期限届满之日,如果制片公司未能完成已有作品创作开发工作(如未能创作完成电影剧本初稿等),但其还有意愿继续对已有作品进行创作开发的,制片公司可以与已有作品相关权利人协商延长期权期限,一般每次延长的期限不超过12个月,延长的次数不超过两次。

④ 期权费用。一般为协议约定的电影改编权授权费用总额的10%,该笔期权费用视为电影改编权授权费用总额的预付款。这项费用作为制片公司在期权期限内独家行使已有作品的电影开发创作权应支付的费用;剩余90%的电影改编权授权费用,则在制片公司完成电影创作开

发工作并且同意给予这个电影项目绿灯立项时向已有作品相关权利人支付。也就是说，在这种情况下，制片公司只需要再向已有作品相关权利人支付电影改编权授权费用总额的 90% 即可取得完整的电影改编权；如果已有作品相关权利人同意制片公司延长期权期限，则延长期限内的期权费用另行计算和支付，不计入整个改编权授权费用总额中。

示例 小说作者 A 发表了小说《风》，通过律师将小说提交给制片公司 B，希望能将其改编成电影。之后，制片公司 B 与小说作者 A 就电影改编权授权事宜签署期权协议。协议约定：电影改编权授权费用总额是 100 万美元，授权制片公司 B 进行电影开发创作的期权期限是 12 个月，期权费用为 10 万美元。如果制片公司 B 在授权期限内未能完成电影剧本初稿的创作工作，则协议各方同意延长期权期限两次，每次延长的期限不超过 12 个月，每延长一次支付期权费用 10 万美元。协议签署之后，制片公司 B 按协议约定立即向小说作者 A 支付了 10 万美元作为期权费用。之后，假如在 12 个月期限届满之日，制片公司 B 完成了电影剧本初稿的创作，并且在公司内部通过了绿灯立项，公司同意继续开发并且投资制作该电影项目，制片公司 B 只需要向小说作者 A 另行支付 90 万美元即可以取得完整的电影改编权。此时，制片公司 B 购买电影改编权的授权费用总额是 100 万美元。但是，假如在 12 个月期限届满之日，制片公司 B 没有创作完成电影剧本初稿，小说作者 A 同意给予制片公司 B 延长 12 个月的期权期限，制片公司 B 可以在延长的 12 个月的期限内继续进行创作开发工作。在这种情况下，制片公司 B 需要向小说作者 A 另行支付 10 万美元，作为购买延长的 12 个月期权期限的费用。如果在延长的 12 个月期权期限届满之日，制片公司 B 完成了电影剧本初稿的开发创作，并且在公司内部通过了绿灯立项，公司同意继续开发并且投资制作该电影项目，制片公司 B 还需要向小说作者 A 另行支付 90 万美元方可取得完整的电影改编权。此时，制片公司 B 用于购买电影改编权的授权费用总额是 110 万美元。这种做法的初衷是不鼓励制片公司延长期权期限。最有效的方式是，制片公司在最初约定的期权期限内完成电影改编的开发创作事宜，或者作出购买完整改编权并且同意投资该电影项目的决定。

⑤ 期限届满后的处理原则。在期权期限（包括延长的期限）届满后，无论制片公司是否完成了电影改编权的创作开发工作，如果制片公司不同意给予该电影项目绿灯或者不同意投资该电影项目，则在期权期限届满之日，期权协议效力终止，制片公司无须再向已有作品相关权利人支付剩余授权费用的90%，已经支付的期权费用（包括授权费用的10%和期权期限延长期间支付的费用）不再收回。同时，已有作品相关权利人有权将其已有作品的改编权授权或转让给第三方，第三方此时可对该作品进行电影改编的开发创作。

以上内容是电影改编权取得的好莱坞模式中需要重点了解的问题。如果读者对电影改编权取得的好莱坞模式比较感兴趣，可以自行查阅涉及好莱坞制片公司取得电影改编权的相关书籍进行参考，如黛娜·阿普尔顿、丹尼尔·扬科利维兹所著的《好莱坞怎样谈生意》（北京联合出版公司2016年版）。

三、剧本

剧本的创作是开发电影项目的核心工作之一，好的电影剧本是拍摄制作好电影的基础。在剧本开发阶段，制片公司的相关人员就剧本开发相关事宜需要考虑两个问题：一是剧本开发的权利；二是剧本的审核和创作。

1. 剧本开发的权利

如果一部电影的故事内容源于已有作品，则制片公司需要从已有作品相关权利人手中购买取得电影改编权。之后，制片公司再委托编剧以已有作品为基础创作电影剧本，制片公司要与编剧签署剧本委托创作协议。如果一部电影的故事内容源于编剧独自的创意和创作，没有参考或依据任何已有作品或资料，在这种情况下，制片公司只需要委托编剧创作电影剧本，与编剧签署剧本委托创作协议即可。在上述任何一种情况下，制片公司在与编剧签署剧本委托创作协议之后，有权要求编剧按照剧本委托创作协议的约定进行剧本的创作开发工作。

关于剧本委托创作协议在谈判和签署过程中需要注意的问题，本章

第二节将进行详细介绍。

2. 剧本的审核和创作

在取得剧本开发的权利之后，制片公司会要求编剧按照协议约定的进度创作开发电影剧本，同时制片公司内部还需要进行一系列的审核和决策工作：

（1）制片公司的法务部对剧本相关的权利链进行审核并出具法律意见。如果剧本是依据已有作品为基础创作开发的，则需要审核确认制片公司是否已经取得已有作品的电影改编权；如果剧本是编剧独立创作的作品，则需要编剧在协议中作出保证，其创作的作品是其独自创作的，没有使用任何第三方的内容或没有侵犯任何第三方的合法权利。

（2）制片公司的开发部、宣发部与编剧就剧本的开发方向和创作内容等细节性的相关事宜进行讨论，根据以往同类型题材影片的市场反应情况和电影票房成绩对创作方向和内容作出相应调整。

（3）制片公司的开发部、宣发部和编剧一起就剧本内容涉及的敏感情节或者电影审查过程中需要注意的情节进行讨论修改，尽可能确保依据剧本拍摄制作完成的影片可以顺利通过审查，取得公映许可证。

除上述工作之外，制片公司的其他部门也都在为电影项目的顺利推进做着各自的工作。

四、真人真事改编的电影

随着观众对真人真事电影的喜爱，以及真人真事电影票房的大卖，制片公司也越来越热衷于制作真人真事改编的电影。由于真人真事电影涉及的故事内容来源于现实生活中的真实人物和真实事件，因此在制作真人真事电影过程中需要谨慎地描述真实的人物和故事，取得涉事当事人的授权，避免侵犯涉事当事人的合法权利。

为了避免产生不必要的纠纷和诉讼，制片公司在开发真人真事电影项目过程中需要注意以下几个方面的问题：

1. 著作权和名誉权问题

真人真事电影项目涉及的法律法规和规范性文件包括《著作权法》

（司法判决文本、时事新闻等不受保护）、《著作权法实施条例》（涉及时事新闻的定义）以及相关司法解释（对时事新闻的利用）。

> 《著作权法》第五条 本法不适用于：
> （一）法律、法规，国家机关的决议、决定、命令和其他具有立法、行政、司法性质的文件，及其官方正式译文；
> （二）单纯事实消息；
> （三）历法、通用数表、通用表格和公式。
>
> 《著作权法实施条例》第五条 著作权法和本条例中下列用语的含义：
> （一）时事新闻，是指通过报纸、期刊、广播电台、电视台等媒体报道的单纯事实消息；……
>
> 《最高人民法院关于审理著作权民事纠纷案件适用法律若干问题的解释》第十六条 通过大众传播媒介传播的单纯事实消息属于著作权法第五条第（二）项规定的时事新闻。传播报道他人采编的时事新闻，应当注明出处。

根据上述相关规范可知，时事新闻、事实消息或者司法判决等属于事实的内容，不受著作权法保护，制片公司可以根据这些事实内容拍摄制作真人真事电影。从著作权法的角度而言，制片公司无须就这些事实的使用向任何人取得著作权授权。然而，由于真人真事电影涉及现实生活中的真人原型，因此，制片公司在制作真人真事电影时需要从真人原型的个人合法权利保护的角度考虑问题。制片公司在制作真人真事电影时不得侵犯现实生活中真人原型的人格权、名誉权或者其他合法权利，应尽量避免在真人真事电影中加入一些损害或歪曲真人原型形象或真人原型名誉的情节或内容等。

示例 A是制片公司，B是知名音乐家，A与B协商后，决定将B的一生改编成电影。在改编过程中，为了保证电影的戏剧化效果，A未征求B的意见，在电影中虚构了一段与B有关的爱情故事。在这段爱情故事中，B被描述为一个破坏他人家庭的第三者的形象，B知道后很

不高兴，之后提出了诉讼。在这种情况下，A 侵犯了 B 的名誉权。

2. 授权书

为了避免在制作和发行真人真事电影过程中侵犯真人原型的相关权利，制片公司应采取的最有效措施是取得真人原型的合法授权，由真人原型签署授权书。授权书中需要重点关注如下问题：

（1）授权人

在制作真人真事电影时，需要取得真人真事电影中涉及的所有真人原型的授权，包括主角原型、配角原型等。

示例 甲方公司拟拍摄一部根据真人 A 的故事改编的电影，电影的故事内容不仅涉及 A 的真实生活故事，还涉及 A 的丈夫 B、A 的好朋友 C 以及 A 的母亲 D 的真实故事。在这种情况下，甲方公司拍摄制作这部电影不仅需要取得 A 签署的授权书，同时还需要取得 B、C、D 签署的授权书。

（2）授权内容

在真人真事电影授权过程中，授权内容由制片公司与真人原型协商确定，但最终由真人原型根据自己的个人情况决定。一般情况下，授权内容主要包括真人原型的真实故事和真人原型的肖像，其中真人原型的真实故事还可以再被细分授权。例如，真人原型仅同意授权制片公司改编使用与其工作相关的故事，不同意授权改编与其爱情生活相关的故事；真人原型仅同意授权制片公司改编使用其 20—30 岁的故事，其他年龄阶段的故事不允许改编；真人原型仅同意授权制片公司改编其本人故事，不同意授权改编其家人相关的故事，特别是关于其小孩的故事。无论授权内容协商结果如何，制片公司应该严格按照真人原型的授权内容进行改编，不可以擅自超出授权内容范围随意改编，超过授权内容范围进行的改编属于侵权行为，需要承担相应的侵权责任。

（3）改编程度的限制

一般情况下，在真人真事电影改编过程中，授权人会对制片公司就真人真事的改编程度提出一定的限制要求。这些限制内容包括：在真人真事电影的改编过程中，授权人是否要求制片公司严格按照真人原型的

真实故事进行改编而不允许加入任何虚构的内容和情节等。制片公司对真人真事改编的限制最终由授权人与制片公司协商后，在授权书中详细约定。在实践操作中，由于电影需要大量的冲突性情节才能更好地展示电影戏剧性的特点，而真人原型的现实生活相对比较平淡，矛盾冲突感不强，如果严格按照真人原型的真实故事改编制作电影，会导致电影的冲突性不够，电影表现的戏剧效果不好。因此，一般情况下，根据真人真事改编的电影，真人原型都会同意制片公司在电影中增加一部分虚构的故事内容（虚构的故事内容不得侵害真人原型的人格权和名誉权），将虚构故事和真实故事很好地结合起来，保证电影既不脱离真人故事的本质，也不影响电影的戏剧化效果。

（4）独家授权

独家授权是指真人原型将其真实故事改编成电影的权利独家授权给一家制片公司。在授权期限内，真人原型不得再将其真实故事改编成电影的权利授权给其他任何第三方。在实践操作中，真人真事改编成电影的权利授权大部分都是独家授权。如果真人原型将其真实故事改编成电影的权利在短时间内先后授权给两家或两家以上的制片公司，则势必会出现"一女二嫁"的问题，让两家制片公司因为制作的电影项目故事内容相同而产生冲突，从而让制片公司面临无法收回电影项目相关开发资金的风险。

（5）授权书签署的时间

为了保证真人真事电影制作和发行的顺利进行，制片公司应尽量在真人真事电影项目的开发阶段就取得真人原型签署的授权书。原因在于，取得真人原型签署的授权书即能说明制片公司已经取得真人真事的电影改编权，为制片公司制作和发行电影项目提供了权利保障。如果在电影上映之前仍未取得真人原型签署的授权书，制片公司可能要面临如下风险：因为存在权利瑕疵导致电影无法上映的风险；真人原型向制片公司提出侵权诉讼的风险；制片公司因权利瑕疵未能按时完成电影的制作导致制作费用超支的风险等。

五、绿灯制度

制片公司通常会在公司内部设立项目决策委员会，主要负责对开发部门提交的每个电影项目进行审核评估，如果审核评估通过，则给予"绿灯"立项，表明制片公司同意投资制作该项目，该项目可以进入下一个阶段（即投资阶段），这种决策机制叫绿灯制度。一般情况下，在好莱坞的大片厂和中国的大型制片公司内部均设有绿灯委员会，每个电影项目需要经过绿灯委员会的审核评估才有机会进入下一个阶段。

为了让读者更加清晰地了解绿灯制度的操作方式，本书通过如下问题解答的形式介绍绿灯制度的操作流程：

问题一：绿灯委员会成员由哪些人组成？一般由多少人组成？决策机制是什么？

绿灯委员会通常由如下人员组成：公司制作部的人员（主要针对制作周期、主创人员的档期、制作费用预算方面作出判断）、公司宣传部的人员（主要从电影宣传的可行性、目标观众群的定位方面作出判断）、公司发行部的人员（主要从电影上映档期和院线排片量方面作出判断）、公司财务部的人员（主要从制作费用预算和收益测算方面作出判断）、公司法务部的人员（主要从项目权利链的完整性方面作出判断）、公司负责人（主要从项目的整体性方面作出判断）。

一般情况下，绿灯委员会至少由6名成员组成，每个部门指定一个成员。

通常决策通过匿名投票的方式进行。针对每个项目制作一张表决票，每个成员对每个项目享有一票表决权，每个成员可以对每个项目作出表决，选择同意或者不同意。如果选择不同意，还需要写明不同意的理由。表决之后，由指定的人员收集和统计表决票票数。如果同意的票数超过2/3，则视为这个电影项目通过绿灯，可以进入下一个阶段；如果同意的票数少于2/3，则视为这个电影项目未能通过绿灯，公司终止开发或制作该项目。另外，有一些制片公司会给予公司负责人一票否决权，即无论绿灯委员会的其他成员表决结果是什么，如果公司负责人不同意给予该项目绿灯，则该项目视为未能通过绿灯，公司需终止开发或

制作该项目。

问题二：电影项目开发部的人员需要向绿灯委员会提交哪些资料进行审核评估？需要提前多少天提交这些资料？

电影项目开发部的人员需要提交审核的资料包括：电影剧本大纲、人物小传或者初稿、拟聘请的主创人员名单、拟订的制作费用预算和收益测算表、预估的制作周期、电影预计上映时间以及审核期间绿灯委员会要求开发部补充提交的其他资料。

一般情况下，上述资料需要在绿灯委员会开会表决前三天提交给绿灯委员会的每个成员，也可以根据项目资料的多少和剧本初稿的长短情况调整资料提交的时间，主要目的是给予绿灯委员会成员足够时间审核这些资料。

问题三：未通过绿灯的项目如何处理？

如果绿灯委员会经过审核评估未能给予项目绿灯，则公司需终止开发或制作该项目。同时，对于提交审核评估之前已经开发完成的部分项目成果，公司按如下方式处理：一种方式是将已经开发完成的部分项目成果转让给第三方，向第三方收取一定的费用，该笔费用相当于公司开发该项目已经支付的开发费用及利息；另一种方式是将已开发完成的部分项目成果保留在公司，作为公司储备项目，待机会成熟之时再重新开发。

绿灯制度是制片公司决定是否投资某个电影项目的重要决策机制，对于投资金额巨大的电影项目而言，有利于降低投资风险，提高电影项目的成功率。

第二节 合　　同

在实践中，电影项目在立项开发阶段需要签署的合同主要包括以下几类：

（1）著作权授权或转让合同。该类合同主要适用于已有作品著作权人将已有作品的全部著作权许可或转让给制片公司的情况，该类合同在

实践中适用的情况很少。

（2）改编权授权或转让合同。该类合同主要适用于已有作品的相关权利人将已有作品的电影改编权授权或转让给制片公司的情况。

（3）剧本委托创作合同。该类合同主要适用于制片公司委托编剧创作电影剧本的情况。

（4）联合开发合同。该类合同主要适用于项目主控方为了开发电影项目，与电影项目的创意提出方或创意持有方进行合作，共同开发电影项目的情况。

（5）合作意向书。该类合同主要适用于制片公司在项目开发期间，与导演、主要演员事先沟通，确定其有意向参与该电影项目的情况。

在项目立项开发阶段，涉及权利部分的合同最为重要。因此，本节主要就改编权授权或转让合同和剧本委托创作合同进行详细解读。

一、改编权授权或转让合同

电影改编权授权或转让合同通常适用的场景是制片公司认为已有作品可以改编制作成电影，需要从已有作品相关权利人处获得电影改编权，需要签署电影改编权授权或转让合同。另外，获得改编权的方式为授权或转让，我们认为两种方式都可以。因为改编权的行使均是有期限的，只要在合同中明确行使期限，无论是以授权方式还是以转让方式获得，对于改编权的行使均不受影响。

在电影改编权授权或转让合同的协商谈判过程中需要注意以下问题：

1. 签署主体

授权方或转让方是享有已有作品电影改编权的权利人。只有享有电影改编权的权利人才有权授权或转让电影改编权。在实践中，存在如下情况：在改编权授权或转让合同签署之前，已有作品相关权利人已经将其享有的著作权全部授权或转让给第三方，或者已经将其享有的电影改编权授权或转让给第三方的，已有作品相关权利人不再享有电影改编权。因此，已有作品相关权利人已经不是适格的签署主体，其无权签署改编权授权或转让合同。这种情况下，适格的签署主体应该是上述被授权

或被转让享有该等电影改编权的相关权利人。

被授权方或被转让方是指受让取得已有作品的电影改编权，拟将已有作品改编制作成电影的主体，通常为制片公司。

2. 授权或转让的权利内容

（1）电影改编权的含义

授权或转让的权利是已有作品的电影改编权，由于著作权法中规定的改编权的含义范围相对比较窄，为了将授权或转让给制片公司的电影改编权的内容表述清楚，需要在合同中对电影改编权进行详细定义。一般情况下，合同中定义的电影改编权主要包括以下几个方面：

① 电影改编权，即将已有作品改编制作成电影的权利。

② 修改权，即在电影改编过程中，已有作品相关权利人同意制片公司对已有作品进行修改的权利。虽然修改权是人身权，不可以授权或转让，但是在已有作品改编制作电影的过程中，需要对已有作品进行大量的删除、添加或修改，如果已有作品相关权利人不同意对作品进行任何修改，电影基本很难创作完成。在实践操作过程中，一般情况下，制片公司在改编制作电影的过程中都会对已有作品进行修改，已有作品相关权利人也会作出承诺，对制片公司在行使改编权的过程中作出的修改不提异议。

③ 摄制权，即制片公司根据在已有作品基础上创作的电影剧本拍摄制作电影的权利。一般情况下，制片公司会先委托编剧将已有作品改编创作成电影剧本，然后再根据电影剧本拍摄制作成电影。电影剧本的创作是电影制作过程中的一个重要环节，不是电影制作的目的。拍摄制作电影是制片公司购买已有作品电影改编权的最终目的。

（2）改编的限制

为了明确已有作品改编权授权或转让的权利范围，已有作品相关权利人会对授权或转让的已有作品的改编提出一些限制性要求。

① 限制改编创作的次数和电影数量。根据行业惯例，在授权或转让期限内，已有作品相关权利人仅允许制片公司对已有作品进行一次改编创作，拍摄制作一部电影，但不可以进行多次改编创作（包括重拍、拍摄前传或续集等），不可以拍摄多部电影。如果制片公司在改编完成

的电影作品基础上再次进行改编创作（包括重拍、拍摄前传或续集等），则需要向已有作品相关权利人重新取得改编权授权或转让，签署一份新的改编权授权或转让协议。如果制片公司在首次取得改编权时就已经计划将来可能会拍摄制作该电影作品的续集，则制片公司可以在首次取得改编权的合同中作出如下约定：在制片公司决定拍摄该电影作品的续集时，在同等条件下，制片公司对已有作品之电影续集改编权的授权享有优先购买权。

② 限制电影的语言种类。已有作品相关权利人同意制片公司制作的电影作品的语言种类可以是中文配音，也可以是英文配音或其他语言配音，最终语言种类由协议各方协商确定后约定。

③ 限制改编创作的艺术形式。如果制片公司拟将已有作品改编创作成与电影作品不同的其他艺术形式（包括但不限于舞台剧、话剧等），制片公司需要另行取得已有作品相关权利人的授权，签署授权协议后方可进行改编创作。

（3）电影的定义

近几年，随着网络电影的出现，院线电影和网络电影的区分越来越重要。为了避免产生不必要的争议和纠纷，在改编权授权或转让协议中应该明确授权改编创作的电影是院线电影还是网络电影，通常协议各方会在协议中约定：授权或转让的电影改编权指的是将已有作品改编创作成院线电影和/或网络电影。

示例 已有作品权利人 A 同意授权制片公司 B 将已有作品改编创作成院线电影，并且 A 和 B 在签署改编权授权或转让协议时，在协议中明确约定本协议项下的电影是指院线电影。协议签署之后，A 又与网络视频公司 C 就已有作品的网络电影改编权授权事宜进行协商，在不违反 A 与 B 之间协议内容的前提下，A 有权将已有作品的网络电影改编权授权或转让给 C 行使。

3. 授权或转让期限

授权或转让期限是指制片公司可以对已有作品行使改编权进行改编创作的期限。期限届满之后，制片公司不可以再对已有作品进行改编

创作。

（1）根据实践操作惯例，改编权的授权或转让期限一般为三年或五年，最终根据不同项目改编创作的难易程度和双方谈判的情况来确定。

（2）如何确定制片公司在授权或转让期限内行使了改编权，判断的标准是什么？目前实践中存在两种判断标准：

第一种判断标准认为，制片者只要在授权或转让期限内完成电影剧本的最终稿（拍摄用稿）的创作并且开机即视为行使了改编权，之后制片公司根据剧本最终稿拍摄制作的过程不再受授权或转让期限的约束。也就是说，只要制片公司开机的行为是在授权或转让期限内进行的，则自开机之日起，制片公司可以根据自己的拍摄计划时间表拍摄电影、关机以及申请取得电影公映许可证，上述行为不再受授权或转让期限的时间限制。

第二种判断标准认为，制片公司在授权或转让期限内完成电影的拍摄制作并且关机即视为行使了改编权，之后制片公司申请公映许可证（包括为申请公映许可证需要修改电影中相关内容的行为）均不再受授权或转让期限的约束。也就是说，只要制片公司关机的行为是在授权或转让期限内进行的，则自关机之日起，制片公司可以根据实际情况进行后期制作、补拍、修改以及申请公映许可证等工作，上述行为不再受授权或转让期限的限制。

上述两种判断标准哪一种对制片公司的时间要求更高、限制性更大？答案是第二种。原因是：第一种判断标准下制片公司改编创作完成电影的时间是"授权或转让期限＋拍摄制作的时间"，时间上相对比较宽松。第二种判断标准下制片公司改编创作完成电影的时间是"授权或转让期限"，时间上相对比较紧张。显然，在不考虑公映许可证审核所需时间的情况下，假设在获得改编权的时间相同并且授权期限时长相同的情况下，第二种判断标准要求电影制作完成的时间会早于第一种判断标准要求电影制作完成的时间。由此推断，相对于第一种判断标准而言，第二种判断标准下的已有作品相关权利人可以更早地收回自己的电影改编权，之后再授权给第三方取得收益。可见，选择第二种判断标准确定授权或转让期限对已有作品相关权利人更为有利。最终选择哪一种

判断标准确定授权或转让期限，由各方当事人协商谈判确定。

在行业实践操作中，选择第二种判断标准确定授权或转让期限的情况比较多。按照行业操作惯例，一般电影从剧本开发创作到电影拍摄制作完成所需时长与改编权授权或转让期限的时长差不多，所以采用第二种判断标准确定授权或转让期限更符合实际情况。

改编权授权或转让期限的条款在改编权授权或转让协议中是非常重要的一个条款，所以约定必须清楚明确。

4. 授权或转让的性质

授权或转让的性质分为独家授权或转让和非独家授权或转让。一般情况下，电影改编权的授权或转让为独家授权或转让，即制片公司在授权或转让期限内独家享有已有作品电影改编权，已有作品相关权利人在授权或转让期限内不得将电影改编权另行授权或转让给第三方。

在协议谈判过程中，在大部分情况下，制片公司会要求已有作品相关权利人作出如下保证：在授权或转让期限内，除了已有作品的电影改编权不得授权或转让给第三方以外，也不得将已有作品的剧集改编权（包括电视剧剧集和网络剧剧集）授权或转让给第三方。制片公司要求已有作品相关权利人作出如上保证的顾虑主要在于：在实践操作中，剧集的创作比电影的创作简单，难度也小，因此将已有作品改编成剧集所需要的时间比改编成电影所需要的时间少。基于上述情况，如果已有作品相关权利人在授权或转让期限内将电影改编权授权或转让给制片公司，又将剧集改编权授权或转让给第三方，可能会导致剧集首次播映时间早于电影首次公映时间，剧集的质量好坏以及观众对剧集的评论可能会直接影响院线电影对观众的吸引力和新鲜度，最终会影响电影的票房成绩。所以，为了避免上述情况的发生，制片公司一般会要求已有作品相关权利人在改编权授权或转让协议中作出上述保证。同时还可以在协议中约定，制片公司对已有作品的剧集改编权享有同等条件下的优先购买权。

5. 权利归属

在改编权授权或转让协议项下讨论权利归属的条款，一般从以下三

个方面考虑：

(1) 已有作品的著作权归属

在授权或转让期限内，已有作品的电影改编权由已有作品相关权利人授权或转让给制片公司享有，除电影改编权之外的其他权利（包括但不限于剧集改编权、图书出版权、游戏改编权等权利）仍由已有作品相关权利人享有。制片公司享有的权利仅限于在授权或转让期限内将已有作品改编创作成电影的权利，如果制片公司想要取得其他权利，制片公司需要另行向已有作品相关权利人购买取得相关权利。

(2) 电影剧本的著作权归属

制片公司委托编剧依据已有作品创作的电影剧本属于委托创作作品，通常情况下，协议各方会约定剧本的著作权属于制片公司享有。以已有作品为基础创作的电影剧本，主要用于制片公司拍摄制作电影使用，除此之外，电影剧本不可用于电影制作拍摄和宣传之外的其他用途。如果制片公司希望将电影剧本出版发行或者以其他方式使用电影剧本，则制片公司需要就此使用方式另行取得已有作品相关权利人的同意。

(3) 电影完成片的著作权归属

根据我国《著作权法》第 17 条的规定，电影的著作权属于制作者享有。在实践操作中，制片公司向已有作品相关权利人购买电影改编权，委托编剧依据已有作品改编创作电影剧本，组织导演、演员及剧组人员共同参与制作拍摄电影，制片公司是整个电影项目的发起方、投资方、组织创作方、各种资源的提供方，其服务贯穿于整个电影项目中，制片公司是整个电影项目的核心组织者，因而应该拥有电影的著作权。已有作品相关权利人与编剧仅仅是电影项目的参与者之一，仅仅根据制片公司的组织安排参与了电影项目创作的部分阶段，并没有参与电影项目的全部运作阶段。因此，我们认为电影完成片的著作权属于制片公司享有，而不属于已有作品相关权利人或编剧享有是符合实际情况的。

6. 改编权授权或转让费

（1）授权或转让费的确定

改编权授权或转让费的金额由协议各方协商确定。在实践中，影响改编权授权或转让费的因素主要包括以下几个方面：

① 已有作品受关注的程度或者是否属于热门 IP。如果受关注的程度比较高或者属于非常热门的 IP，则改编权授权或转让费的金额会相对比较高。

② 已有作品作者是否为观众所熟知，之前是否发表过受读者追捧的作品或者其作品是否曾被改编成影视作品。如果已有作品作者非常受欢迎，则改编权授权或转让费的金额会相对比较高。

③ 已有作品的类型。如果已有作品属于偏文艺类的作品，则改编权授权或转让费不会太高；如果已有作品属于偏商业类的作品，则改编权授权或转让费会相对比较高。

④ 电影项目制作费用预算的高低。如果电影属于大制作的商业大片，其制作费用预算很高，则制片公司愿意支付的改编权授权或转让费会相对比较高。

（2）改编权授权或转让费的支付

按照行业惯例，改编权授权或转让费用一般是分期支付，制片公司通常会约定几个支付的时间点。例如，签署合同后、已有作品权利人提供或签署完整权利证明文件后、电影剧本定稿后、电影开机后。最终支付时间由协议各方协商确定。

7. 权利瑕疵担保

权利无瑕疵是电影可以制作完成并且在电影院线顺利上映的重要因素之一。权利是电影创作的源头，如果权利出现瑕疵，必然会影响电影的制作、宣传发行、上映等各阶段进度，从而影响收回电影投资款。基于上述原因，在实务中，制片公司通常要求已有作品相关权利人在合同中作出权利保证：保证其享有已有作品改编权，有权将已有作品改编权授权或转让给制片公司，并且该授权或转让行为不受任何第三方的影响；保证其享有的已有作品改编权上不存在担保等第三方限制性权利；

保证其之前未曾将其享有的已有作品改编权授权或转让给任何第三方；保证制片公司行使已有作品改编权不会侵犯任何第三方的合法权益等。

8. 署名

一般情况下，制片公司同意在已有作品改编创作完成的电影中，给予已有作品作者进行署名的权利，署名方式为"本影片改编自【已有作品作者姓名】的小说/文学作品（或其他已有作品）《【已有作品名称】》"。

9. 已有作品作者个人资料的使用

一般情况下，已有作品作者同意，制片公司或宣发公司可以在电影宣传发行过程中使用已有作品作者的个人资料（包括肖像、姓名、个人简介等）用于电影的宣传发行。除此之外，制片公司或宣传公司不得将已有作品作者的个人资料用于其他目的。同时，根据行业惯例，制片公司或宣发公司无须为上述资料的使用支付费用。

10. 已有作品相关权利人的权利声明

已有作品相关权利人的权利声明主要是向外部第三方表明制片公司已经获得已有作品电影改编权的证明文件。在电影发行过程中，所有电影发行平台均会要求发行方提供电影权利链完整的相关证明文件，而已有作品相关权利人的权利声明属于电影权利链的一个重要组成部分。在解决电影相关纠纷或诉讼过程中，已有作品相关权利人的权利声明可以作为司法机关确定已有作品电影改编权归属的依据或证明文件。

已有作品相关权利人的权利声明作为主协议的附件，由已有作品相关权利人签署。一般情况下，制片公司要求已有作品相关权利人在签署主协议的同时签署权利声明。

权利声明签署有两个优点：一是对外提供更加便捷。因为主协议约定的内容比较多且相对复杂，而权利声明约定的内容比较少且相对简洁、清晰。二是有利于保护协议各方的商业秘密。主协议约定的内容比较全面，包括很多不便向第三方披露的商业秘密内容（如改编权授权或转让费等），而权利声明的内容就比较简单，主要明确权利的归属，方便向第三方提供以证明权利的拥有者。除此之外，权利声明中不包含商

业秘密相关的内容。

上述内容是电影改编权授权或转让合同谈判过程需要重点关注的问题，具体条款请参见本书附录部分之"附录一　改编权授权协议"。

二、剧本委托创作合同

剧本委托创作合同，行业内通称为"编剧合同"，是制片公司委托编剧创作电影剧本的合同。

在剧本委托创作合同的协商谈判过程中需要注意以下几个问题：

1. 签署主体

剧本委托创作合同的签署主体包括委托方和受托方，委托方是制作拍摄电影的制片公司，受托方是编剧。在中国电影市场，制片公司与编剧之间的关系是委托创作关系。在好莱坞，二者的关系是雇佣关系，制片公司是雇主，编剧是雇员。

2. 权利归属

（1）剧本著作权的归属

剧本著作权的归属一般由制片公司与编剧通过协商确定。在实践中，协议各方通常按如下原则进行约定：

如果电影剧本是根据制片公司提供的已有作品为基础进行创作的，则剧本的著作权通常约定属于制片公司享有，具体原因可参考前述对改编权授权或转让合同的分析。

如果电影剧本是独立创作的，没有依据任何已有作品或现有资料，则剧本著作权的归属由双方进行协商约定。在通常情况下，由于制片公司与编剧之间的关系属于委托创作的关系，剧本属于委托创作作品，因此，剧本的著作权会约定由委托方制片公司享有。在特殊情况下，如果制片公司委托的编剧是国内非常知名或热门的编剧，则该编剧有可能利用自己的知名度作为谈判条件，要求享有电影剧本的著作权。对此要求，制片公司同意的前提条件是编剧享有的著作权不得影响电影的制作拍摄、电影的宣传发行、电影著作权的行使和收益的获得等。无论在何种情况下，剧本著作权的归属最终还是由制片公司与编剧通过协商谈判

来确定。

（2）电影完成片的著作权归属

电影完成片的著作权属于组织创作的制片公司享有，主要理由如下：

首先，根据《著作权法》第 17 条的规定，电影的著作权属于制作者享有。在实践中，制作者主要指负责电影融资、组织创作和发行等事宜的制片公司。

其次，制片公司是整个电影项目的组织创作者和资金提供者，而编剧仅仅是电影项目中众多主创人员之一，编剧的任务主要是根据剧本委托创作合同的约定完成剧本创作的任务，除此之外，编剧不再负责其他工作。因此，从制片公司的工作内容和提供的服务内容来看，制片公司是电影项目真正的权利人，电影完成片的著作权应该属于制片公司享有。

3. 编剧酬金及相关支出

（1）编剧酬金的金额

在实践操作中，编剧酬金由编剧与制片公司通过协商确定。在协商过程中，影响编剧酬金高低的主要因素包括以下几个方面：

① 编剧的知名度，是否为观众所熟知。如果编剧知名度很高，为大众所喜欢，则编剧可谈判取得的酬金金额相对比较高。

② 编剧最近几年参与剧本创作的电影项目的票房成绩。如果编剧在最近几年参与过高票房电影的剧本创作，则编剧谈判取得较高酬金金额的可能性比较高。

③ 电影项目的制作费用预算。如果电影项目的制作费用预算比较高，属于大制作的商业大片，则制片公司愿意支付给编剧的酬金会比较高。

（2）编剧酬金的支付

按照行业惯例，编剧酬金一般是分期支付，制片公司通常会约定几个时间点支付。例如，合同签署后、提交故事大纲（人物关系）并经制片公司确认后、提交分场大纲并经制片公司确认后、提交剧本初稿并经

制片公司确认后、剧本定稿后、开机后、关机后。最终支付时间需要由协议各方协商确定。

从上述支付时间点可以看出，编剧酬金支付的时间还会受到制片公司审核时长的影响。在实践操作中，编剧根据协议的约定向制片公司提交剧本创作的不同阶段的作品成果［包括故事大纲（人物关系）、分场大纲、剧本初稿、剧本最终稿等］，制片公司收到这些作品成果后需要一定的时间进行审阅，有任何修改意见，制片公司会向编剧提出，编剧需要依据制片公司提出的修改建议进行修改，直到符合制片公司的要求为止。制片公司对编剧提交的不同阶段的作品成果进行确认后，按上述编剧酬金支付的时间点向编剧支付相应酬金，同时编剧可以进入到剧本创作的下一个阶段。

(3) 编剧的日常支出

编剧为完成剧本创作而支出的相关费用，包括但不限于编剧收集素材产生的费用、编剧为创作而产生的差旅费，以及编剧跟组去拍摄现场而产生的住宿费、交通费、餐费等。该等支出均由制片公司负责承担，该等支出是在编剧酬金之外而产生的费用，不计入编剧酬金中。

4. 署名

按照行业操作惯例，如果电影剧本100％的内容全部由一个编剧创作完成，则该编剧在电影中的署名为唯一编剧。如果电影剧本由两名以上编剧（包括先后加入的编剧或者同时加入的编剧）共同创作完成，则编剧的署名顺序按如下原则进行排位：制片公司依据编剧创作的内容占剧本最终稿（即拍摄用稿）全部内容的比例来确定署名顺序排名。即如果某个编剧创作的内容占剧本最终稿全部内容的比例超过50％，则该编剧为该电影的第一编剧，其署名顺序在所有编剧中排名第一位，其他编剧则由制片公司根据各个编剧创作的内容占剧本最终稿全部内容的比例多少，依次从第二位开始排位署名，最终署名顺序由制片公司决定。

5. 委托创作关系提前终止

在实践工作中可能会发生如下情形：编剧接受制片公司的委托后，未能在约定的时间内完成剧本的创作或者提交的剧本内容不能满足制片

公司的要求，影响制片公司制作拍摄电影的进程，影响电影的如期上映，从而增大了制片公司收回投资的风险。为了避免上述风险的发生，制片公司不仅需要在签署合同之前了解编剧的创作能力和行业名声，而且还需要在合同中明确约定上述情况发生时的处理方式。

在编剧创作剧本过程中，制片公司可以通过编剧提交的剧本大纲、初稿、修改稿等阶段性作品成果判断编剧的创作能力和合同履行情况。在这个过程中，如果制片公司发现编剧的创作能力比较弱，无法按约定时间提交剧本，或者制片公司发现编剧的创作思路和方向与最初确定的创作方向偏差比较大，经制片公司提出修改意见后编剧仍不配合修改的，制片公司可以提出终止委托关系，要求编剧停止创作，同时可以选择按如下方式处理：

（1）在委托关系终止之后，对于制片公司已经支付的部分编剧酬金，编剧无须退还，但是对于制片公司尚未支付的部分编剧酬金，制片公司无须再支付；对于委托关系终止之前编剧已经创作完成的部分作品成果之著作权全部归制片公司享有，制片公司有权委托新的编剧在此部分作品成果的基础上继续创作。已经支付且无须退还的部分编剧酬金视为制片公司购买编剧已经创作完成的部分作品成果著作权的对价。

（2）在委托关系终止之后，制片公司可要求编剧将其已经收到的全部酬金退还给制片公司，尚未支付的部分酬金无须再支付；编剧已经创作完成的部分作品成果的著作权由编剧收回，制片公司不再享有该部分作品成果的著作权，制片公司不得委托新的编剧在该部分作品成果的基础上继续创作。但是，如果剧本是依据制片公司提供的已有作品为基础创作的，由于已有作品的电影改编权由制片公司购买所得，因此，编剧对收回的部分作品成果的后续使用会受一定的限制，编剧无权使用收回的部分作品成果中与已有作品内容相同的部分继续改编创作电影或其他艺术形式。

6. 权利瑕疵担保

剧本是电影制作拍摄的基础，所以，剧本的权利不能有瑕疵。为了保证电影剧本权利的合法性和完整性，制片公司会要求编剧作出相应的

权利保证。例如，保证剧本是其独立创作完成，并且其创作的内容没有侵犯任何第三方的权利；保证不会将其创作的剧本内容、故事情节等提供给任何第三方等。

7. 编剧的附随义务

根据行业惯例，在电影宣传发行过程中，制片公司或宣发公司可以使用编剧的姓名、肖像以及个人介绍等个人资料，用于电影的宣传推广，并且无须为上述资料的使用向编剧支付费用。为了电影宣传推广的需要，如果制片公司或宣发公司需要编剧出席开机仪式、首映礼等宣传活动，编剧应同意配合参加，并且不再另外收取费用。但是，因此产生的差旅支出由制片公司或宣发行公司负责承担。

8. 编剧的"道德条款"

近几年，一些主创人员的个人不当行为（包括违反相关法律法规、违反道德标准或者发表不当政治或宗教言论的行为等）影响了其所参与电影的正常发行上映和票房成绩，损害了制片公司和投资者的利益。为了避免上述情况的发生，一般情况下，制片公司会要求主创人员在协议中作出相关保证：不违反相关法律法规、不违反道德标准、不发表不当政治或宗教言论等。协议中还对主创人员违反上述道德条款应该承担的责任作出约定：如果主创人员违反道德条款，主创人员需要赔偿一切损失，包括制片公司为电影项目已经投入的全部资金和费用。在协议中约定道德条款的目的主要是对参与电影项目的主创人员作出警示，提醒主创人员注意自己的言行，避免出现违反道德条款的情况。

编剧作为主创人员之一，其个人行为与电影的命运关联性很强，甚至会影响电影的上映。因此，在剧本委托创作合同中，制片公司会要求编剧就道德条款作出上述主创人员需要作出的保证。如果编剧不遵守道德条款的约定，编剧需要承担上述主创人员应该承担的一切责任。

9. 编剧权利声明

编剧权利声明主要是向外部第三方表明电影剧本是制片公司委托编剧创作的，并且剧本的著作权和电影的著作权归制片公司享有的证明文件。在电影发行过程中，电影发行平台会要求发行方提供电影权利链完

整的相关证明文件,而编剧权利声明则属于电影权利链的一个重要组成部分。在解决电影相关纠纷或诉讼过程中,编剧权利声明可以作为司法机关判断电影剧本权利归属或电影著作权归属的依据或证明文件之一。

编剧权利声明作为主协议的附件,由编剧签署完毕后提交给制片公司。一般情况下,制片公司会要求编剧在签署主协议的同时签署权利声明。

权利声明的优点,在本节第一部分介绍改编权授权或转让合同的时候作过详细介绍,此处不再重复说明。

第三节 案 例

为让读者更容易理解电影项目在立项开发阶段的交易规则和法律实践,本节用五个案例,分别从编剧委托创作合同纠纷、动画片角色权属侵权纠纷、改编权侵权纠纷、保护作品完整权侵权纠纷等方面,结合电影项目立项开发阶段的交易规则进行分析评论,并提出建议。

案例一 编剧委托创作合同纠纷——花儿影视公司 v. 蒋胜男[①]

(一)争议

在电视剧开播之前,电视剧的编剧出版发行与电视剧名称相同、内容相同的小说,该编剧是否构成对电视剧制片公司的违约?如是,如何承担责任?

(二)诉讼史

2015年9月2日,北京星格拉影视文化传播有限公司(简称"星格拉公司")向蒋胜男发送律师函,称花儿影视公司(后于2015年11月2日变更为东阳市乐视花儿影视文化有限公司,简称"花儿影视公司")为剧本《芈月传》和电视剧《芈月传》的权利人,现电视剧《芈

① 参见北京知识产权法院(2016)京73民终18号民事判决书。

月传》未播出，小说《芈月传》先发行，蒋胜男违约并给花儿影视公司造成损失，要求蒋胜男立即停止小说《芈月传》的出版、发行。

2015年9月12日，花儿影视公司向北京市朝阳区人民法院（简称"一审法院"）对蒋胜男提起民事诉讼，请求一审法院判令蒋胜男立即停止小说《芈月传》（全六册）的出版、发行，并向花儿影视公司道歉。

2015年11月24日，一审法院作出判决，认为蒋胜男对花儿影视公司构成违约，判令蒋胜男立即停止小说《芈月传》的出版、发行；但因道歉并非违约的法定责任承担方式，也非双方的约定责任承担方式，不支持要求蒋胜男道歉的诉请。

蒋胜男不服一审判决，向北京知识产权法院（简称"二审法院"）提起上诉。二审法院同意一审法院关于蒋胜男违约的认定。但因涉案电视剧《芈月传》已经开播，再判决蒋胜男在《芈月传》开播前停止出版、发行小说《芈月传》，在事实上已经不可能，故撤销一审判决。

（三）事实

1.《创作合同》（一）

2012年8月28日，花儿影视公司与蒋胜男签订《电视剧剧本创作合同》（简称"《创作合同》（一）"）。合同约定花儿影视公司聘任蒋胜男为电视剧《芈月传》编剧，创作剧本。蒋胜男享有编剧的署名权，《芈月传》剧本著作权归花儿影视公司所有。编剧稿酬每集3.5万元，50集共175万元。合同主要内容如下：

> 1. 蒋胜男保证不再使用该作品主要题材、故事情节，人物或与该作品相近似或类似的内容元素为第三人创作。
>
> 2. 从合同签订之日起至2013年12月30日止，创作修改时间原则上不超过16个月。蒋胜男在规定时间内将剧本稿的电子版交付花儿影视公司。
>
> 3. 编剧稿酬为每集人民币35000元，共50集，合计人民币1750000元。如果超出实际播出集数，花儿影视公司保证按每集35000元付给蒋胜男酬金。

4. 对支付方式约定为：(1) 本协议签订后七个工作日内花儿影视公司支付总酬金的5%；(2) 蒋胜男故事大纲、人物小传和分集大纲完成后，通过花儿影视公司审定后七日内，花儿影视公司再支付总酬金的10%；(3) 第一稿剧本完成后，通过花儿影视公司审定后七日内，花儿影视公司分十批支付总酬金40%，即每交稿五集一审一付，每批付人民币70000元；(4) 蒋胜男按照双方共同商定的修改稿的意见修改剧本，直至剧本定稿全部结束，通过花儿影视公司审定后七日内，花儿影视公司支付总酬金的30%；(5) 该作品获得花儿影视公司最后认定通过开机后七日内，花儿影视公司向蒋胜男支付稿酬15%余款；(6) 蒋胜男创作剧本最终集数以花儿影视公司制作完成集数为准。

2. 《创作合同》（二）及《补充协议》

2013年7月15日，星格拉公司（甲方）与蒋胜男（乙方）签订《电视剧剧本创作合同》（简称"《创作合同》（二）"）。《创作合同》（二）的主要内容与《创作合同》（一）的约定基本相同，不同之处在于增加约定了"一次获酬权"。即在合同中增加约定：

此合同乙方获取的总计酬金权利为一次性获酬权，无论以后甲方在任何平台上一次或多次播出该作品，乙方不再享有二次获酬权，甲方的相关收益均与乙方无关。

在签订《创作合同》（二）当日，星格拉公司与蒋胜男签署《补充协议》。《补充协议》除约定原著改编拍摄为影视剧的授权约定外，还新增约定蒋胜男许可星格拉公司将原著及电视剧《芈月传》改编为游戏、漫画、动画片，许可使用费为50万元并已实际支付。此外还约定蒋胜男在电视剧《芈月传》播出前，不出版、传播原著小说。同时约定蒋胜男同意星格拉公司可将《创作合同》（二）、《补充协议》及《授权书》项下的权利义务转让给第三方。《补充协议》主要内容如下：

1. 蒋胜男承诺在电视剧《芈月传》播出的同期，才会将此原著创意出版小说并发行，在此之前不会出版此原著相关内容以及网络发布（不包括签约前2009年网络流出的七千字草稿）。

2. 蒋胜男确认根据《创作合同》（二）约定授权星格拉公司在全球范围内永久独占地将此原著创意改编为电视剧剧本、电影剧本并拍摄成电视剧作品和电影作品。星格拉公司在全球范围内永久享有在改编和创作过程中形成的一切智力劳动成果和电视剧剧本、电影剧本、电视剧作品、电影作品的全部著作权和衍生品的权利。

3. 蒋胜男同意星格拉公司有权将《创作合同》（二）、本补充协议、授权书中的权利义务一并转让给第三方。

4. 蒋胜男许可星格拉公司有权将原著创意及电视剧《芈月传》改编为游戏、漫画、动画片，星格拉公司独占地永久性享有改编过程中形成的一切智力劳动成果和改编作品的全部著作权及衍生品的所有权。星格拉公司为获得改编作品向蒋胜男支付许可使用费共计人民币500000元。

3.《授权书》

在签订《创作合同》（二）和《补充协议》当日，蒋胜男单方签署了《授权书》，确认星格拉公司享有相关知识产权，无须征得蒋胜男同意即可向第三方转授权或转让这些权利：

星格拉公司在全球范围内永久享有在改编和创作过程中形成的一切智力劳动成果和电视剧剧本、电影剧本、电视剧作品、电影作品的全部著作权和衍生品的权利。

星格拉公司无须征得本人同意即可将本授权书内容部分或者全部转授权或转让给第三方行使。

本授权书一经签署即具有法律效力。

4.《转让协议》及《转让补充协议》

2013年6月至8月，花儿影视公司（甲方）与星格拉公司（乙方）

签署《电视剧剧本著作权转让协议》(简称"《转让协议》")及《〈电视剧剧本著作权转让协议〉之补充协议》(简称"《转让补充协议》")。《转让协议》约定如下:

> 星格拉公司将电视剧《芈月传》的剧本著作权,包括但不限于:发表权、署名权、修改权、保护作品完整权、复制权、发行权、出租权、表演权、放映权、广播权、信息网络传播权、摄制权、改编权、翻译权、汇编权以及相关衍生产品的开发权和收益权等相关权利全部转让给花儿影视公司。
>
> 星格拉公司将电视剧《芈月传》的剧本拍摄成电视剧的权利转让给花儿影视公司。

《转让补充协议》约定,星格拉公司除保留中国大陆地区之外的发行收益、改编游戏收益之 30% 的分成权外,已经将其在《创作合同》(二)、《补充协议》和《授权书》中的全部权利都转让给花儿影视公司。蒋胜男的报酬由星格拉公司支付,花儿影视公司已支付的部分由星格拉公司与之据实结算;转让价格为 350 万元。之后,星格拉公司把转让协议之事宜告知了蒋胜男。

5. 协议履行

2012 年 9 月 11 日,蒋胜男以提交分集大纲、人物表开始,之后陆续提交剧本相关作品,其中 2013 年 3 月 15 日提交第一集剧本,直至 2014 年 3 月 29 日提交 50—53 集剧本。在《创作合同》(二)签订前,蒋胜男已经向花儿影视公司交付了 15 集剧本。

蒋胜男根据其编剧创作行为,已分 12 次收到 53 集编剧费用共计 185.5 万元酬金,其中花儿影视公司支付了 7 笔共计 56.7 万元,星格拉公司支付了 5 笔共计 128.8 万元。

《转让协议》约定的 350 万元转让款,已由花儿影视公司分两次向星格拉公司支付完毕。

6. 小说出版及电视剧播放时间

2015 年 8 月至 11 月,蒋胜男将所著小说《芈月传》(六册),交由

浙江文艺出版社出版。

2015年11月30日，电视剧《芈月传》在东方卫视和北京卫视开播。

（四）法院说理

法院对本案的审理围绕蒋胜男将小说《芈月传》在电视剧《芈月传》播出前出版、发行是否构成违约进行。

1. 一审法院

一审法院认为，星格拉公司与蒋胜男签署的《创作合同》（二）约定了小说出版发行和电视剧播出的顺序。虽然《创作合同》（二）在签署时间上存在倒签，但并不影响合同的效力，故《创作合同》（二）合法有效。同时，因为《创作合同》（二）与《创作合同》（一）中的内容基本完全相同，故蒋胜男通过与星格拉公司履行《创作合同》（二）的行为，终止了与花儿影视公司的《创作合同》（一）的履行。蒋胜男应根据《创作合同》（二）的约定履行其义务。一审法院的主要分析意见如下：

> 在前后两份剧本创作合同均系蒋胜男真实意思表示的前提下，因合同内容基本完全相同，蒋胜男无法针对二合同同时履行相同的电视剧《芈月传》的剧本创作义务；从合同订立的时间顺序上，可以看出，蒋胜男与花儿影视公司签约在前，与星格拉公司签约在后，但蒋胜男接受花儿影视公司的履约付款仅为567000元，而余款则为接受星格拉公司支付，由此构成合同总价款1855000元；这里尤需指出的是2013年7月17日蒋胜男从星格拉公司收取的50万元改编作品许可使用费，系与星格拉公司签订的《创作合同》（二）、《补充协议》中约定的费用，在其与花儿影视公司签订的《创作合同》（一）中并未涉及；加之星格拉公司亦认可其与蒋胜男签订的《创作合同》（二）及《补充协议》已与花儿影视公司和蒋胜男协商一致。故可以认定在上述两份剧本创作合同中，蒋胜男通过与星格拉公司的履约行为，终止了与花儿影视公司于2012年8月28日签订的《创作合同》（一）。

星格拉公司与花儿影视公司签订《转让协议》与《转让补充协议》，将星格拉公司的合同权利义务转让给花儿影视公司。花儿影视公司通过权利义务的受让成为《创作合同》（二）的一方当事人，享有《创作合同》（二）项下的相关权利。根据《创作合同》（二）、《补充协议》《授权书》的约定，星格拉公司无须征得蒋胜男本人同意，可以把《创作合同》（二）及《补充协议》中的权利转让给第三方。蒋胜男对转让之事应有合理的预期，更何况星格拉公司已告知过蒋胜男转让协议之事，蒋胜男知晓此事。因此，星格拉公司的转让合法有效。合同权利义务转让后，蒋胜男对星格拉公司的义务，转为对花儿影视公司的义务。

　　所以，根据《创作合同》（二）的约定，蒋胜男提前出版、发行小说《芈月传》，构成对花儿影视公司的违约。蒋胜男应向《创作合同》（二）权利义务的受让方花儿影视公司承担违约责任。因一审判决作出时，电视剧《芈月传》尚未播出，故判令蒋胜男立即停止小说《芈月传》的出版、发行。

2. 二审法院

　　二审法院同意一审法院关于违约责任的认定。二审法院认为，本案构成合意解除。蒋胜男、花儿影视公司的履约行为，表明已达成解除《创作合同》（一）的意思表示。《创作合同》（二）约定，星格拉公司可以转让合同权利义务而无须蒋胜男同意。《补充协议》作为《创作合同》（二）的从合同，约定电视剧《芈月传》播出之前，小说《芈月传》不能出版、发行。故蒋胜男构成违约，应承担违约责任。对此，二审法院的主要分析意见如下：

> 　　我国《合同法》第九十三条第一款规定，当事人协商一致，可以解除合同，即合意解除。合意解除与法律规定的约定解除、法定解除的区别在于其并非单方解除，而是合同双方当事人对解除的结果、解除的效力均达成了新的合意。

本案中，在蒋胜男与花儿影视公司签订的《创作合同》（一）中，约定蒋胜男不能再使用《芈月传》的主要题材、故事情节、人物或与该作品相近似或相类似的内容元素为第三人进行创作。但是，蒋胜男之后又与星格拉公司签订了与《创作合同》（一）主要条款基本相同的《创作合同》（二）。在《创作合同》（二）签订时，蒋胜男与花儿影视公司的《创作合同》（一）已经履行了近一年之久，蒋胜男向花儿影视公司交付了部分剧本，花儿影视公司也支付了相应作品集数的创作费。但是，花儿影视公司在享有在先合同权益的情况下，不仅未依据《创作合同》（一）追究蒋胜男的违约责任，反而通过与星格拉公司签署了《转让协议》及《转让补充协议》，据此获得了与《创作合同》（一）主要条款基本一致的权利义务。可见，花儿影视公司不仅知晓《创作合同》（二）以及《补充协议》的存在，而且花儿影视公司基于与星格拉公司签订《转让协议》及《转让补充协议》，使蒋胜男避免了被追究违约责任的可能。蒋胜男与花儿影视公司之间虽然没有一个达成合意解除合同的书面协议，但是，对当事人意思表示的解释，不仅仅依据书面的约定内容，还可以根据合同的履行情况进行判断。通过蒋胜男与花儿影视公司各自的履行，表明双方针对《创作合同》（一）的解除达成了一致。因此，一审判决所阐述的"蒋胜男通过与星格拉公司的履约行为，终止了与花儿影视公司于2012年8月28日签订的《创作合同》（一）"之认定是正确的。

正是由于作为《创作合同》（二）的系列合同的《补充协议》与《授权书》明确约定星格拉公司无须征得蒋胜男同意将权利转让给第三方行使，因此，蒋胜男主张星格拉公司未就转让事宜通知其本人使得转让对其不发生效力缺乏事实依据。一审判决认为"花儿影视公司受让《创作合同》（二）及《补充协议》《授权书》的合同权利义务后，其与蒋胜男成为《创作合同》（二）及《补充协议》的合同双方当事人"，是正确的，本院予以确认。

但是，在责任承担的问题上，二审法院却作了不同的结论，这也是本案值得关注的一点。因为双方在合同中没有约定违约方如何承担责

任。法律虽然规定了守约方可要求违约方"继续履行",即"依合同履行义务",这相当于赋予守约方"强制继续履行请求权",其中包括请求违约方继续作为和继续不作为,但本案在二审判决时处于事实上不可能履行的例外情况。故二审法院撤销了一审判决。对此,二审法院的主要分析意见如下:

> 因此,继续履行合同、采取补救措施、赔偿损失属于法律规定的承担违约责任的基本方式。继续履行作为违约责任承担的方式之一,赋予了违约的相对方除我国《合同法》第一百一十条规定的情形之外情形的强制继续履行请求权,体现合同法的"依合同履行义务"之原则。
>
> 实务中,无论是金钱债务,还是非金钱债务,强制继续履行请求权一般在债务人不履行合同所约定的作为义务时提出。而本案的情形是合同约定了蒋胜男不得在电视剧版《芈月传》播出前出版、发行小说版《芈月传》,即蒋胜男负有在一定期间内的不作为义务。继续履行是否包括不作为义务,强制继续履行能否沿及至不作为义务,直接关系着一审判令蒋胜男立即停止小说版《芈月传》出版、发行行为是否具有正当性的依据。
>
> 既然合同义务包括作为和不作为,那么,强制继续履行请求权的实现,理论上也应当包括继续作为和继续不作为。但是,法律针对强制继续履行的情形作了例外性的规定,即《合同法》第一百一十条所规定的三种情形:法律上或者事实上不能履行;债务的标的不适于强制履行或者履行费用过高;债权人在合理期限内未要求履行。上述规定,虽然未明确指明针对的是作为义务还是不作为义务,但是其内容多是指作为义务而言。由于强制继续履行并非债权的内容,所以,并非所有的作为义务都适用继续履行的责任方式。
>
> 同样,继续履行作为违反不作为义务的违约责任方式,也应当具有一定的条件。首先,当事人合同明确约定了不作为的义务;其次,不作为义务具有一定的持续性;再次,要求继续履行不作为义务符合合同的履行利益;最后,权利人在合理期限内提出请求。

本案中，双方约定对小说版《芈月传》出版、发行时间的限制，即蒋胜男在一定期限内负有不作为的义务，目的在于避免因受众阅读小说后导致电视剧观众的流失。蒋胜男违反约定，提前出版、发行小说版《芈月传》的情况下，花儿影视公司要求其停止出版、发行并继续履行合同，符合双方约定的合同利益。因此，本案在一审审理终结前，电视剧版《芈月传》尚未播出，故《补充协议》中对小说版《芈月传》出版、发行的时间限制处于持续履行中。花儿影视公司要求蒋胜男继续按照约定履行合同义务，正是指向停止出版、发行小说版《芈月传》直至电视剧播出。因此，一审法院判令蒋胜男立即停止小说《芈月传》的出版、发行具有法律上的正当性。

但是，电视剧版《芈月传》在一审判决作出后，于2015年11月30日已经进行了公映，小说版《芈月传》的出版、发行时间限制条件消除。因此，一审判决所依据的事实发生重大变化，一审判决关于停止出版、发行小说的判项已不具有可执行性，而判决的可执行性直接影响着判决的权威性。为此，二审不能予以维持。

（五）评论与建议

1. 影视作品相关著作权的归属

本案中三种《芈月传》的权利状态为：小说《芈月传》的完整著作权属于蒋胜男，但行使中受到合同约定的限制，即在电视剧《芈月传》播出前不得出版、发行；剧本《芈月传》的著作权归属为：蒋胜男享有署名权，其他著作权属于花儿影视公司；电视剧《芈月传》的著作权归属为：蒋胜男可以署名为编剧，其他权利属于花儿影视公司。

二审判决中关于《芈月传》的权利状态，分别用了小说版《芈月传》的出版、发行，电视剧版《芈月传》的播放，电视剧版《芈月传》的委托创作等表述方式。这种文字表述不够准确，容易让人混淆，会造成同一个《芈月传》有不同种版本的印象。但事实上，虽然名字相同，都叫《芈月传》，情节相同或者相似，但表达形式却相差很大。原著是小说，最终产品是电视剧，中间产品是电视剧剧本。因此，建议今后在

所有对外的正式文本中（无论是合同或判决书），最好使用类似于"小说《芈月传》"的出版、发行，"电视剧《芈月传》"的播放，"电视剧剧本《芈月传》"的委托创作等表述方式，更为准确，更不易导致混淆。

2. 影视作品著作权归属及权利行使

影视作品涉及很多权利人，与其相关的著作权归属比较复杂，为了保证影视作品顺利拍摄发行，相关权利的界定必须明确清晰。为了避免产生纠纷，建议与影视作品相关的交易都以书面合同的方式进行明确约定，特别是关于相关权利转让的交易，由于涉及权利来源、权利链条的梳理，需要明确权利取得的前后顺序，因此，明确合同的签署时间和权利取得的时间对于权利的行使非常重要。

契约精神在影视行业非常重要，是各方长期合作的基础。无论对于制片公司还是编剧等创作人员，严格履行已经生效的合同是在行业内树立好口碑和好名声的重要方式，有利于推动重大项目合作、建立长期合作关系。

3. 诉前禁令

在影视行业相关诉讼过程中，诉前禁令是一个比较特殊的法律保护措施，有利于减少对影视作品权利人的损害，降低对著作权人相关权利的损害程度。本案中，如果花儿影视公司申请诉前禁令并得到法院的支持，则可以及时制止蒋胜男的违约行为，阻止小说《芈月传》的出版、发行，保护电视剧《芈月传》的正常播出，保证电视剧作品的收视率和市场认可度。

4. 赔偿损失

本案中花儿影视公司提出的两个诉求最终均未得到二审法院的支持，即停止小说《芈月传》的出版、发行因时间的流逝而变得不可执行，道歉因没有法定或者约定的根据而得不到法院支持。就本案而言，花儿影视公司还应该在诉讼中增加一个赔偿损失的请求。其实不管是违约之诉还是侵权之诉，都应该主张赔偿损失。"不告不理"，法院不会审理没有提出的主张。但如果提出了损害赔偿的请求，至少有得到救济的机会。

案例二　编剧委托创作合同纠纷——吴迎盈等 v. 苍狼公司①

（一）争议

剧本委托创作合同履行过程中，尤其在剧本交付、报酬支付等关键环节，如何认定编剧与制片方的违约行为？如何确定责任的承担？

（二）诉讼史

吴迎盈和赵娟作为电视剧《十指连心》编剧向北京市顺义区人民法院（简称"一审法院"）提起诉讼，称电视剧《十指连心》制片方北京苍狼天下影视制作有限公司（简称"苍狼公司"）违约。请求一审法院判令苍狼公司支付拖欠的稿酬 18 万元及利息，并承担维权合理费用 797 元。

2014 年 6 月 9 日，一审法院作出判决，支持原告的全部诉讼请求。苍狼公司不服一审判决，向北京市第三中级人民法院（简称"二审法院"）提起上诉。

2014 年 9 月 17 日，二审法院作出终审判决，驳回上诉，维持一审判决。

（三）事实

1.《编剧合同》的签订

2011 年 6 月 7 日，苍狼公司（甲方）与吴迎盈、赵娟（乙方）签订《电视剧编剧聘用合同》（简称《编剧合同》）。双方约定，乙方创作剧本《十指连心》，按照约定交付成果后，甲方支付报酬。总报酬 45 万元的构成为：定金 4.5 万元（可转为首期酬金）；第二期酬金 4.5 万元，交付 1—5 集剧本后支付；第三期酬金 18 万元，交付 6—20 集剧本后支付；第四、五期酬金各 9 万元共 18 万元，交付 21—30 集剧本后分两次支付。同时，合同还约定了剧本交付、验收的程序，以及权利归属等内容。合同主要内容如下：

① 参见北京市第三中级人民法院（2014）三中民终字第 09688 号判决书。

1. 乙方工作：根据甲方要求，为电视剧编写原创文学剧本；对未定稿的电视剧文学剧本进行修改、润色直至定稿。电视剧规模暂定为30集，每集片长约为50分钟。

2. 联络人：甲方指派何小龙为其授权代理人，全权负责与乙方联络、沟通文学剧本的相关事宜。甲方若变更联络人，应事先书面通知乙方。

3. 工作进度及质量要求：乙方应于2011年6月22日前完成30集分集梗概初稿，分集梗概是以集为单元的故事概述，应详细完整地表达出该集主要故事情节的轮廓和人物发展的走向，每集不应少于500字；乙方应于2011年6月27日前完成30集分集梗概定稿；乙方于2011年7月15日前完成文学剧本前5集并提交甲方审核，修改并定稿；乙方应于2011年8月26日前完成文学剧本前20集初稿并提交甲方审核；乙方应于2011年9月20日前完成文学剧本后10集初稿并提交甲方审核；乙方应于2011年9月30日前完成30集文学剧本的修改、定稿。

4. 剧本审核：乙方文学剧本的故事梗概及分集大纲完成后3日内，甲方进行审核并将审核结果通知乙方；乙方每完成一集文学剧本即提交甲方审核，甲方在前20集完成后次日将审核结果通知乙方，第21集至第30集按前20集方式执行；剧本按如上方式创作期间，阶段性审核如最终未获甲方通过，甲方有权解除本合同，停止向乙方支付后续款项，甲方并有权另行委托编剧利用乙方的已创作剧本进行继续创作或重新创作。

5. 定金：甲方应于本合同签署之日起3日内向乙方支付定金45000元人民币，本合同首期款支付之日，此定金自动转为甲方向乙方支付的酬金。

6. 报酬及支付：该剧乙方的酬金总计为450000元，甲方应向乙方支付酬金的时间安排如下：乙方于2011年7月15日前完成前5集剧本，甲方对该稿提出修改意见并给予两到三次修改机会，甲方自审核认可修改稿之日起5日内即向乙方支付第二期酬金即45000元；乙

方于 2011 年 8 月 26 日前完成第 6 集至第 20 集剧本，甲方对该稿提出修改意见并给予两到三次修改机会，甲方自审核认可修改稿之日起 5 日内即向乙方支付第三期酬金即 180000 元；乙方于 2011 年 9 月 20 日前完成第 21 集至第 30 集剧本，甲方对该稿提出修改意见并给予两到三次修改机会，甲方自审核认可修改稿之日起 5 日内即向乙方支付第四期酬金即 90000 元；乙方 30 集剧本完成后，甲方对该稿提出修改意见，乙方于 2011 年 9 月 30 日内完成最终修改稿，甲方自审核认可修改稿之日起 10 日内向乙方支付第五期酬金即 90000 元；甲方同意最终按电视台实际播出集数向乙方支付酬金，多出签约集数按每集 15000 元人民币支付。

7. 工作要求：乙方应勤勉、尽责、专业、高效地为甲方工作，并接受甲方或导演的合理指导或建议。在合同约定的聘用期内，乙方应专职为甲方进行文学剧本创作和修改工作，不得同时与第三方签署同样性质的合同。

8. 著作权归属及署名：文学剧本的著作权由甲方享有，甲方还享有依据文学剧本拍摄本合同所指电视剧的摄制权，且甲方行使此摄制权无须另行向乙方支付酬金。电视剧的著作权由甲方依法全权享有，若电视剧得以拍摄并发行成功，乙方依法享有在电视剧及相关衍生品中的署名权（注：署名人员：吴迎盈、赵娟、门福胜），乙方署名的格式、具体位置及字体大小由甲方根据国家的相关规定决定。

9. 剧本最终修改权：甲方享有文学剧本的最终修改权，甲方有权要求乙方按照甲方的意见对剧本进行相应的修改，乙方应按照甲方的要求对剧本进行修改、完善。若乙方无力完成任务或剧本经修改仍不能达到甲方要求，甲方有权另聘编剧参与剧本创作和修改，有权决定编剧的署名排列，并有权根据乙方后来参与文学剧本创作和修改的情况，酌情减少支付直至不再支付尚未向乙方支付的酬金，乙方不得提出异议。

10. 剧本的采纳：乙方的文学剧本创作完成并经甲方确认后，甲方是否采用文学剧本拍摄电视剧，乙方无权干涉，但甲方仍应向乙方支付本合同规定的相应酬金。

11. 合同的解除：发生下列情形之一，甲乙双方可以通过书面形式通知对方解除本合同：非因本合同规定的不可抗力因素，乙方未能按本合同的规定按时完成剧本的创作，经甲方催告后 15 日内仍未完成并向甲方提交的；乙方部分或完全丧失民事行为能力致使其不能继续履行本合同的；非因本合同规定的不可抗力因素，甲方未按本合同的规定如期向乙方支付酬金，连续逾期达 30 天或逾期酬金累计达乙方全部应得酬金的 50%，经乙方催告后 30 日内仍未向乙方支付的；本合同保证条款不真实或未实现。

2.《编剧合同》的履行

（1）苍狼公司支付稿酬情况

2011 年 6 月 8 日和 7 月 30 日，苍狼公司向吴迎盈、赵娟支付第一、二期稿费各 4.5 万元，共 9 万元。此后再没有支付过费用。

2011 年 12 月 2 日，苍狼公司艺术总监马宁与吴迎盈在 QQ 聊天中要求把剩余稿酬降低到 20 万元，并要求吴迎盈在电视剧开机后进组工作 10 天，完成全部剧本修改，马宁的要求被吴迎盈拒绝。

此后，吴迎盈、赵娟多次向苍狼公司催要第三期稿酬，未果。

（2）吴迎盈、赵娟撰写、提交剧本情况

剧本《十指连心》的创作和修改是一个渐进的过程。吴迎盈、赵娟与苍狼公司指定的联系人何小龙、马宁通过电子邮件的方式进行频繁交流，苍狼公司反馈要求，两编剧提交成果。其中，何小龙是《编剧合同》约定的苍狼公司联系人，马宁是苍狼公司艺术总监、涉案《十指连心》电视剧署名编剧之一、《编剧合同》实际的联系人和剧本审核人。吴迎盈、赵娟交付《十指连心》剧本相关文件的重要时间节点如表 2-1 所示：

表 2-1

2011 年 6 月 18 日	第 1—35 集分集梗概、人物小传及第 1 集剧本
2011 年 7 月 9 日	第 1—35 集分集梗概、第 1—5 集剧本及主场景布景说明
2011 年 8 月 5 日	第 6—8 集剧本及修改后的第 1—5 集剧本
2011 年 8 月 20 日	修改后的第 1—8 集剧本
2011 年 9 月 1 日	第 7—11 集剧本及修改后的第 1—6 集剧本
2011 年 9 月 24 日	第 12—17 集剧本

（续表）

2011年10月25日	修改后的第1—5集剧本
2011年10月26日	修改后的第6—10集剧本
2011年10月30日	修改后的第11—30集分集梗概
2011年11月16日	修改后的第11—15集剧本
2011年11月18日	修改后的第16—20集剧本

注：本书作者整理。

庭审中，苍狼公司认可收到了吴迎盈提交的《十指连心》前20集剧本。

3.《十指连心》电视剧的拍摄情况

苍狼公司在与吴迎盈发生矛盾后，聘用肖言（又名闫铁成）、门福胜、徐国红为编剧，拍摄成电视剧《十指连心》并播出。

由辽宁广播电视音像出版社出版的涉案电视连续剧《十指连心》DVD封面显示，该电视剧由苍狼公司出品，总策划马宁，编剧马宁、肖言、门福胜、徐国红。

（四）法院说理

1. 一审法院

一审法院认为，《编剧合同》有效，其性质是委托创作合同。虽然《编剧合同》约定有交付时间，但双方通过电子邮件往来的行为，实际上变更了《编剧合同》履行的时间。苍狼公司收到前20集剧本后，未提出审核意见，也没有指出交付延迟的问题，应认为剧本得到了苍狼公司的认可。一审法院通过对吴迎盈、赵娟是否迟延交付剧本及剧本是否通过审核等问题分析之后，认为苍狼公司不支付稿酬构成违约，而在苍狼公司支付前20集稿酬前，吴迎盈、赵娟拒绝继续履行涉案合同不构成违约。一审法院的主要分析意见如下：

> 第一，关于吴迎盈、赵娟是否存在延迟交付剧本及提交剧本是否未通过苍狼公司审核的问题，本院认为，双方当事人在实际履行过程中变更了涉案合同履行的时间，如合同约定吴迎盈、赵娟应于2011年7月15日前完成剧本前5集并提交苍狼公司审核、修改并定稿，但

苍狼公司在2011年9月1日、9月2日仍然向吴迎盈、赵娟发送第一至三集修改意见及人物小传样稿；从双方当事人的电子邮件来往看，在2011年5月至9月6日之间，吴迎盈、赵娟与苍狼公司之间进行了密集的邮件往来，苍狼公司均在收到吴迎盈、赵娟提交涉案剧本等内容后的较短时间内提出了修改意见。第二，苍狼公司就吴迎盈、赵娟提交的涉案剧本等内容多次提出修改意见，吴迎盈、赵娟亦根据上述修改意见对涉案剧本、分集梗概、人物进行了多次修改并提交苍狼公司。第三，2011年9月18日，苍狼公司向吴迎盈、赵娟发送多张涉案电视剧外景图片，2011年9月24日至11月16日期间，吴迎盈、赵娟6次分别向苍狼公司提交了涉案剧本修改后的1至20集剧本等内容，根据合同约定，苍狼公司应在剧本前20集完成后次日将审核结果通知吴迎盈、赵娟，但苍狼公司在此后的一段时间内既未提出审核意见，也未指出吴迎盈、赵娟存在迟延交付剧本的问题。综上，本院认为，结合本案现有证据应认定吴迎盈、赵娟向苍狼公司交付的《十指连心》电视剧第1至20集剧本得到苍狼公司的审核认可，根据合同约定，苍狼公司应当向吴迎盈、赵娟支付相应的稿酬。苍狼公司辩称因吴迎盈迟延交付剧本且剧本质量未通过审核，故通过张大雷通知吴迎盈解约，因张大雷是苍狼公司的签约演员，双方存在利害关系，在苍狼公司未提交其他证据予以证明的情况下，本院对张大雷的上述证言不予采信，对苍狼公司的抗辩意见不予采信。

涉案合同约定，苍狼公司在剧本前20集完成后次日将审核结果通知吴迎盈、赵娟，在审核认可之日起5日内向吴迎盈、赵娟支付第6至20集剧本的稿酬。本院认为，在苍狼公司收到上述剧本后的一段时间内未提出修改意见，也未支付稿酬的情况下，吴迎盈、赵娟拒绝继续履行涉案合同的行为并无不当。苍狼公司拒不支付吴迎盈、赵娟稿酬的行为已构成违约，因此，吴迎盈、赵娟要求苍狼公司支付拖欠稿酬并赔偿利息的诉讼请求，于法有据，本院予以支持。

2. 二审法院

二审法院认可一审法院关于合同效力和性质的认定。关于涉案合同第 4 条，二审法院认为既是苍狼公司的权利，也是苍狼公司的义务；苍狼公司没有将审核结果告知吴迎盈、赵娟，是漠视权利和义务，应当对拒不支付稿酬的行为承担相应的违约责任。二审法院进一步论证了支付第三期稿酬的合理性，并将第三期稿酬与第四期、第五期稿酬进行了阶段划分，使之更加清晰。二审法院的具体分析意见如下：

> 按照双方签订的《电视剧编剧聘用合同》第五条剧本的审核内容来看，苍狼公司应在前 20 集完成后次日将审核结果通知吴迎盈和赵娟，但是，苍狼公司在 2011 年 11 月 18 日收到前 20 集剧本后不仅没有在合同约定的时间内给出审核结果，亦未就交付的剧本存在质量问题提出异议。苍狼公司怠于履行自己的合同义务，亦怠于行使自己的合同权利，由此造成的后果亦应由其承担。……《电视剧编剧聘用合同》是双方鉴于吴迎盈、赵娟是资深的电视文学艺术从业人员而签订的，因此，苍狼公司对吴迎盈、赵娟的文学创作能力是认可的。……关于吴迎盈拒绝入住工作组的问题，上诉人主张其依据合同有权要求吴迎盈入住工作组对剧本进行修改，但从马宁与吴迎盈的 QQ 聊天记录来看，苍狼公司要求吴迎盈入住工作组的工作内容是完成后 10 集的创作和对全剧本进行修改。按照《电视剧编剧聘用合同》第七条的约定内容来看，这属于第四期和第五期酬金支付所对应的合同义务，而并非第三期酬金支付所对应的合同义务。因此，苍狼公司就此主张其不应支付第三期酬金没有合同依据。

（五）评论与建议

1. 对编剧的建议

（1）主张署名权

编剧在创作合同谈判中应要求将署名的相关事宜明确地约定在合同中。在本案中，《编剧合同》中并未明确约定编剧的署名方式、具体位置或字体大小等事宜。在委托创作合同中，为了保护自身利益，编剧应

当在合同中明确约定署名事宜，不建议放弃署名权。在影视作品中给编剧署名，对编剧来说，有利于其积累资历和知名度；对片方来说，如果编剧知名，则有利于电视剧的发行和销售，因为电视台和视频网络一般会采购由知名编剧创作的项目。

另外，在本案中，吴迎盈、赵娟在诉讼中没有要求苍狼公司在涉案电视剧中为自己署名，这是一个失误。根据《编剧合同》的约定，苍狼公司在合同中保留了吴迎盈、赵娟的署名权，但是在发行电视剧过程中，苍狼公司并没有为吴迎盈、赵娟署名，吴迎盈、赵娟可以要求苍狼公司对此承担违约责任。同时，吴迎盈、赵娟也可以向法院主张苍狼公司在没有为自己署名之前，禁止该电视剧作品的传播，以此作为解决该纠纷的谈判策略或方案。

（2）明确剧本交易细节

本案产生争议的原因之一，是《编剧合同》就苍狼公司和吴迎盈、赵娟履行各自义务的细节约定不清晰，因此双方在履行合同过程中容易产生争议。

建议在商谈编剧合同时，明确约定各方的权利义务，特别是对剧本的交付时间和方式作出详细约定。这样的合同更具有可操作性，协议各方只需要严格按照合同履行各自义务即可，无须浪费时间讨论其中的"歧义"事项，而且合同履行一旦产生争议，明确的合同更有利于节约法院审理时间，有利于法院根据事实作出公正判决。

2. 对制片方的建议

（1）明确交付标准

由于剧本的生产是非常主观的创作行为，建议在合同中约定一个剧本交付标准。如果确实无法明确具体的标准，建议尽可能量化或明确交付程序来解决标准问题。

（2）遵守交付和审核时限

剧本交付时限和审核时限常与编剧酬金支付相关联，因此对于编剧和制片方而言，严格遵守交付时限和审核时限非常重要。为了避免产生不必要的纠纷和争议，建议制片方尽可能在约定的审核时限内作出合格

与否的结论，并及时反馈给编剧。如果认为剧本内容需要修改，应在审核时限内将修改意见反馈给编剧，如果认为剧本的质量确实不符合制片方的要求，可以及时终止合同。这样既避免编剧继续无效投入，也避免让双方的关系处于不稳定状态，进而导致不必要的纠纷和争议。如此处理，在情感上也更容易为编剧所接受，可有效减少纠纷的发生。

案例三 动画片角色权属侵权纠纷——大头儿子文化公司 v. 央视动画公司[①]

（一）争议

动画片《大头儿子和小头爸爸》中角色形象的权利归属、角色形象相关的原始概念图的权利归属、在原始概念图基础上继续创作作品的权利归属，以及侵权的判定和责任的承担。

（二）诉讼史

2014年9月5日，大头儿子文化发展有限公司（简称"大头儿子文化公司"）向浙江省杭州市滨江区人民法院（简称"一审法院"）提起诉讼，称央视动画有限公司（简称"央视动画公司"）侵害其享有的"大头儿子"美术作品著作权。请求一审法院判令央视动画公司：（1）停止侵权，包括停止《新大头儿子和小头爸爸》动画片的复制、销售、出租、播放、网络传输等行为，不再进行展览、宣传、贩卖、许可根据"大头儿子"美术作品改编后的形象及其衍生的周边产品；（2）赔偿大头儿子文化公司损失50万元人民币；（3）支付大头儿子文化公司合理费用23520元人民币（其中律师费20000元、调查取证费3520元）；（4）在央视网（www.cctv.com）和《中国电视报》上登致歉声明，向大头儿子文化公司赔礼道歉、消除影响。

2015年6月30日，一审法院判定央视动画公司侵权成立，判令其赔偿大头儿子文化公司经济损失40万元及合理费用22040元，驳回大

[①] 参见浙江省杭州市中级人民法院（2015）浙杭知终字第358号判决书。

头儿子文化公司的其他诉讼请求。

双方皆不服一审判决，向浙江省杭州市中级人民法院（简称"二审法院"）提起上诉。2016年2月22日，二审法院驳回上诉，维持原判。

（三）事实

1. 动画人物形象"大头儿子"

本案涉及"大头儿子""小头爸爸""围裙妈妈"三个人物角色形象中的"大头儿子"角色形象。

1994年，为拍摄动画片《大头儿子和小头爸爸》（简称"95版动画片"），片方中央电视台（简称"央视"）委托刘泽岱创作三个人物形象。刘泽岱用铅笔完成三个人物形象的正面图，底稿交给片方导演崔某，之后刘泽岱未再参与动画片的制作。双方未就该三幅作品的著作权归属有任何书面约定。

2012年12月14日，刘泽岱与洪亮签订了《著作权（角色商品化权）转让合同》，约定刘泽岱将自己创作的"大头儿子""小头爸爸""围裙妈妈"三件作品的著作权转让给洪亮。

2014年3月10日，洪亮与大头儿子文化公司签订《著作权转让合同》，将"大头儿子""小头爸爸""围裙妈妈"三幅美术作品的著作权转让给大头儿子文化公司。

2. 动画片

1994年，片方导演崔某将刘泽岱的底稿带回后，95版动画片美术创作团队在刘泽岱人物概念设计图（即"人物形象的正面图"）的基础上再创作，把三个主要人物形象制作成符合动画片标准造型的标准设计图、转面图和比例图等。

1995年，由央视和东方电视台联合摄制的95版动画片播出，在片尾播放的演职人员列表中，刘泽岱的署名为"人物设计：刘泽岱"。

2013年，央视动画公司制作《新大头儿子和小头爸爸》（简称"2013版动画片"）并播出。在2013版动画片的片头中，刘泽岱的署名为"原造型：刘泽岱"。

2015年1月，央视专属授权央视动画公司，范围包括95版动画片

的全部著作权及动画片中包括但不限于文学剧本、造型设计、美术设计等作品除署名权之外的全部著作权，该授权自 2007 年起生效。

（四）法院说理

1. 一审法院

（1）侵权判定

一审法院认为，央视动画公司有权在 2013 版动画片中使用 95 版动画片的人物形象。但央视动画公司是以改编方式使用该人物形象，未经大头儿子文化公司许可，属侵权行为。一审法院对于改编行为的分析如下：

> 本案中，原告大头儿子文化公司指控被告央视动画公司构成侵权的被控侵权作品是 2013 版《新大头儿子和小头爸爸》中的人物形象。被告央视动画公司则抗辩其系经央视授权在对原人物形象进行改编后创作了 2013 版新美术作品。根据《中华人民共和国著作权法》第十二条"改编、翻译、注释、整理已有作品而产生的作品，其著作权由改编、翻译、注释、整理人享有，但行使著作权时不得侵犯原作品的著作权"的规定，演绎者对作品依法享有演绎权，演绎权是在原作品的基础上创作出派生作品的权利，这种派生作品使用了原作品的基本内容，但同时因加入后一创作者的创作成分而使原作品的内容发生改变。演绎者对其派生作品依法享有著作权，但行使著作权时应取得原作者的许可，不得损害原作者的著作权。如前所述，虽然大头儿子文化公司依据其与洪亮的转让合同取得了涉案作品的著作权，但该作品仅限于刘某 1994 年创作的"大头儿子""小头爸爸""围裙妈妈"三个人物形象正面图。而该三幅美术作品被 95 版动画片美术创作团队进一步设计和再创作后，最终创作成了符合动画片标准造型的三个主要人物形象即"大头儿子""小头爸爸""围裙妈妈"的标准设计图，并将该美术作品在 95 版动画片中使用。因此，根据创作人及参与人的证言，可以明确，95 版动画片中三个人物形象包含了刘某原作品的独创性表达元素，在整体人物造型、基本形态构成实质性相似，但

> 央视95版动画片美术创作团队根据动画片艺术表现的需要,在原初稿基础上进行了艺术加工,增添了新的艺术创作成分。由于这种加工并没有脱离原作品中三个人物形象的"基本形态",系由原作品派生而成,故构成对原作品的演绎作品。由于该演绎作品是由央视支持,代表央视意志创作,并最终由央视承担责任的作品,故央视应视为该演绎作品的作者,对该演绎作品享有著作权。

(2)责任承担

在责任承担方面,由于大头儿子文化公司未能取得涉案作品著作权中的人身权,因此一审法院未支持其赔礼道歉的诉请。一审法院支持赔偿损失和支付合理费用的诉请,但不支持停止传播的诉请,而是以提高赔偿额作为责任替代方式。一审法院判令不停止传播的理由如下:

> 本院认为,首先,应当充分考虑并尊重当时的创作背景,从崔某作为95版动画片导演委托刘某创作作品,95版动画片片尾对刘某予以署名等事实看,央视及央视动画公司使用刘某的原作品进行改编创作,主观上并没有过错,双方当时没有约定作品的权利归属有其一定的历史因素。其次,本案中原告请求保护的原作品至今无法提供,刘某在有关作品权属的转让和确认过程中存在多次反复的情况,且其自1994年创作完成直至2012年转让给原告的长达18年期间,从未就其作品被使用向央视或央视动画公司主张过权利或提出过异议。再次,由于著作权往往涉及多个权利主体和客体,因此在依法确定权利归属和保护范围的情况下,还应当注重合理平衡界定原作者、后续作者以及社会公众的利益。原创作品应当受到法律保护,他人在此基础上进行改编等创造性劳动必须尊重原作品权利人的合法权益,但也应当鼓励在原创作品基础上的创造性劳动,这样才有利于文艺创作的发展和繁荣。央视及之后的央视动画公司通过对刘某原作品的创造性劳动,制作了两部具有很高知名度和社会影响力的动画片,获得了社会公众的广泛认知,取得了较好的社会效果。如果判决被告停止播放《新大头儿子和小头爸爸》动画片,将会使一部优秀的作品成为历史,

> 造成社会资源的巨大浪费。最后，确定是否停止侵权行为还应当兼顾公平原则。动画片的制作不仅需要人物造型，还需要表现故事情节的剧本、音乐及配音等创作，仅因其中的人物形象缺失原作者许可就判令停止整部动画片的播放，将使其他创作人员的劳动付诸东流，有违公平原则。故鉴于本案的实际情况，本院认为宜以提高赔偿额的方式作为央视动画公司停止侵权行为的责任替代方式。

2. 二审法院

（1）侵权判定

二审法院认为，人物概念设计图属于作品，刘泽岱对原人物造型形成的该涉案作品享有著作权，并有权在95版动画片和2013版动画片中署名。人物概念图与95版动画片、2013版动画片的著作权分别归属于不同的主体，人物概念图的著作权属于刘泽岱，两部动画片的著作权属于央视。后续动画片之制作，不能改变前面已经设计完成的人物概念图的权利人享有著作权这一事实。在此基础上，二审法院判定侵权成立。二审法院尤其对"大头儿子"人物概念图的权利归属进行了详细分析：

> 本院认为，《中华人民共和国著作权法》第十五条第二款规定："电影作品和以类似摄制电影的方法创作的作品中的剧本、音乐等可以单独使用的作品的作者有权单独行使其著作权。"从动画片人物造型的一般创作规律来看，对于一部动画片的制作，在分镜头画面绘制之前，需要创作一个相貌、身材、服饰等人物特征相对固定的动画角色形象，即静态的人物造型，同时在此基础上形成转面图、动态图、表情图等，这些人物造型设计图所共同形成的人物整体形象，以线条、造型、色彩等形式固定了动画角色独特的个性化特征，并在之后的动画片分镜头制作中以该特有的形象一以贯之地出现在各个场景画面中，即使动画角色在表情、动作、姿势等方面会发生各种变化，但均不会脱离其角色形象中具有显著性和可识别性的基本特征。故动画片的人物造型本身属于美术作品，其作者有权对自己创作的部分单独

行使其著作权。本案中，根据各方提供的证据及证人证言，刘泽岱受崔某导演委托后，独立创作完成了"大头儿子""小头爸爸""围裙妈妈"三幅美术作品，通过绘画以线条、造型的方式勾勒了具有个性化特征的人物形象，体现了刘泽岱自身对人物画面设计的选择和判断，属于其独立完成的智力创造成果。无论是崔某作为动画片导演，还是郑春华作为原小说的作者，均未对人物的平面造型进行过具体的描述、指导和参与。故应当认定刘泽岱对其所创作的三个人物概念设计图享有完整的著作权。同时，95版动画片以人物造型署名的方式，认可了刘泽岱的创作对于动画片人物造型的最终完成作出了独创性贡献，央视创作团队为了制作动画片需要所进行的修改、加工以及多视图的创作，并不足以改变刘泽岱已创作完成的人物形象的个性化特征。央视动画公司亦未提交证据证明央视与刘泽岱之间曾约定著作权的归属。因此，原审法院在查明事实的基础上，认定95版动画片中三个人物形象包含了刘泽岱原作品的独创性表达元素，同时央视创作团队在原作品基础上进行了艺术加工，构成了对原作品的演绎作品并无不当。至于2013版动画片的人物形象，与95版动画片人物形象在整体人物造型、基本形态上构成实质性相似，2013版动画片的片头载明"原造型：刘泽岱"，亦说明其人物形象未脱离刘泽岱创作的原作品，仍然属于对刘泽岱创作的原作品的演绎作品。故央视动画公司据此提出的上诉请求及理由缺乏事实和法律依据，本院不予支持。

（2）责任承担

对于是否适用停止侵权的责任，二审法院以停止侵权为原则，以不停止侵权为例外，基于以下几点，对本案按例外处理：① 公共利益。文化产品有公共产品之属性，停止播放会影响文化之传播。② 公平原则。对于动画作品之创作，原人物概念图的设计仅占有很小之贡献，而后期动画作品的创作则占有绝对之比重，如果禁止传播，也不公平。二审法院的分析，颇具借鉴意义：

本院经审查认为，根据原审中大头儿子文化公司提交的证据，本案所认定的央视动画公司实施的侵权行为包括：使用改编后的新人物形象拍摄2013版动画片并在CCTV、各地方电视台、央视网上进行播放；将2013版动画片的人物形象进行宣传、展览；将2013版动画片的人物形象许可中国木偶艺术剧院进行舞台剧表演。无论是动画片，还是木偶剧，均具有公共文化的属性，著作权法的立法宗旨在于鼓励作品的创作和传播，使作品能够尽可能地公之于众和得以利用，不停止上述作品的传播符合著作权法的立法宗旨和公共利益的原则。同时，无论是95版动画片，还是2013版动画片的人物形象均集合了刘泽岱和央视两方面的独创性劳动，虽然刘泽岱为95版动画片创作了人物形象的草图，但该作品未进行单独发表，没有任何知名度的积累，而央视创作团队最终完成了动画角色造型的工作和整部动画片的创作，并随着动画片的播出，使"大头儿子""小头爸爸""围裙妈妈"成为家喻户晓的知名动画人物，其对动画片人物形象的知名度和影响力的贡献亦应当得到充分考量。原审法院在综合考虑当时的创作背景、本案实际情况，平衡原作者、后续作品及社会公众的利益以及公平原则的基础上，判令央视动画公司不停止传播，但以提高赔偿额的方式作为责任替代方式并无不妥，既符合本案客观实际，也在其合理的裁量范围之内。

（五）评论与建议

1. 关于"动画角色形象"

动画角色通过绘制、文学描写等方式产生，该角色形象可以单独作为作品而独立存在，无须依赖于动画作品。如果动画角色形象以图形方式存在，则动画角色形象属于美术作品。实践中，权利人可以从多种角度对动画角色进行保护。例如，将动画角色申请著作权登记，将动画角色申请商标注册，从商标的角度进行保护等。动画角色形象的权利保护对于动画角色的权利人非常重要，可以为权利人带来很高的商业价值和收益。因此，建议动画角色的权利人在创作动画角色之初就制订权利保

护计划，并由专业人士帮助提供版权管理和保护方案。

2. 关于作品权利链条

在著作权纠纷中，理清权利源头非常重要。本案中动画角色的演化形成过程为：首先由刘泽岱进行人物设计，形成94年版的人物概念图；在此基础上，经过改编，形成适合动画制作的95版动画人物标准图；重新制作新动画时，再进行改编，形成2013版动画人物形象。法院在审理中抽丝剥茧，把提起诉讼的作品界定为刘泽岱的人物原画（概念图）而非95版动画中的人物标准画，有利于理清权利链条，把演绎关系界定清楚。在权利链中通常会涉及多个作品，后面作品是前面作品的演绎作品，再后面作品又是其前面作品的演绎作品，如要对最后形成的作品进行利用，需要取得权利链涉及的所有相关作品权利人的许可。在权利链涉及多个作品的情况下，最普遍的争议通常是因为多个作品之间出现一个或多个权利链不清晰或中断所致。在此，我们建议作品的权利人在获得作品相关权利时，应尽可能理清作品的权利源头，明确权利归属。同时，尽可能完善权利管理链条，做好预防，避免争议。

3. 关于著作权取得的方式

著作权取得有继受取得和原始取得两种方式。

继受取得指通过转让取得，只能取得著作财产权，而不能取得著作人身权。本案中大头儿子文化公司对"大头儿子"美术作品享有的著作权，就是继受取得，没有著作人身权，不能向被诉侵权人主张赔礼道歉、消除影响。一旦作品创作完成，以后的著作权转让环节，皆只能通过继受取得而产生。

原始取得是基于创作行为产生，或者基于委托合同产生。创作是事实行为，一旦作品创作完成，作者就拥有完整的著作权，包括人身权和财产权。出现争议最多的著作权取得方式是委托创作。基于著作权法，在委托创作中，如果有约定，著作权归属依约定。但如果没有约定，则著作权归受托人，即归创作完成作品的一方。即使委托人支付了相应的委托创作费用，也不能改变权利的归属。这是实践中委托人常常"想不通"的地方，也是常会被忽略而引起争议的地方。委托人觉得自己支付了创作费用，但没有著作权，很冤枉。法律之所以如此规定，是考虑到

著作权是私权，应引导当事人通过合同的方式明确界定权利归属，避免将来产生争议，产生更大的交易成本。相比于未来大概率的纠纷，在作品产生以前，通过契约的方式约定双方的权利义务，是最容易的方式，也是成本最小的方式。

对于本案，如果在刘泽岱创作人物形象概念图时，双方有约在先，作品的著作权归制作方，则后面的诉讼就完全可以避免。

因此，本书建议，涉及作品著作权的问题，各方应尽可能以书面的方式事先明确约定权利归属，避免之后产生争议。

4. 关于责任承担方式

在责任承担方面，两审法院均判令不停止传播，以提高赔偿额作为责任替代方式。这一方面是基于公平原则，不因作品中占比不高之部分问题而完全禁止动画作品的传播；另一方面，也是基于文化产品的传播有正外部性这个公益特性。法院的判决，值得称道。

案例四　改编权侵权纠纷——白先勇 v. 上影集团等①

（一）争议

小说被合法改编、摄制为电影后，他人再根据电影著作权人的许可，将电影改编为话剧演出，是否侵犯小说著作权人的权利？

（二）诉讼史

白先勇作为原告，向上海市第二中级人民法院（简称"一审法院"）提起诉讼，称三被告上海电影（集团）有限公司（简称"上影集团"）、上海艺响文化传播有限公司（简称"艺响公司"）、上海君正文化艺术发展有限公司（简称"君正公司"）擅自使用电影《最后的贵族》进行话剧演出，侵犯其小说《谪仙记》著作权中的署名权、改编权和获得报酬权；称上影集团授权他人使用电影《最后的贵族》，亦同样侵犯其前述著作权。白先勇诉请一审法院判令三被告立即停止侵权，向原告公开赔礼道歉并消除影响，赔偿经济损失 50 万元和维权合理开支 54934 元。

① 参见上海市第二中级人民法院（2014）沪二中民五（知）初字第 83 号民事判决书。

2014 年 4 月 9 日，一审法院受理该案。案件审理中，白先勇申请并经法院准许，追加由原上海电影制片厂改制而来的上海电影制片有限公司（简称"上影厂"）为本案第三人。后上影厂与上影集团向法院提交说明，称上影厂的全部权利义务由上影集团行使。

一审法院认为，上影集团许可艺响公司、君正公司改编电影《最后的贵族》为同名话剧的行为，不构成对白先勇著作权的侵害；艺响公司、君正公司未经白先勇许可，将电影《最后的贵族》改编为同名话剧并进行演出，侵害了白先勇小说《谪仙记》著作权中的署名权、改编权及获得报酬权。一审法院遂判令艺响公司、君正公司：（1）停止侵权；（2）在《新民晚报》及新浪网（www.sina.com.cn）上刊登声明，向白先勇赔礼道歉、消除影响；（3）赔偿白先勇 20 万元损失及 5 万元维权合理费用。

（三）事实

1965 年 7 月，白先勇的小说《谪仙记》在中国台湾地区《现代文学》第 25 期发表。2005 年 5 月后，该小说在中国大陆地区被收入多种书籍出版发行。

1989 年，白先勇授权上影厂把小说《谪仙记》改编为电影《最后的贵族》，并于同年拍成上映。该电影由谢晋导演。

2013 年年初，艺响公司筹备将电影《最后的贵族》改编为同名话剧演出，以纪念谢晋诞辰 90 周年。2013 年 12 月 16 日，艺响公司（被授权人）从上影集团（授权人）获得授权书，其内容为：

> 依据《中华人民共和国著作权法》及有关法律规定，授权人授权艺响公司使用电影作品《最后的贵族》，授权条款为：
>
> 一、授权人同意被授权人在包括但不限于话剧《最后的贵族》剧情、台词、场景、音乐、舞美及其他被授权人认为适当的范围内使用电影《最后的贵族》。
>
> 二、授权人保证其授权被授权人使用电影《最后的贵族》的相关著作权等知识产权全部及肖像权属授权人所有，且保证其授权被授权人使用的电影《最后的贵族》不侵犯他人任何知识产权等权利及其他权利。

> 三、授权人保证被授权人在使用电影《最后的贵族》时不会卷入任何知识产权及其他纠纷，没有任何第三人、单位、政府机关向被授权人追究任何法律责任。
>
> 四、授权人根据本授权书所做出的授权不得撤销。
>
> 五、授权人声明放弃就作出本授权而向被授权人提出任何抗辩及提起任何诉讼的权利。
>
> 六、本授权书自授权人签署后生效。

为了确定演出场地，艺响公司（甲方）与上海人民大舞台国际文化娱乐有限公司（乙方）签订《人民大舞台演出场租合同》。双方约定：

> 演出时间：2013年12月17、18、19、20、21、22日19：30分，共6场，若有加场另签补充协议。
>
> 演出地点：上海人民大舞台（九江路663号）。
>
> 甲方每场支付乙方演出用场费人民币2万元，共计人民币12万元。装、走台占用舞台费按节计算，每节（4小时）人民币5000元，空调费每节（4小时）人民币4000元，均按实际情况结算。每场赠乙方工作票20张。
>
> 乙方保证配合甲方2013年12月16日进景、全天装台、对光、走台。

话剧《最后的贵族》演出宣传册、宣传海报显示，该话剧的主办单位为上影集团、承办单位为艺响公司和君正公司。

2013年12月17至22日，该话剧在上海人民大舞台如期演出6场。出票张数4742张，其中赠票4363张，总票房人民币8360元。

（四）法院说理

1. 上影集团不构成侵权

一审法院认为，上影厂是电影《最后的贵族》的制片者，是该电影的著作权人，有权正常利用该作品。上影集团出具的授权书仅与电影作品的授权相关，与小说《谪仙记》的授权无关，故不侵犯白先勇的著作

权。一审法院论证该授权的正当性如下：

> 上影厂作为电影《最后的贵族》制片者，享有对《最后的贵族》电影作品的著作权，有权对该电影作品正常利用。但是，由于电影《最后的贵族》包含原作品作者原告的权利，如果制片者上影厂对该电影的使用不当，就改编其电影作品作出原告诉称的包括原作品作者权利在内的授权，则超出了其所享有的对电影作品权利的范围，构成对原告著作权的侵害。综合本案全案的事实和证据，对上影集团是否作出对原作品作者权利的授权许可，作如下分析：（1）从授权书的形成及内容看，……授权书内容可明显反映出上影集团系就制片者仅针对其所享有的电影《最后的贵族》的著作权权利作出使用许可，但没有作出代替原作品作者即原告作出上述改编的许可的意思表示。……因此，原告关于上影集团作出"概括性授权"的事实主张，艺响公司、君正公司关于上影集团给予其包括著作权权利人在内授权的说法，均无事实与法律依据，本院不能支持。

2. 艺响公司、君正公司构成侵权

一审法院认为，即使艺响公司、君正公司得到了上影集团关于电影《最后的贵族》的授权，也不能免除其侵权责任。因为电影《最后的贵族》是根据小说《谪仙记》改编而来，如果要利用电影《最后的贵族》再改编为话剧演出，则必须要同时获得电影《最后的贵族》的著作权人和小说《谪仙记》著作权人的双重许可。关于许可关系，一审法院认为：

> ……上影集团既无权代替原告作出原作品作者的授权许可，其对演绎作品的授权也不必然导致艺响公司取得原作品作者的许可。艺响公司取得上影集团关于改编的许可后，仍需取得原作品作者即原告的相关许可。……在未能获得原告许可的情况下，艺响公司、君正公司擅自实施了改编及演出行为。

（五）评论与建议

1. 著作权的内容

根据我国《著作权法》第 10 条，著作权人享有著作人身权和著作财产权。著作人身权包括发表权、署名权、修改权、保护作品完整权；著作财产权包括复制权、发行权、出租权、展览权、表演权、放映权、广播权、信息网络传播权、摄制权、改编权、翻译权、汇编权及应当由著作权人享有的其他权利。在完整的著作权中，著作人身权不可以许可或转让，著作财产权可以许可，也可以转让。在许可或者转让的时候，每一项权利都是独立的"一束"权利，可以单独行使。比如许可复制，可以约定许可的时间、地域、价款等。这就如同一个被切开的比萨一样，每一块比萨都有独立的价值，为权利人带来利益。做一个或许不太恰当的比喻，著作权是可以"分身"的，就如同齐天大圣孙悟空一样，以一变十，可以变出多个大圣，每一个大圣都可以独立地、自主地施展拳脚，大放异彩，而他们最终又可以合众为一，为大圣所控制。

2. 改编作品著作权的特点

根据《著作权法》的规定，改编作品的著作权由改编者享有，"但行使著作权时不得侵犯原作品的著作权"。也就是说，改编是（相对）自由的，而利用改编作品是受到限制的。没有经过原作品授权的改编，仍然可能形成作品。改编者虽然拥有改编作品的著作权，但是其在行使改编作品的著作权时，仍会侵犯到原作品的著作权，从而造成一种"既有权又侵权"的状态。因此，在对原作品进行改编时，应获得原作品的授权再进行改编，只有这样，改编者才可以合法地对改编作品加以利用，不会侵害原作品作者的权利。

3. 电影作品著作权的特点

《著作权法》把电影作品的著作权授予制片者。在电影作品中，编剧、导演等人属于电影作品的"作者"，但这些"作者"并不拥有电影作品的著作权。法律之所以这样规定，主要原因是为了降低交易成本。电影工业非常复杂，生产一部电影涉及的人数众多，少则几人，多则成千上万人。如果让众多主体都成为电影的著作权人，则将来在电影的传

播过程中，就会遇到复杂的授权问题，任何形式的传播都需要向众多权利主体寻求授权同意，将极大地增加电影放映、许可、转让的交易成本，影响电影工业的发展。同时，由于制片者是电影作品的资金提供者、组织创作管理者、宣传发行的管理者，把电影作品著作权法定地授予制片者，有利于简化电影工业中的授权链条，促进电影市场的繁荣。

对于电影作品的"作者"，比如编剧、导演、摄影者、词曲作者等，可以享有电影作品项下的署名权，这是由电影作为文化产品的属性决定的。作者享有署名权，一方面可以激励作者创作优秀作品，另一方面也有利于在相关公众中形成声誉市场，增进电影的竞争力。本案中，白先勇是小说作品《谪仙记》的作者，同时也是电影《最后的贵族》的编剧，是电影作品作者之一。如果作为编剧的白先勇在编剧合同中约定其享有剧本的著作权，则白先勇还可以单独行使剧本的著作权，比如出版该剧本的权利。

4. 著作权行使中的权利链

著作权的权利链是著作权在行使过程中产生的权力支配关系，其中改编权的权利链条长而复杂。本案的权利链条虽然并不长，但已经足以作为一个可资借鉴的例子。本案中，三个作品表现如下（见表2-2）：

表 2-2

| 小说《谪仙记》 | 电影《最后的贵族》 | 话剧《最后的贵族》 |

| 小说《谪仙记》 | 电影《最后的贵族》 | 话剧《最后的贵族》 |

小说《谪仙记》是以文字形式表现的，通过文学的描写来展示人物性格、人物关系、故事情节。阅读小说需要读者的想象力，把一维的抽象信息变成多维的具体场景。所以，每一个人的阅读体验可能都不一样，对读者要求有一定的阅读能力。电影《最后的贵族》则把一维的文字信息变成多维立体呈现的具象信息。电影属于大众娱乐产品，对受众的要求比小说低，更容易被大众接受。来源于小说的电影，不可避免地要用到小说中的人物、故事、场景描写、对话等内容，小说的表达换了一种方式嵌在了电影之中。话剧《最后的贵族》则是舞台表演，受场景和近距离观众的限制，需要更为夸张的表现，需要更多语言配合形体等。但来源于电影的话剧，必须要用到电影中的相关元素，而电影改编自小说，因此话剧也会间接地用到小说中的相关元素。小说中的表达就像灵魂一样嵌入电影中，再嵌入话剧中，通过不同的方式表现出来。因为后一艺术形式用到前面各个环节中的艺术形式，所以后面的作品使用者需要获得每个前面环节作品权利人的许可并支付报酬。这既是出于公平考虑，也是出于激励考虑。每一个作者都是其中的一员，都是在前人的基础上成长起来的，这是必要的"学费"。

在实务中，权利链条的审查非常重要。既要以较高的注意水平去审查、追溯权利来源，保证权利链条合法而且不中断，又要在协议中约定权利瑕疵担保条款来分散、降低风险。一旦陷入侵权诉讼承担不利后果时，可以向权利链的"前手"获得合理的救济。本案中上影集团的权利

全部基于电影《最后的贵族》,不涉及小说。由于上影集团的授权书中的授权全部都是关于电影的,对于上影集团来说,权利链条非常清晰。拥有电影的著作权,就可作出此授权。上影集团在授权书中的瑕疵担保条款也是仅针对电影而言的,并不包括除电影著作权之外的其他权利担保。而被授权人艺响公司、君正公司在依据电影改编话剧时,不仅要从上影集团取得合法使用电影的授权,而且还需要从作品源头小说作者白先勇那里取得小说改编成话剧的相关权利。

著作权有如此特性的原因在于,著作权是给予作者(权利人)对不同的市场进行控制的权利。白先勇写了小说,对小说作品的复制销售、改编成电影、改编成舞台剧,都能够以著作权的行使来获得不同的市场利益。

案例五 保护作品完整权侵权纠纷——张牧野等 v. 中影公司等[①]

(一)争议

改编权属于著作权中的财产权,保护作品完整权属于著作权中的人身权。当两种不同性质的著作权分属不同主体时,保护作品完整权和改编权的边界如何界定?两种权利的行使是否冲突、如何冲突、如何解决冲突?

(二)诉讼史

张牧野作为原告向北京市西城区人民法院(简称"一审法院")提起诉讼,称四被告中国电影股份有限公司(简称"中影公司")、陆川、梦想者电影(北京)有限公司(简称"梦想者公司")、乐视影业(北京)有限公司(简称"乐视公司")拍摄制作、发行、播放和传播电影《九层妖塔》(简称"涉案电影")侵犯了原告对其小说《鬼吹灯之精绝古城》(简称"涉案小说")的署名权和保护作品完整权,并给原告造成巨大精神伤害,请求一审法院判令四被告停止侵权行为,向原告公开赔礼道歉、消除影响,连带赔偿原告精神损害抚慰金人民币 100 万元。一

① 参见北京知识产权法院(2016)京 73 民终 587 号民事判决书。

审法院依职权追加北京环球艺动影业有限公司（简称"环球公司"）为无独立请求权的第三人参加诉讼。

一审法院经审理，认定被告陆川不承担责任，其余三被告中影公司、梦想者公司、乐视公司和第三人环球公司侵害了张牧野的署名权。2016年6月28日，一审法院判决除陆川外的三被告和第三人环球公司在发行、传播涉案电影时为涉案电影的原著小说作者署名"天下霸唱"；在一家全国发行的报纸上就涉案侵权行为刊登致歉声明，向原告张牧野公开赔礼道歉，消除影响。一审法院认为四被告没有侵害张牧野对涉案小说享有的保护作品完整权，驳回了原告张牧野的其他诉讼请求。

张牧野不服一审判决，向北京知识产权法院（简称"二审法院"）提起上诉。二审法院经审理，认为张牧野的署名权和保护作品完整权均被侵害。2019年8月8日，二审法院判令中影公司、梦想者公司、乐视公司停止发行、播放和传播涉案电影，就涉案电影侵犯署名权和保护作品完整权的行为向张牧野公开赔礼道歉、消除影响，连带赔偿张牧野精神损害抚慰金5万元。

二审判决后，环球公司、陆川、梦想者公司、乐视公司、中影公司皆不服二审判决，向北京市高级人民法院申请再审，后皆撤回再审申请。

至本书出版时，电影《九层妖塔》在优酷网仍可观看。

（三）事实

1. 主体

因本案中涉及的主体众多，为清楚起见，列表如下（见表2-3）：

表 2-3

全称	简称	分工或权属	一审	一审责任（侵害署名权）	二审	二审责任（侵害署名权、保护作品完整权）	再审
张牧野（笔名：天下霸唱）		涉案小说作者、著作人身权人	原告		上诉人		被申请人
陆川（环球公司成员）		导演、编剧	被告	无责任	被上诉人	无责任	申请人

(续表)

全称	简称	分工或权属	一审	一审责任（侵害署名权）	二审	二审责任（侵害署名权、保护作品完整权）	再审
中国电影股份有限公司	中影公司	立项送审	被告	连带责任	被上诉人	连带责任	申请人
梦想者电影（北京）有限公司	梦想者公司	涉案小说改编权人、摄制权人；电影著作权人	被告	连带责任	被上诉人	连带责任	申请人
乐视影业（北京）有限公司	乐视公司	出资；电影著作权人	被告	连带责任	被上诉人	连带责任	申请人
北京环球艺动影业有限公司	环球公司	制作；电影著作权人	第三人	连带责任	被上诉人	未明确	申请人
上海玄霆娱乐信息有限公司	上海玄霆公司	涉案小说著作财产权人					
CHENXI ASSET MANAGEMENT CO. LTD.	CHENXI公司	梦想者公司的关联公司，涉案小说著作权转授权人					

2. 涉案小说著作权归属

2005年12月，张牧野以"天下霸唱"的笔名在天涯网连载其小说《鬼吹灯（盗墓者的经历）》。

2006年，张牧野以"天下霸唱"的笔名在安徽文艺出版社出版《鬼吹灯之精绝古城》。

2006年，上海玄霆公司（甲方）与张牧野（乙方）签订协议书，主要内容如下：

> 1. 甲方与乙方于2006年4月28日就乙方创作作品《鬼吹灯》签订《文学作品独家授权协议》，约定乙方将上述作品除中国法律规定专属于乙方的著作权独家授予甲方行使。
>
> 2. 经甲乙双方协商，乙方同意在本协议生效之日将《鬼吹灯（盗墓者的经历）》除中国法律规定专属于乙方的权利外的著作权全部转让给甲方。

从协议约定内容来看，第2条与第1条有明显差异。根据第1条的约定，《鬼吹灯》作品的范围更广，应该指《鬼吹灯》系列作品，且著作财产权没有转移，仍属于张牧野，只是由上海玄霆公司行使；而根据第2条的约定，作品指《鬼吹灯（盗墓者的经历）》，范围缩小为《鬼吹灯》四部作品中的第一部，且著作财产权发生转移，属于上海玄霆公司，《鬼吹灯》著作人身权（"专属于乙方的权利"）属于张牧野。本案中引起争议的涉案小说只是《鬼吹灯》系列小说中的一部，即《鬼吹灯之精绝古城》。

2007年6月5日，Meridian Pictures（甲方）与上海玄霆公司（乙方）签订《著作权授权协议》。协议主要内容节录如下：

> 1. 本协议标的是张牧野以笔名"天下霸唱"创作的名为《鬼吹灯》的一系列文学作品（简称"授权作品"）。授权作品共四部分，包括：《精绝古城》《龙岭迷窟》《云南虫谷》和《昆仑神宫》。
>
> 2. 乙方合法完全享有授权作品的著作权（法律规定专属于作者本人的权利除外），并有权授予本协议第二条所述的"电影电视权"，没有任何第三方就该电影电视权拥有任何优先洽购权或其他形式的洽购权。
>
> 3. 乙方同意就授权作品在全世界地域内的电影、电视剧制作及有关的发展权及使用权，包括以下的权利和权益（简称"电影电视权"）全球独家转让给甲方：(a) 在本协议有效期内，以授权作品为蓝本创作一部或多部电影、电视剧，包括处理以及编写剧本、作出一切甲方认为适当的修改和编辑等的权利；(b) 摄制权……(c) 发行权……(d) 复制权……(e) 因使用前述各项权利而取得的经济收益权。本条所述的授权在甲方全部履行本协议义务的同时实时生效，并且在授权期限内不可撤销。
>
> 4. 授权期限：本协议项下的授权期限为自本协议生效之日起七年，甲方须于本协议生效后七年内行使本协议规定的授权。
>
> 5. 乙方同意，在本协议有效期内，甲方可以将本协议项下的授权全部或部分转授权给任何第三人，无须经过乙方许可。

此后，双方签订《补充协议》，把授权期限从 7 年延长到 12 年，其他不变。

从上述协议约定可知，Meridian Pictures 公司获得了四部作品的"电影电视权"授权，专用于制作电影、电视剧。虽然协议中有上海玄霆公司把"电影电视权"全球"独家转让"给 Meridian Pictures 公司的表述，但结合协议的整体和授权期限的约定，可以理解为协议对于"电影电视权"的处理是授权许可，而非转让。

此后，Meridian Pictures 公司通过《影片权利转让协议》把该"电影电视权"转让给梦想者公司。

2015 年 2 月 1 日，Meridian Pictures 公司与上海玄霆公司签订《终止协议》，自该日起双方皆无须履行原《著作权授权协议》及《补充协议》之义务。上海玄霆公司收回授权，Meridian Pictures 不再享有涉案小说的著作权授权。由于梦想者公司对涉案小说的著作权授权来自 Meridian Pictures 公司，故梦想者公司的授权亦不存在。

2015 年 5 月 1 日，CHENXI ASSET MANAGEMENT CO. LTD.（简称"CHENXI 公司"）与上海玄霆公司签署《著作权授权协议》，上海玄霆公司把包括涉案小说在内的《鬼吹灯》系列作品授权给 CHENXI 公司，授权范围与给 Meridian Pictures 公司的完全一样。

同日，CHENXI 公司（"授权方"）与梦想者公司（"被授权方"）签订《文学作品改编授权书》。授权书主要内容约定如下：

> 现授权方将《鬼吹灯之精绝古城》（简称"授权作品"）的电影改编权、摄制权在全球范围内授权给梦想者公司在如下范围内使用：
> 1. 被授权方可以授权作品为蓝本，改编创作两部电影。
> 2. 被授权方单独永久享有根据授权作品改编的两部电影之全部著作权、媒体发行权、商品权、角色权及使用前述各项权利而取得收益的权利。
> 3. 本授权期限自 2007 年 6 月 5 日起至 2019 年 6 月 4 日。授权期限届满后，被授权方已开机拍摄的影视作品可继续摄制完成。

> 4. 现被授权方梦想者公司有权在授权期内，将上述授权全部或部分转授给任何第三人，无须经过授权方再行许可。

由此可见，梦想者公司通过其关联公司 CHENXI 公司获得上海玄霆公司的授权，被授权作品为一部作品，即本案中的涉案小说，权利为改编权和摄制权，范围为可拍两部电影，期限是 12 年。

至本案发生争议时止，涉案小说的权利状态是：张牧野拥有涉案小说的人身权（署名权、保护作品完整权等），梦想者公司在授权期内拥有涉案小说的改编权和摄制权，上海玄霆公司拥有涉案小说项下除已经授权给 CHENXI 公司享有的权利之外的其他著作财产权。

3. 涉案电影投资、拍摄及著作权归属

2014 年 4 月 25 日，中影公司（甲方）、梦想者公司（乙方）、乐视公司（丙方）签订《电影上部和下部合作投资核心商务条款》。三方主要约定内容如下：

> 1. 合作事项。甲方负责本项目立项送审事宜，具体负责将本项目拍摄剧本报送中国国家电影局，为影片获取并持有国家电影局正式颁布的《摄制电影许可证》。乙方、丙方与本片承制方北京猿川影视文化有限公司签署的《电影上部和下部合作投资、承制合同》（下称"三方协议"）作为本协议附件，本协议中未载明的事宜，以三方协议为准。
>
> 2. 收益分配、结算。各方一致确认：各方按照投资比例享有本项目的净利润，即甲方有权按照固定收益分配比例 10% 分享本片净利润。
>
> 3. 著作权。各方按投资比例共同拥有完成影片及全部素材在全世界范围内的全部版权及其他所有权利，并享有上述权利之相关收益。
>
> 4. 署名。甲方享有本项目"第一出品方""第一出品人"以及"联合制片人""联合监制"及其他片头署名权，顺序均为第一；本项目字幕署名应符合有关规定，除第六条第一款约定的甲方署名外其他署名以三方协议约定为准。

2014年4月26日，梦想者公司（甲方）、乐视公司（乙方）、北京猿川影视文化有限公司（丙方，于2014年5月29日更名为"环球公司"）签订《电影上部和下部合作投资、承制合同》（即"三方协议"）。三方主要约定内容如下：

1. 合作背景

（1）甲方已经取得原著小说《鬼吹灯之精绝古城》作者的授权，甲方有权将《鬼吹灯之精绝古城》改编为电影剧本并拍摄制作为电影。甲、乙、丙三方拟共同投资拍摄制作电影《精绝古城》上部和下部（以下统称两部影片为"本项目"）。

（2）甲方与中影公司于2013年2月22日签订《电影合作投资拍摄合同》，约定双方合作投资拍摄电影《精绝古城》，中影合同签署后，本项目已获得国家广播电影电视总局电影管理局颁发的立项通知。

（3）丙方和丙方成员陆川于2013年7月22日与甲方关联公司CHENXI公司签订了《电影导演聘用合同》《电影编剧聘用合同》，约定由丙方成员陆川担任本项目导演、编剧，自前述合同签订以来，丙方成员陆川已经按照合同履行了部分义务。

2. 编剧及剧本

编剧合同约定由丙方成员陆川担任本项目编剧，丙方及丙方成员确认，丙方及丙方成员将于2014年4月30日前将本项目上部电影的剧本完成稿，于2014年5月31日前将本项目下部影片的剧本完成稿交付给甲方、乙方，甲方、乙方应在收到剧本后3个工作日内书面确认，否则视为甲乙方对剧本完成稿的确认。

3. 拍摄制作及时间安排

（1）本项目上部影片剧本于2014年4月30日前定稿，下部影片剧本于2014年5月31日前定稿。

（2）本项目拍摄期：自2014年7月1日至2015年2月28日，该期间内两部影片同时拍摄。

(3) 于 2015 年 6 月 26 日前本项目上部影片通过电影局审查，丙方和丙方成员应于 2015 年 7 月 26 日前按照附件一的素材清单和乙方要求向甲方和乙方提交本项目上部影片全部审查、宣传和发行所需材料，2015 年 8 月 26 日（暂定）本项目上部影片在中国大陆地区首映。

(4) 于 2016 年 1 月 8 日前本项目下部影片通过电影局审查，丙方和丙方成员应于 2016 年 2 月 18 日前按照附件一的素材清单和乙方要求向甲方和乙方提交本项目下部影片全部审查、宣传和发行所需材料，本项目下部影片在中国大陆地区首映日期由各方协商确定。

4. 著作权及署名

(1) 各投资方在完全履行本合同约定的投资、承制及发行义务后按各自的出资比例共同拥有《精绝古城》两部影片（包括但不限于影片完成片、全部拍摄素材、词曲音乐等）及其衍生产品的全部有形财产和无形财产及其衍生权利。

(2) 甲方享有本项目出品方、出品人、甲方指定人员享有本项目片头单屏显示的独立的"总制片人"的署名，甲方署名仅次于中影公司，署名顺序为第二位。

(3) 乙方在完全履行本合同义务后享有本项目出品方、一位出品人、乙方指定人员享有本项目单屏显示的独立的监制署名；其他人员如需署名，应区别于乙方指定人员，署名"联合监制"，署名顺序为第三位。

(4) 丙方在完全履行本合同义务后享有联合出品方、一位联合出品人署名权，丙方成员在完全履行本合同义务后享有单屏之编剧/导演的署名，同时享有制片人之一的署名权，其中制片人的署名顺序、排版、尺寸由甲方决定。

由上述两份合同可知，梦想者公司拥有电影的改编权、摄制权；中影公司完成立项送审，获得《摄制电影许可证》；乐视公司出资；环球公司负责制作；陆川作为环球公司成员，根据与梦想者公司的关联公司 CHENXI 公司签订的《电影导演聘用合同》和《电影编剧聘用合同》，

任电影导演和编剧。署名顺序的约定为中影公司第一,梦想者公司第二。

4. 涉案电影实际署名

据原告提供的公证书,涉案电影在腾讯视频、乐视网上播放时,署名信息如下:

> 片头均先后显示如下字样:"公映许可证电审故字〔2015〕第444号""中国电影股份有限公司""梦想者电影""乐视影业""环球艺动影业""根据《鬼吹灯》小说系列之《精绝古城》改编""出品方:中国电影股份有限公司、梦想者电影(北京)有限公司、乐视影业(北京)有限公司""联合出品方:北京环球艺动影业有限公司""陆川导演作品",片尾显示"编剧/导演:陆川"字样。

(四)法院说理

1. 一审法院

(1) 关于署名权

中国著作权法对于是否应在改编作品中为原作者署名,规定了行使改编作品著作权时不得侵犯原作品的著作权。但对于改编作品如何为原著作者署名没有作出特殊例外规定,对于不需要署名的情况,只在《著作权法实施条例》第19条中有一项例外规定,即"当事人另有约定或者由于作品使用方式的特性无法指明的除外"。本案中,当事人无约定,也非特殊情况,故改编后之作品须为原作品作者署名。在署名的方式上,指明原作品的名称,与署名是不一样的。《著作权法》在规定合理使用时,把"指明作者姓名或者名称、作品名称"并列,亦表明只标明作品名称未标明作者姓名或者名称,不满足署名之要件。本案中,被告在涉案电影中没有为张牧野署名,构成对张牧野署名权的侵害。

(2) 关于保护作品完整权

一审法院认为,原告张牧野享有的保护作品完整权没有被侵害。如何认定是否侵害保护作品完整权,需要从使用作品权限、作品使用方式、原作品是否已发表、被诉作品类型四个方面来综合评估判定。

① 使用作品权限。如果使用者通过合法方式获得使用部分或全部财产权的授权，原作品作者享有的保护作品完整权应受到合同约定的限制，使用者应有权依据双方签署的合同行使相关财产权，而不受原作品作者的干扰。

② 作品使用方式。如为复制，应采严格标准保护原作品作者；如为改编，则要看改编是否降低了原作品作者的社会评价，即要视是否有损原作品作者声誉而定。

③ 原作品是否已发表。如果原作品已经发表，则发表之作品已形成一种客观社会存在，需要重点关注是否对原作品作者造成损害。

④ 被诉作品类型。本案中的被诉作品属于电影作品，有一定的特殊性：首先，电影的表现手法具有特殊性，须通过导演的创意和想象将电影要展现的内容从平面文字变成立体形象，这种转变是一种质的转变，复杂且有相当大的难度。因此，对于以立体形象为表现形式的电影作品是否忠于以文字表达的文学作品，每个人都会有不同的理解和判断标准。其次，电影的制作过程具有特殊性。电影工业创作流程复杂，一般情况下需要经过电影剧本创作、导演阐述、分镜头剧本创作、影片拍摄、后期剪辑等多个环节。如果电影是基于小说改编而成，一般情况下需要先将小说改编成电影剧本，之后制片公司再依据电影剧本拍摄制作成电影，小说的作者并不属于电影的作者，其作用在于在电影创作之前提供故事内容，并没有真正参与到电影共同创作的过程中。

一审法院先从一般意义上对上述四个方面展开论述，接着结合本案情况从以上四个方面进行综合分析，认为原告的保护作品完整权并没有受到侵害。因为本案涉及的核心问题是保护作品完整权与改编权的边界，判断保护作品完整权是否受到侵害，应参照一般公众的评价，从客观上看要依是否有损原作品作者声誉而定。如对原作品作者声誉没有造成损害，则不构成对其保护作品完整权的侵害。一审法院分析如下：

> 在当事人对著作财产权转让有明确约定、法律对电影作品改编有特殊规定的前提下，司法应当秉持尊重当事人意思自治、尊重创作自由的基本原则，在判断涉案电影是否侵犯张牧野的保护作品完整权时，

不能简单依据电影"是否违背作者在原著中表达的原意"这一标准进行判断，也不能根据电影"对原著是否改动、改动多少"进行判断，而是注重从客观效果上进行分析，即要看改编后的电影作品是否损害了原著作者的声誉。

作品是作者思想的外现与反映，是作者人格的外化与延伸。保护作品完整权的主要意义就在于从维护作者的尊严和人格出发，防止他人对作品进行贬损丑化以损害作者的声誉。因此，关于涉案电影是否损害了原著作者的声誉，应当结合具体作品，参照一般公众的评价进行具体分析。

首先，任何一部面向大众的影视作品，特别是根据广为传播的原著作品改编完成的电影作品在问世之后，都要经受广泛的社会评价及批评，这也符合电影传播的市场规律，因此，应当对当事人提供的关于涉案电影的不同评论观点进行全面、客观、理性的分析。其次，仅就张牧野提供的有关涉案电影评论的内容而言，一方面，必须看到这些评论批评的对象明确指向涉案电影，而不是涉案小说，因此评论所产生的后果虽然可能影响涉案电影的声誉，但并未导致对涉案小说社会评价的降低；另一方面，即使有的评论将涉案电影与涉案小说进行对比分析，这些评论批评的均是涉案电影对涉案小说中的故事背景、情节设计、人物性格、人物语言风格甚至盗墓元素的改编，但并没有证据证明涉案电影在内容、观点上对涉案小说造成贬损丑化，从而降低了涉案小说的社会评价。最后，虽然张牧野提供了个别网友针对其本人的评论，如"天下霸唱，你有多缺钱，版权卖给陆川"，但必须指出的是，这些评论真正指向的也是对涉案电影的批评，而不是针对作者本人；并且对于一部公开上映的商业电影来说，仅凭个别网友的评论，也不足以证明其原著作者的社会评价降低、声誉受到损害。

综上所述，涉案电影的改编、摄制行为并未损害原著作者的声誉，不构成对张牧野保护作品完整权的侵犯。还需指出的是，本案争议的法律焦点是保护作品完整权的边界问题，但纵观小说创作、电影改编、公众观看的各环节，实际上涉及文化创造者、商业利用者和社

会公众的多方利益。为协调好激励创作、促进产业发展和保障大众文化需求之间的关系，在充分尊重、维护小说作者人格尊严和声誉的前提下，考虑到电影行业上百年的改编历史和电影产业当下的发展现实，亦应充分尊重合法改编者的创作自由和电影作品的艺术规律，促进文化的发展与繁荣，满足社会公众的多元化文化需求，使利益各方共同受益、均衡发展。

（3）关于责任承担

一审法院主张用替代性措施代替禁令，判令对将来之传播行为进行修改、更正。一审法院的意见如下：

停止侵害是侵权人应当承担的民事责任。但是如果停止有关行为会造成当事人之间的重大利益失衡，或者有悖于社会公众利益，或者实际上无法执行，可以根据案件具体情况进行利益衡量，不判决停止行为，而采取其他替代性措施。本案中，中影公司、梦想者公司、乐视公司、环球公司在获得改编权、摄制权的前提下，为涉案电影的改编摄制投入了巨大的资金和人力，倘若责令停止涉案电影的发行行为会在当事人之间造成较大的利益不平衡，且采取刊登声明以及在后续传播涉案电影中明确署名的方式足以弥补张牧野所受损害，对于张牧野提出的立即停止所有途径对涉案电影的发行、播放和传播的主张，一审法院不予支持，但中影公司、梦想者公司、乐视公司、环球公司在今后传播涉案电影时应当保障张牧野的署名权。关于署名的具体方式，结合张牧野与上海玄霆公司于 2007 年 1 月 18 日签订的协议书、涉案小说的署名情况以及张牧野的一审期间的庭审陈述，署名"天下霸唱"为涉案电影之原著小说的作者。

2. 二审法院

（1）关于保护作品完整权

二审法院认为，本案涉案电影构成对原告张牧野享有的保护作品完整权的侵害。二审法院从保护作品完整权的一般规定、电影改编中保护作品完整权的特殊性、本案具体适用三个方面展开论述。

① 一般规定

《著作权法》第 10 条第 1 款第 4 项规定:"保护作品完整权,即保护作品不受歪曲、篡改的权利"。二审法院通过比较法进行论证分析,认为法国采用作者权利主义,以"精神利益损害"为标准;英国、美国采用版权主义,以"荣誉或名声损害"为标准。两标准不同之处在于,采用版权主义的国家,需要作者证明改动有损作者声誉,而采用作者权利主义的国家,不需要作者证明,作者只需声明或主张就可以了。二审法院认为,中国采用作者权利主义,否定了作者声誉受损标准。二审法院的分析如下:

> 本院认为,作者的名誉、声誉是否受损并不是侵害保护作品完整权的要件。首先,我国现行《著作权法》规定的保护作品完整权并没有"有损作者声誉"的限制。是否有"有损作者声誉"的限制,涉及权利大小、作者与使用者的重大利益,对此应当以法律明确规定为宜,在《著作权法》尚未明确作出规定之前,不应对该权利随意加上"有损作者声誉"的限制。其次,即便因改动而导致作者的声誉有所降低也不能直接得出侵犯了作者保护作品完整权的结论,仍应审查是否确有歪曲、篡改的情况发生。因此,一审判决关于是否侵害保护作品完整权以"改动"是否损害了原作品作者的声誉为构成要件的认定于法无据,本院予以纠正。
>
> 此外,本院认为,侵权行为致使作者的声誉受到影响只是判断侵权情节轻重的因素,并可能导致侵权人承担更大的侵权责任。相关公众的评价可以成为判断作者声誉是否受到影响的重要因素,特别是在改动具有合法授权的前提下。比如改编者获得了合法授权把小说改编为诗歌,在改编过程中违背作者本意进行了一些内容上或观点上的改动,相关公众会认为这种改动是得到作者同意的。了解原作品的读者会误认为作者的观点、情感发生了变化,不了解原作品的读者会认为改编后的诗歌就是作者本来的观念、情感,从而对作者产生不符合实际的评价。无论哪种情况,相关公众的评价都会导致作者的声誉受到不正确的影响。

我国《著作权法》规定，改编权即改变作品，创作出具有独创性的新作品的权利。基于改编权所产生的作品是改编作品。通常认为，改编作品是指基于原作品产生的作品，或者是在原作品的基础上经过创造性劳动而派生的作品。因此，原作品应在改编作品中占有重要的地位，具有相当的分量，应当构成改编作品的基础或者实质内容。从改编权的权利本质内涵上讲，改编权所控制的是许可他人实施的、在保留原作品基本表达的基础上改变原作品创作出新作品的行为。因此，改编最重要的两个核心要素是保留原作品的基本原创性表达和附加新的原创表达，最终创作出新作品，这也是改编权所控制的两个核心环节。

本院认为，改编权属著作财产权，保护作品完整权属著作人身权。著作财产权保护的是财产利益，著作人身权保护的是人格利益，故改编权无法涵盖保护作品完整权所保护的利益。如果改编作品歪曲、篡改了原作品，则会使得公众对原作品要表达的思想、感情产生误读，进而对原作品作者产生误解，这将导致对作者精神权利的侵犯。所以，如果属于未经授权的改编行为，其改动不存在歪曲、篡改的，则不会侵犯保护作品完整权，但将会侵犯改编权。如果属于经过授权的改编行为，则不会侵犯改编权，却有可能因为歪曲、篡改而侵犯保护作品完整权。可见，侵权作品是否获得了改编权并不影响保护作品完整权对作者人身权的保护。

② 电影改编中保护作品完整权的特殊性

二审法院认为，改动之必要以法律法规、政策为限。改动之限度，则要区分对核心表达要素与一般表达要素之改变，前者不可改，后者可改。二审法院详细论证了何谓改动的限度：

即便属于必要改动的范畴，也并非可以随意改动，而要有一定的限度。在判断过程中可以把原作品区分为核心表达要素和一般表达要素。以小说为例，小说中的核心表达要素可以分为主要人物设定、故事背景、主要情节；一般表达要素可以分为具体的场景描写、人物对

白或者具体桥段。从文字作品改编到电影作品，并不是把文字进行镜头化的简单过程，其中包括了剧本创作、美术、音乐、特效等各方面的工作。但是通常来说，电影作品的拍摄还是会按照文学剧本以及相应分镜头剧本的安排，从电影作品内容可以直接反映出剧本的内容进而应当与原作品构成实质性相似。如果剧本中对原作品的主要人物设定、故事背景、主要情节等核心表达要素进行了根本性的改动，则有可能导致改编作品与原作品设计的人物性格、关系迥然不同，与原作品描述的主要故事情节差距很大，甚至于改变了作者在原作品中所要表达的思想情感、观点情绪，则这种改动就超出了必要的限度。如果剧本中对人物对白或场景描写等一般表达要素进行了改动，并且这种改动并不会导致原作品的核心表达要素发生变化，则可以视为这种改动在必要的限度之内。

③ 本案具体适用

二审法院认为，本案涉案电影与涉案小说在创作意图和题材方面不一致；本案涉案电影对涉案小说主要情节、背景设定和人物关系的改动是不必要的。二审法院从小说的人物设定、故事情节、环境三个方面展开论述。最终认定，改编行为使涉案电影离涉案小说太远，是一种"本质上的改变"，属于歪曲、篡改。

对于改编电影是否有损涉案小说作者的声誉，二审法院的判定也与一审不同。二审法院认为，社会公众之整体评价虽不针对涉案小说，但可证明涉案电影的改编有损涉案小说作者的声誉。二审法院甚至认为，涉案小说作者声誉受损，不是歪曲、篡改的原因，而是歪曲、篡改的结果：

> 改编作品对作者声誉的影响并非侵犯保护作品完整权的构成要件，却是衡量侵权情节轻重的因素。
>
> 作者声誉受到影响与侵犯名誉权并不相同。侵犯名誉权需要具备侮辱或诽谤的违法行为及人身利益遭到损害的客观事实，而作者声誉受到影响并非指作者必须遭到侮辱或者诽谤进而导致个人精神上受到

伤害或社会评价降低。对于改编作品，普通观众的普遍认知是电影内容应当在整体思想感情上与原作品保持基本一致。观众会把电影所要表达的思想情感认为是原作者在原著中要表达的思想情感。如果改编作品对原作品构成歪曲篡改，则会使观众对原作品产生误解，进而导致作者声誉遭受损害。基于前述比对结果及涉案电影观众的评论，本院认为，涉案电影观众会产生对涉案小说的误解，即认为涉案小说存在地球人反抗外星文明、主人公具有超能力等内容。社会公众对于涉案电影的评论虽然没有针对涉案小说，但已经足以证明涉案小说作者的声誉因为涉案电影的改编而遭到贬损。

（2）关于责任承担

二审法院判令立即停止侵权，即停止发行、播放和传播。二审法院的意见如下：

停止侵权责任仍然是侵犯著作权首要和基本的救济方式，侵权人不承担停止侵权责任是一种利益衡量之后的政策选择，属例外情形，应严格把握。是否对权利人的停止侵害请求权加以限制，主要考量的是个人利益之间的平衡。只有当停止侵权将过度损害相关主体合法权益时，才能加以适度限制。本案中，涉案电影已下映近三年，其院线票房收入已实现，涉案电影的网络播放也已持续相当长的期间。本院认为，在此情况下，基于中影公司、梦想者公司、乐视公司的过错及侵权程度、损害后果、社会影响，判令其停止发行、播放和传播涉案电影，不会导致双方之间利益失衡，故应判令中影公司、梦想者公司、乐视公司停止涉案电影的发行、播放及传播。

（五）评论与建议

1. 著作人身权和著作财产权的关系

著作权分为人身权和财产权，当人身权和财产权分别由不同的权利人享有时，各权利人相互之间应尊重其对各自权利的行使，著作人身权人不能滥用自己的权利，变相限制著作财产权的行使，阻碍著作财产权

人通过行使其财产权获得相应的经济利益。

本案涉案小说的电影改编权属于财产权，制片公司通过合同获得了电影改编权，并支付了相应的对价。制片公司作为权利人，有权行使电影改编权。小说作者已经将电影改编权转让出去，他无权再行使电影改编权或干扰制片公司行使其享有的电影改编权。只要制片公司没有违反电影改编权转让或授权协议的约定，制片公司制作电影作品就不存在侵权的情形。

小说作者享有的保护作品完整权属于人身权，该权利与制片公司享有的电影改编权应处于平等的地位，可相互独立行使。小说作者享有的保护作品完整权不能转让或授权许可，而电影改编权则可以多次转让或许可，涉及很长的产业链。在小说作者转让电影改编权取得相应对价之后，又以其无法转让的人身权"穿透"层层转让或许可的权利链条，指控制片公司行使电影改编权侵权，这种做法对已经支付交易对价且已经履行完交易合同的权利受让方非常不公平，亦严重损害了诚实信用的原则，对电影产业产生消极影响。

2. 电影工业中的改编

著作权法的立法目的是促进表达性作品的生产。因此，著作权法在保护原作品作者利益的同时，也激励他人在原作品基础上进行再创作，促进新作品的生产和传播，促进文化繁荣和进步。

著作权是私权，其重要的功能之一是通过保护作者（权利人）行使财产权实现著作权的经济价值，为著作权人带来利益，从而进一步激励作者继续创作新作品，不断获得新利益。

二审法院认为"改编作品歪曲、篡改了原作品……"的观点值得商榷。电影作品在改编过程中是否存在对原小说的歪曲、篡改属于人们主观认知的问题；所谓"一千个观众眼中有一千个哈姆雷特"，每一个观众对同一个电影的认知和理解都是不同的。本案涉案电影作品的改编是否歪曲篡改了原小说的内容，应该根据是否有损原作品作者声誉的客观标准来进行判断，而不能仅依据有利益关系的小说作者的个人主观意见进行认定。

基于电影审查制度，二审法院认为改编过程中的内容改动是否必要应以法律法规、政策为限，这种标准过于宽泛。电影摄制过程中创作人员的能动性以及电影摄制属于无法量化或标准化的创作过程，改编时是否有必要对小说的一些内容进行改动，无法通过法律法规和量化标准进行界定，也不能由艺术创作的外行人员（包括法院的法官）进行判定。这种判定的弊端，不仅给原作品的改编和传播造成了阻碍，而且也使以后电影改编权的行使套上了"枷锁"。

从小说到电影的典型产业流程可用如下简化的模型展示：

$$小说 \xrightarrow{改编} 剧本 \xrightarrow[（改编）]{摄制} 电影$$

在小说改编成电影作品的过程中，从小说到剧本，是典型的改编行为。从剧本到电影，是摄制行为，也是一种改编行为。从小说到电影的典型过程，存在三种不同作品形式，剧本是桥梁。

剧本是在小说的基础上进行再创作而成，电影作品依据剧本拍摄制作而成。在电影拍摄过程中，制片公司只需要依据剧本拍摄制作，而不再需要依据小说，不再需要关注小说的内容。在小说作者与编剧不是同一个人时，小说作者并不属于电影的共同创作者，小说作者并没有共同创作电影的"共同主观意愿"（在改编成电影的过程中，小说已经创作完成）。

如果编剧与小说作者是同一个人，即制片公司委托小说作者作为编剧，依据小说创作剧本，制片公司依据剧本拍摄制作电影，法律关系就简单多了，纠纷的风险也会小很多。因此，建议今后在用小说改编创作电影的情况下，可以委托小说作者作为编剧，或者聘请小说作者作为项目顾问，为电影的改编创作提供意见，一方面有利于减少权利纠纷，另一方面由于小说作者熟悉其作品，他给出的意见对于电影的创作也会起到积极的作用。

3. 电影作品中原作品作者的署名

实践中，在改编自小说的电影作品中，会给予小说作者署名的权利，署名的方式一般为"电影《【电影名称】》改编自【小说作者姓名】

的原著小说《【小说名称】》"。

4. 禁令的责任承担方式

关于禁令，相比较二审法院立即停止侵权的判决，一审法院判令用替代责任方式代替禁令的判决更加符合行业实际情况，更具有可操作性。考虑到著作权法的目的不仅仅在于保护原权利人的权利，还要有利于作品的再创作和传播，因此，法院在作出责任承担的判决时应该综合考虑多种因素。具体包括：需要考虑哪一种方式最有利于各方当事人的利益最大化；需要考虑涉案电影作品的权利人已经将该电影授权给多个发行渠道发行，该等发行渠道很有可能已经将电影作品转授权给更多的第三方发行渠道传播。在发生上述事宜的情况下，如果法院判令禁止传播该电影，全部下架该电影，不仅破坏了涉案电影作品权利人与下游发行渠道之间的合作关系，还间接地损害了下游发行渠道方甚至最终用户的利益，可能还会导致更多纠纷，不利于行业的发展和经济秩序的稳定。同时，由于涉及的发行渠道方太多，法院作出的禁止传播、全部下架的判决在实践中也很难严格执行，也间接地损害了法院的权威和判决的严肃性。基于上述分析，最有利于各方的责任承担方式，是判定涉案电影权利人将其因传播该涉案电影作品而取得的所有利益（或相关部分利益）与原作品作者分享，作为其侵权赔偿的替代责任方式，这样既有利于维护合同履行的稳定性和可预期性，也有利于增加原作品作者的经济利益。

第三章
投资阶段

投资阶段是保障电影项目得以顺利进行的一个重要阶段。电影项目运作过程中的每个阶段均需要资金的支持，资金是电影项目顺利完成的前提，没有资金的支持，电影项目不可能完成。从近几年的电影市场来看，拍摄制作一部电影需要的资金越来越多，少则需要几千万元，多则需要上亿元，如此巨大的资金需求给电影项目的投资带来了很大的风险。为了分散投资风险，电影项目一般由多个投资方共同投资。共同投资一方面可以缓解单个投资方的资金占用压力，另一方面也可以让多个投资方共同分担投资的风险。

第一节　交易规则

投资阶段涉及的主要交易规则包括：电影项目的投资模式和制作模式；投资阶段的主要工作内容；投资阶段的主要参与者；电影项目的资金流转方式与电影项目的总费用。本章就上述主要交易规则的每一项内容进行详细分析说明，便于读者更清晰地了解投资阶段的工作。

一、投资模式和制作模式

1. 投资模式

在投资方决定投资电影项目时，首先要明确投资方采用哪种投资模式进行投资，电影项目的投资模式分为单独投资模式和联合投资模式。

（1）单独投资模式

单独投资模式是指电影项目由一家投资方单独投资，其持有电影项目100%的投资份额。单独投资模式在实践工作中存在一定的优点和缺点：

① 优点。在单独投资模式下，决策方式简单，效率高，解决问题的速度比较快。这种投资模式是由一家投资方独自决定电影项目中涉及的所有事项，包括但不限于剧本的定稿、主创人员的人选、电影制作费用预算、宣传和发行方向、电影的上映日期等事宜。在单独投资模式下，电影相关权利归属简单清晰，电影项目由一家投资方投资，则电影的著作权由该投资方独自享有，该投资方享有电影项目产生的一切收益，无须与第三方分享。

② 缺点。在单独投资模式下，投资风险不分散，投资方的资金压力比较大。因为电影项目的投资不仅投入的资金巨大，投资风险很高，而且投资回收的时间比较长，短则两三年，长则十年二十年，所以，一般情况下，投资方很少采用单独投资的模式投资电影项目。

根据我们以往的工作经验，单独投资模式较常适用于制作成本比较小的电视剧项目，很少适用于电影项目。2011—2014年，正值中国电视剧行业发展的黄金高峰期，电视剧项目非常多，一部精品电视剧的制作成本一般可以控制在人民币500万元以内。这类电视剧的制作成本对于大的制片公司而言属于可以承担的范围，因此，在此期间，电视剧项目基本都采用单独投资模式，即由制片公司单独承担电视剧的制作成本，单独享有电视剧产生的收益。但是，随着近几年影视产业的快速发展和主创人员薪酬的不断提高，电视剧的制作成本也在不断增加。就目前市场情况来看，一部普通的电视剧所需要的制作成本可以达到人民币三四千万元，一部高质量精品电视剧的制作成本甚至可以达到一两亿元。如此高的制作成本让投资方无法再选择单独投资模式投资，而更多地选择联合投资模式投资制作电视剧项目。

（2）联合投资模式

联合投资模式是指两家或两家以上的投资方共同投资，共同参与电影项目相关事宜的合作模式。联合投资模式有以下优点和缺点：

① 优点。在联合投资模式下，可以分散投资风险，减少单个投资方资金占用压力。电影项目所需要的资金巨大，由两家或两家以上的投资方共同投资，投资方可以共同分担风险。

② 缺点。在联合投资模式下，决策速度比较慢，特别是在投资方意见不一致的情况下，复杂的决策程序会影响项目推进速度。在联合投资模式下，电影项目涉及的很多具体事宜（包括剧本的定稿、主创人员的选定、制作费用预算的确定、执行制片方的选定、宣传方和发行方的选定等）均需要通过多家投资方共同协商后方可确定。在项目投资的谈判过程中，有些投资方还会就其参与决策的具体事宜提出一些特别要求，比如投资方会将某位演员的参演作为其参与投资的条件。在联合投资模式下，电影项目相关权利的归属相对比较复杂，需要由各个投资方协商谈判后方可确定。

虽然电影项目由多个投资方共同投资，但是电影著作权的归属并不一定由所有投资方共同享有。实践中，电影著作权归属的基本原则是由项目主控方根据单个投资方投资金额的大小或者单个投资方对电影项目做出的贡献大小来决定，项目主控方综合考虑上述因素后决定是否给予某位投资方共享电影著作权的权利。一般情况下，如果投资方的投资金额超过投资总额的 20%，则该投资方争取共享著作权的机会比较大；如果投资方拥有某种渠道资源（包括宣传资源或发行资源），并利用其拥有的渠道资源为电影项目的宣传发行做出一定的贡献，则项目主控方会考虑将电影项目的信息网络传播权或者电视播映权授权给该投资方享有。在目前中国的电影市场上，几乎所有电影项目的投资模式均采用联合投资模式进行。

根据收益分配方式的不同，联合投资模式可以分为按投资比例分配的投资模式和固定投资回报的投资模式。

按投资比例分配的投资模式是指投资方有权根据各自投入的投资款占投资款总额中的比例分享电影项目的收益。例如，电影项目《风》的投资总额为 4000 万元，投资方 A 拟向电影《风》投资 200 万元，投资模式为按比例分配的方式。按照上述投资条件，投资方 A 在电影《风》中的投资比例为 5%，收益分配比例也为 5%。在中国的电影市场上，

按投资比例分配的投资模式是联合投资模式的主要类型。

固定投资回报的投资模式是指投资方向电影项目投入投资款，无论电影项目成功与否，投资方均有权收回其已经投入的投资款，并且还有权收取固定金额的投资收益，不受电影项目盈利或亏损的影响。在这种模式下，投资方在约定的时间内，有权收回其已经投入该电影项目中的全部投资款，同时还有权按协议约定的投资回报率收取相当于投资款的利息收入作为其应得的固定投资收益。例如，电影项目《风》的投资总额为 4000 万元，投资方 A 拟向电影《风》投资 200 万元，投资模式为固定投资回报的方式，投资期限为一年，投资回报率为 8％。按照上述投资条款的约定，无论电影是否成功，投资方 A 在支付投资款满一年之后，有权收回投资款 200 万元，同时有权另行收取固定投资回报 16 万元作为其固定投资收益（即投资款本金 200 万元×利率 8％）。

上述两种类型的联合投资模式在实践中各有其优点和缺点。按投资比例分配的投资模式的优点和缺点与前述关于联合投资模式的优点和缺点的分析相同，此处不再赘述。

在固定投资回报的投资模式下，对于投资方而言，投资通常比较稳定，无须承担电影项目的投资风险，但也无法获得电影项目可能带来的巨额收益。对于项目主控方而言，虽然不利于分散或降低电影项目的投资风险，但能够在资金紧缺时通过这种方式获得资金支持，同时在电影成功时有机会取得巨大的收益。假设在电影票房成绩很差且电影项目亏损的情况下，投资方无须承担该亏损，同时有权收回投资款且收取协议约定的固定收益；而项目主控方不仅要承担电影项目的亏损，而且还需要向投资方返还投资款并且支付协议约定的固定收益。假设在电影票房大卖且电影项目有巨额盈利的情况下，投资方无权参与分配电影项目产生的巨额收益，仅有权收回投资款和收取协议约定的固定收益；对于项目主控方而言，电影项目产生的巨额收益便无须与投资方分享。

在实践工作中，固定投资回报的投资模式一般适用于初次进入电影产业的投资方。如视频网络平台公司，在其最初进入电影产业参与电影项目投资时，会优先采用固定投资回报的投资模式投资电影项目，一则

保证其能收回投资款，降低投资风险；二则可以利用投资电影项目的机会了解电影项目的运作方式，并且将这种参与投资电影项目的机会作为进入电影产业的一块敲门砖。

2. 制作拍摄模式

在投资阶段，除了电影项目的投资模式之外，各个投资方还需要确定的一个问题就是电影项目的制作拍摄模式，即是由共同指定的执行制片方负责电影的制作拍摄工作，还是委托第三方公司承制电影项目的模式。

(1) 由执行制片方负责电影的制作拍摄工作的模式

这种模式是指由投资方共同指定的制片公司（大多数情况下为投资方之一）作为执行制片方负责电影项目制作过程中的全部工作，包括但不限于电影剧本的组织创作、推荐主创人员人选、制定电影制作费用预算并与投资方确认、制订日常拍摄计划并与投资方确认、设立剧组、管理剧组账户、组织电影的制作拍摄、安排剧组人员的日常工作、管理剧组的费用支出、安排剧组与相关演职人员签署合同、负责处理剧组遇到的一切问题、与宣传发行方讨论电影的宣传发行方案，以及向投资方汇报工作等事宜。

选择采用这种制作模式的考虑是：投资方共同指定的执行制片方具有丰富的电影项目制作管理经验，投资方相信执行制片方制作管理电影项目的能力和经验。一般情况下，执行制片方从电影剧本的组织创作阶段就已经参与电影项目，对电影项目的运作比较熟悉和了解，有利于推进电影项目的制作拍摄。

在这种制作模式下电影著作权归属的原则为：如果执行制片方也是投资方之一，则执行制片方一般会与其他投资方共同享有电影著作权，但是最终电影著作权的归属应由各个投资方协商确定后在投资协议中约定。

(2) 委托第三方公司承制电影项目的模式

这种模式是指由执行制片方委托第三方公司承制，由第三方公司负责电影制作拍摄过程中的全部工作。在这种模式下，第三方承制公司的

主要工作包括但不限于电影剧本的组织创作、制定制作费用预算并提交给执行制片方确定、制订拍摄计划并提交给执行制片方确定、根据执行制片方确定的制作费用预算使用投资款、根据执行制片方确定的拍摄计划推进拍摄进度、成立剧组、管理剧组账户、组织电影的制作拍摄、安排剧组人员的日常工作、管理剧组的费用支出、安排剧组与相关演职人员签署合同、负责处理剧组遇到的一切问题、配合电影宣传和发行的工作，以及及时向执行制片方汇报工作等所有与制作拍摄工作的具体执行相关的事宜。

选择采用这种制作模式的考虑是：执行制片方相信第三方公司的制作能力，相信第三方公司更擅长这种电影项目类型的制作拍摄，或者执行制片方与该第三方公司之前合作过很多成功的电影项目，认为电影项目的制作拍摄由该第三方公司全权负责更有利于推动电影项目的顺利完成。例如，电影《芳华》由华谊兄弟以委托制作的方式委托导演冯小刚的公司制作拍摄，由于华谊兄弟与冯小刚导演长期合作，相信冯小刚导演制作这种类型电影的能力，因此，将电影《芳华》委托给冯小刚导演的公司承制，最终电影《芳华》取得成功。

在这种制作模式下电影著作权的归属原则为：通常情况下，承制电影项目的第三方公司作为受托方不享有电影的著作权，电影的著作权由电影的投资方按照投资协议的约定共同享有。但是，如果承制电影项目的第三方公司也是投资方之一，则该第三方公司有权根据协议约定与其他投资方共享电影的著作权。

二、主要工作内容

投资阶段的主要工作内容包括：确定投资方、确定执行制片方、确定制作费用预算、确定宣传方和发行方、确定主创人员、确定制作周期和上映档期、确定投资比例和收益分配比例、确定权利归属。

1. 确定投资方

电影项目进入投资阶段，首要任务就是筹集投资款、确定投资方和投资款的资金来源。在实践中，投资方虽然持有资金，但是想要参与电

影项目的投资，还需要取得电影项目主控方的认可。什么样的投资方适合成为电影项目的投资方？投资方需要具备什么样的条件才可以成为电影项目投资方？一般情况下，能够被选定成为投资方的重要条件是投资方对电影的制作拍摄和电影的宣传发行能够起到非常重要的推动作用。在实践操作中，项目主控方选择的投资方主要有以下几类：

第一类投资方是拥有电影发行经验的老牌电影发行公司。如果项目主控方有制作电影项目的经验，但是没有发行电影项目的经验，为了保证电影发行的成功，就需要找一家拥有电影发行经验的发行公司进行合作，负责电影的发行。这种情况下的惯常操作方式为：项目主控方给予电影发行公司一定比例的电影投资份额，吸纳电影发行公司作为投资方。同时，作为电影项目的"参股方"，电影发行公司将会尽可能利用其丰富的发行资源和能力为电影项目提供发行服务。

第二类投资方是拥有大量平台资源的公司。项目主控方可以利用平台资源对电影进行宣传推广，吸引大量观众进电影院观看电影，提高电影票房成绩。平台公司所得投资收益的多少与电影票房成绩的好坏有直接的关联，因此，平台公司会最大程度地利用自身的资源和平台为电影大力宣传推广。实践中，这些平台公司主要包括：拥有宣传资源的平台方，如新浪拥有微博和新浪娱乐的宣传资源，各大电视台拥有丰富的电视广告资源，可以为电影进行宣传推广；从事票务销售业务的票务平台，如猫眼和淘票票拥有票务销售系统和票务服务平台，可以为电影提供票补服务和网站上重要位置宣传推广的服务。

第三类投资方是拥有影院管理权和经营权的院线公司。院线公司负责管理电影院电影放映的相关事宜，包括统一安排其下属电影院电影放映的排片和放映场次。电影在电影院排片量的高低和放映场次的好坏，将会直接影响电影票房的成绩。因此，如果给予院线公司一定比例的投资份额，让院线公司成为电影项目的"参股方"，则院线公司在统一安排电影排片计划时会优先考虑其参与投资的电影项目，适当增加其参与投资的电影项目的排片量，选择较好的放映场次放映该电影项目，有利于该电影项目的电影票房成绩的增加，也有利于院线公司从该电影项目

中获得更多的投资收益。

第四类投资方是拥有电影项目的其他制片公司。项目主控方一般为制片公司，为了保证每年的电影储备项目数量，项目主控方通常与其他制片公司通过互相"参股"对方的电影项目的方式进行合作，最终是否会"参股"电影项目，需要经过各自公司内部的绿灯委员会审核同意。

上述四类投资方是项目主控方在电影项目资金充足的前提下会优先选择的投资方。如果电影项目资金紧缺，而且电影项目又急需大量资金支持，项目主控方可能会放弃对投资方的某些要求，优先考虑投资方提供资金的能力，在这种情况下，任何持有资金的投资方均有机会参与电影项目的投资。

通常情况下，项目主控方确定投资方进入电影项目的时间大部分集中在电影项目的投资阶段，即在电影项目进入下一个阶段（即拍摄制作阶段）之前，确定项目的投资方，签署投资协议，投资方按照投资协议的约定支付投资款。但是，在行业实践中也存在如下特殊情况：投资方进入电影项目的时间比较晚，一般在电影项目进入后期制作阶段甚至宣传发行阶段才被引入，这种特殊情况下进入的投资方一般都有"特殊身份"：一种身份是项目主控方的经常合作单位或友好单位，项目主控方基于长期合作的关系或者友好互助的关系，给予该类投资方投资机会；另一种身份是电影项目发行保底方，电影项目制作完成之后，投资方为了取得电影项目的发行权，以投资方的身份进入电影项目，并且以"票房保底"的方式取得电影项目的发行权。

2. 确定执行制片方

执行制片方是整个电影项目的组织管理者，在管理整个电影项目过程中需要参与作出很多影响电影票房成绩的重大决策（包括主创人员的选择、电影剧本最终稿的确定、制作费用预算的确定、拍摄计划的确定、监督管理剧组的拍摄进度、发行方的选择、宣发方案的确定等），这些决策和管理将会影响电影项目能否按时顺利完成，影响电影票房成绩的好坏和投资方收回投资款的可能性。

为了保证投资方的利益，投资方一般会在投资阶段选择确定执行制

片方作为电影项目的管理者。投资方选择执行制片方时考虑的主要因素包括：执行制片方需要拥有丰富的执行制片管理经验，或者曾经担任过几部比较成功的电影项目的执行制片方。在实践工作中，电影项目执行制片方的能力和经验有时会成为投资方决定投资该电影项目的关键因素，有些投资方认为执行制片方的能力和经验对整个电影项目的成功至关重要。例如，由于华谊兄弟拥有丰富的执行制片管理经验，曾经管理过很多电影项目，因此，在华谊兄弟参与的众多电影项目中，一般投资方会指定华谊兄弟担任电影项目的执行制片方，投资方相信由华谊兄弟担任执行制片方的电影项目成功的机会比较大。

另外，本书中提及的"执行制片方"指的是公司法人，不是自然人。

3. 确定制作费用预算

在投资阶段，项目主控方（或执行制片方）的主要工作之一是确定电影项目制作费用预算。具体来说，项目主控方（或执行制片方）制定制作费用预算表，提供给意向投资方，投资方根据制作费用预算表及其他相关资料决定是否投资电影项目。如果同意投资，则签署投资协议，并根据投资协议的约定支付投资款。投资方投入的投资款全部作为电影项目的制作费用，因此，电影项目制作费用预算的金额相当于所有投资方承诺投入的投资款总额。关于制作费用预算的分析，本节后面部分再详细介绍。

4. 确定宣传方和发行方

电影宣传方和发行方的选择非常重要，专业的宣传方和发行方可以让烂片成为票房大卖的影片，而不专业的宣传方和发行方可能让好电影遭遇票房滑铁卢。因此，宣传方和发行方的选择直接关系着电影票房成绩的好坏，影响着投资方收回投资款的可能性。

为了保证投资方的利益，投资方一般会在投资阶段与执行制片方讨论宣传方和发行方的最佳选择。投资方选择宣传方和发行方的要求主要包括：需要拥有丰富的电影宣传和发行经验的公司，或者曾经成功地营销或发行过多部票房大卖的电影项目的公司。在实践工作中，有些投资

方在决定投资电影项目前会要求项目主控方提供宣传方和发行方的信息,投资方根据电影项目的宣传方和发行方来判断该电影项目成功的可能性,从而决定是否投资该电影项目。假设一部青春题材的电影项目正在融资,该电影项目发行方为光线传媒,投资方对是否参与该电影项目投资一般会作如下考虑:光线传媒已经成功地发行过几部青春偶像题材的电影,其比较擅长发行这类题材的电影,该电影取得比较好的票房成绩的可能性比较大。基于上述考虑,投资方很有可能会参与投资该电影项目。

另外,本书所提及的"宣传方"和"发行方"指的是公司法人,不是自然人。

5. 确定主创人员

在电影投资阶段,在投资方作出投资决策之前,投资方一般要求执行制片方提交一些资料作为其作出投资决策的依据,这些资料包括但不限于电影剧本大纲或初稿、制作费用预算表、主创人员名单等,其中主创人员的确定会直接影响电影制作费用的多少,因此,确定主创人员名单成为投资阶段的一个重要工作。在实践工作中,有些投资方会把电影项目中主创人员的名单作为其考虑投资与否的关键因素,甚至可能会在投资协议中约定,主演名单中必须包括其指定的某位演员,如果更换该演员,则其有权选择退出该项目的投资。

6. 确定制作周期和上映档期

电影项目的制作周期包括制作筹备、拍摄制作和后期制作的时间,其中拍摄周期是指电影制作拍摄的整个周期,即从开机之日至关机之日的时间。电影是否在约定的制作周期内按确定的拍摄计划制作完成,会影响电影是否能够按时上映,进而影响投资方是否能够收回其投资款。因此,投资方在投资之前,需要了解电影项目的制作周期,并将制作周期作为考虑是否投资电影项目的一个关键因素。

在实践中,一般情况下,执行制片方会根据拍摄计划和电影的题材类型暂时选择合适的上映档期,之后根据实际情况再确定具体的上映日期或者调整上映档期。

7. 确定投资比例和收益分配比例

在投资方决定参与电影项目投资的前提下，项目主控方会综合考虑相关因素，根据投资方投入投资款的金额确定投资方在电影项目中的投资比例和收益分配比例。根据行业惯例，对于在投资阶段就吸纳进来的投资方，项目主控方会平价释放投资额给投资方，即投资方在电影项目中的投资比例计算方式为：投资方投入的投资款"除以"电影项目的投资款总额，投资方在电影项目中享有的收益分配比例按其所占的投资比例进行计算。对于在电影制作完成之后进入的投资方，项目主控方会溢价释放投资额给投资方，即投资方在电影项目中的投资比例计算方式为：投资方投入的投资款"除以"电影项目投资款总额溢价之后的金额，投资方在电影项目中享有的收益分配比例按其所占的投资比例进行计算。

示例 假设电影项目《风》的制作费用预算为 1 亿元，项目主控方为 A。当电影项目进入投资阶段时，投资方 B 想参与投资该电影项目，其计划投资 2000 万元。在这种情况下，项目主控方 A 同意平价释放投资额给投资方 B，即项目主控方 A 同意按电影项目的投资款总额为 1 亿元的价格计算投资方 B 在电影项目中的投资比例，则投资方 B 在电影项目中的投资比例为 20%（2000 万元 / 1 亿元 = 20%），其收益分配比例亦为 20%。当电影拍摄制作完成之后，投资方 C 发现这个电影项目很好，通过各种渠道找到项目主控方 A，想参与电影项目的投资，并且计划投资 2000 万元。在这种情况下，项目主控方 A 同意溢价释放投资额给投资方 C，即项目主控方 A 同意按照电影项目的投资款总额为 1.2 亿元的价格（溢价之后的价格）计算投资方 C 在电影项目中的投资比例，则投资方 C 在电影项目中的投资比例为 16.7%（2000 万元 / 1.2 亿元 = 16.7%），其收益分配比例亦为 16.7%。

项目主控方溢价释放投资额的商业逻辑是：电影项目拍摄制作完成之前，电影还是一个不完整、不成熟的作品，项目主控方和其他投资方投入的资金尚存在较大的风险。而电影项目拍摄制作完成之后，电影已经成为一个完整的、成熟的作品，投资方这时候参与进入，需

要承担的风险已经减少很多。因此，投资方在电影项目拍摄制作完成之后参与投资的价格会比电影项目拍摄制作完成之前参与投资的价格高，相当于用溢价部分的资金购买了较低的投资风险和较短的资金占用时长。

8. 确定权利归属

电影著作权的归属是各个投资方决定参与电影项目投资时需要明确的问题。一般情况下，对于投入资金较大的投资方，项目主控方会同意给予该类投资方共享电影著作权的权利，享有的电影著作权的比例与投资方在电影项目中的投资比例相同；对于投入资金比较小的投资方或者在电影拍摄制作完成后才参与进入的投资方，项目主控方只同意给予该类投资方参与收益分配的权利，不给予该类投资方共享电影著作权的权利；对于以固定投资回报的投资模式参与投资电影项目的投资方，项目主控方只给予该类投资方署名和收取固定投资收益的权利，不给予其共享电影著作权的权利。

三、主要参与者

电影项目投资阶段的主要参与者比较少，主要包括投资方、项目主控方和执行制片方。

1. 投资方

投资阶段的主要工作是投资，因此投资方是本阶段最重要的参与者。投资阶段的投资方分为两种类型：可以共享著作权的投资方和权益投资方。

（1）可以共享著作权的投资方

可以共享著作权的投资方一般是电影项目的主要投资方，包括参与投资的执行制片方、投资占比较大的投资方或者对电影项目做出较大贡献的投资方。

在实践工作中，可以共享著作权的投资方一般享有如下权利：

① 在电影中署名"出品方"，署名顺序原则上按照投资方的投资金额大小由前至后排列，最终署名顺序由参与投资的执行制片方与投资方

协商确定。

② 有权按其在电影项目中的投资比例与其他投资方共同享有电影著作权。

③ 有权参与电影项目全部阶段的相关事宜，包括但不限于：参与提出电影项目创作意见，参与确定主创人员人选，参与确定执行制片方等。

④ 有权将其持有的投资份额对外释放给其他第三方。

以上内容是一般情况下给予这类投资方享有的权利，这类投资方最终享有的权利内容则由各投资方根据具体情况协商确定。

（2）权益投资方

权益投资方是指参与电影项目的投资并且有权按约定收取投资收益的投资方。这类投资方大部分为拥有资源和渠道的投资方，包括为了取得发行权而参与投资的投资方、提供院线资源的院线公司、提供网络视频平台资源的视频网站、提供营销宣传资源的宣传公司、提供电视播放平台资源的电视台、持有项目资源的影视公司等。

在实践工作中，权益投资方的权限主要表现为如下方面：

① 这类投资方在电影中署名"联合出品方"。这类投资方的数量比较多，如电影《流浪地球》的联合出品方多达二十几家。

② 这类投资方投入电影项目的资金比较少，在电影项目中所占投资比例比较小。

③ 这类投资方可以选择以固定投资回报方式获得收益，不承担电影失败的风险，也不分享电影成功的收益。

④ 这类投资方不享有电影的著作权。

⑤ 这类投资方不参与电影项目创作、拍摄和宣传发行相关的决策和执行事宜，仅负责按约定支付投资款，按约定收取投资收益。

⑥ 这类投资方无权对外释放投资份额。

以上只是一般情形下的表现，这类投资方最终享有什么样的权利由各投资方根据具体情况协商确定。

2. 项目主控方

项目主控方一般是电影项目的发起者、立项开发者、主要投资方、

整个电影项目的组织者和重大事项的决策者。

（1）作为重大事项决策者的身份，项目主控方有权对如下事项作出决策：决定对外投资份额的释放和释放比例、确定参与电影项目的投资方和投资份额、选择电影项目的主创人员（如导演、主要演员等）、选择电影项目的发行方或宣传方，以及其他与电影项目相关的需要决策的重大事项。如果在决策过程中，项目主控方与其他参与决策的投资方就重大事项的决策有不同意见或者经过讨论仍无法达成一致意见时，则最终决策结果通常以项目主控方的意见为准。

（2）作为电影项目发起者和组织者的身份，项目主控方负责发起和组织完成从项目前期的立项开发到后期的宣传发行及电影的衍生品开发等一切事宜。主要工作如下：

首先，在电影完成片制作完成之前，项目主控方的主要工作包括：

① 发起电影项目，对电影项目进行评估立项。

② 选择投资方，为电影项目筹集资金。根据投资方的情况选择确定可以参与电影项目的投资方、确定投资方的投资比例以及收益分配比例。

③ 推荐编剧、导演、主要演员等主创人员的人选，与主创人员进行沟通协商，确定主创人员的档期。

④ 对于没有丰富制片管理经验的项目主控方而言，项目主控方还需要寻找有丰富制片管理经验的制片公司作为执行制片方来负责整个项目的制片管理工作。对于有丰富制片管理经验的项目主控方而言，自己可以同时兼任执行制片方的身份来负责整个项目的制片管理工作。在实践工作中，大多数情况下，执行制片方由项目主控方兼任。无论由谁担任执行制片方，均需要经相关投资方确认。

⑤ 在电影拍摄制作过程中，项目主控方协助剧组寻找相关合作方（包括但不限于音乐作品的提供方、后期制作公司等），同时监督剧组的工作，从而保证电影项目的拍摄制作能够按计划完成。

其次，在电影完成片制作完成之后，项目主控方的主要工作包括：

① 选择有丰富经验的电影宣传方，并与宣传方共同讨论制定电影营销宣传方案和宣传策略。如果项目主控方与宣传方就电影宣传事宜有

不同意见，通常以项目主控方的意见为最终意见。

② 选择有丰富经验的电影发行方，并与发行方共同讨论制定电影发行方案和发行策略。如果项目主控方与发行方就电影发行事宜有不同意见，通常以项目主控方的意见为准。

③ 选择商务合作伙伴，与商务合作伙伴进行广告合作和商务合作，或者共同合作开发衍生品，对电影中的相关元素进行商品化开发，从而获得电影衍生品收益。

④ 探索电影作品后续价值的开发，包括但不限于通过自行行使或授权第三方行使电影作品的改编权（包括将电影作品改编成电视剧、舞台剧或游戏等其他艺术形式）从而获得相关收益等，进一步细分电影作品获取利益的渠道和方式，充分发挥电影作品的长尾效应，保证电影作品价值的最大化。

3. 执行制片方

执行制片方是电影项目的主要参与者，经电影项目投资方共同确认后被委托担任电影项目的组织者。执行制片方在电影项目中参与的主要工作包括：电影项目的立项开发、电影剧本的审核确认、电影项目主创人员的选择、制定电影项目的制作费用预算和拍摄制作计划、电影项目剧组的监督管理、电影项目拍摄制作阶段的相关事宜、电影宣传发行的相关事宜等。为了进一步明确执行制片方在电影项目中所处的位置以及所担任的角色，需要明确执行制片方与电影项目主控方、投资方、主创人员、相关服务提供方、宣传方及发行方之间的关系。

（1）执行制片方和电影项目主控方的关系

执行制片方的工作内容和项目主控方的工作内容会有交叉和重合，项目主控方和执行制片方之间的关系相对比较复杂。

如果项目主控方拥有丰富的制片管理工作经验，投资方会指定项目主控方担任执行制片方。在这种情况下，项目主控方同时兼任执行制片方的身份，负责整个电影项目执行制片管理的工作，此时项目主控方就是执行制片方。在实践中，大部分电影项目中的项目主控方同时又是执行制片方。

如果项目主控方没有丰富的制片管理工作经验或者其制片管理经验很少，投资人通常会指定有丰富制片管理工作经验的投资方或者其他制片公司（可以是非电影项目投资方）作为执行制片方，负责整个电影项目的执行制片管理工作。在这种情况下，项目主控方不再兼任执行制片方，其主要负责监督和指导执行制片方的工作，执行制片方则负责电影项目的执行制片管理工作，并向项目主控方和相关投资方定期汇报工作。

（2）执行制片方和投资方的关系

执行制片方与投资方之间的关系是受托方与委托方的关系。投资方共同协商指定执行制片方后，共同委托该指定的执行制片方负责电影项目的执行制片管理工作，执行制片方按照投资方的委托完成执行制片管理工作并且收取一定的制片管理费。如果执行制片方是投资方之一，则执行制片方不仅要承担履行执行制片管理的职责和义务，还需要履行投资方的义务，与其他投资方一起承担投资风险，共享投资收益。在实践工作中，大部分情况下执行制片方会参与电影项目的投资，成为投资方之一。但是，如果执行制片方没有参与电影项目的投资，仅是作为执行制片方的身份参与电影项目，则执行制片方仅需承担履行执行制片管理工作的义务，而无须承担投资方的义务。

（3）执行制片方与主创人员的关系

执行制片方与主创人员之间的关系是聘用关系。执行制片方代表投资方作为聘用方，聘请主创人员（包括导演和演员等）在约定的时间内为电影项目提供创作服务，主创人员有权收取酬金或者分红。电影项目中主创人员的合同由执行制片方代表投资方与主创人员签署。具体由哪一方作为电影项目相关合同的签署主体，本书第一章已经作过介绍，在此不再赘述。

（4）执行制片方与相关服务提供方的关系

执行制片方与相关服务提供方之间的关系是合作关系。由于整个电影制作拍摄过程中涉及的交易比较琐碎且繁杂，为了保证整个过程的顺利推进，不仅需要执行制片方承担组织和协调的责任，也需要相关服务方提供各种合作、服务和协助。例如，在拍摄过程中，需要合作方提供

吃饭、住宿、交通、租赁等服务。在实践操作中，执行制片方通过剧组与这些相关服务提供方签署合同进行合作，相关服务提供方根据合同约定为电影项目提供各种服务。

（5）执行制片方与宣传方、发行方的关系

执行制片方与宣传方、发行方之间的关系是委托关系或合作关系。电影拍摄制作完成后，需要对电影进行宣传和发行，一般情况下，由执行制片方与投资方共同协商指定宣传方和发行方，并委托指定的宣传方和发行方提供电影的宣传和发行服务。

如果执行制片方是投资方之一，则执行制片方将与其他投资方共同协商指定宣传方和发行方，委托宣传方和发行方为电影的宣传和发行提供宣传发行服务。这种情况下，执行制片方与宣传方和发行方之间是委托关系。

如果执行制片方具有丰富的宣传和发行经验，投资方指定由执行制片方作为电影项目的宣传方或发行方，则投资方将委托执行制片方提供电影项目的宣传和发行服务。这种情况下，执行制片方就是宣传方或发行方。

如果执行制片方既没有参与投资，也不拥有电影项目的宣传和发行经验，则由执行制片方与投资方协商指定宣传方和发行方，委托宣传方和发行方提供电影的宣传和发行服务。这种情况下，执行制片方与投资方共同指定的宣传方和发行方之间是合作关系，执行制片方将根据投资方的要求配合宣传方和发行方对电影项目进行宣传和发行。

四、资金

1. 电影项目的资金流转

电影项目的资金流转会影响整个电影产业的健康发展。电影项目的资金流转主要经过以下几个步骤：

第一，投资方根据投资协议的约定支付投资款作为电影项目的制作费用。

第二，执行制片方根据投资方确定的制作费用预算和拍摄计划支出

制作费用，包括支付项目开发费用、主创人员和剧组所有演职人员的酬金、拍摄费用、后期制作费用以及与电影项目制作相关的其他费用等。一般情况下，投资款（即制作费用）在电影完成片制作完成且取得电影公映许可证相关文件之前会全部使用完毕。

第三，电影完成片制作完成之后，宣传方和发行方开始对电影项目进行宣传和发行，由此产生的宣传开支和发行开支由宣传方和发行方先行垫付，通常不从投资款（即制作费用）中支出。

第四，电影在电影院公映之后取得的电影票房收入，在扣除国家电影专项基金、税金、院线分成收入、发行代理费以及宣传方和发行方先行垫付的宣传开支和发行开支之后，剩余的部分由各投资方按约定的收益分账方式和比例收取收益分账款。

第五，投资方收到收益分账款之后，在扣除其最初投入的投资款之后，如果仍有剩余，则视为电影项目盈利，如果没有剩余，则视为电影项目亏损。如果电影项目盈利，则盈利的部分为投资方从该电影项目中所获得的净利润，投资方可以自行决定该部分净利润的使用。电影项目的盈利有利于促进电影产业的健康发展。如果大部分电影项目为盈利项目，可以给投资方带来源源不断的利润收入，投资方会持续地投资新的电影项目，新的电影项目又会产生新的利润回报给投资者。如果这种情况可以持续，电影产业的资金流转链条就形成了良性的循环。相反，如果投资方投资的大部分电影项目均为亏损，没有获得利润的机会，投资方没有足够的资金再持续投入新的电影项目，则会导致电影项目越来越少，电影产业的资金流转链条可能因此步入恶性循环状态，不利于电影产业的发展。

在实践工作中，电影项目的成功率会成为投资者考虑是否投资电影项目的重要指标。电影项目成功的数量会影响投资者投入电影产业的资金量。而投资者向电影产业投入资金的多少又会影响电影项目的数量，电影项目的多少会直接影响电影产业的繁荣程度，而电影产业的繁荣会给电影产业的每个从业者带来工作机会和获利机会。可见，电影项目的每个参与者的利益最终都将与整个电影产业的发展息息相关，因此，每个参与者都应该尽最大努力做好每个电影项目，共同为电影产业的繁荣

发展贡献自己的一份力量。

2. 电影项目的总费用

电影项目的总费用由以下两部分组成：

(1) 电影制作费用

电影制作费用是指专项用于电影项目的开发制作费用，其资金的主要来源是投资方投入的投资款。电影制作费用包括线上费用和线下费用。线上费用主要包括已有作品电影改编权授权费或转让费、剧本创作费（编剧酬金）、导演酬金、主要演员酬金、音乐作品创作费或授权使用费等需要向主创人员支付的费用；线下费用是指除线上费用之外需要支出的其他制作费用，包括但不限于非主要演员薪酬、演职人员费用、剧组行政人员费用、场地租赁费用、服装租赁费用、涉及吃住行的费用、保险费等电影拍摄制作过程中支出的一切费用。一般情况下，电影制作费用基本会在电影完成片制作完成之前支付完毕。

(2) 电影宣发费用

电影宣发费用是指在电影项目宣传和发行过程中产生的相关费用，包括宣传开支、发行开支和发行代理费。其中，宣传开支和发行开支主要来源于宣传方和发行方先行垫付的款项，在电影上映取得收入后，由宣传方和发行方从电影发行收入中抵扣。发行代理费则由发行方直接从电影发行收入中收取，作为其提供电影发行服务应收取的费用。宣发费用相关的具体内容将于本书第五章进行详细介绍。

3. 电影制作费用预算和制作成本

电影产业的财务术语与普通会计准则的财务术语有些不同，大部分电影产业的财务术语都有其自身特殊的含义。这些财务术语对电影项目的投资至关重要，为了让读者更好地了解电影项目的投资，本书在此详细介绍部分财务术语的含义。

(1) 电影制作费用预算

电影制作费用预算包括但不限于电影改编权授权或转让费、电影剧本创作费、音乐作品创作费或授权费、主创人员酬金、场地租用费、器材租赁费、道具场景搭建费或租用费、非主创人员之外的演职人员酬

金、后期制作费用、律师费、保险费、承制服务费、报审费、税费、送审用字幕制作费、标准拷贝制作费等为完成电影制作拍摄所需要支付的所有费用。

电影制作费用预算一般由执行制片方（或项目主控方）在电影项目绿灯决策之前制作完成，由投资方进行确认，由执行制片方按照确认的制作费用预算执行。一般情况下，投资方确认的制作费用预算表中确定的制作费用总额是所有投资方应向电影项目支付的投资款总额。

电影制作费用预算是电影项目运作过程中必不可少的重要财务文件，该文件是电影项目启动制作拍摄工作的前提。执行制片方（或项目主控方）在电影项目绿灯决策时需要参考电影制作费用预算，电影项目投资方作出投资决策时需要参考电影制作费用预算，执行制片方在电影项目制作拍摄过程中需要依据电影制作费用预算支付各笔款项。因此，如果没有电影制作费用预算，电影项目无法正常启动，电影无法顺利制作完成。

（2）电影制作成本

电影制作成本是指从电影项目立项开发之日至电影完成片的拷贝制作完成之日期间实际支出和实际使用的制作费用总额。电影制作成本涉及的费用支出事项与电影制作预算约定的费用支出事项相同，电影制作成本包含的费用支出事项参见上述电影制作费用预算的介绍。

（3）电影制作费用预算表与电影制作成本表

电影制作费用预算表和电影制作成本表均属于电影项目的重要财务文件。

① 二者包含的费用支出事项基本相同。二者都包含为制作完成电影项目所需要涉及的所有费用支出事项。如果在电影制作拍摄过程中出现突发事件，需要增加支出事项，电影制作成本包含的支出事项可能多于电影制作费用预算包含的支出事项。

② 二者制作的依据不同。电影制作费用预算表是根据制作完成电影项目拟需要支出的各项费用进行预测作出的财务文件，而电影制作成本表则是根据制作完成电影项目实际支出和实际使用的费用作出的财务文件。

③ 二者制作提交的时间点不同。电影制作费用预算表在电影项目立项开发阶段就需要制作并提交给投资方确定，而电影制作成本表则是在电影完成片制作完成后根据项目实际支出费用的情况制作并提交给投资方确定。

(4) 电影制作成本的超支和结余

第一，制作成本的超支。制作成本的超支是指电影制作成本中确定的实际支出的制作费用总额超过电影制作费用预算中约定的预测支出的制作费用总额，即投资方已经支付的投资款总额不足以支撑电影项目的完成，需要投资方再增加投入投资款用于完成电影项目的制作拍摄。

对于电影制作成本超支的情况，超支部分的费用承担问题应由投资方在投资阶段事先明确清楚。在实践工作中，出现电影制作成本超支的情况，通常的处理原则为：

① 如果因为不可抗力或者非执行制片方的原因导致制作成本超支，则超支部分的费用由投资方按比例共同分担。

② 如果因为执行制片方的原因导致制作成本超支，则超支部分的费用由执行制片方单方面承担，并且不得影响其他投资方在电影项目中的收益分配比例。

③ 如果因为一方违约（如某个投资方迟延付款的原因等）导致超支，则超支部分的费用由违约方单方面承担，并且不得影响其他投资方在电影项目中的收益分配比例。

④ 如果出现电影项目确实需要追加制作费用的特殊情况，投资方应就是否追加制作费用事宜进行讨论。如果投资方全部一致同意追加，则各方按投资比例进行追加，追加完毕后，各个投资方在电影项目中的投资比例不变。如果属于必须追加且如果不追加可能导致电影项目无法按时完成的情况，一部分投资方同意追加，另一部分投资方不同意追加，则由同意追加的投资方共同协商追加投资，追加完毕后，投资方在电影项目中的投资比例根据投资方各自实际投资的比例进行调整。

第二，制作成本的结余。制作成本的结余是指电影制作成本中确定的实际支出的制作费用总额小于电影制作费用预算中约定的预测支出的制作费用总额，即投资方已经支付的投资款在电影制作拍摄完成之后仍

有剩余，则剩余的部分即为电影制作成本的结余。

在实践工作中，出现电影制作成本结余的情况，通常的处理原则为：如果电影制作成本有结余，则结余部分的款项根据投资方在电影项目中的投资比例分别退还给各个投资方，或者投资方同意将结余部分的款项全部支付给执行制片方，作为对执行制片方按约定完成制片管理工作的奖励。

第二节 合 同

在投资阶段，电影项目涉及的合同主要包括以下几类：

（1）联合投资摄制协议（按比例投资及分配类）。该类合同主要适用的情况是：投资方参与电影项目的投资，参与电影项目运作的具体事宜，按投资比例参与电影项目的收益分配。

（2）联合投资摄制协议（固定投资回报类）。该类合同主要适用的情况是：投资方参与电影项目的投资，但不参与电影项目运作的具体事宜，按约定的固定金额获得收益。

（3）委托承制协议。该类合同主要适用的情况是：投资方委托第三方公司承制电影项目，投资方负责提供资金（即电影制作费用），第三方公司作为承制方负责电影项目的制作拍摄。

在上述几类合同中，由于联合投资摄制协议（固定投资回报类）的内容相对比较简单而且容易理解，本书不再对该类合同进行详细介绍。本节主要就联合投资摄制协议（按比例投资及分配类）和委托承制协议进行详细分析。

一、联合投资摄制协议（按比例投资及分配类）

作为电影项目的投资方，在联合投资摄制协议（按比例投资及分配类）的协商谈判过程中需要注意以下问题：

1. 签约主体

此类合同的签约主体双方或各方均为电影项目的投资方，即同意向

电影项目进行投资的投资人。

2. 电影项目的基本情况和其他重要事项

(1) 电影项目的基本情况

投资方在投资协议中需要明确投资的电影项目的基本情况，主要包括如下内容：

① 电影片名。电影片名只是暂定的名称，如果电影片名发生改变，这种改变不会影响投资方投资的电影项目。

② 电影完成片的放映时长。一般为 90 分钟至 120 分钟，最终时长由各方协商确定。

③ 电影项目的主创人员。一般情况下，主创人员包括编剧、导演、主要演员等。在一些特殊情况下，投资方会要求指定某些主创人员或者将某些主创人员作为其投资电影项目的条件，如果该主创人员更换，则投资方有权退出投资。

④ 电影项目的制作周期。协议中需要明确开机前的筹备期时长、开机时间、关机时间以及交付拷贝时间。制作周期约定得越详细，电影项目按约定期限完成的可能性越大。

⑤ 上映档期或时间。一般情况下，执行制片方会提出电影预计上映的档期或时间。但是，如果上映档期或时间有变化，执行制片方需要及时向投资方汇报，经各方协商讨论后重新确定新的上映档期，以保证电影能够在最有利于电影发行的档期上映。

⑥ 电影片语言和字幕要求。一般情况下，国产电影的配音均要求中文对话，字幕要求中文或中文加英文。

(2) 其他重要事项

除需要约定电影项目的基本情况之外，投资方还需要在投资协议中明确电影剧本的相关事宜、电影的终剪权以及电影的报审义务。

① 电影剧本的相关事宜。第一，关于电影剧本的组织创作问题：一般情况下，电影剧本是由执行制片方（或项目主控方）组织创作，组织创作者需要对电影剧本承担相关权利无瑕疵的保证责任。第二，关于电影剧本的著作权归属问题。一般情况下，电影剧本的著作权由电影项

目的各个投资方按投资比例共同享有,并由剧本的组织创作者代表各个投资方与编剧签署委托创作协议,行使电影剧本著作权。但是,在特殊情况下,如果剧本的组织创作者是前期工作参与度比较强而且投入的资金占比较大的执行制片方(或项目主控方),则该执行制片方(或项目主控方)有权要求单独享有电影剧本的著作权。

② 电影的终剪权。电影的终剪权又称为"最终剪辑权",即在电影拍摄完成后,电影素材可能会被剪辑成多种版本的电影,但是最终上映发行哪一个版本则以享有终剪权的权利人的意见为准。由于导演和制片公司各自追求的利益和诉求不同,因此电影终剪权的争议和纠纷往往发生在导演和制片公司之间。导演往往偏向于追求艺术上的成就,希望上映发行的电影版本符合自己对艺术创作的追求;而制片公司更多关注的是上映发行的电影版本是否符合观众的口味,是否有利于获得较好的市场效益和票房成绩,是否可以让电影项目的投资方获得较高的经济收益,可以尽快收回投资,而不是单纯关注电影的艺术性。在实践操作中,一般情况下,电影的剪辑版本由制片公司和导演相互协商确定,但是,如果制片公司和导演就电影的上映版本最终无法达成一致意见时,一般以制片公司的意见为准。实践中,电影的终剪权由制片公司享有。

③ 电影的报审义务。电影制作完成后需要向相关的国家主管机关提请审核,审核后取得电影公映许可证方可上映。一般情况下,投资方会共同指定具有报审经验的制片公司或投资方负责报审事宜,其他各方配合提供相关报审资料。

3. 投资款及制作费用

(1) 制作费用预算

投资方支付投资款依据的是制作费用预算。制作费用预算是预计制作完成整个电影项目所需要支出的全部费用,制作费用预算约定的费用总额即是投资方需要投入的投资款总额,全部用于电影项目的开发制作。

一般情况下,执行制片方负责起草制定制作费用预算,提交给投资方确认。投资方确认的制作费用预算作为协议的附件,作为之后电影项

目制作拍摄过程中支出制作费用的依据。制作费用预算包含的事项已经在本章第一节作出详细介绍，在此不再重复说明。

(2) 制作管理费

在行业实践中，执行制片方负责整个电影项目的制片管理工作，包括但不限于负责参与电影项目的立项开发、参与电影剧本的审核确认、参与电影项目主创人员的选择、参与制定电影项目的制作费用预算和拍摄制作计划、参与剧组监督管理的相关工作、参与电影项目拍摄制作阶段的所有事宜等。因此，作为其提供制片管理工作服务的报酬，执行制片方有权收取制作管理费。根据行业惯例，通常约定的制作管理费为制作费用预算总额的8%—10%，最终金额由投资方和执行制片方共同协商确定。制作管理费属于制作成本的一部分，最终金额将计入电影项目的制作成本中。

(3) 投资款及投资比例

协议需要明确约定各个投资方投入的投资款金额，以及各个投资方在整个电影项目中所占的投资比例（即单个投资方投入的投资款与所有投资方投入的投资总额之间的比例）。一般情况下，投资方在电影项目中的收益分配比例与其在电影项目中所占的投资比例相同，因此投资比例的约定必须明确。

(4) 投资款支付方式

投资款的支付时间由投资方协商确定后在协议中约定。一般情况下，投资方投入的投资款按以下几个时间点分期支付：签约之日、开机之前30日、开机之日、开机之后30日、关机之日、关机之后30日、取得公映许可证之日。

投资方应按约定时间支付投资款。如果逾期支付，需要承担违约责任。逾期超过一定的时间，则视为投资方自行放弃未付款部分的投资份额，该部分投资份额可以由其他投资方承接。这样约定的原因是：电影项目一旦开机，每天都需要支出大量费用，如果一方未能及时支付投资款，可能会使拍摄资金不足，影响电影项目拍摄计划的正常执行，导致电影项目无法按时完成，从而发生电影项目超期的现象，进一步导致制作成本超支。因此，为了避免制作成本超支，防止逾期付款的情况发

生，投资方需要在协议中约定逾期付款应承担的违约责任；如果任何一个投资方逾期支付投资款超过一定的期限，其他投资方可以承接该逾期付款部分对应的投资份额，承接的投资方在电影项目中的投资比例相应地调整增加。

（5）投资份额对外释放

由于电影项目的投资属于高风险投资，一般情况下，投资方会将其持有的投资份额释放给其他投资方，以便于分散投资风险，减少单个投资方的投资风险。

第一，释放投资的权限。在实践中，有些投资方有权对外释放投资份额，有些投资方无权对外释放投资份额。其中，有权对外释放投资份额的投资方包括项目的主控方、参与投资的执行制片方、电影项目前期立项开发阶段进入的投资方、电影项目中投资比例较大的投资方，以及项目主控方或执行制片方同意其对外释放投资份额的投资方等。无权对外释放投资份额的投资方包括在电影项目后期制作阶段进入的投资方、电影完成片制作完成后进入的投资方、受让取得投资份额的投资方。最终是否有权对外释放投资份额还需要项目主控方与各个投资方协商确定。

第二，释放的投资份额比例。一般情况下，有权对外释放投资份额的投资方，对外释放的投资份额不得超过其在电影项目中持有的投资份额，并且其对外释放的投资份额不得减少或损害其他投资方在电影项目中的投资权益。

示例 电影项目《风》的制作费用预算是 1000 万元，在电影项目的立项开发阶段，投资方 A 决定向电影项目投资 200 万元，则其持有电影项目的投资份额为电影制作费用预算总额的 20%（即其在电影项目中的投资比例为 20%）。为了分散投资风险，投资方 A 计划向投资方 B 释放部分投资份额，则其可向投资方 B 释放的投资份额不得超过其持有的投资份额（即电影制作费用预算总额的 20%）。超过电影制作费用预算总额 20% 的部分，投资方 A 无权释放。

在实践中还存在一种特殊情况，如果投资方决定投资电影项目的主

要原因是执行制片方拥有丰富的制片管理经验,则投资方在投资谈判过程中,可以要求执行制片方持有的投资份额不得低于一定的比例(即限定比例)。在这种情况下,执行制片方对外释放投资份额时需要严格遵守这个"限定比例"的条件,对外释放投资份额之后其持有的投资份额比例不得低于上述"限定比例"。

示例 电影《风》的执行制片方是老牌制片公司 A,其持有电影项目的投资份额为 40%,投资方 B 考虑到制片公司 A 的制片管理能力,因此决定参与电影《风》的投资。在投资协议的谈判过程中,投资方 B 提出投资要求:制片公司 A 可以对外释放投资份额,但是制片公司 A 必须保证其持有的投资份额始终不低于 15%。基于此,如果制片公司 A 之后对外释放投资份额,其可以对外释放的投资份额总计不超过 25%(即 40%-15%=25%)。

第三,投资份额的释放价格。投资份额的释放价格分为平价释放和溢价释放。一般情况下,如果在电影项目前期立项开发阶段对外释放投资份额,则投资份额的释放价格大多数情况下为平价出让。如果在电影项目后期阶段或者电影完成片制作完成之后对外释放投资份额,则投资份额的释放价格大多数情况下为溢价出让。

示例 电影《风》的制作费用预算为 1000 万元,投资方 A 投入 400 万元投资款,持有电影 40% 的投资份额。在电影《风》立项开发之后,投资方 A 同意引入投资方 B,平价释放 10% 的投资份额给投资方 B,则投资方 B 需要支付的投资款为 100 万元(即平价释放时投资方 B 按电影制作费用预算总额 1000 万元的价格为基础计算投资款)。在电影《风》进入后期制作阶段之后,投资方 C 发现电影《风》的题材属于观众喜欢的类型,于是找到投资方 A 要求投资该电影,投资方 A 考虑到与投资方 C 长期的合作关系以及电影基本已经进入后期制作阶段,同意以溢价的方式向投资方 C 释放 10% 的投资份额,投资方 C 按电影制作费用预算总额为 1200 万元的价格(即将电影制作费用总额溢价 200 万元)为基础计算投资款,因此,投资方 C 取得电影项目 10% 的投资份额需支付的投资款为 120 万元。

(6) 制作成本超支和结余

如果电影制作成本出现超支的情况，投资方将区分超支的不同原因作出不同的处理，具体的处理原则已经在本章第一节中作过详细分析，在此不再重复。

如果电影制作成本出现结余的情况，投资方将按照投资比例将结余退还给投资方。具体内容已经在本章第一节中作过详细分析，在此不再重复。

(7) 制作费用结算和审计

电影项目制作完成之后，执行制片方需要制作一个制作费用结算表，详细列明电影项目制作过程中实际发生的全部事项和实际支出的费用金额。执行制片方应该在约定的时间内（通常约定为电影项目制作完成之后60日内）制作完成制作费用结算表，之后提交给投资方确认。

如果投资方对制作费用结算表列明的事项和金额有异议，有权聘请审计师对制作费用结算表里的事项和金额进行审计。经审计如果发现实际支出的制作费用与执行制片方提供的制作费用结算表约定的金额有差异，则提出审计的投资方有权要求执行制片方按实际支出情况修订制作费用结算表。

一般情况下，审计费承担的原则为：如果审计的结果与制作费用结算表约定的金额差异大于5%，则审计费用由执行制片方承担；如果审计结果与制作费用结算表约定的金额差异小于5%，则审计费用由提出审计的投资方自行承担。

4. 发行及收益分配

(1) 发行权和发行方

第一，发行权的含义。由于著作权法规定的发行权含义比较窄，而在行业实践中发行权包含的内容非常广泛，其含义远远大于著作权法规定的发行权的含义，因此，为了明确权利内容，投资方需要在协议中对发行权的含义进行详细定义。在行业实践中，通常会在投资协议中对发行权的含义作出如下约定：

> 发行权是指通过发行、复制、展示、播放等各种方式向发行地区的公众提供该影片作为换取收入的权利，包括但不限于如下方式：影院放映、销售或租赁录像制品（包括但不限于录像带、DVD、VCD、蓝光碟、镭射、光学等一切载体形式的影碟）、电视播放（包括但不限于付费有线电视、普通有线电视、卫星电视、免费电视）、VOD随选视讯系统播放（包括但不限于视频点播等）、影院外载体公映（包括但不限于飞机、轮船、油田、医院、学校、军队等）、在线平台播放（包括但不限于互联网播放等）、其他新媒体播放（通过移动设备播放，如手机、iPad等），以及现有的及将来出现的一切新形式、新媒体、新载体上播放的权利，也包括向第三方授权使用前述任何发行权的权利。

由此可见，行业实践中的发行权包括的范围非常广泛。

第二，发行方的确定。除了明确发行权的含义之外，在投资协议协商谈判过程中，投资方还需要明确负责发行事宜的发行方。一般情况下，电影的著作权人根据不同的发行渠道或发行平台选择授权不同的发行方。发行方选择的方式如下：

一般情况下，被选定的发行方拥有某类发行渠道丰富的资源和发行经验。例如，电影的院线发行权授权给传统的电影发行公司享有（如华谊兄弟、光线传媒等），电影的信息网络传播权授权给视频网站享有（如腾讯视频、爱奇艺等）。

由于电影发行范围为全世界发行，因此电影的著作权人还会根据不同的发行区域范围选择授权不同的发行方。在实践操作中，发行区域可以按地区划分，如中国大陆地区、大中华地区、北美地区、欧洲地区、东南亚地区等，也可以按国家划分，如美国、日本等。最终按哪一种方式进行划分，由各投资方根据发行方案约定的内容确定。

(2) 电影项目的收益分配

由于电影项目的收益分配直接关系到投资方是否可以收回其投资款的问题，所以在投资协议谈判过程中，收益分配条款是投资方重点关注的条款。为了避免产生争议，投资协议中关于收益分配的条款必须明确

清楚地约定。由于收益分配条款会涉及很多财务概念，为了表述更加清晰明确，本书将投资协议中与收益分配相关的条款摘录出来解释说明，让读者更好地理解电影项目的收益分配方式。

投资协议中关于收益分配的条款通常约定如下：

> 投资人同意，发行方从电影在全世界范围内发行所得的发行毛收益中扣除发行代理费、宣传发行开支、主创人员分红（若有）、税金之后项目所得余额（下称"发行净收益"），按投资方在电影中的投资比例向各个投资方支付分成收益。

上述条款是关于投资方应得收益分配的文字表述，为了能够让读者更加直观地理解上述收益分配的条款，本书将上述条款的文字表述转化成计算公式：

投资方应得分成收益＝发行净收益
×投资方在电影项目中的投资比例

其中，"发行净收益"是计算投资方收益分配的基础。只要确定了"发行净收益"的金额，即可根据投资方在电影项目中所占的投资比例计算投资方应得分成收益。"发行净收益"的计算公式如下：

发行净收益＝发行毛收益－发行代理费－宣传发行开支
－主创人员分成（若有）－税金

如果要透彻理解上述计算公式，还需要理解计算公式中几个专业术语的含义：

①"发行毛收益"指发行方依据其签署的相关协议（包括投资协议、发行协议或者院线分账协议）的约定，在发行地区、发行授权期限内发行电影所获得的一切收入。包括但不限于：影片票房总收入扣除国家电影专项基金、税金及院线分成后由发行方享有的分成收益等；录像发行权的批发收入、租金、授权费等；电视播放权、VOD点播权、影院外载体的授权使用费等；网络在线或新媒体的传播等信息网络传播权的授权费、租金、使用费、下载费等；任何因发行方或发行方授权他人行使发行权而取得的收入等；为了维护前述发行权利不被侵害而采取法

律行动而由发行方取得的赔偿款、补偿款、和解款等任何形式的收入。

②"发行代理费"指电影项目的发行方因为负责电影的发行工作而应取得的发行代理服务费。发行代理费按发行方在其享有发行权的发行地区，行使其享有的电影发行权所产生的电影发行毛收益的一定比例计算。转化成计算公式为：

$$发行代理费 = 发行毛收益 \times 发行代理费的比例$$

其中，"发行代理费的比例"由投资方根据发行权种类的不同、发行地域的不同、发行渠道的不同分别确定。

示例 电影《风》的中国大陆地区院线发行权由发行方 A 享有，大陆地区的信息网络传播权由发行方 B 享有，发行方 A 应取得的发行代理费为电影在大陆地区院线放映所产生的发行毛收益的 8%，发行方 B 应取得的发行代理费为电影在大陆地区网络平台上播放该电影产生的发行毛收益的 12%。另外，需要特别明确的一点是，发行方获得的发行代理费由发行方直接从其行使发行权产生的电影发行毛收益中扣除。关于电影发行代理费的具体事宜，本书第五章在讨论宣传发行阶段的相关规则时会进一步分析说明。

③"宣传发行开支"指在电影宣传和发行过程中为了电影的宣传和发行而支出的费用。宣传发行开支包括但不限于：广告费，宣传费，参加电影节及电影展而产生的费用，为发行商、媒体、影评观众特别放映产生的费用，翻译及传译费，电话费，互联网费，传真费，邮递费，速递费，运送费，主创人员巡回宣传费，样带制作费，银行支出费，电影拷贝及录像素材储存费，素材复制和销毁费，保险费，律师费，税金，院线发行奖励款，以及票务补贴等。由于电影的宣传和发行很难进行量化评估，导致电影宣传和发行开支很难控制和把握，因此，在投资协议的谈判过程中，为了避免电影宣传和发行开支的支出过大，投资方一般会在协议中明确约定宣传和发行开支的金额上限，即宣传方和发行方在宣传和发行过程中支出的费用不得超过协议约定的金额上限。如果出现需要超出上述金额上限的情况，则需要由宣传方、发行方和投资方共同协商评估，最终决定是否必须增加宣传和发行开支。经协商评估，如果同意增加，则宣传方和发行方才可以增加宣传和发行开支；如果不同意

增加，宣传方和发行方不能擅自增加宣传和发行开支。如果投资方明确表示不同意增加宣传和发行开支而宣传方和发行方擅自增加，或者宣传方和发行方未经投资方同意自行增加宣传和发行开支，则增加的部分由宣传方和发行方自行承担，投资方不承担责任。另外，需要特别明确的一点是，为电影宣传和发行而支出的开支计入发行成本中，由宣传方和发行方先行垫付，待电影上映取得票房收入之后，由宣传方和发行方直接从电影发行毛收益中抵扣。关于电影宣传和发行的具体事宜，本书第五章在讨论宣传和发行阶段的相关规则时会进一步分析说明。

（3）电影发行结算和审计

第一，电影发行结算。电影于院线放映结束之后，发行方会在约定的时间内向投资方提供电影发行结算表（主要列明电影的票房收入、发行毛收益、宣传和发行开支、发行代理费等内容），待各方确认之后，发行方再根据发行结算表和协议中收益分配条款的约定向各个投资方支付应得分成收益。

由于电影享有50年的著作权保护期，因此电影在首次公映之日起50年内可以通过不断地行使著作权取得收益。只要对外授权播放电影，电影就会产生新的收益，电影发行结算表就会有更新。因此，发行方需要定期地、不断地提交电影发行结算表。根据行业惯例，电影发行结算表的提供时间一般约定为：电影首次公映之日起一年内，每个季度提交一次发行结算表；电影首次公映满一年之次日起至公映满两年期间，每半年提交一次发行结算表；电影首次公映满两年之次日起，每一年提交一次发行结算表。

第二，电影发行收入的审计。如果投资方对发行结算表列明的费用和金额有异议，有权聘请审计师对电影发行收入进行审计。经审计，如果发现实际的电影发行收入与发行结算表约定的费用和金额有差异，有权要求发行方补足差额。

一般情况下，审计费的承担方式约定如下：如果审计的结果与发行结算表约定的金额差异大于5%，则审计费用由发行方承担；如果审计结果与发行结算表约定的金额差异小于5%，则审计费用由提出审计的投资方自行承担。

5. 商务开发

电影项目中的商务开发是指与电影相关的植入广告、贴片广告和赞助广告等招商事宜。投资方需要明确由哪一方负责电影项目的商务开发和执行事宜。一般情况下，负责商务开发的一方拥有丰富的商务开发经验和丰富的广告资源。商务开发负责方不仅负责商务广告的开发、协调执行等事宜，还负责制作商务开发结算表，提交给投资方确认。

一般情况下，在商务开发过程中，任何投资方都有权推荐或引入广告产品，如果负责商务开发的一方认可该广告产品并且广告产品的广告主同意就电影项目的广告事宜进行合作，则广告产品的引入方有权收取商务开发代理费。实务中，商务开发代理费的金额一般为广告合作协议或商务合作协议约定广告费总额的30%。

因电影项目的商务开发而产生的收入为商务开发收入。商务开发收入总额扣减商务开发代理费和税金后剩余的收益为商务开发收益。商务开发收益由投资方按照各自在电影项目中的投资比例分配。

6. 著作权归属

在行业实践中，联合投资摄制协议（按比例投资及分配类）通常约定电影的著作权由投资方按照各自在电影项目中的投资比例共同享有。但是，如果投资方之间就电影著作权的归属有特别要求的，投资方可以在协议中明确约定。

7. 退出机制

退出机制是指在电影项目制作过程中，如果出现任何一种情况符合协议约定的投资方退出投资的条件，投资方有权选择退出电影项目的投资，项目主控方或执行制片方应退回投资方已支付的投资款。

一般情况下，投资方可以要求退出电影项目投资的情况包括以下几种：剧本创作出现权利瑕疵导致电影项目无法制作完成或无法上映；投资方指定的主创人员发生变更，并且变更后的主创人员无法令投资方满意；电影项目中的主创人员违反"道德条款"，导致电影项目无法上映等。

在实践中，投资方很少会选择退出电影项目的投资，主要原因是：

由于电影项目的投资属于高风险的投资，投资方在决定参与投资电影项目之前已经作了充分的准备，其中包括承担电影项目失败的准备，一般情况下投资方会坚持把电影项目做完，而不会轻易选择退出；另外，由于目前市场上好的电影项目较少，投资方一般都会非常谨慎地作出投资决定，虽然电影项目在运行过程中存在着很多不确定性因素，但如果投资方抓住了一个好的电影项目的投资机会，都会坚持做下去，而不会轻易选择退出。

上述内容是联合投资摄制协议（按比例投资及分配类）谈判过程需要重点关注的问题，具体条款的约定请参见本书附录部分之"附录二 电影联合投资摄制协议"。

二、委托承制协议

委托承制协议是执行制片方代表投资方委托承制公司摄制电影的协议。在委托承制协议协商过程中需要重点关注如下问题：

1. 签约主体

在委托承制协议中，委托方一般是项目主控方或代表投资方的执行制片方，承制方一般为具有丰富的电影项目制作管理经验的制片公司。

2. 承制工作的内容

在委托承制电影项目过程中，委托方的义务是按照确认的制作费用预算约定的时间和金额支付制作费用，承制方的义务是按照协议约定完成电影项目的承制工作。承制方的主要工作内容包括：

（1）电影剧本的组织创作，并在剧本创作完成提交委托方确认后，根据委托方确认的剧本制作拍摄电影。另外，承制方要确认电影剧本的著作权归委托方享有，并且承制方保证其组织创作的电影剧本不存在权利瑕疵，如果电影剧本出现权利瑕疵，由承制方承担责任。

（2）推荐导演、主要演员等主创人员的人选，提交委托方选择确认最终人选。

（3）制定电影制作费用预算并提交委托方确认。承制方要严格按照委托方确认的制作费用预算约定的时间和金额支出费用，避免出现

超支。

（4）制订电影制作拍摄计划并提交委托方确认。严格按照委托方确认的制作拍摄计划进行制作拍摄。

（5）确定制作周期和上映档期。承制方要保证在制作周期内完成电影项目的制作拍摄工作，确保电影能够在确定的上映档期正常上映。

（6）明确电影的终剪权由委托方享有。由于电影项目制作费用全部由委托方承担，电影上映的最终版本会影响电影票房成绩，从而影响委托方是否可以收回投资成本，因此，一般情况下，委托方有权决定电影的最终上映版本。

（7）在电影宣传发行阶段，根据委托方的要求配合电影的宣传发行。

（8）承制方提供承制服务的期限一般约定为自电影剧本开始创作之日起至电影完成片制作完成并提交电影上映版本的拷贝之日止。如果需要延长，则由委托方和承制方另行协商。

3. 制作费用的管理和监督

在委托承制的电影项目中，制作费用全部由委托方支付，承制方负责按约定管理和使用制作费用。为了保证制作费用的使用在委托方的监督控制下，委托方需要在协议中对制作费用的管理和监督作出详细约定。

（1）承制方在电影项目绿灯通过后向委托方提交详细的制作费用预算和拍摄计划，经委托方确认后作为双方执行的依据。承制方将严格按照确认的制作费用预算和拍摄计划约定的时间、事项和金额支出费用，避免电影项目出现超支。如果承制方需要修改制作费用预算，要重新提交委托方确认。

（2）承制方负责设立剧组，开设剧组账户，刻制剧组印章。剧组账户由承制方负责管理和使用，委托方按照确认的制作费用预算约定的时间和金额分期向剧组账户支付制作费用，剧组账户里的制作费用为专款专用，仅能用于制作拍摄电影的支出，除此之外，不得用于其他用途。委托方负责对剧组账户进行监督，要求承制方定期汇报制作费用的使用

情况。

（3）在委托承制的电影项目中，委托方一般会委派一名财务人员作为驻组会计，监督和把控承制方支出制作费用的情况。在实践操作中，承制方每笔支出的费用，均需要经过驻组会计的签字审核方可支出，驻组会计审核的主要依据是委托方确认的制作费用预算、拍摄计划以及对应的法律文件和财务凭证。承制方需要定期提交现金流量表以便于委托方了解现金使用情况。驻组会计会于每周制作一份财务报告提交给委托方了解制作费用使用情况。

（4）在委托制作的电影项目中，如果出现制作费用超支和结余的情况，一般处理原则为：如果因不可抗力导致超支，则委托方同意承担超支部分的款项；如果非因不可抗力导致的超支，则超支部分的款项全部由承制方承担。原因是：在委托制作的电影项目中，承制方是整个电影项目的制作管理方，而且制作费用预算是由承制方负责制作并提交给委托方确认的。因此，承制方有义务保证电影项目在制作费用预算约定的范围内制作完成。如果制作费用出现结余，则委托方有权选择要求承制方将结余部分的款项全部退还给委托方，或者同意将结余部分的款项作为奖励款由承制方保留。最终选择哪一种处理方式由委托方根据届时的实际情况作出决定。

4. 委托承制服务费

在委托承制的电影项目中，承制方向委托方提供电影项目的制片管理服务，委托方应向承制方支付承制服务费。一般情况下，承制服务费的计算方式分为两种：固定金额的承制费和基本承制费加分成收入。

（1）固定金额的承制费

在实践中，根据行业惯例的标准，承制服务费的计算标准是制作费用预算的 8%—10%，具体比例和金额则由委托方与承制方根据实际情况协商确定。

委托方和承制方愿意选择这种方式计算承制服务费的原因不同。其中，承制方接受这种方式的原因是：承制方不愿意承担风险，按固定金

额取得承制费的方式不受电影项目成败的影响。即使电影项目亏损，承制方依旧可以按照约定的固定金额收取承制费。委托方愿意接受这种方式的原因是：委托方对电影项目比较有信心，认为电影项目成功的可能性比较大，在后期收益金额较大的情况下，委托方无须和承制方分享后期收益。因此，委托方更愿意选择向承制方支付固定金额的承制费。

（2）基本承制费加分成收入

一般情况下，基本承制费是协议约定的固定金额，在前期电影拍摄制作阶段支付，金额相对比较低，而分成收入是在后期电影宣传和发行阶段，根据电影发行收益情况另行计算和支付，一般分成收入的行业惯例为电影发行净收益的 2%—5%。最终的分成收入比例和金额则由委托方与承制方另行协商确定。

委托方和承制方愿意选择这种方式计算承制服务费的原因不同。其中，承制方愿意接受这种方式的原因是：承制方对自己承制的电影项目比较有信心，认为电影项目成功的可能性比较大，在这种情况下，承制方在后期可以获得的电影收益的分成收入会大于前期收取的基本承制费或者固定的承制费。所以，承制方愿意在前期收取较低的基本承制费，待电影顺利完成并且发行上映后，通过收取后期的分成收入来获得更多的承制费。委托方愿意接受这种方式的原因是：由于承制服务费计入制作成本中，所以，如果承制方前期收取较少的基本承制费有助于降低电影项目的制作成本，从而有利于确保电影项目在约定的制作费用预算范围内完成，同时有利于减少委托方的投资资金压力。另外，这种方式将承制方的利益与电影质量和电影票房成绩关联，承制方只有提供最好的承制服务，按约定的时间和预算完成电影，协助电影的宣传和发行，尽力促进电影票房的增加，才有机会获得更多的分成收入。

无论采用上述哪一种计算方式，承制服务费均被计入电影制作成本。

5. 承制方的义务

（1）承制方需要向委托方提供各种文件，包括但不限于拍摄计划、

制作费用预算表、制作费用结算表、现金流量表以及委托方需要承制方提供的文件等。

（2）承制方负责与电影项目的主创人员（委托方要求自行签署的主创人员除外）和剧组的相关人员签署相关合同。合同中需要包含如下内容：主创人员及剧组相关人员保证其提供的服务不损害委托方及投资方的权利和利益；主创人员保证不违反"道德条款"；主创人员和剧组相关人员需要签署权利声明，声明其提供创作服务而产生的著作权以及电影的著作权全部属于委托方代表的投资方享有；需要在上述合同中约定的其他内容。

（3）承制方负责电影项目制作管理过程中保险的投买事宜，投买的保险包括财产损失险、演职人员的人身伤害险或意外险以及电影制作过程中需要购买的其他险种。保险费由承制方安排剧组从电影项目的专用制作账户支出，该等保险费计入电影项目的制作成本。承制方负责安排相关人员签署保险合同，保险受益方为保险费的缴纳方（即委托方）。如果承制方没有投买保险，则在电影制作过程中出现意外事故的赔偿款，均由承制方自行承担，不得从剧组专用账户的制作费用中支出。

（4）承制方应尽量配合商务开发合同的执行。例如，在电影项目制作过程中，对于广告植入合同中约定的广告产品植入电影的相关事宜，承制方应协调导演和演员按商务开发合同的约定将广告产品植入电影中，保证委托方完成广告植入合同项下的义务，取得商务开发收益。

6. 电影著作权归属

一般情况下，在委托承制的电影项目中，委托方是电影项目的投资方，电影项目的著作权归委托方享有，承制方享有在电影项目中署名的权利，署名方式由委托方和承制方协商确定。

第三节 案　　例

为让读者更容易理解电影项目在投资阶段的交易规则和法律实践，

本节以影视剧联合投资合同纠纷为例，结合电影项目投资阶段的交易规则进行分析评论，并提出建议。

案例六　影视剧联合投资合同纠纷——华利公司 v. 盟将威公司[①]

（一）争议

影视剧联合投资合同中投资款的支付、投资份额的确认和转让、投资比例和收益分配比例的确认。

（二）诉讼史

江苏华利文化传媒有限公司（简称"华利公司"）向江苏省扬州市邗江区人民法院（简称"一审法院"）提起诉讼，称其与东阳盟将威影视文化有限公司（简称"盟将威公司"）签订《联合投资合同》，约定双方联合投资电视剧《军师联盟》，各占50%投资比例，亦按50%比例分配收益。盟将威公司已收到播出费8032万元，应在扣除盟将威公司代理费662.64万元后，分配给华利公司3684.68万元，但一直未付。请求一审法院判令盟将威公司向华利公司支付该剧发行收入3684.68万元和相应利息。

一审法院经审理，认为华利公司已依双方合同约定实际投入投资款，有权依约取得50%收益款，判决盟将威公司支付华利公司3413.6万元收益分配款，并赔偿相应利息损失。

盟将威公司不服一审判决，向江苏省扬州市中级人民法院（简称"二审法院"）提起上诉。二审法院经审理，认为根据双方的联合投资协议和补充协议，华利公司有权主张分配收入，盟将威公司应按收入的50%比例支付3413.6万元（8032×（1－15%）×50%＝3413.6）予华利公司，遂判决驳回上诉，维持原判。

[①] 参见江苏省扬州市中级人民法院（2018）苏10民终3144号民事判决书。

（三）事实

1. 背景

（1）张坚和《备忘录》

2013年4月21日，华利公司和张坚签订《备忘录》。《备忘录》载明华利公司拟在北京组建分公司，投资拍摄电视剧；华利公司聘请张坚为副总经理（主持工作），负责筹建分公司、企业日常经营管理、影视文化投资、公司利润分配、股权激励等相关事宜。华利公司北京分公司至今未登记成立。

（2）不二公司

霍尔果斯不二文化传媒有限公司（简称"不二公司"）是本案第三人，于2015年9月21日在霍尔果斯登记设立。不二公司自成立之日起至2017年11月8日，法定代表人一直由张坚担任，后变更为李杰。

（3）本剧

在华利公司和盟将威公司签订的《联合投资合同》中，本剧的名称是《大军师司马懿》。在华利公司与不二公司签订的《拍摄制作协议》中，本剧又称《军师联盟》。在《电视剧全球独家代理发行协议》及《电视剧信息网络传播权代理发行协议》中，《军师联盟》第一季（确定名为《大军师司马懿之军师联盟》）为42集，第二季（暂定名为《大军师司马懿之虎啸龙吟》）不少于40集。为了不影响本案的分析，本文中凡是涉及该电视剧，皆不作区分，称为"本剧"。

2. 本剧投资合同

（1）《联合投资合同》

这是本案的基础合同。2015年12月14日，华利公司（甲方）和盟将威公司（乙方）就本剧投资摄制事宜签订了《联合投资合同》。双方约定了本剧的名称、集数、剧本知识产权归属、分配方案等。合作方案约定华利公司负责制作，盟将威公司负责发行。总投资额为1.5亿元，双方各承担一半并按此比例分配收益，投资的权利义务可以转让。除此之外，合同还约定了署名、保密、变更与解除、争议解决、违约责任等事宜。合同尾部甲方由华利公司实际控制人金宏星签名并加盖了华

利公司合同专用章，乙方由盟将威公司时任法定代表人徐佳暄签名并加盖了盟将威公司合同专用章，落款时间均为 2015 年 12 月 14 日。合同主要内容如下：

> 一、本剧名称《大军师司马懿》，本剧集数暂定 60 集（以《国产电视剧发行许可证》载明的集数为准），剧本的全部知识产权由甲方所有，本剧收益权由甲、乙双方按投资比例共同享有。
>
> 二、合作模式：甲、乙双方决定采用联合投资、利益共享、风险共担的合作模式。甲方为本剧的承制方及剧本提供方，负责取得本剧制作许可证，负责摄制组的组建、摄制筹备、拍摄、后期制作等事宜，直至取得《发行许可证》；负责制订摄制预算、摄制计划以及用款计划；负责提供导演、主演人选，但需经乙方同意后方可聘用；甲方必须严格执行摄制预算，并委派专职财务人员监督摄制组的各项财务支出，因演员酬金及制作造成的预算超支，经双方认可后按投资比例共同承担；乙方独家负责本剧全球发行事宜，甲方负责办理取得发行许可证的相关事宜。
>
> 三、投资及处置约定：本剧总投资额暂定为人民币 1.5 亿元，用于本剧的前期开发费、剧本费、摄制筹备费、演职员酬金、保险费及税费、本剧拍摄费、后期制作费、宣传费等因摄制本剧所产生的一切费用。甲、乙双方各投资人民币 7500 万元，分别占总投资的 50%，甲、乙双方均有权在不影响本方义务及对方权利的情况下，与第三方签订有关协议，转让本方的投资义务及相应权益，但任何一方转让投资义务及收益权均须事先书面通知对方，且对方对该部分义务及权益享有优先受让权；如本剧发行许可证确定的集数超出暂定的 60 集，甲、乙双方均无须追加由于增集所发生的人员酬金及制作费，但摄制成本如有结余需优先支付导演、剪辑人员的超集补偿酬金及制作费用。甲、乙双方按实际投资比例、期限、方式共同投资，并按约定条件和方式进行收益分配。
>
> 四、付款方式及周期约定：甲、乙双方采用货币直接投资的方式，将投资款拨付至甲方指定的账户。

五、甲、乙双方确认本剧由甲方主导全部摄制工作,直至本剧取得发行许可证,乙方对全部摄制工作拥有知情权和监督权……

六、甲方须保证建立摄制组的财务制度和会计账册……

七、甲、乙双方各自承担本方因投资摄制本剧所发生的一切税费(包括增值税、企业所得税等);本剧因发行事务所发生的税费由发行方承担……

八、双方同意,本剧由乙方独家负责全球发行,甲方协助……乙方发行本剧后所取得收益款项在扣除15%的发行代理费(发行代理费含乙方先收取本剧发行收入产生的税费)后,汇入乙方账户,每月依双方投资比例向甲乙方进行收益分配;双方同意,乙方应收的15%发行代理费中包含发行本剧所产生的营销、宣传等相关费用(首播式、新闻发布会除外);本剧的发行总收入应为:电视播映权及其他任何现有及未来可能产生的播映渠道的授权许可播出权(包括但不限于中国大陆、香港、澳门、台湾及其他海外地区的无线、有线、卫星频道、数字电视、互联网、TPTV、VOD、MOD等网络的播映权以及VHS、VCD、DVD等音像制品等)的一切收入。因网络的播映或电视播映所可能产生的预收款收入需优先冲抵双方投资款,并按投资比例进行收益分配……

九、本剧全部发行收益分配的原则:(1)按照双方投资比例进行分配;(2)双方各自承担因收取己方在本剧投资收益后应缴纳的税费。本剧全部发行收益分配的顺序为:(1)扣除乙方15%的发行代理费(发行收益到账户后5个工作日内扣除);(2)双方依投资比例回收各自投资成本;(3)双方依投资比例分配剩余的投资利润。本剧全部发行收益分配的方式:(1)全部汇入乙方账户或按照发行合约依双方投资比例进行收益分配至指定账户;(2)采取到账一笔分配一笔的结算方式……

十、版权约定:本剧(包括但不限于本剧拍摄素材、词曲与音乐、本剧完成片、本剧宣传片及剧照等)及剧本,包括但不限于:故事梗概、故事大纲、分集提纲、人物小传、剧本草稿、初稿、修改稿

> 和最终稿（小说、电影、游戏改编权除外）的知识产权、原著拍摄和改编权以及衍生品（包括但不限于动漫、画册、音乐原声碟片等）均归甲方享有……所产生的收益权均归甲、乙双方依投资比例共同享有。

（2）《补充协议》

即《联合投资合同》的补充协议，主要约定追加投资事宜。2016年1月25日，华利公司（甲方）与盟将威公司（乙方）约定，由于增加演员刘涛、李晨等，需要增加演职人员酬金，故追加本剧投资7000万元，共计2.2亿元。双方各追加投资3500万元，增加投资后双方投资比例不变。协议尾部甲方由金宏星签名并加盖了华利公司合同专用章，乙方由徐佳暄签名并加盖了盟将威公司行政章，落款时间均为2016年1月25日。

到《补充协议》签订时为止，双方的投资收益关系变为：各按50%比例投入至少1.1亿元资金，并各按50%比例分配本剧产生的收入。

（3）《补充协议二》

该补充协议由华利公司（甲方）、盟将威公司（乙方）和不二公司（丙方）三方签署。内容涉及增加投资及权利义务转移：甲、乙双方同意各按50%比例增加本剧投资预算至3.6亿元；三方同意甲方以剧本成本1800万元折抵投资款，占本剧最新投资预算总额的5%；甲方将45%本剧权益转让与丙方，甲、丙双方另行协商该股权转让事宜；甲方享有的5%不因追加投资而被稀释，如有追加投资，则由乙、丙按比例追加。按该协议，三方的投资比例和分配比例变为：华利公司5%，盟将威公司50%，不二公司45%。该协议尾部盖有甲、乙、丙三方合同专用章，但均无人签字，签署日期仅有打印的"2016年"字样，具体月日处为空白。协议主要内容如下：

1. 甲、乙双方根据实际情况一致同意本剧投资预算增加,总额增至3.6亿元整,双方按照原协议约定的比例追加投资,甲方占投资总额的50%,乙方占投资总额的50%;甲、乙、丙三方一致同意,甲方以该剧剧本成本折抵投资款,三方一致确认该剧本成本为1800万元整并据此折抵投资款1800万元整,占本剧最新投资预算总额的5%;前述剧本折抵投资和前述投资比例的权益仍由甲方保留和持有。

2. 除此之外,甲方将其享有的本剧其余权益(含:未到位投资的投资权)一并转让给丙方,即自本协议签署之日起,丙方取得本剧45%的投资权及相应权利;剩余本剧投资权益(含:未到位投资的投资权)仍归乙方所有;丙方认可原协议的效力和本剧的投资预算,鉴于甲方在上述剧本折抵1800万元投资款项外,还向本剧以现金形式进行了投资,甲方和丙方同意在本协议签署后,双方另行协商上述股权转让的对价支付细节并签署相关协议。

3. 三方在本剧中的投资比例最终按照本剧的实际投资额计算,但甲方1800万元的投资额保持不变,如再次发生追加投资情形时,由乙、丙同比例追加,甲方的投资份额在追加投资后不被稀释,仍保持不变为5%。

4. 由于本剧的信息网络传播权已经许可优酷公司行使,根据原合同和本协议的约定,相应的信息网络传播权发行收入由三方按照实际投资比例享有;本剧的游戏开发许可已经授权上海游娱信息技术有限公司行使,根据原合同和本协议的约定,该项收入亦按照甲、乙、丙三方的投资比例分配。

5. 本剧(包括但不限于本剧拍摄素材、词曲与音乐、本剧完成片、本剧宣传片及剧照等)及剧本,包括但不限于:故事梗概、故事大纲、分集提纲、人物小传、剧本草稿、初稿、修改稿和最终稿(小说、电影、游戏改编权除外)的知识产权,均归甲、丙方共同享有,乙方按照投资份额拥有相应收益权;本剧剧本的改编权以及衍生品(包括但不限于以本剧为系列开发的影视剧、动漫、画册、音乐原声

> 碟片等，不包括游戏）的开发权归甲方享有，但乙、丙方有优先投资权；甲、乙、丙三方为签署本合同所需的内部授权程序均已完成，本合同的签署人为法定代表人或授权代表人。

(4)《补充协议三》

该补充协议由三方签署，三方主体与《补充协议二》一致。三方同意，乙方将本剧尚未投资付款的投资权及相关权益自本协议签署之日全部转让给丙方，如有后续投资追加，则由丙方一方追加。甲方占有的5%投资和收益分配权，不因实际预算增减而变化；本剧的发行由丙方负责，丙方有权收取15%的发行代理费；本剧从江苏广电集团取得的全部发行收入全部归乙方，甲方可得相当于乙方从江苏广电集团取得之利润的5%作为奖励，由丙方支付给甲方。本剧从上海游娱信息技术有限公司取得的游戏开发许可费，500万元版权金归乙方，2000万元预付分成的5%归甲方，95%归丙方。新媒体收入分成比例，按《补充协议三》，甲方占5%，丙方占95%。至《补充协议三》，本剧收入的分成比例变为甲方占5%，丙方占95%。该协议尾部盖有甲、乙、丙三方合同专用章，甲方代表一栏无人签字，乙方签字代表为徐佳暄，丙方签字代表为张坚，签署日期仅有打印的"2016年"字样，具体月日处为空白。协议具体内容为：

> 由于种种原因致本剧投资预算总额增至3.6亿元，甲、乙、丙三方一致同意，因乙方投资资金紧缺，无法按照联合投资合同补充协议二的合约条款要求追加投资，现将其对本剧尚未投资付款的投资权及相关权益自本协议签署之日起全部转让给丙方。在后续本剧制作和宣发过程中，如再次发生追加投资情形，由丙方一方追加，乙方在本剧中的投资比例最终按照本剧的实际投资额计算；甲方占有投资预算的5%，无论实际预算增加或减少，仍保持不变；乙方已到位投资10025万元，截至2016年11月30日前，甲方应向乙方开具已支付投资款金额的增值税专用发票；自本协议生效之日起，本剧的发行由丙方负责，丙方有权收取15%的发行代理费；本剧自江苏广电集团取

得的发行收入全部归乙方所有；丙方将相当于乙方自江苏广电集团取得的本剧发行利润（收入减去乙方代理费、投资成本和税费）的5%，以自有本剧收入支付甲方，以奖励甲方对本剧的贡献；乙方因本剧游戏开发许可从上海游娱信息技术有限公司处所得的全部收入中，500万元版权金归乙方所有，2000万元预付分成收入按照甲方5%、丙方95%的比例分配；乙方应在2016年12月31日前，将截至本协议生效时日止已收取的新媒体收入支付甲、丙双方，其中甲方享有5%，丙方享有95%；甲、乙、丙三方为签署本合同所需的内部授权程序均已完成，本合同的签署人为法定代表人或授权代表人。本协议自三方签字盖章之日起正式生效。

（5）三方投资比例演变

至此，三方投资收益比例演变如表3-1所示（本案以下表格均为本书作者整理制作）：

表 3-1

合同	华利公司	盟将威公司	不二公司
《联合投资合同》	50%	50%	—
《补充协议》	50%	50%	—
《补充协议二》	5%	50%	45%
《补充协议三》	5%	—	95%

（6）投资合同签订形式

在形式上，四份合同的用印、签字和签订时间如表3-2所示：

表 3-2

合同	华利公司	盟将威公司	不二公司	落款时间
《联合投资合同》	盖合同专用章，金宏星签名	盖合同专用章，徐佳暄签名	—	2015年12月14日
《补充协议》	盖合同专用章，金宏星签名	盖行政章，徐佳暄签名	—	2016年1月25日

(续表)

合同	华利公司	盟将威公司	不二公司	落款时间
《补充协议二》	盖合同专用章，无签名	盖合同专用章，无签名	盖合同专用章，无签名	印有"2016年"字样，月日处空白
《补充协议三》	盖合同专用章，无签名	盖合同专用章，徐佳暄签名	盖合同专用章，张坚签名	印有"2016年"字样，月日处空白

(7) 关于"江苏华利文化传媒有限公司合同专用章"

一审中，华利公司申请法院鉴定《补充协议二》《补充协议三》中印章"江苏华利文化传媒有限公司合同专用章"（简称"华利公司印章"）之真伪。经鉴定，甲、乙双方持有的《联合投资合同》《补充协议》上四枚华利公司印章与送检印章均是同一印章盖印形成；《补充协议二》《补充协议三》上两枚华利公司印章与送检印章来源不同；《补充协议二》《补充协议三》中的四枚印章与《联合投资合同》《补充协议》中的四枚印章来源亦不同。

本案当事人间还有刑事案件发生。一审诉讼中，不二公司从新疆维吾尔自治区伊犁州公安局调取了相关证据，其中有张坚的讯问笔录，称华利公司印章是金宏星授意其刻制的，金宏星询问笔录则予以否认，称未授意张坚刻制印章。

一审庭审后，一审法院向工商局查询，证实华利公司印模未在工商登记中备案。

3. 本剧实际投资

(1) 编剧酬金

2013年7月8日，华利公司与郑万隆签订《编剧合同书》。双方约定华利公司聘请郑万隆为编剧，全部片酬为750万元。合同尾部盖公司行政章，并由张坚签名。2013年7月12日至2015年8月13日，华利公司分五次汇给郑万隆750万元，备注为往来或借款。

(2) 导演酬金

2014年7月27日，华利公司与张永新签订《聘请导演合同书》。

双方约定华利公司聘请张永新为导演，约定首期酬金为 52.5 万元（总酬金的 10%）。合同尾部盖公司行政章，并由张坚签名。2014 年 8 月 1 日，华利公司汇给张永新 52.5 万元，备注为往来。

（3）制作费约定

2015 年 12 月 15 日，华利公司（甲方）和不二公司（乙方）签订《拍摄制作协议》。双方约定甲方委托乙方拍摄制作本剧；剧本 40 集，每集 45 分钟；甲方确保享有本剧剧本版权、立项并取得拍摄许可证和发行许可证，负责投资制作费，总费用暂定 1.5 亿元；双方共同委派张坚为总制片人。合同尾部甲方盖华利公司合同专用章并由金宏星签名，乙方盖不二公司合同专用章并由张坚签名。

（4）制作费支付

2015 年 12 月 16 日至 2016 年 5 月 24 日，盟将威公司支付华利公司 10025 万元。2015 年 12 月 17 至 2016 年 9 月 18 日，华利公司支付不二公司 21835 万元（其中包括盟将威公司支付华利公司的 10025 万元），款项名义 17835 万元为借款，1000 万元为往来款，3000 万元为制作费。

2016 年 1 月 26 日，华利公司以借款形式支付徐佳暄的母亲杨德华 900 万元。该款已记入不二公司对杨德华的个人往来明细中，被一审法院认定为华利公司投资款。

（5）继续投资

2016 年 9 月 18 日，华利公司把盟将威公司转来的 4150 万元新媒体收入汇给不二公司作为投资款。

（6）实际投资流向表

双方的款项和资金流向如表 3-3 所示：

表 3-3

	时间	付款方	收款方	金额（万元）	用途
盟将威公司投资	2015.12.16—2016.5.24	盟将威公司	华利公司	10025	投资款

（续表）

	时间	付款方	收款方	金额（万元）	用途
华利公司投资	2013.7.12—2015.8.13	华利公司	郑万隆	750	编剧酬金
	2014.8.1	华利公司	张永新	52.5	导演首期酬金
	2015.12.17—2016.9.18	华利公司	不二公司	17835	借款（实为制作费，应为投资款）
				1000	往来（不作为投资款）
				3000	制作费
	2016.1.26	华利公司	杨德华	900	制作费
华利公司再投资	2016.9.18	华利公司	不二公司	4150	华利公司收到盟将威公司支付的新媒体收入后，再汇给不二公司的继续投资款

4. 本剧收入

（1）江苏广电集团节目款收益

2016年6月30日，盟将威公司（甲方）和江苏广电集团（乙方）签订《电视节目播放权有偿许可合同》。合同约定乙方在约定期限内有在江苏省内以有线电视、无线电视等形式播出本剧的专用许可权。节目款总价为20080万元，按三期支付，首期支付40%，第二、三期各支付30%。2016年8月17日，盟将威公司收到江苏广电集团支付的首期款8032万元。

由于盟将威公司一直不向华利公司支付节目款收益，2017年9月23日，华利公司向盟将威公司发出催款函，要求盟将威公司将其从江苏广电集团获得的发行收益分配给华利公司，同时将该函抄送盟将威公司的母公司当代东方投资股份有限公司（简称"当代东方公司"）。

2017年9月25日，当代东方公司回函华利公司称，根据《联合投资合同》及《补充协议》《补充协议二》和《补充协议三》，本剧在江苏广电集团播出的全部收益归盟将威公司所有。

(2) 优酷公司影视作品授权收益

2016 年 3 月 25 日，案外人东阳多美影视有限公司（简称"多美公司"）与优酷公司签订《影视作品授权合同》，将本剧信息网络传播权及其转授权等权利授予优酷公司，授权费为 3.6 亿元。

2016 年 7、8 月间，优酷公司分三次向多美公司支付本剧网络发行款合计 1.08 亿元。多美公司分四次将前述 1.08 亿元付给盟将威公司。2016 年 9 月，不二公司向盟将威公司发通知函，要求其在 2016 年 9 月 15 日前将所获得的本剧新媒体收入中的 4150 万元支付给华利公司；盟将威公司于 2016 年 9 月 13、14 日分五次以本剧合同款新媒体收入转移支付名义共付给华利公司 4150 万元；2016 年 9 月 18 日，华利公司汇给不二公司 4150 万元作为投资款（这 4150 万元的流向为：优酷公司支付给多美公司，多美公司支付给盟将威公司，盟将威公司支付给华利公司，华利公司支付给不二公司作为新的投资）。

2017 年 5 月 31 日，不二公司与优酷公司签订《影视作品授权合同》，同时不二公司向优酷公司出具《授权书》，将本剧信息网络传播权及其转授权等授予优酷公司，总价暂定为 6 亿元，明确第一笔授权费用 1.08 亿元已由多美公司收到。2017 年 6 月 28 日，不二公司与优酷公司签订《影视作品授权合同补充协议一》，同时不二公司向优酷公司出具《授权书》，进一步明确授权费用总价暂定为 6.72 亿元等。

(3) 游戏开发授权收益

2015 年 8 月 20 日，华利公司（甲方）与盟将威公司（乙方）签订《电视剧剧本游戏开发授权协议》，内容为有关本剧游戏改编权收入的分配约定。甲方华利公司盖公司行政章，并由张坚签名；乙方盟将威公司盖公司合同专用章，由徐佳暄签名。

（四）法院说理

1. 一审法院

一审法院认为，《联合投资合同》《补充协议》合法有效，而《补充协议二》和《补充协议三》对华利公司无约束力。华利公司、盟将威公司依约投资、分配。合同签订后，华利公司和盟将威公司分别投资了

12512.5万元和10025万元，共22537.5万元。华利公司有权依约定取得收益分配。盟将威公司许可江苏广电集团获得节目费8032万元，未分配与华利公司，构成违约。故应按《联合投资合同》第9条约定分配3413.6万元及相应利息。一审法院的具体分析如下：

（1）张坚所为不构成表见代理

一审法院认为《补充协议二》和《补充协议三》对华利公司无约束力，因为张坚所为不构成表见代理。理由如下：

① 华利公司印章为张坚私刻。盟将威公司不能证明张坚私刻印章行为受华利公司实际控制人金宏星授意，也不能证明华利公司曾用过该印章。

② 张坚不具有外表授权。张坚无授权委托书，也无其他能够证明有代理权之文件，在签署文件时不符合先前各方签订协议的交易习惯。

③《补充协议二》和《补充协议三》不合常理。华利公司利益受损，而不二公司得利，这根本违反了代理制度之本意。张坚此前的行为并未使不二公司形成张坚有代理华利公司之认识，盟将威公司信赖的是华利公司印章，但华利公司印章已证明为私刻，且华利公司未对《补充协议二》和《补充协议三》追认。

④ 华利公司收到盟将威公司转来的4150万元新媒体收入，与《补充协议二》和《补充协议三》约定的5%收益明显不符。华利公司收到该款后又转入不二公司账户作为新的投资款，只能认为华利公司不知此二协议之存在，而不能据此得出华利公司以实际行为认可了《补充协议二》和《补充协议三》之结论。

（2）华利公司有权主张50%之收益分配

按《联合投资合同》，华利公司和盟将威公司各按50%比例投资并按此比例享有收益，《补充协议》把投资从1.5亿元扩大到2.2亿元。盟将威公司实际投入10025万元，华利公司实际投入11810万元，其中1000万元为借款，故实际投入的10810万元为投资款。另华利公司支付制作费900万元、剧本费750万元、导演费52.5万元，三项共1702.5万元也应是其投资款，合计高达12512.5万元。华利公司可据《联合投资合同》和《补充协议》的约定主张50%的收益分配。

(3) 华利公司有权依约取得收益分配权

不论华利公司主张的收益权是第一季《大军师司马懿之军师联盟》，还是第二季《大军师司马懿之虎啸龙吟》，均不影响华利公司在本案中主张的发行收益权。因为华利公司据《联合投资合同》主张权利，盟将威公司有发行代理权，有偿许可江苏广电集团播放本剧，而江苏广电集团已依约付款。故华利公司有权依约取得该收益的分配权。

2. 二审法院

二审法院的结论与一审法院相同，即《联合投资合同》和《补充协议》有法律效力，《补充协议二》和《补充协议三》对华利公司不产生约束力。华利公司已完成投资，有权主张分配收益。故二审法院判决驳回上诉，维持原判。二审法院的具体分析如下：

(1) 张坚所为不构成表见代理

张坚是不二公司的法定代表人，未取得华利公司签订《补充协议二》和《补充协议三》的授权，盟将威公司和不二公司相信张坚能代理华利公司不符合事实，具有明显过失。张坚的行为不构成表见代理，亦未获得华利公司的追认，《补充协议二》和《补充协议三》对华利公司不具有约束力。盟将威公司和不二公司无权依据《补充协议二》和《补充协议三》主张权利或者阻碍华利公司行使权利。《联合投资合同》和《补充协议》合法有效，华利公司可以据此主张权利。理由如下：

① 张坚的行为应为无权代理

张坚以华利公司名义签订《补充协议二》《补充协议三》属于无权代理行为。张坚的行为既非华利公司的职务行为，亦非有权代理行为。首先，张坚在华利公司不任职。应认定张坚在特定事项上取得了华利公司之单次授权，如聘请编剧、聘请导演等事宜。《联合投资合同》和《补充协议》上的"法定代表人"是金宏星，盟将威公司在签订《补充协议二》和《补充协议三》时应对此有认识。其次，张坚签订《补充协议二》和《补充协议三》未获得华利公司的相应授权。华利公司印章被鉴定是假的，张坚也承认印章为其所私刻。盟将威公司和不二公司不能证明华利公司授权张坚刻章或者有签约授权。最后，盟将威公司和不二

公司认可张坚未担任华利公司职务，也未取得授权。

② 盟将威公司和不二公司所为不符合表见代理构成要件

根据法律规定，要构成表见代理，需要满足两个条件：第一，无权代理；第二，外观上有使相对方相信其有代理权，且此相信为善意无过失。二审法院认为，从本案涉及的整个交易看，盟将威公司和不二公司不符合善意无过失之要件：

> 表见代理使无权代理行为具有法律效力，法律后果由被代理人承受，以牺牲被代理人利益的代价保护善意相对人的利益，从而在整体上保护交易安全和秩序。因此，受到保护的相对人相信无权代理人有代理权应当在主观上善意无过失，否则，相对人应当为自己的过失行为承担不利后果，而不应通过牺牲被代理人利益的方式保护有过失的相对人，使表见代理制度失去自身价值。本案中，《补充协议二》和《补充协议三》的签订未得到华利公司的授权，盟将威公司和不二公司是否系"善意无过失"地相信协议签订已经获得华利公司的授权是本案争议的焦点问题之一。对此，综合考虑交易事项重要性、交易过程、交易习惯以及盟将威公司、不二公司的认识能力等因素加以分析判断，应当认定盟将威公司、不二公司相信协议签订获得华利公司授权不符合善意无过失的要件。

首先，《补充协议二》和《补充协议三》处分利益巨大，盟将威公司和不二公司是电视剧制作的专业公司，应负有较高注意义务。其次，盟将威公司和不二公司不是善意无过失的合同相对人，张坚的行为属无权代理行为，不具法律效力。

③ 民法禁止双方代理

不二公司明知张坚为无权代理而签订协议，即使张坚为有权代理，也构成双方代理，因民法所禁止而归为无效。二审法院从以下三点进行论证：

> 1. 不二公司签订《补充协议二》和《补充协议三》时明知华利公司的印章被冒用。不二公司、华利公司作为合同当事人签订的《补充协议二》《补充协议三》中所盖华利公司印章系不二公司时任法定代表人张坚私刻,根据《中华人民共和国民法总则》第六十一条第二款规定,法定代表人以法人名义从事的民事活动,其法律后果由法人承受,不二公司法定代表人张坚明知的事实依法应当认定为不二公司明知的事实,即不二公司知悉华利公司的印章系私刻,明知《补充协议二》《补充协议三》的签订未取得华利公司的授权,在签订前述协议的过程中存在恶意,明显不属于表见代理制度保护的善意第三人。
>
> 2. 《补充协议二》和《补充协议三》签订后,不二公司一直认可华利公司仍然享有《联合投资合同》和《补充协议》约定的全部权益,华利公司则依据《联合投资合同》和《补充协议》不断投入资金。……在《补充协议二》和《补充协议三》出现后,华利公司仍然在继续投入资金,并不认为其自身的投资权益已经转让。
>
> 3. 即使张坚有权同时代表华利公司和不二公司签订《补充协议二》和《补充协议三》,因违反《中华人民共和国民法总则》第一百六十八条第二款关于禁止双方代理行为的规定,其双方代理行为依法应当认定为无效。

(2) 华利公司有权主张 50％之发行收入

① 华利公司已按《联合投资合同》和《补充协议》的约定投入总计 12512.5 万元的投资款。

② 华利公司可依《联合投资合同》和《补充协议》按 50％比例取得扣除相关费用后的收益,该可分配收益是收入而非利润。

③ 盟将威公司以华利公司实际投资未到位而拒绝支付约定发行收入的行为,除与华利公司已实际投资基本到位的事实不符外,也与《联合投资合同》和《补充协议》约定的分配方式不符,也与投资不到位的违约责任不符。《联合投资合同》和《补充协议》约定的违约责任是支付逾期利息或解除合同,非拒绝支付发行收入。本案华利公司与盟将威公司均未要求解除合同或要求对方承担逾期投资的法律责任,故盟将威

公司不能以此为理由不支付收入分配款。

(五) 评论与建议

1. 应对复杂的影视项目投资

影视项目投资涉及金额大，涉及投资方相对多，产生的法律关系复杂。在实践中，在整个影视剧投资、制作甚至发行过程中，投资方都处于不断变动的状态。其间不断有投资方退出，也有投资方加入，有些投资方有权依据合同约定对外释放其持有的投资份额给新加入的投资方，由此导致投资方之间的法律关系复杂混乱，从而导致投资方对收益分配的多少产生争议和纠纷。我们建议关注如下方面：

(1) 尽职调查

作为投资方，为了保证自身的投资权益，避免卷入复杂的法律争议，建议投资方在进行影视项目投资时，提前做好尽职调查工作，尽可能了解影视项目的各个方面，包括大致了解其他投资方的背景（若可能），特别是在投资方是从影视项目的非主控方手中受让投资份额的情况下，更要了解该出让方对拟出让的投资份额享有的权利和义务。

(2) 投资份额来源

如果投资方决定投资某个影视剧项目，建议投资方尽可能从项目主控方手中受让投资份额，不建议从非主控方手中受让。

(3) 信任关系

由于影视项目的投资风险巨大，为了谨慎起见，建议投资方尽可能参与自己长期合作或者曾经合作过的公司投资的影视项目。

2. 明确约定影视项目投资收益分配

影视项目的投资金额一般都比较大，投资方是否可以收回投资成本，其中一个重要的因素是收益分配方式的约定。因此，投资方在谈判过程中，需要就收益分配的方式进行协商，并明确约定在投资合同条款中，避免因为收益分配约定不清晰产生争议。在实践中，一般情况下，收益分配比例按投资方的实际投资比例进行确定。特殊情况下，投资方也可以不按投资比例分配收益，但是均需要以书面形式进

行约定。

3. 规范签署合同

由于中国影视行业尚处于初级阶段,有很多不规范的地方,特别是合同的签署方面。在实践中有时会出现如下情形:项目的负责人或制片人为了抢下某个版权或投资项目,不经公司决策程序或法务部审核,就自行代表公司在合同上签字,并且以各种方式或理由加盖公司公章,之后合同履行出现问题,损害了公司的利益。为了避免上述情况的出现,建议投资方或影视公司在对外签署合同时,应采取如下措施:将合同提交公司法务部审核,投资事宜应通过公司决策程序核准,对于超过一定金额的合同仅授权公司总经理在合同上签字,将合同签署的流程以公司规章制度的方式确定下来,从而保护公司的合法权益。

第四章
拍摄制作阶段

拍摄制作阶段是电影创作的核心阶段，一个完整的电影作品诞生于这个阶段。如果将电影作品比作一道菜，电影项目开发阶段和投资阶段均属于买菜、选菜、找配菜员和洗菜员等准备阶段，而拍摄制作阶段则是将所有食材进行混合烹炒做成一道菜的阶段。这个阶段是真正考验食材好坏、厨师手艺高低的阶段。因此，拍摄制作阶段是最直接体现电影主创人员创作能力高低的阶段。

第一节 交易规则

电影项目拍摄制作阶段涉及的主要交易规则包括如下几个方面：拍摄制作阶段的主要工作内容、拍摄制作阶段的主要参与者、电影片头片尾字幕署名规则、电影项目相关的报审规则、拍摄制作阶段的几个特殊问题。本章将就上述每个方面涉及的内容分别进行详细分析说明，便于读者更清晰地了解拍摄制作阶段的工作。

一、主要工作内容

拍摄制作阶段的工作内容，主要指制片公司在投资方确定的制作费用预算约定的金额内，在电影拍摄计划列明的期限内，完成电影拍摄制作相关的一切事宜。拍摄制作阶段的工作分为四个部分：制作筹备期的工作、摄制期间的工作、后期制作期间的工作和完成片报审。

1. 制作筹备期的工作

一般情况下，电影项目制作筹备期的工作需要花费大约2—3个月的时间。

在制作筹备期间，制片公司和其他参与者的主要工作包括：确定导演和主要演员，并安排签署相关聘用合同；组织编剧、导演和主要演员举行剧本讨论会，让演员熟悉自己的角色，为自己能够尽快进入角色作准备；制订详细的日常拍摄计划，包括每天的通告等；考察拍摄场地，如果适合则提前预订；成立剧组，开立剧组账户，刻制剧组印章，确定剧组的相关人员（如制片主任、剧组财务、制作拍摄过程涉及的其他剧组人员等）。上述制作筹备期的工作内容为之后摄制期间工作的顺利进行提供了保障，有利于电影开机之后各项摄制工作的有序进行。

2. 摄制期间的工作

摄制期间一般是指电影开机之日至关机之日的这段时间。摄制期间因电影项目的复杂程度而有所不同。通常情况下，正常的摄制期间是3个月左右。但是，如果在摄制期间出现影响拍摄计划的突发状况，则电影的摄制期间可能会延长1—6个月，甚至更长。这种突发状况很容易导致电影项目出现超支。这是任何投资方和制片方都不希望发生的。

摄制期间的工作主要涉及所有主创人员的创作，专业性比较强。在摄制期间，剧组和其他参与者的主要工作内容包括：正式开机，大部分剧组都会举办开机仪式，有些剧组还会举办开机发布会，顺便对电影项目进行营销宣传；开机之后，剧组会安排电影项目的参与者按照事先确定的日常拍摄计划参与电影的拍摄制作，每天会产生大量的电影素材；除主创人员之外，剧组还需要大量非主创人员（如生活助理、司机、行政人员等）提供各种后勤保障服务，确保拍摄工作顺利进行；在摄制期间，与一些外部合作方（如提供住宿服务的酒店、提供工作餐的餐饮公司、机票预订的公司等）进行合作，合作方为剧组提供各种临时性的服务，剧组与这些合作方签署合同，结算费用；在摄制期间，安排宣发人员进剧组工作，获取电影拍摄的宣传素材，定期向公众更新电影拍摄进度，维持公众对电影的关注度；在摄制期间，剧组还需要配合产品植入

广告的执行；在摄制工作完成之后，剧组宣布正式关机，有些剧组会组织关机仪式，向外界传达电影项目已经摄制完成的信息。

3. 后期制作期间的工作

后期制作期间的工作主要是指将剧组日常拍摄的电影素材进行整理、剪辑后制作成电影完成片。按照行业惯例，后期制作期间的工作一般需要花费 6 个月左右的时间。但是，根据电影素材的多少和电影故事情节的复杂程度，后期制作需要的时长会有所不同。

在后期制作期间，后期制作公司和其他参与者的工作内容主要包括：（1）后期特效。后期特效可以丰富电影画面的视觉效果。实践中，有些故事情节和画面只能通过后期特效来实现。（2）后期配音。一般情况下，电影在拍摄过程中会采用现场收音的方式收录演员的对话，但是，如果因为现场环境或条件导致演员的对话声音效果不好，伴有杂音，则需要演员在后期制作阶段重新配音。（3）后期补拍。如果在摄制期间，某几场戏没有演好，或者在关机后需要增加几场戏，则需要导演、演员和剧组相关人员补充拍摄。（4）拍摄花絮。为了电影宣传发行的需要，安排主创人员拍摄一些电影花絮，作为以后电影宣发的素材。（5）制作电影拷贝。电影摄制完成后，需要制作成数字拷贝，用于电影的审核和放映。

4. 完成片报审

完成片报审是电影向公众正式公映前必须完成的一项工作。电影拍摄制作完成并不代表电影可以向公众放映，取得电影公映许可证是电影可以向公众正式放映的前提条件，也是电影完成片报审工作完成的标志。

关于电影项目报审的具体操作流程，将在第五章介绍电影宣传发行阶段时进行详细说明。

二、主要参与者

电影拍摄制作阶段的主要参与者分为主创人员和非主创人员。其中，主创人员包括导演、演员、摄影师、灯光师等，主要负责艺术创作

的相关事宜；非主创人员则包括剧组管理人员、财务人员、行政人员等，主要负责组织主创人员参与电影创作，协调主创人员之间的关系，为主创人员提供后勤保障，处理剧组出现的突发事件等。在电影拍摄制作的整个阶段，主创人员和非主创人员都是非常重要、不可或缺的。

拍摄制作阶段的参与者基本包括了电影创作所需的全体人员。由于人数众多，在此只挑选几个比较重要的参与者进行介绍。

1. 制片主任

制片主任是由执行制片人指派到剧组，代表执行制片人处理剧组对内对外具体事宜的执行人员。他的主要工作职责包括：负责管理剧组存在期间所发生的所有事项；对内负责经办剧组的日常管理、财务开支、后勤保障等各项工作，协调剧组人员之间的关系；对外负责维护剧组与外部合作方之间的关系，处理剧组在外部遇到的事件和纠纷。

为了让读者加深了解制片主任在整个电影项目中所处的位置及所担任的角色，在此介绍几组关系：

（1）制片主任与主创人员、演职人员之间的关系

制片主任与主创人员、演职人员之间的关系是协调管理和被协调管理的关系。

制片主任安排剧组与演职人员签署劳务合同，演职人员作为剧组的受聘方，按劳务合同的约定向剧组提供服务，收取劳务报酬。

制片主任负责统一协调管理主创人员和演职人员的拍摄制作工作，与主创人员和演职人员保持顺畅的沟通，保证每个人的工作都能按照拍摄计划进行。虽然主创人员的聘用合同通常不是由剧组签署，但是主创人员也属于剧组的成员，需要参与电影的拍摄制作工作。因此，主创人员和演职人员均需要接受制片主任的统一协调管理，听从制片主任的安排，按照日常拍摄计划的约定完成每天的拍摄工作。

在电影拍摄制作期间，制片主任负责协调解决剧组发生的内部问题和外部问题。比如在某个电影项目的剧组中，导演和主要演员之间相处不融洽，在拍摄过程中经常出现争吵甚至骂粗口的情况，严重影响片场的拍摄进度，制片主任需要及时出面进行协调，安抚各方的情绪，劝说

或采取各种方式保证片场拍摄工作顺利进行。

示例 假设某个电影项目的几个演职人员在结束当天的拍摄之后，决定去卡拉 OK 放松休息，其间与他人发生争执，并且动手打人，结果被派出所拘留，而第二天一早这些演职人员还需要赶去片场工作。制片主任知道这个情况后，连夜赶去派出所了解情况，与派出所沟通解决，最终目的是保证这些演职人员在第二天能及时赶到片场，避免影响拍摄计划的推进。

由此可见，虽然制片主任协调管理的事项都比较琐碎，但是每件事项的处理结果都可能直接或间接影响电影拍摄计划的顺利进行。

（2）制片主任与外部合作方之间的关系

制片主任与外部合作方之间的关系是合作关系。

制片主任根据剧组在拍摄制作过程中的不同需求，寻找合适的外部合作方（如临时的场地租赁方、当地的餐饮公司、当地的器材租赁公司、保险公司等），负责与这些合作方协商，为剧组争取最优的合作条件，安排剧组与外部合作方签署合作协议。外部合作方根据协议的约定和剧组的要求为剧组提供服务，配合剧组完成电影的拍摄制作工作。

（3）制片主任与执行制片人之间的关系

制片主任与执行制片人之间的关系是被委派和委派、代表和被代表的关系。

制片主任在剧组中的角色是执行制片人委派到剧组的代表，根据执行制片人的安排和指示，代表执行制片人完成各项协调管理剧组的具体工作。同时，制片主任还需要定期向执行制片人汇报工作，便于让执行制片人了解电影项目的拍摄进度和资金使用情况。如果剧组中遇到突发事件或重大事件，制片主任无法解决时，制片主任会立即汇报给执行制片人，由执行制片人负责协调解决。

一般情况下，制片主任的人选由执行制片人从公司的制作部门指派一位制作管理经验丰富的员工担任，或者由执行制片人指定其非常了解且有过多次合作经历的专业人士担任。

（4）制片主任和宣传方之间的关系

制片主任与宣传方之间的关系是相互协助的关系。

为了有效地进行电影的宣传，一般情况下，电影的宣传方或者执行制片方内部的宣传部门会安排一个或两个宣传人员跟组拍摄，拍摄片场花絮照片或主创人员的工作照片作为电影宣传的素材，不定期发布和更新与电影项目相关的新闻稿。由于驻组宣传人员属于执行制片方宣传部门或者宣传方的内部员工，因此，驻组宣传人员还要定期向执行制片方或宣传方汇报工作。制片主任负责安排驻组宣传人员在剧组的日常生活，并且根据宣传方的需求，配合驻组宣传人员的宣传工作。

由于电影摄制期间涉及的参与者众多，涉及的事项繁杂、琐碎，需要协商解决的事情非常多，因此制片主任是剧组中不可或缺的角色，他管理剧组的工作在整个电影项目制作过程中起着至关重要的作用。一个好的制片主任需要具备很强的组织协调能力，具备化解矛盾和解决各种问题的能力。同时，制片主任需要清楚自己在电影项目中的位置，懂得发挥自己的特长和能力，确保电影项目按照既定的拍摄计划顺利拍摄完成。

2. 剧组

剧组是电影行业所特有的一种生产单位和组织形式，是为完成电影的具体拍摄制作工作而成立的临时工作团队。在实践操作中，每一个进入拍摄制作阶段的电影项目均需要成立一个剧组，由剧组统一管理电影项目在拍摄制作阶段的所有事宜。

（1）剧组的法律属性

剧组是电影项目拍摄制作环节的具体执行者，是一个临时性组织，在拍摄工作完成后，剧组解散。剧组不具有法律主体资格，剧组所有的责任和义务均由电影项目的投资方承担。因此，一旦剧组被卷入纠纷和诉讼中，即使产生纠纷的合同签署方或者争议事项的执行方是剧组，剧组也无法承担责任，不能成为适格的诉讼主体，投资方才是适格的诉讼主体和责任承担方。

(2) 剧组的工作内容

剧组的工作内容主要包括：

① 管理剧组账户相关事宜。在执行制片方的安排下开立剧组账户，该账户为专款专用账户，专门用于存放电影项目的制作费用（即投资款），剧组根据确定的制作费用预算和拍摄计划从剧组账户中支出相关费用，剧组支出的费用构成电影制作费用的主要组成部分。

② 管理剧组印章相关事宜。刻制剧组印章，用于剧组与相关演职人员签署合同以及需要剧组名义盖章的相关文件。剧组印章在剧组保管，一般由制片主任和执行制片方指派的剧组财务人员共同监管使用。剧组印章的样式一般为"执行制片方的公司名称＋电影片名＋剧组"。例如，电影《非诚勿扰》的剧组印章为"华谊兄弟传媒股份有限公司《非诚勿扰》摄制组"。

③ 拍摄工作相关事宜。负责组织所有参与者按计划完成电影从开机到关机期间的拍摄工作，解决这期间出现的一切问题。拍摄工作产生的工作成果是电影素材，素材经过后期剪辑等工作就形成可用于发行及放映的电影完成片。

④ 后期制作相关事宜。拍摄工作结束后，进入后期制作阶段，导演或后期制作团队仍需要参与影片的后期制作工作。制片主任和少量的剧组工作人员还需要处理剧组收尾工作，如补拍、后期配音等工作。在后期制作阶段，除上述人员仍需完成相关工作之外，剧组的其余工作人员的工作基本于关机之日即全部结束。

(3) 剧组的人员结构

剧组由电影拍摄制作过程所需要的各种专业人员组成，按照职能分工可以细分为若干工作小组。执行制片人是剧组的最高管理者和决策者，其主要负责协助执行制片方对影片财务预算、资金开支、摄制进度、剧组人员的选聘等事宜进行协商、监督或管理。在剧组中，执行制片人作为项目负责人，负责领导剧组的导演部门、摄影部门、美术部门和制片部门，这些剧组的工作部门分别由几个工作小组和主要的工作人员组成，具体人员构成如表4-1所示。

表 4-1

序号	剧组部门	序号	工作小组	主要人员
1	导演部门	(1)	导演组	导演、执行导演、副导演、导演助理、场记、统筹
		(2)	演员组	演员组组长、主要演员、演员助理、跟组演员、群众演员
		(3)	录音组	录音师、录音助理
		(4)	武术组	武术指导、武打演员
2	摄影部门	(1)	摄影组	摄影指导、摄影、摄影助理、摄影场工
		(2)	照明组	照明（灯光）师、灯光助理、场工、发电车司机
3	美术部门	(1)	美术组	美术师、副美术、美工、美术助理
		(2)	服装组	服装组组长、服装设计、服装助理、服装员
		(3)	化妆组	化妆组组长、化妆设计、化妆助理、化妆员
		(4)	道具组	道具组组长、道具助理、道具员
		(5)	置景组	置景组组长、置景副组长、置景工
		(6)	烟火组	烟火组组长、烟火助理、烟火师
		(7)	特技组	特技设计、特技组组长、特技助理、特技师
4	制片部门	(1)	制片组	制片主任、制片副主任、现场制片、外联制片、会计、出纳等
		(2)	剧务组	剧务主任、剧务、剧务助理、场务组组长、场务
		(3)	后勤组	医生、厨师、司机

资料来源：《华谊兄弟传媒股份有限公司首次公开发行股票并在创业板上市招股说明书》第六节"业务和技术"中的"电影行业特点"部分，第110页。

其中，制片主任作为执行制片人委派到剧组的人员，负责根据执行制片人的指示经办剧组的日常事务、财务开支、后勤保障及处理突发事件等工作，保证剧组按拍摄计划的约定完成每天的工作。导演组则全面负责影片的拍摄创作工作。导演作为电影创作过程中各种艺术元素的综合者，组织和团结剧组内所有创作人员和技术人员，发挥他们的才能，使剧组人员的创造性融为一体。演员组因其在影片中的特殊地位一般由投资方、导演和执行制片人三方共同推荐、选择及确定。剧组内的其他

工作小组则由导演和执行制片人根据影片拍摄的实际需要所聘请的专业人员临时组建,如烟火组和特技组在某些特殊类型的影视剧组(如战争戏、武打戏等)中才需要。

三、署名

根据《电影管理条例》《国产电影片字幕管理规定》《关于规范电影片署名相关事项的通知》等规范性文件的规定及电影产业实践操作惯例,本书将电影片头片尾署名的规则总结如下:

1. 享有署名权的相关权利人

为了明确了解电影中相关权利人的署名和主要职责,在介绍片头片尾字幕署名规则之前,先简单介绍几个相关权利人在电影中充当的角色。

(1)制作者、出品方、联合出品方、出品人、联合出品人、执行制片方之间的区分

"制作者"是一个法律名词,仅存在于著作权法的规定中。"制作者"是《著作权法》第17条规定的电影作品的著作权人。然而,在行业实践中,基本不使用"制作者"这个词,而以"出品方"的称呼取代"制作者"的称呼。在一般情况下,电影作品的著作权人在电影中署名"出品方",而不是"制作者"。

"出品方",又称"出品单位",通常是电影项目的投资方。一般情况下,署名"出品方"的投资方在电影项目中的投资比例较大或者对电影项目享有一定的主控权和决策权,对电影项目的开发、摄制及发行等事务具有最终的决定权。这类投资方通常也是电影作品的著作权人。但是,如果合同约定某个"出品方"仅享有署名的权利,而不享有电影作品的著作权,则该"出品方"最终不享有电影作品的著作权。"出品方"一般为公司法人,不是自然人。

"联合出品方",又称"联合出品单位",通常是电影项目的参与投资方。一般情况下,署名"联合出品方"的投资方在电影项目中的投资比例较小,而且基本不参与电影项目的制作拍摄以及电影项目相关事项

的决策。通常情况下，"联合出品方"不享有电影作品的著作权，仅享有署名权和按合同约定分享收益的权利。"联合出品方"一般为公司法人，不是自然人。

"出品人"通常由"出品方"的法定代表人或董事长担任并署名。"出品人"是自然人。

"联合出品人"通常由"联合出品方"的法定代表人或董事长担任并署名。"联合出品人"是自然人。

"执行制片方"通常由投资方共同协商指定，或者由电影项目中的一个投资方担任，或者由电影项目的项目主控方担任，或者由投资方另外聘请的第三方担任。它的主要职责是负责组织和管理电影项目的立项开发、拍摄制作、宣传发行等具体事宜。"执行制片方"一般为公司法人，不是自然人。

(2) 总制片人、制片人、执行制片人、制片主任之间的区分

在相关法律法规及规范性文件中没有相关条款介绍这几个职务的工作职责，但是在行业实践中已经对这几个职务的主要工作内容和署名方式达成了共识。

"总制片人"通常由电影项目投资比例最大的投资方的总经理或者电影项目的项目主控方的总经理担任。一般情况下，"总制片人"并不参与电影项目的实际落地执行，是仅为署名而设置的职位。如果要求署名"总制片人"的人数超过一人，为了避免冲突，一般情况下只允许一人署名"总制片人"，其他人则会安排署名"总策划"或"总监制"。

"制片人"通常为电影项目投资方的代表，有权对电影项目的立项开发、拍摄制作等工作提出指导意见，有权要求修改部分剧本情节，有权参与决定导演和主要演员的人选等。"制片人"一般由署名"出品方"的投资方指派的代表担任。一般情况下，每个"出品方"可以指派一个代表署名"制片人"，这些"制片人"有权代表"出品方"，按"出品方"的指示进行工作。

"执行制片人"通常是根据执行制片方的指示对影片财务预算、摄制进程、剧组人员选聘等方面提出意见、进行监督和管理的专业人员。"执行制片人"是剧组的最高管理者和负责人，负责领导剧组里的各个

工作小组相互协作完成电影的摄制工作。"执行制片人"一般由执行制片方委派或指派的代表担任，执行制片人向执行制片方汇报工作，并且与其他制片人相互配合工作。"执行制片方"是公司法人，"执行制片人"是自然人。

"制片主任"一般由执行制片人委派的人担任，其主要负责根据执行制片人的指示经办剧组的日常事务、财务开支、后勤保障及处理突发事件等具体执行事宜，定期向执行制片人汇报工作。相对于"执行制片人"而言，"制片主任"属于比较基层的办事人员，相对于剧组里的工作人员而言，"制片主任"是整个剧组事务的实际管理者和执行者，代表执行制片人处理剧组的一切日常事务。

2. 电影片头字幕的署名规则

（1）电影片头署名规则的依据

电影片头署名规则的依据是《国产电影片字幕管理规定》第3条：

> （一）影片片头字幕包括：第一幅，"电影片公映许可证"；第二幅，电影出品单位厂标（标识）；以后各画幅为：片名（中、英文同画幅，英文片名需经批准）、出品人、主创人员及直接与影片有关的人员。各电影制片单位可根据影片创作的实际情况确定第三幅（含第三幅）以后的影片字幕。
>
> （二）获得《摄制电影许可证》和《摄制电影许可证（单片）》的单位，可独立或联合署名为出品单位、其法人署名为出品人。
>
> （三）影片片头净字幕长度一般不超过28米、约1分钟。

（2）电影片头署名规则的实践操作

根据前述规定，在行业实践操作中，电影片头署名的方式如下：

首先出现的第一幅画面是"电影公映许可证"（业内一般称为"龙标"，具体样式见图4-1）。

之后出现的第二幅画面是电影出品单位的信息，包括出品方和联合出品方的相关信息。由于出品单位的信息比较多，因此自第二幅画面开始将出现多幅画面均为出品单位的相关信息。出品单位相关信息出现的

图 4-1

顺序通常为：电影出品方公司的动画 LOGO，电影出品方公司的名称一起出现在一幅画面中，电影出品人的名字一起出现在一幅画面中，电影联合出品方公司的名称一起出现在一幅画面中，电影联合出品人的名字一起出现在一幅画面中。前述每一顺位的相关署名主体为一个以上的，则相关署名主体的出现顺序由投资方协商确定。

在上述电影出品单位信息之后出现的画面信息为主创人员的姓名及电影片片名。主创人员的姓名可以单独一幅画面出现，也可以与其他主创人员一起出现在同一幅画面中。主创人员的姓名可以在电影故事画面出现之前全部显示完成，也可以伴随着电影故事画面同时出现。电影片片名可以在主创人员姓名出现之前出现，也可以在主创人员的姓名全部出现完之后再出现。以上主创人员姓名和电影片片名出现的顺序、出现方式以及显示字体的大小均由执行制片方根据相关规定以及主创人员与执行制片方协商约定的内容执行。

3. 电影片尾字幕的署名规则

（1）电影片尾署名规则的依据

电影片尾署名规则的法律依据是《国产电影片字幕管理规定》第4条：

（一）凡与电影创作生产有直接关系的人员、单位，均可列入影片片尾字幕，项目和名称由电影制片单位自行决定。

（二）中外合作的影片，应在片尾倒数第三个画幅打上"中国电影合作制片公司监制"的字幕。

（三）片尾倒数第二个画幅应为"拷贝加工洗印单位"，如立体声影片，需在此之后加注立体声标识。最后一个画幅为摄制单位或联合摄制单位。

（四）电影制片单位以外的单位，其投资额度达到该影片总成本三分之一（合拍影片占国内投资额度三分之一）的，可署名为联合摄制单位。

(2) 电影片尾署名规则的实践操作

根据前述规定，在行业实践操作中，电影片尾署名的方式如下：

电影正片内容结束之后出现的画面是与电影创作产生直接关系的个人、单位的信息，包括但不限于演职人员、后期制作公司、特效公司、宣传公司、发行公司、广告公司、鸣谢单位等信息。这一部分出现的信息非常长，出现的方式基本按滚屏方式出现，最终所有信息出现的顺序和方式、字体的大小等由执行制片方根据相关规定以及各方协商约定的内容执行。

之后出现的画面为片尾倒数第三幅画面，该幅画面显示的内容为"中国电影合作片公司监制"，该幅画面只适用于中外合作的电影。

之后出现的画面为片尾倒数第二幅画面，该幅画面显示的内容为拷贝加工洗印单位的公司名称。

之后出现的画面为片尾最后一幅画面，该幅画面显示的是摄制单位或联合摄制单位的名称。其中需要注意，只有达到一定的资金条件方可以作为联合摄制单位署名。

之后电影结束。

4. 其他署名规则

除了上述电影片头片尾署名规则之外，还有一些相关的署名规范，

在此摘录几个重点条款，供读者参考。

《国产电影片字幕管理规定》：

> 第五条 影片中如采用戏曲唱腔、地方方言、少数民族和外国语言时，应加注中文字幕。
>
> 第六条 影片片头、片中、片尾字幕，必须严格使用规范汉字，且符合国家相关法律、法规。

《关于规范电影片署名相关事项的通知》：

> 一、编剧、导演等主创人员的署名应置于片头或片尾字幕的醒目位置。
>
> 二、各级党政机关不得作为电影的出品单位，一般不作为电影的联合摄制单位。
>
> 三、各级党政机关的领导、工作人员（非主创人员）不得以职务原因在电影片片头尾字幕中署名；确系主创人员需署名的，须报省级以上广电部门审核备案。
>
> 四、各级电影行政管理部门的领导、工作人员，应认真学习、领会该《通知》精神，严于律己，以身作则，不得以管理工作之便在影片中署名。

四、报审

根据《电影剧本（梗概）备案、电影片管理规定》，中国电影产业实行电影剧本（梗概）备案和电影片审查制度。未经备案的电影剧本（梗概）不得拍摄，未经审查通过的电影片不得发行、放映、进口、出口。

1. 电影剧本的备案审查程序

（1）电影剧本备案审查的背景

在《中国电影产业促进法》出台之前，中国对电影摄制业务实行许可制度。根据《电影管理条例》第5条，未经许可，任何单位和个人不

得从事电影摄制业务。根据《电影管理条例》第 10、13、16 条以及《电影企业经营资格准入暂行规定》第二章的规定，电影制片公司从事具体的影片拍摄工作必须经国务院广播电影电视行政部门批准并获得《摄制电影许可证（单片）》（业内称"乙证"）和《摄制电影许可证》（业内称"甲证"）。已经以"乙证"形式投资拍摄了两部以上电影片的电影公司，可以向国务院广播电影电视行政部门申请"甲证"，之后才可以开机拍摄制作。在《中国电影产业促进法》颁布实施之后，取消了《摄制电影许可证》和《摄制电影许可证（单片）》的要求，除特殊题材外，电影制片公司只需要履行电影剧本（梗概）的备案手续就可以进行电影的拍摄制作工作。

（2）电影剧本备案审查的手续

根据《电影剧本（梗概）备案、电影片管理规定》的相关规定，电影剧本（梗概）备案的手续概括如下：

第一，在电影拍摄前，电影制片公司将电影剧本（梗概）提交国家电影局或属地审查的省级电影局（简称"电影主管部门"）备案。备案时需要提交的资料主要包括：① 拟拍摄影片的备案报告。② 不少于一千字的电影剧情梗概一份。凡是影片主要人物和情节涉及外交、民族、宗教、军事、公安、司法、历史名人和文化名人等方面内容的，则需要提供电影文学剧本一式三份，并要征求省级或中央、国家机关相关主管部门的意见。③ 电影剧本（梗概）版权的协议（授权）书。

第二，在电影制片公司提交备案资料后 20 个工作日内，如果电影主管部门对电影剧本（梗概）没有异议，则向电影制片公司发放《电影剧本（梗概）备案回执单》，电影制片公司可以进入拍摄制作阶段。如果电影主管部门对电影剧本（梗概）有修改意见，则其应将修改意见书面反馈给电影制片公司，电影制片公司根据电影主管部门的修改意见对电影剧本（梗概）进行修改，之后再依据前述程序重新向电影主管部门提交电影剧本（梗概）备案申请，直到电影主管部门对修改后的电影剧本没有意见，同意向电影制片公司发放《电影剧本（梗概）备案回执单》，电影制片公司便可以进入拍摄制作阶段。

第三，如果报审的影片属于重大革命和重大历史题材影片、重大文

献纪录影片或者中外合作摄制影片，则需要在完成整个剧本之后将完整的剧本报送审查，不能只报送电影剧本（梗概）审查。上述题材和类型的电影剧本由省级电影局审核后，按相关规定报送国家电影局立项审批。

第四，实行属地审查的省级电影局应将电影剧本（梗概）备案情况抄报国家电影局，国家电影局将定期在相关媒体公布电影剧本（梗概）备案情况。因此，任何单位和个人均可以在国家电影局相关媒体上查到一定期间内的电影剧本（梗概）备案的信息。

关于电影剧本（梗概）备案手续更为具体的操作流程以及电影剧本（梗概）备案立项公示情况的查询，读者可以登录国家电影局的官方网站（http：//www.chinafilm.gov.cn）自行查阅。

2. 电影完成片的审查程序

根据《电影剧本（梗概）备案、电影片管理规定》，电影完成片的审查程序分为内容审查和技术审查两部分。电影完成片制作完成后，负责报审的电影制片公司向电影主管部门提交电影完成片和相关资料（包括电影完成片的混录双片和标准拷贝等）进行审查。

（1）内容审查

电影主管部门在收到相关申请材料后对影片和相关材料进行内容审查。内容审查标准包括《电影剧本（梗概）备案、电影片管理规定》第12条（原则性规定）、第13条（不能出现的绝对禁止内容）和第14条（可以修改的相对禁止内容），以及电影主管部门的审查委员会内部形成的审查标准和审核惯例。

电影主管部门在规定的时间内完成审查工作。如果经审查认为影片内容合格，则向电影制片公司发放《影片审查决定书》和《电影片公映许可证》片头（即"龙标"）。如果经审查认为影片内容需要修改，则电影主管部门会在《影片审查决定书》中说明修改的意见，电影制片公司根据电影主管部门提出的意见进行修改（修改的工作可能包括补拍部分镜头、删除部分片断等）。修改完成后再次按照上述送审程序提交修改后的电影完成片，直到电影主管部门审查合格发放《电影片公映许可

证》片头为止。

(2) 技术审查

在电影的内容审查合格并且取得《电影片公映许可证》片头之后，负责报审的电影制片公司应向电影主管部门提交经审查合格的电影完成片的标准拷贝（数字节目带）及相关资料。电影主管部门收到上述资料后进行技术审查，如果经审核符合放映的规格，则发放《电影片公映许可证》和《送审标准拷贝技术鉴定书》，如果经审核不符合放映的规格，则电影主管部门应通知电影制片公司进行修改。电影制片公司根据意见修改完成后重新按照上述程序报审，直到电影主管部门审查确认符合放映规格，发放《电影片公映许可证》和《送审标准拷贝技术鉴定书》为止。

(3) 特殊题材审查

如果报审的影片属于重大革命和重大历史题材影片、重大文献纪录影片、特殊题材影片或者中外合作摄制影片，则需要由省级电影局按照前述审核程序初审同意后，再报送国家电影局审查机构审查。

关于电影片报审手续更为具体的操作流程以及电影片公映许可证发放公示情况的查询，读者可以登录国家电影局的官方网站自行查阅。

五、特殊事项

电影拍摄制作阶段涉及的事项比较多，其中涉及主要演员、音乐和广告的事项相对比较复杂，本部分将就这三个事项作出详细的介绍和分析。

1. 主要演员

主要演员作为电影的主角，其提供演员服务的周期不仅贯穿电影拍摄制作的整个阶段，而且还延伸至电影的宣传发行阶段。主要演员在电影拍摄制作阶段的主要工作包括：

(1) 前期拍摄筹备期间的主要工作

在电影的前期拍摄筹备期间，主要演员需要参加剧本讨论会，熟悉自己在影片中的角色，熟悉剧本和台词，与编剧、导演和其他对手戏演

员沟通，融洽关系；如果主要演员饰演的角色需要装扮特别的妆容、发型和服饰（如古装剧的发型和服饰），则主要演员还需要在正式拍摄前进行试妆和试穿戏服，确保影片中的妆容和戏服符合其脸型和身材；如果主要演员在电影中的角色需要具备特别的技能，则主要演员需要在筹备期间学习或锻炼这些技能，确保正式拍摄之前掌握这些技能；如果导演有特别要求，主要演员还需要参与试戏等。

(2) 摄制期间的主要工作

主要演员在摄制期间的主要工作是按照每天收到的通告内容，根据导演的要求完成当日的表演工作。按时到片场参加拍摄，全身心地投入到自己所饰演的角色中。

(3) 后期制作期间的主要工作

在后期制作期间，根据制片公司和导演的要求以及电影后期制作的需要，主要演员需要参与后期配音、补拍戏分、补拍宣传照等工作。

(4) 宣传发行阶段的主要工作

电影拍摄完成后，为了电影的宣传推广，根据制片公司和宣传发行公司的要求，主要演员需要参加与电影宣传推广相关的活动，如参加电影首映礼、新闻发布会、电影路演等活动。

关于主要演员在电影拍摄制作过程中享有的权利和承担的义务，本章第二节在介绍演员聘用合同时将进行详细说明。

2. 电影中的音乐

音乐是电影必不可少的元素。音乐可以带动观众的观影情绪，让观众更深刻地理解电影的故事情节。

(1) 电影中音乐的种类

电影中的音乐作品包括以下几种类型：主题曲（表现整个电影核心内容和核心思想的音乐作品）、片尾曲（一般在电影片尾字幕出现的同时响起）、插曲（在电影中的某个情节出现时响起，一般时长约为10秒左右）、背景音乐（贯穿整个电影、与电影画面同时出现）和宣传曲（专门为电影的宣传推广创作的音乐作品）。

(2) 音乐作品的权利人

音乐作品涉及的权利人比较多。一首完整的音乐作品的权利人包括曲作者、词作者（若有词）、演唱者（若需演唱）和录音制作者。

每个权利人在音乐作品中扮演的角色不同，所起的作用不一样，享有的权利也不一样。例如，在音乐作品中，曲作者对曲的部分享有著作权；词作者对词的部分享有著作权；演唱者对其现场演唱享有邻接权，即对其演唱的部分享有使用权（包括允许第三方对其演唱进行现场直播、录制的权利）和收益权；录音制作者对其录制完成的录音制品享有邻接权，即对该录音制品享有使用权（包括授权给第三方使用的权利）和收益权。

音乐作品中的各个权利人有权单独、分别行使其各自享有的权利，而不受其他权利人或第三方的侵犯。任何第三方使用权利人享有的权利均需要取得相关权利人的许可或授权方可使用。例如，录音制作者在录制音乐作品时需要使用词和曲，因此录音制作者需要分别取得词作者和曲作者的授权方可进行录制。如果演唱者在现场演唱某个音乐作品，则需要分别取得该音乐作品的词作者和曲作者的授权。如果电影制片公司在电影中使用某个已经录制完成的音乐作品，则电影制片公司需要取得该音乐作品的录音制作者的授权和该音乐作品的词作者（若有词）、曲作者、演唱者（若需演唱）的授权方可使用。

由于音乐作品著作权的相关问题属于音乐领域的专业问题，对该领域相关问题的探讨需要以专题报告的方式进行分析，本书不作详细介绍，对音乐领域的著作权问题感兴趣的读者可以找音乐领域相关书籍学习研究。

(3) 电影中音乐作品的取得方式

根据取得方式的不同，电影中的音乐作品可以分为两种类型：已有音乐作品和原创音乐作品。

第一种类型：已有音乐作品。已有音乐作品是指在电影开始拍摄之前已经公开发表的音乐作品。使用已有音乐作品的情况一般发生在电影的后期制作过程中和电影宣传发行的过程中。

在电影后期制作期间，根据已经拍摄完成的电影素材和情节，导演

或音乐总监会从其以前听过的已有音乐作品中寻找适合电影类型或电影画面感觉的音乐作品加入到电影中。如果导演或音乐总监认为某一首已经发表的音乐作品适合电影画面或电影的故事情节，希望将这首音乐作品作为电影中的音乐，则导演或音乐总监需要告知电影的执行制片人，执行制片人先确定这首音乐作品相关权利的归属情况，联系相关权利人取得这首音乐作品相关权利的授权后方可使用。例如，电影《芳华》能够使用邓丽君演唱的音乐作品《美酒加咖啡》作为电影插曲，是因为电影制片公司找到该音乐作品的相关权利人华纳音乐，获得了授权。

已有音乐作品的著作权属于已有音乐作品的相关权利人，而电影制片公司仅享有按照授权协议约定的授权内容使用已有音乐作品的权利。

授权电影制片公司使用已有音乐作品的相关事宜，由执行制片方与已有音乐作品相关权利人签署的音乐作品授权使用协议约定，该协议的具体内容将于本章第二节介绍音乐作品许可使用合同时进行详细说明。

第二种类型：原创音乐作品。原创音乐作品是指音乐创作人专门为了某部电影而创作的音乐作品。使用原创音乐作品的情形一般发生在电影制作拍摄过程中、电影后期制作过程中或者电影宣传发行过程中。

自电影开始拍摄之日起，音乐作品创作人进入剧组，与编剧、导演和演员进行沟通和对话，熟悉电影故事情节和人物特点，根据自己对电影的理解创作出符合电影故事和电影格调的音乐作品。

原创音乐作品由执行制片方代表投资方委托音乐作品创作人创作取得。一般情况下，原创音乐作品的著作权由电影的著作权人享有。

原创音乐作品创作的相关事宜，由执行制片方与音乐作品创作人签署的音乐作品委托创作协议约定。该协议的具体内容将于本章第二节介绍音乐作品委托创作合同时进行详细说明。

3. 电影相关广告

电影相关广告对电影投资方、广告主和观众带来的影响和效果不同。对于电影投资方而言，可以通过收取广告费获得部分收益，有利于缓解投资方因电影制作成本巨大产生的压力。对于广告主而言，电影是一种能够直接让观众认知广告产品的广告工具，而且电影触达的观众人

数非常多，有利于达到宣传推广广告产品的目的。广告主希望通过电影让越来越多的观众看到广告产品，了解广告产品，最终购买广告产品。对于观众而言，如果电影相关广告不影响电影的整体故事性和观赏性，不损害观众的利益，一般情况下，观众对电影相关广告不会产生排斥心理。

（1）电影相关广告的种类

在实践中，电影相关广告分为三种类型：产品植入广告、贴片广告和赞助广告。

第一种类型：产品植入广告。产品植入广告是指在电影中将相关产品融入电影故事情节和内容以达到宣传企业和产品目的的广告。

根据植入方式的不同，产品植入广告可细分为以下几种类别：道具植入、台词植入和情节植入。

道具植入，即将广告产品作为电影的道具融入电影画面。例如，电影《非诚勿扰》中葛优饰演的秦奋在吃完饭后刷卡结账，电影画面中出现了"招商银行信用卡"，这时招商银行信用卡是广告产品，其作为道具被融入电影故事。

台词植入，即将广告产品的名称或广告语作为电影台词中的一部分融入电影故事。例如，电影《非诚勿扰》中葛优饰演的秦奋在喝一款洋酒时，说了一句"只加冰，不加绿茶"。这句话是这款洋酒的广告语，这里作为电影台词体现在电影中。

情节植入，即将广告产品作为电影故事情节的一部分融入电影故事。例如，电影《私人订制》中出现了"京东快递"，这里京东快递的服务便作为电影故事的一个情节体现在电影中。

在产品植入广告的谈判过程中需要重点关注几个问题：明确植入广告的方式和种类、产品在电影画面中出现的次数和持续的时间长度（一般按秒计算）、广告在电影画面中的清晰度要求、电影的上映时间和放映场次数量等。

第二种类型：贴片广告。贴片广告是指在电影片头插播的广告片，也称为"跟片广告"。贴片广告一般在电影正片开始放映之前进行播放，电影制片公司或电影发行方事先会与电影院议定贴片广告的长度。按相

关规则，电影院售卖的电影票上显示的电影放映时间为电影正片放映的时间，不包括贴片广告的时间。观众可以根据自己的喜好决定是否提前进入电影院观看贴片广告。实践中，有些观众喜欢在电影院观看贴片广告，而有些观众却对此比较厌恶。

在贴片广告的谈判过程中需要重点关注几个问题：广告在所有贴片广告中的位置（以与正片位置的远近来确定位置）、广告时长（一般为30秒）、贴片广告在电影院播放的次数等。

第三种类型：赞助广告。赞助广告是指通过为电影提供免费产品或服务的方式获得在电影中署名"赞助商"或者"鸣谢单位"的机会，以此达到宣传企业和赞助产品的目的。

一般情况下，赞助广告会出现在电影拍摄制作过程中或者电影宣传发行过程中。对于电影制片公司而言，通过使用赞助商提供的一些免费产品和服务，可以节省部分剧组日常支出，减少部分制作成本；对于赞助商而言，通过提供一些产品和服务，与电影制片公司建立联系，在电影片尾字幕中获得"赞助商"类的署名或其产品在电影相关活动中获得曝光的机会，从而间接地为企业和产品进行广告宣传。例如，在电影首映礼上，在每一位嘉宾的桌子上放一瓶赞助商提供的矿泉水，让每位嘉宾都有机会直接接触到赞助商的产品。如果有电视台或网络对首映礼进行现场直播，则让更多的观众看到首映礼上赞助商提供的产品，这种活动就是给赞助商的产品作了广告宣传。

在赞助广告的谈判过程中需要重点关注几个问题：赞助商提供的产品和服务内容是否与电影中的植入广告产品相冲突、赞助商可以提供赞助产品的场合、赞助商获得署名的方式和署名位置及大小、赞助商可以使用哪些电影素材作为其宣传材料等。

(2) 电影相关的广告交易

电影相关的广告交易一般是通过电影制片公司、广告主和广告代理公司三方相互合作完成的。其中制片公司是广告产品发布的执行方，负责按广告主的要求完成产品植入广告、贴片广告和赞助广告的具体执行，按照合作内容执行的情况收取广告主支付的广告费；广告主是广告产品的拥有者，为了推广宣传其广告产品，向制片公司提出广告合作和

广告发布的具体要求，并且根据制片公司完成广告合作的情况向制片公司支付广告费；广告代理公司是广告代理服务的提供者，其主要负责为制片公司和广告主提供广告代理服务，促成两者之间达成广告合作交易，协助和督促广告合作事项的顺利完成，收取一定的广告代理费。

按一般行业惯例，与电影相关的广告交易大多数是通过广告代理公司提供广告代理服务实现的。具体合作方式如下：制片公司与广告主之间是合作关系，二者之间不直接签署广告合作协议。一般由广告代理公司与制片公司签署广告合作协议，约定广告合作的所有相关事宜，包括但不限于约定广告产品的合作方式（如产品植入广告、贴片广告、赞助广告等）、明确广告产品合作是否属于品牌类独家合作、约定合作期限、约定具体的广告合作要求和内容、约定广告费金额及支付方式、明确各方的权利义务等。广告主和广告代理公司之间是代理关系，二者之间签署广告代理合同，广告主委托广告代理公司代表其与制片公司签署广告合作协议，由广告代理公司监督执行广告产品的合作事宜。

第二节 合 同

在电影项目的拍摄制作阶段，涉及的合同非常多，包括主要演员聘用合同、导演聘用合同、音乐作品委托创作合同、音乐作品许可使用合同、广告合作协议、保险合同、非主要演员聘用合同、职员聘用合同、租赁合同（服装、道具、设备等）、置景合同、交通运输合同、住宿合同、餐饮合同以及由剧组负责签署的其他合同。在上述合同中，部分合同需由执行制片方代表投资方签署，部分合同需由剧组签署。对于剧组作为签署方的合同，基本属于一次性履行完毕或者需要及时结清的合同，不涉及权利归属的约定，相对比较简单，本书在此不作分析。对于执行制片方作为签署方的合同，基本都涉及权利归属的约定，相对比较复杂。因此，本节将从中选择几类合同（包括主要演员聘用合同、导演聘用合同、音乐作品委托创作合同、音乐作品许可使用合同）进行详细分析介绍。

一、主要演员聘用合同

电影的拍摄制作离不开演员的参与，一般情况下，制片方在电影正式开机之前需要确定主要演员并且与主要演员签署聘用合同。主要演员的聘用合同一般由执行制片方代表投资方签署，在主要演员聘用合同的协商谈判过程中需要注意以下几个问题：

1. 签约主体

聘用方：执行制片方代表投资方作为聘用方签署合同。

受聘方：一种方式是由主要演员的经纪公司作为聘用合同的签约方，履行聘用合同约定的义务。经纪公司与主要演员之间的权利义务通过二者另行签署的艺人经纪管理合同进行约定，主要演员按照艺人经纪管理合同的约定和经纪公司的指示在电影中提供主要演员聘用合同项下的演艺服务，经纪公司按聘用合同的约定向制片公司收取主要演员的演出服务费，主要演员按照艺人经纪管理合同的约定向经纪公司收取其应得的报酬。另一种方式是由主要演员和其经纪公司共同作为聘用合同的签约方，履行聘用合同约定的义务。主要演员根据聘用合同的约定提供演出服务，直接从制片公司收取演出酬金，经纪公司按照聘用合同的约定与主要演员共同承担相关义务，直接从制片公司收取其应得的服务费。

2. 主要演员饰演的角色

一般情况下，协议中会明确约定主要演员饰演的角色，并以附件形式对该角色进行大致描述（包括外在形象、性格、职业等）。在主要演员接受其饰演的角色之后，制片公司对该角色形象或性格等作出任何改变，都应通知主要演员并与其进行协商，就该角色的修改取得主要演员确认。一般情况下，比较大牌的演员会在协议中约定，如果制片公司对其饰演的角色修改比较大，使其无法接受的，他有权拒绝演出。

3. 主要演员的工作周期

一般情况下，协议中约定的主要演员工作周期包括制作筹备期、拍摄期、后期制作期以及宣传发行期。

在制作筹备期内，需要明确主要演员参与试装、试戏、排练等活动的次数及每次参与的时长等，具体内容由主要演员和制片公司根据实际情况协商确定，最终以完成相关工作任务为目标。

在拍摄期内，主要演员提供演出服务的工作天数为自主要演员进组之日起至其个人戏份结束后离开剧组之日止的时间。一般情况下，制片公司和主要演员会在协议中约定固定的拍摄期的工作天数。如果出现需要主要演员延长提供演出服务时间的情况，则在档期不冲突的情况下，主要演员一般会同意延长提供演出服务的时间。主要演员在延长期间内的酬金根据协议中约定的日薪金额或者由制片公司与主要演员另行协商确定的日薪金额按天数另行计算。主要演员提供演出服务应享有的福利（包括但不限于吃、住、行等）在延长期间内保持不变。

在后期制作期内，主要演员根据制片公司的要求参与后期配音、补拍或重拍等工作。主要演员在此期间内提供服务的时长由主要演员与制片公司根据实际情况协商确定，最终以完成相关工作任务为目标。

在宣传发行期内，主要演员提供的服务为其演出服务的附随义务。主要演员根据制片公司或发行方的需求，按约定次数和方式参与电影的宣传推广活动（如主要演员同意参加电影首映礼的活动，同意参加两次电影的路演活动等）。主要演员在此期间内提供服务的时长由主要演员和制片公司根据实际情况另行协商确定，最终以完成相关工作任务为目标。为了电影宣传发行的需要，发行方可以使用主要演员的肖像、个人资料用于电影的宣传和推广，无须另行支付费用。

4. 工作周期内的工作

（1）工作时间

在拍摄期内，主要演员提供演出服务的工作天数需要在合同中明确约定，如果需要主要演员超过约定的工作天数提供演出服务，则制片公司需要与主要演员协商延长的时间和酬金，一般是按照主要演员的日薪金额计算延长期间的酬金。

在电影正式开机后，主要演员需要按照事先确认的拍摄计划时间表（通告）提供演出服务。原则上主要演员每天工作的时间不得超过8个

小时，但根据拍摄计划或特殊原因需要加班的，可以延长工作时间。主要演员的工作时间满 12 个小时视为提供了一天的服务，工作时间少于 6 个小时，则视为提供了半天的服务。工作时间的计算方式为主要演员离开住宿酒店的时间点开始计算至其拍摄结束离开片场的时间点为止。由于主要演员的工作性质导致其无法按节假日正常休假，因此主要演员在节假日提供服务的时间均按上述原则计入其工作时间中。

（2）休假和请假

一般情况下，在拍摄期间，主要演员每隔 7 天，可以休息一天，最终休假的时间还需要根据拍摄制作进度进行调整。

由于主要演员的戏份比较多，基本每天都需要参与演出，因此一般情况下主要演员不可以请假。但是如果发生了不得不请假的事件时，剧组原则上同意主要演员请假，但是要求主要演员将其离开的时间和返回的时间明确告知剧组，便于剧组调整拍摄计划（如将请假演员的戏份往前或往后挪等），避免影响电影的制作拍摄进程。

如果主要演员违反协议约定或剧组的相关规定，擅自中途离组、经常迟到不按时到达片场、无故罢演等，严重影响电影拍摄进度的，制片公司有权要求主要演员承担违约责任，赔偿因其行为给电影的拍摄制作造成的一切损失。

（3）吃、住、行

协议中需要明确主要演员在剧组期间享受的福利待遇，包括交通、住宿和餐饮的问题。例如，交通工具的标准为乘坐飞机享受往返头等舱的待遇，从酒店到片场专车接送的待遇；住宿标准为当地五星级酒店中的行政套房，如果拍摄地没有五星级酒店，则需要安排当地最好的酒店；主要演员每天的餐费不低于一定金额的标准。

（4）随行人员

协议中明确约定主要演员可以带随行人员（包括经纪人、助理等）的人数，以及随行人员的福利待遇标准。一般情况下，随行人员的福利待遇标准低于主要演员的待遇标准，等于或略高于普通剧组人员的待遇标准。

（5）化妆和服饰

协议中需要明确约定主要演员的化妆和服饰是由剧组统一安排，还是由主要演员自行安排。一般情况下由剧组统一安排化妆师为主要演员化妆，统一提供服饰给主要演员。但是，有些演员希望使用自己常用的化妆师化妆，穿戴自己准备的服装。在这种情况下，如果演员自带化妆师和服饰所需的相关费用合理且不影响电影拍摄，制片公司会同意演员使用自带化妆师，穿戴自己的服饰，相关费用由剧组承担，计入制作成本。

（6）特殊镜头

特殊镜头主要指电影拍摄过程中出现的危险镜头、裸露镜头、暴力镜头以及无法或者不适宜由主要演员亲自完成的镜头。在电影拍摄过程中，需要主要演员出演危险镜头时，一般会安排专业的替身演员代为出演，从而减少因主要演员身体出现问题影响电影拍摄计划的风险。如果需要主要演员出演裸露镜头，则需要取得演员的书面同意，并且需要明确裸露的具体细节（包括但不限于裸露到什么程度、从哪个角度拍摄、哪些镜头可以采用等），待演员签署书面同意的相关文件后方可进行拍摄。

（7）个人代言产品与电影相关的广告产品冲突问题

为了避免电影相关的广告产品与主要演员代言的产品发生冲突，制片公司在制定和实施电影相关广告方案时，会要求主要演员在签署聘用协议时提供其代言的产品清单。如果电影相关的广告产品与主要演员代言的产品有冲突，则制片公司会在实施植入广告时，尽量避免将植入的广告产品与该演员单独放在同一个画面，或者在电影宣传活动时避免将该广告产品摆放在该演员旁边。

（8）保险

在拍摄期内，剧组需要为主要演员购买保险。保险的险种包括但不限于人身意外险、人身伤害险等主要演员在拍摄过程中可能遇到的风险。保险的合同由剧组安排主要演员签署，保险费由剧组从制作账户中支出，保险受益人为代表投资方的制片公司。一旦出现保险事故，剧组可以用保险赔偿款支付相关费用，超出保险赔偿范围以外的款项则由剧组根据保险责任报告的分析要求相关责任方承担。

5. 主要演员酬金

（1）主要演员酬金的计算及支付方式

主要演员的酬金一般按其工作天数计算。在约定的工作天数内，制片公司和主要演员约定一个固定的酬金总额。主要演员的酬金是其在约定的工作周期内提供演出服务所收取的费用，包括主要演员在制作筹备期内、拍摄期内、后期制作期内、宣传发行期内提供的服务应收取的报酬，以及主要演员在节假日、加班时提供的服务应收取的报酬。但是，如果需要主要演员超过工作时间延长服务天数，则主要演员有权另行收取酬金，延长期间的酬金按天数另行计算，具体金额由制片公司与主要演员另行协商确定。

主要演员酬金的支付方式通常为分期支付。一般情况下，支付的时间点约定为合同签署之日、开机之日、拍摄过半、关机之日。最终的支付方式由协议各方另行协商确定。

（2）主要演员酬金的税金

按照税法的相关规定，主要演员酬金的税金作为主要演员的个人所得税由主要演员自行承担。以往行业内惯常的操作方式是：由主要演员成立个人工作室，由个人工作室和主要演员共同作为主要演员聘用合同的一方签约，制片公司按主要演员聘用合同的约定向个人工作室支付主要演员提供演出服务应收取的演出报酬，之后个人工作室再按个人工作室的章程或相关财务制度向主要演员支付相应的报酬或收益。上述这种操作方式是行业内常用的税收规划方式。但是，由于近几年电影行业出现的"税收风波"，上述操作方式是否仍旧可以被认定为合法的方式，是否可以在行业内继续适用，建议咨询专业的税务筹划人员后再作决定。由于税收问题是一个相对复杂且比较专业的问题，本书对此不作深入分析。

（3）主要演员分红

在行业实践中，演员参与分红的案例并不多见，基本都是非常大牌的、有谈判优势的主要演员才可以争取到演员分红。在中国电影产业中，主要演员分红包括以下两种形式：

一是按约定的固定金额奖励款作为分红款。即当电影发行净利润[①]大于零时，主要演员有权获得固定金额的奖励款；当电影发行净利润小于零时，主要演员无权获得奖励款。

二是按电影发行净利润的一定比例计算分红款。即当电影发行净利润大于零时，主要演员有权获得分红款，分红款的金额为"电影发行净利润×主要演员分红比例"。其中，主要演员分红比例由制片公司与主要演员协商确定。

6. 主要演员的"道德条款"

近几年，在中国电影市场上出现多部电影因为主要演员违反"道德条款"而无法正常上映的情况，损害了电影投资方和其他参与者的利益。为了避免上述情况的发生，在主要演员聘用合同中，制片公司通常会要求在合同中增加"道德条款"。

关于"道德条款"的内容，本书第二章在介绍剧本委托创作合同时作过详细分析，主要演员应该遵守的"道德条款"内容与编剧应该遵守的"道德条款"内容相同，在此不再赘述。

7. 电影著作权归属

在主要演员聘用合同中，主要演员按照制片公司的要求提供演出服务，主要演员提供演出服务而创作产生的电影作品著作权由制片公司享有，主要演员仅享有署名和获得报酬的权利。

8. 主要演员的署名

主要演员在电影中的署名方式和署名顺序一般根据其在电影中饰演角色的重要性决定。如果主要演员饰演第一男主角或女主角，则该演员的署名位置应该在所有演员中排第一位，之后的演员依次类推。最终署名方式和顺序由制片公司根据约定的署名规则决定。

9. 主要演员的权利声明

主要演员的权利声明主要是向外部第三方表明其提供的演出服务所产生的创作成果的著作权以及电影的著作权均归制片公司享有。

① 定义详见本书第五章电影项目宣传发行阶段的介绍。

主要演员的权利声明作为主要演员聘用合同的附件，由主要演员签署完毕后提交给制片公司。一般情况下，制片公司要求主要演员在签署主要演员聘用合同的同时签署权利声明。

主要演员的权利声明的优点和作用与编剧的权利声明一样，在此不再重复说明。

上述内容是主要演员聘用合同谈判过程中需要重点关注的问题，具体条款的约定可以参见本书附录部分之"附录三 演员聘用合同"。

二、导演聘用合同

导演是电影创作中的灵魂人物，导演全面负责电影的创作工作。一般情况下，导演参与到电影项目的时间比较早，导演在电影项目的立项开发阶段就已经开始参与剧本的创作讨论。进入电影的投资阶段时，制片公司已经确定了导演的人选，在进入电影的拍摄制作阶段之前，制片公司已经与导演签署聘用合同。导演的聘用合同一般由执行制片方代表投资方签署，在导演聘用合同的协商谈判过程中需要注意以下几个问题：

1. 签约主体

聘用方：代表投资方的执行制片方。

受聘方：一般情况下，由导演和导演指定的公司（包括导演的经纪公司或导演持股的公司）共同作为聘用合同的签约方。导演根据聘用合同的约定提供导演服务，导演指定的公司按聘用合同的约定与导演共同承担合同约定的相关义务。同时，导演指定的公司负责收取合同项下约定的导演酬金。导演与导演指定的公司之间的财务分配问题由导演和导演指定的公司另行协商约定。

2. 导演的工作周期

导演的工作周期一般包括制作筹备期、拍摄期、后期制作期以及宣传发行期。

在制作筹备期内，导演需要参与或组织剧本讨论会，参与指导演员的试戏或排练，督促灯光组、演员组等各个小组完成各自的准备工作。导演要在制片公司指定的时间内完成相关工作任务。

在拍摄期内，导演负责按照拍摄计划时间表的约定完成电影的执导工作。通常情况下，导演可以把控电影的拍摄进度，如果电影拍摄出现超期的情况，导演会同意延长执导工作，直至电影拍摄完成为止。

在后期制作期内，导演会参与电影的剪辑工作、后期特效工作，安排部分画面的补拍或重拍的工作。导演应在制片公司指定的时间内完成相关工作任务。

在宣传发行期内，导演提供的服务为其电影执导工作的附随义务，导演根据制片公司或发行方的需求，按约定次数和方式参与电影的宣传推广工作（如导演参加电影首映礼、全国路演等活动）。导演在此期间内的工作没有时间上的限制，以完成相关工作任务为目标。

3. 工作周期内的工作

（1）超期和超支

基于导演在电影拍摄过程中的核心位置，导演对电影的超期和超支承担一定的责任。一般情况下，电影的制作费用预算和拍摄计划由执行制片方起草制作，提交投资方确定后，通知导演遵照执行。为了避免电影的超期和超支，导演应严格按照投资方确定的制作费用预算和拍摄计划约定的时间表进行电影的拍摄执导工作。另外，导演还应按照执行制片方确认的剧本拍摄稿进行拍摄，未经执行制片方同意，不得更换剧本、更换演员，不得变更后期制作要求。

（2）最终剪辑权

在行业实践中，电影的最终剪辑权通常由制片公司享有。一般情况下，电影剪辑的最终版本由导演和制片公司共同讨论确定，但是当二者的意见不一致时，最终以制片公司的意见为准。由于制片公司代表电影投资方的利益，为了保证电影投资方可以收回电影投资成本，制片公司在决定电影的最终上映版本时一般更多地考虑电影的票房成绩和市场效果等因素，而不仅仅限于电影的艺术效果。

（3）导演的自主权

一般情况下，制片公司会给予导演一定程度的独立权和自主权，但仅仅限于艺术创作和拍摄制作方面。

（4）电影的植入广告

在电影植入广告的过程中，制片公司需要导演的全力配合执行，按照广告合作协议的要求将广告产品融入电影。

（5）电影的报审

导演负责协助制片公司制作电影标准拷贝、准备电影审查所需提交的相关文件和物料，直至取得电影主管部门审核通过的《电影片公映许可证》为止。

在拍摄期内，除上述需要注意的事项之外，关于导演的福利待遇问题、导演的吃住行问题以及导演在拍摄期内需要注意的其他事项都与主要演员在拍摄期内需要注意的问题相同，读者可以参阅本节对主要演员聘用合同的分析和说明，在此不再赘述。

4. 导演的酬金和分红

（1）导演酬金及支付方式

导演酬金是导演在约定的工作周期内提供服务所收取的一切费用，包括导演在制作筹备期内、拍摄期内、后期制作期内、宣传发行期内提供导演服务应收取的所有报酬。导演在节假日、加班日提供的服务不另行收取报酬。最终导演酬金的金额由制片公司和导演协商确定。

导演酬金的支付方式通常为分期支付。一般情况下，支付的时间点约定为合同签署之日、开机之日、拍摄过半、关机之日。最终的支付时间由制片公司与导演协商确定。

（2）导演的税金

导演的税金问题与主要演员面对的税金问题相同，读者可以参考本节对主要演员聘用合同中税金问题的分析，在此不再赘述。

（3）导演的分红

实践中，比较大牌的、有谈判优势的导演可以争取到导演分红。一般情况下，导演分红按电影发行净利润的一定比例计算。即当电影发行净利润大于零时，导演有权获得分红款，分红款的金额为"电影发行净利润×导演的分红比例"。其中，导演的分红比例由制片公司与导演协商确定。

除上述需要关注的问题之外，关于导演聘用合同协商过程中涉及的其他问题（包括导演的"道德条款"问题、电影著作权归属问题、导演的署名问题、导演权利声明的问题等）与主要演员聘用合同项下需要注意的问题相同，读者可以参阅本节对主要演员聘用合同相关问题的分析，在此不再赘述。

三、音乐作品许可使用合同

在电影中使用已经公开发表的音乐作品，需要取得已有音乐作品相关权利人的授权。一般情况下，在电影的后期制作期间，制片公司会向已有音乐作品的相关权利人取得相关授权，并且与已有音乐作品相关权利人签署音乐作品许可使用合同。在音乐作品许可使用合同的协商谈判过程中需要注意以下几个问题：

1. 签约主体

许可方：音乐作品的相关权利人。包括词和曲的著作权人或代理人、演唱者（若有）、录音制品的权利人（若电影中需要使用已经录制完成的音乐作品的现有版本，则需要取得该版本音乐作品的录音制作者的许可）。

被许可方：代表投资方的执行制片方。

2. 授权内容

（1）音乐作品的基本信息

由于音乐作品不同部分（即词、曲、演唱、录音制品）的权利可能同时分散掌握在不同的权利人手中，为了保证从真正的权利人手中取得合法授权，在使用已有音乐作品之前，制片公司首先需要确定拥有已有音乐作品各部分权利的相关权利人，之后再从这些相关权利人手中取得所需相关权利的授权。

音乐作品的基本信息包括词、曲、演唱者和录音制品相关权利人的名称，以及相关权利人持有相关权利的百分比。

示例 甲方演唱的歌曲《风》的著作权信息为：乙方拥有《风》中词的著作权，丙方拥有《风》中曲的著作权，丁方拥有甲方演唱版本

《风》的录音制品的制作者权。如果制片公司需要在电影中使用丁方录制的、甲方演唱的录音制品《风》，则制片公司需要分别取得甲方、乙方、丙方和丁方的相关授权后方可在电影中使用。

(2) 授权用途

协议中需要明确约定制片公司使用已有音乐作品的用途，用途的种类包括将已有音乐作品用于电影的背景音乐、主题曲、片尾曲、插曲或者宣传曲等。

(3) 授权使用的位置及时长

协议中需要明确制片公司在电影中的什么位置使用音乐作品，即在电影画面持续多少分钟或多少秒的位置使用音乐作品，在片头使用还是在片尾使用音乐作品。另外，协议中还需要明确制片公司使用音乐作品的时长（一般都是按秒计算）、使用音乐作品的哪一部分（即音乐作品的几分几秒开始至几分几秒结束）。

(4) 授权使用方式

一般情况下，音乐作品的相关权利人授权制片公司使用音乐作品的方式通常为：必须以影音同步的方式将音乐作品重制于电影中，不得以脱离电影画面的方式单独使用。

(5) 授权使用的媒体

授权使用的媒体由音乐作品的相关权利人与制片公司协商确定，一般授权使用的媒体是指电影院、电视台、互联网平台、新媒体平台或者电影宣传平台。

(6) 授权区域

一般情况下，音乐作品的相关权利人授权使用音乐作品的区域范围为全世界。

3. 授权费用

在音乐作品许可使用的合同中，授权费用由制片公司与音乐作品相关权利人协商确定。一般情况下，制片公司会在使用音乐作品前一次性支付给音乐作品相关权利人全部授权费用。

4. 授权书

音乐作品的相关权利人（包括词作者、曲作者、演唱者、录音制作

者）需要签署授权书，作为制片公司向外部第三方表明其有权在电影中使用该等音乐作品的证明文件。授权书作为音乐作品许可使用合同的附件，由音乐作品相关权利人签署完毕后提交给制片公司。一般情况下，制片公司要求音乐作品相关权利人在签署音乐作品许可使用合同的同时签署授权书。

上述授权书的作用与本书第二章介绍的主创人员签署的权利声明的作用一样，在此不再重复说明。

四、音乐作品委托创作合同

一般情况下，在电影拍摄制作之前、电影拍摄制作期间或者电影后期制作期间，制片公司会委托音乐作品创作者为其拍摄制作的电影专门创作音乐作品，并且与音乐作品创作者签署音乐作品委托创作合同。

在音乐作品委托创作合同的协商谈判过程中需要注意以下几个问题：

1. 签约主体

委托方：代表投资方的执行制片方。

受托方：音乐作品的创作者。

2. 委托事项

（1）音乐作品创作者的工作内容

音乐作品创作者按照与制片公司协议约定的标准创作音乐作品，并将音乐作品录制成录音制品，提交给制片公司。工作内容主要包括：根据电影的故事情节创作词、曲，聘请演唱者演唱音乐作品，聘请演奏者演奏音乐作品，对音乐作品进行录制、合成、剪辑等；根据制片公司的意见修改音乐作品，直到符合制片公司的要求为止；在约定的时间内将符合要求的录音制品交付给制片公司合成到电影中。

（2）音乐作品的数量

委托创作音乐作品的数量由音乐作品创作者和制片公司协商确定，可以是一首，也可以是多首。

(3) 音乐作品的用途

协议需要明确音乐作品的用途。用途种类包括：作为电影的背景音乐、主题曲、片尾曲、插曲或者宣传曲等。

3. 报酬

音乐作品创作者接受制片公司的委托，负责按合同约定完成音乐作品创作，按约定时间向制片公司提交录音制品，制片公司应向音乐作品创作者支付相应的报酬，该等报酬包括词曲的创作费、演唱者的费用、演奏者的费用、合成费、剪辑费等与音乐作品的创作、录制及使用相关的一切费用。其中，音乐作品创作者为了完成音乐作品的创作需要自行委托词作者、曲作者以及聘请演唱者、演奏者和后期合成剪辑的工作人员等，并且与其签署相关合同，自行承担与此相关的一切费用，这些费用由音乐作品创作者支付给上述人员，上述人员与制片公司不存在直接的合同关系。

制片公司向音乐作品创作者支付报酬，一般分两期支付。支付的时间点通常约定为签约之日、提交录音制品的母带之日。最终的支付时间点由制片公司与音乐作品创作者协商确定。

4. 著作权归属

音乐作品创作者接受委托专门为电影创作的音乐作品属于委托创作的作品，根据行业惯例，协议各方一般约定该类音乐作品（包括词、曲及录音制品）的相关著作权及使用权由委托方制片公司享有，音乐作品创作者仅享有署名和获得报酬的权利。

5. 权利的保留和使用限制

音乐作品创作者需要保证其创作完成的音乐作品为其独立创作的作品，没有侵犯任何第三方的权利。

未经制片公司同意，音乐作品创作者不得对音乐作品进行二次改编创作，不得擅自使用音乐作品。

在实践操作中，制片公司同意音乐作品创作者保留部分权利。例如，音乐作品创作者可以将音乐作品放在其个人专辑中使用等。

协议各方可以事先约定，如果制片公司将音乐作品以脱离电影画面

的方式在新媒体平台上进行在线听或下载听等方式使用，则音乐作品创作者有权分享上述部分收益的权利。具体收益分成比例由制片公司与音乐作品创作者协商确定。

6. 权利声明

由于音乐作品涉及的创作者比较多，因此在音乐作品委托创作合同项下需要签署权利声明的创作者比较多，包括曲作者、词作者、演唱者、录音制作者等。所有权利声明中需要明确其创作完成的音乐作品的著作权归制片公司享有，如果创作者需要保留某些权利，可以在权利声明中作出相关说明。

第三节 案 例

为让读者更容易理解电影项目在拍摄制作阶段的交易规则和法律实践，本章以电影中的音乐著作权侵权纠纷、影视剧植入广告及虚假宣传不正当竞争纠纷、电影作品最终剪辑权纠纷三个案例，结合电影项目在拍摄制作阶段的交易规则进行分析评论，并提出建议。

▶ 案例七 电影中的音乐著作权侵权纠纷——宁勇 v. 中影公司等[①]

（一）争议

在电影作品中使用已发表的音乐作品需要取得哪些权利人许可？

（二）诉讼史

2001 年 12 月 3 日，宁勇作为音乐作品《丝路驼铃》的作者和著作权人，向广州市中级人民法院（简称"一审法院"）起诉五家公司，称中国电影合作制片公司（简称"中影公司"）、北京北大华亿影视文化有限责任公司（简称"华亿影视公司"）、英国联华影视公司制作影片《卧

① 参见广东省高级人民法院（2006）粤高法民三终字第 244 号民事判决书。

虎藏龙》未经许可使用其音乐作品《丝路驼铃》，侵害了其使用权、许可权、修改权、保护作品完整权、署名权，侵害了其名誉权（后庭审中撤回）；中国唱片上海公司擅自出版发行含有《丝路驼铃》的盒带和 CD 构成侵权，同时侵害其署名权；广东省电影公司播放侵权影片构成侵权。宁勇请求法院判令：（1）上述五公司向其赔礼道歉，消除影响；（2）五公司立即停止进一步侵权，中影公司、华亿影视公司、英国联华影视公司立即停止《卧虎藏龙》的商业放映、发行和使用许可、转让；（3）五公司连带支付其著作权使用费及赔偿费 128 万元（其中使用费 50 万元、经济损失 38 万元、精神损害赔偿 40 万元）。

一审法院经审理，认定广东省电影公司不侵权，中影公司、华亿影视公司、英国联华影视公司、中国唱片上海公司侵权。2005 年 12 月 2 日，一审法院判决：（1）中国唱片上海公司停止侵害宁勇《丝路驼铃》的署名权，在再版收录有该曲的任何载体的制品时将署名纠正为"宁勇作曲"；（2）中国唱片上海公司赔偿宁勇经济损失及为本案诉讼支出的合理费用共计人民币 1 万元；（3）中影公司、华亿影视公司、英国联华影视公司停止侵害宁勇《丝路驼铃》的署名权，在以任何形式再版电影《卧虎藏龙》时，应当将"宁勇编曲"的署名纠正为"宁勇作曲"；（4）中国唱片上海公司、中影公司、华亿影视公司、英国联华影视公司在《广州日报》上向宁勇赔礼道歉；（5）中影公司、华亿影视公司、英国联华影视公司赔偿宁勇为本案诉讼支出的合理费用共计人民币 2 万元。

宁勇不服一审判决，向广东省高级人民法院（简称"二审法院"）提起上诉。2007 年 9 月 18 日，二审法院作出判决，认可一审法院对事实的认定，但认为一审法院对电影《卧虎藏龙》使用录音《丝路驼铃》的定性存在法律适用错误，该使用行为不是"被许可复制发行的录音制作者使用已制作的录音制品的行为"，而是电影摄制行为。故在维持一审判决的基础上，增加判令中影公司、华亿影视公司、英国联华影视公司赔偿宁勇经济损失 2 万元，并适当减轻了宁勇的诉讼费负担。

（三）事实

1. 宁勇创作发表《丝路驼铃》音乐作品

1982 年，宁勇创作阮曲音乐《丝路驼铃》，该曲完整演奏时间约为 8 分钟。1985 年，陕西音像出版社首次出版盒带《中国民族乐曲精选》时，收录《丝路驼铃》，演奏时长 8 分 11 秒，署名"宁勇作曲"。1986 年，西安音乐学院学报《交响》1986 年第 1 期发表《丝路驼铃》线谱，署名"宁勇"。1988 年 6 月，人民音乐出版社出版《阮曲集》，收录《丝路驼铃》简谱，署名"宁勇曲"。

2. 中国唱片上海公司录制《丝路驼铃》录音制品

1994 年，中国唱片上海公司录制出版 CD《中国中阮名家名曲》，收录包括《丝路驼铃》在内的 8 首音乐，该曲在目录中署名为"宁勇编曲、刘波演奏"。1998 年、2000 年、2002 年、2003 年，中国唱片上海公司向中国音乐著作权协会（简称"音著协"）支付了上述包括《丝路驼铃》在内 8 首音乐的使用费，共计 2815 元。

3. 电影公司制作《卧虎藏龙》影片使用《丝路驼铃》录音

2000 年 4 月 13 日至 18 日，《卧虎藏龙》剧组（简称"剧组"）与中国唱片上海公司洽谈录音《丝路驼铃》的许可使用问题。中国唱片上海公司的署名建议是"《丝路驼铃》编曲：宁勇；演奏：刘波；录音：中国唱片上海公司"，制片方的署名方案是加入"新疆民歌"的说明，并把中国唱片上海公司署名为出版发行者：《丝路驼铃》，新疆民歌；编曲：宁勇；演奏：刘波；出版发行：中国唱片上海公司。中国唱片上海公司对新疆民歌的署名提出异议，表示《丝路驼铃》是宁勇根据新疆地区的民歌素材创作而成，不是根据某首具体的新疆民歌改编，应直接写"编曲：宁勇"。

2000 年 4 月 18 日至 20 日，剧组告知音著协已取得 2 分 18 秒录音的版权并向音著协寻价，音著协请中国唱片上海公司代理处理费用支付事宜，中国唱片上海公司与刘波取得联系并确定费用支付地址。2000 年 6 月 5 日，中国唱片上海公司向中影公司出具涉案录音的使用授权书；6 月 10 日，双方签订许可使用协议书，约定该 2 分 18 秒录音的使

用费为 400 美元，由剧组直接支付给宁勇、刘波各 200 美元。后剧组给刘波寄出两张 200 美元汇票，因刘波没有及时转交，导致宁勇收到汇票时过期失效。后剧组再补寄，2001 年 4 月 17 日宁勇收到 200 美元汇票。

2000 年 5 月 6 日，影片《卧虎藏龙》获得国家广播电影电视总局颁发的公映许可证，获准在国内外公映。2000 年 5 月 19 日，该影片首次在法国戛纳电影节公映。2001 年 3 月 26 日，该片获得"奥斯卡最佳原创音乐奖"等多项奖项。

影片《卧虎藏龙》VCD 封面标注："联合出品：中影公司、北京华亿亚联影视文化有限责任公司、英国联华影视公司"。影片《卧虎藏龙》中玉娇龙与罗小虎沙漠打斗追抢梳子一段使用了中国唱片上海公司录音制品中的《丝路驼铃》录音，时长 2 分 18 秒。影片国内版 VCD 片尾字幕既没有注明《丝路驼铃》作品名字，也没有注明作者和演奏者名字。影片海外版 VCD 片尾字幕注明"丝路驼铃，新疆民歌，编曲：宁勇，演奏：刘波"。

4.《卧虎藏龙》影片的发行、放映

2000 年 9 月 26 日，北京华亿亚联影视文化有限责任公司（即后来的华亿影视公司）授权北京紫禁城三联影视发行有限公司代理《卧虎藏龙》在国内的宣传发行事宜。2000 年 10 月 16 日，北京紫禁城三联影视发行有限公司授权广东省电影公司在广东省地区发行、放映《卧虎藏龙》。

5. 其他事实

2002 年 10 月 8 日，宁勇加入音著协，成为会员。

（四）法院意见

1. 一审法院

（1）中国唱片上海公司的责任

① 中国唱片上海公司侵犯宁勇的获得报酬权

一审法院认为，中国唱片上海公司从 1994 年开始出版发行包含涉案作品在内的《中国中阮名家名曲》盒带、CD，虽然不需要许可，但应及时支付报酬。如果著作权人或者其地址不明的，应在一个月内把报

酬寄送国家版权局指定的机构转交。但中国唱片上海公司直到1998年才开始付酬，支付给音著协。因2002年宁勇才是该协会的会员，故无论从时间上，还是从支付对象上，中国唱片上海公司都没有履行其义务，构成对宁勇获得报酬权的侵害，应赔偿损失。

② 中国唱片上海公司侵犯宁勇的署名权

中国唱片上海公司本应把宁勇署名为"作曲"，却署名为"编曲"，构成侵权。在音乐创作领域，"编"和"作"有特定含义，"作曲"比"编曲"的地位要高。另外，中国唱片上海公司的署名错误，是导致制片方署名错误的重要原因之一：

> 中国唱片上海公司在其出版物上将《丝路驼铃》写成"编曲：宁勇"，认为编曲和作曲是一样的。法院认为，虽然"编"在汉语中系多义字，也有"创作"之意，但其在某一特定领域被特定化后，即在固定环境中只有特定的含义。在音乐创作领域，作曲主要指主（伴）唱旋律创意及写作。编曲主要指配器、编写和弦及和声等；作曲的创作地位要比编曲高。中国唱片上海公司作为一个专业的音像制品出版者，对此应该十分清楚，中国唱片上海公司虽承认《丝路驼铃》是宁勇创作，却把宁勇写成"编曲"，其行为构成对宁勇署名权的侵犯，且其行为也导致了《卧虎藏龙》电影制片方在出版、发行海外版电影VCD时对宁勇署名权的侵犯。依法应当承担停止侵害、赔礼道歉、消除影响的民事责任。

③ 中国唱片上海公司的许可行为不侵权

中国唱片上海公司是《丝路驼铃》录音制品制作者，有权许可他人复制发行并获得报酬，故许可制片方使用该录音片断，不构成侵权。

(2) 制片方的责任

一审法院认为，根据《卧虎藏龙》VCD上的署名、中影公司提交证据材料中的陈述，《卧虎藏龙》著作权人应为"中影公司、北京华亿亚联影视文化有限责任公司（后更名为'华亿影视公司'）、英国联华影视公司"（简称"制片方"）。因涉案行为均发生在2001年10月27日之前，故

应适用1990年《著作权法》及1991年《著作权法实施条例》的规定。

① 制片方没有侵犯宁勇的许可权

一审法院认为，制片方在电影《卧虎藏龙》中对涉案音乐的使用，不是作品的摄制行为，是对录音制品的复制发行行为。制片方已获得中国唱片上海公司的许可，不再需要获得该曲原作者许可：

> 根据1991年《著作权法实施条例》第五条第（七）项，摄制电影是指以拍摄电影的方式首次将作品固定在一定载体上。本案三电影著作权人使用《丝路驼铃》虽然是用在电影作品之中，但根据著作权实施条例的规定，该种使用方式不是著作权法意义上的"摄制电影"。本案《卧虎藏龙》三电影著作权人就《丝路驼铃》录音制品获得了中国唱片上海公司的许可并向录音制作者支付了报酬，根据1990年《著作权法》第三十七条规定，录音制作者使用他人已发表的作品制作录音制品，可以不经著作权人许可，但应当按照规定支付报酬；根据该法第三十九条规定，录音制作者对其制作的录音制品享有许可他人复制发行并获得报酬的权利，被许可复制发行的录音制作者还应当按照规定向著作权人和表演者支付报酬。本案三电影著作权人在电影中使用《丝路驼铃》录音制品，虽然不是简单地将《丝路驼铃》录音制品加以复制发行，但是仍然可以视为系在该范畴内使用该录音制品，被许可使用方就该曲无须再次获得该曲原作者的许可。

② 制片方没有侵犯宁勇的获得报酬权

剧组给宁勇寄过200美元汇票，已完成付酬义务。宁勇没有取得款项与剧组无关。

③ 制片方没有侵犯宁勇的保护作品完整权

制作电影时，制片方有必要对相关音乐作适当、小范围删节或改动。本案中，制片方的删改没有达到"歪曲、篡改原作者思想或作者的意思表示"，故不构成侵权。

④ 制片方侵犯宁勇的署名权

电影《卧虎藏龙》国内版没有为宁勇署名，侵犯宁勇的署名权；在海外版上署名时加上"新疆民歌"，是侵权的持续和加重，是对宁勇的

贬低行为：

> 本案《卧虎藏龙》三电影著作权人在片尾的署名行为构成对宁勇署名权的侵犯。《卧虎藏龙》电影海外版 VCD 片尾字幕注明"丝路驼铃，新疆民歌，编曲：宁勇，演奏：刘波"。《卧虎藏龙》电影国内版没有上述署名。电影著作权人在海外版电影片尾中的署名"编曲：宁勇"之前还加上"新疆民歌"，这样的署名方式较中国唱片上海公司的署名方式更加贬低了宁勇的作者地位，是中国唱片上海公司对宁勇署名权侵犯的延续和升级，且其在中国唱片上海公司在传真中确认《丝路驼铃》是宁勇所创作后，对此未予修改，应承担相应责任。制片方在《卧虎藏龙》国内版片尾中没有署上宁勇名字及《丝路驼铃》的曲名，显然侵犯了宁勇的署名权。依法应当承担停止侵害、赔礼道歉、消除影响的民事责任。

（3）广东省电影公司的责任

一审法院认为，广东省电影公司的行为不构成侵权。广东省电影公司不负责影片的审查，影片审查的职权属于国家电影局。影片《卧虎藏龙》获批《电影片公映许可证》，有权在国内公开发行。广东省电影公司从有国内代理权的北京紫禁城三联影视发行有限公司依合同取得《卧虎藏龙》在广东省地区发行、放映的权利，已尽到合理的审查义务。故其发行经合法授权且符合法律规定，不构成侵权。

2. 二审法院

二审法院认可一审法院对事实的认定。但在赔偿数额上，认为一审法院没有判令制片方承担赔偿损失的民事责任，使宁勇的音乐作品被使用后未能获得相应的报酬，二审中应增加此项。此外，二审法院把审理焦点集中在论述摄制电影过程中对录音制品使用行为的定性上。制作电影中对录音制品的使用，需要根据电影的需要选择，进行创造性的技术处理，与电影其他部分融合为新的有机体，与单纯的、简单复制使用不一样。一审法院混淆了两种使用的区别。依 1990 年《著作权法》，单纯对录音制品进行复制发行不需要另行取得音乐作品词、曲著作权人的许

可，而摄制电影过程中对录音制品的使用则需要另行取得音乐作品词、曲著作权人许可，这是重要的区别。二审法院的论述，更有说服力：

> 1991年《中华人民共和国著作权法实施条例》第五条第（七）项规定，摄制电影使用作品是指以拍摄电影方式首次将作品固定在一定的载体上。该"首次"是强调把作品第一次用于摄制电影的方式使用，用以区别以后的复制发行行为。影片《卧虎藏龙》使用讼争音乐作品的状况是：节选宁勇已经发表并制作成音乐制品的《丝路驼铃》中2分55秒的内容，缩节为2分18秒作为影片背景音乐，把宁勇表现沙漠驼队坚忍不拔精神的《丝路驼铃》，用于影片女主人公玉娇龙愤然与匪首罗小虎激烈打斗的场景，烘托了玉娇龙倔强坚韧的性格。被节选的《丝路驼铃》经过具有创造性的技术处理，被赋予了适合剧情的新内涵，成为影片一个有机的组成部分。这种使用音乐作品的方式不是对已制作的音乐制品进行简单的复制，符合以拍摄电影方式首次将作品固定在一定载体上的特征，属于以摄制电影方式使用作品，根据1990年《中华人民共和国著作权法》第十条之规定，应当征得著作权人许可，并支付报酬。《卧虎藏龙》制片者未取得《丝路驼铃》著作权人许可即使用作品，依据《著作权法》第四十五条第（五）项之规定，侵犯了宁勇的音乐作品著作权，应当依法承担民事责任。原审法院认定《卧虎藏龙》将《丝路驼铃》使用在电影作品中，却根据《著作权法》第三十九条的规定认为这种使用是被许可复制发行的录音制作者使用已制作的录音制品的行为，无须经过原作者的同意，只需支付报酬，混淆了被许可复制发行的录音制作者与电影制片者使用音乐作品在载体、表现形式上的区别，免除了电影制片者应履行的征得著作权人许可的法律义务，这不符合著作权法的规定，本院不予认可。根据国家广播电影电视总局电影事业管理局的批复，在影片中使用少量音乐作品，应征得原作者的同意，并支付相应的报酬，也印证了《卧虎藏龙》对《丝路驼铃》的使用不属于被许可复制发行的录音制作者使用已制作的录音制品的情形，否则无须征得原作者的同意。

（五）评论与建议

本案中《丝路驼铃》以三个阶段、三种形态存在，每种形态的权利人都不相同，先理解其存在形式，理解其不同权利主体之间的关系，才能有效合法地加以利用。

1. 作为音乐作品的《丝路驼铃》

音乐作品是指"交响乐、歌曲等能够演唱或者演奏的带词或者不带词的作品"，一般情况下，音乐作品包括词和曲，著作权人包括词作者和曲作者，使用音乐作品需要取得词作者或曲作者的同意，并支付相应的费用。本案中，宁勇为音乐作品《丝路驼铃》的曲作者，其享有曲作者应该享有的权利，包括署名权、获得报酬权等权利。

2. 作为录音制品的《丝路驼铃》

录音制品是指"任何声音的原始录制品"。录音制品的权利人为录音制作者。录音制作者在录制录音制品时需要取得音乐作品的词作者和曲作者的同意，并支付相应报酬。录音制作者对其录音制品享有的权利早期包括许可他人复制发行录音制品的权利，后来增加了出租权和信息网络传播权。

具体到本案，涉案录音制品《丝路驼铃》的制作者是中国唱片上海公司。中国唱片上海公司制作录音制品需要得到曲作者宁勇的许可，并应支付报酬。本案中由于作者（著作权人）、表演者和录音制品制作者是不同的，正确的署名应该是"作曲：宁勇；演奏：刘波；录音：中国唱片上海公司"。

3. 作为电影作品背景音乐的《丝路驼铃》

与录音制品的复制发行不同，电影作品中使用音乐作品的方式是将音乐作品一次性重制于电影画面中，以影音同步的方式使用，而不是对已制作的音乐制品进行简单的复制。因此，如果电影拍摄过程中要使用已经录制完成的音乐，制片方不仅要取得录音制品制作者的许可并支付费用，还需要取得音乐作品词作者和曲作者的许可并支付费用。

本案中制片方在电影中使用音乐作品《丝路驼铃》不仅需要取得录

音制品的权利人中国唱片上海公司的许可，还需要取得曲作者宁勇的许可，并且支付相应的费用。

案例八　影视剧植入广告及虚假宣传不正当竞争纠纷——珂兰信钻公司 v. 辛迪加公司等[①]

（一）争议

在拍摄电视剧时，制片方在一家商店取景，拍店家的物品时，仅取其包装场景，而把内含物品换成他人的物品后拍摄，但该店家并不生产销售该物品。制片方和店家互不向对方付费，制片方在电视剧末尾对店家有致谢画面。本案的核心争议是，该部分拍摄的画面算不算植入广告？该广告是否构成虚假宣传的不正当竞争？

（二）诉讼史

本案原告北京珂兰信钻网络科技有限公司（简称"珂兰信钻公司"）向上海市浦东新区人民法院（简称"一审法院"）提起诉讼，称两被告上海辛迪加影视有限公司（简称"辛迪加公司"）和上海卓美珠宝有限公司（简称"卓美公司"）未经其许可，擅自在电视剧《夏家三千金》中使用与其受著作权保护的《天使之翼吊坠》美术作品和实物产品构成实质性相似的吊坠产品，侵害了其著作权；同时误导了观众和消费者，构成虚假宣传的不正当竞争。请求一审法院判令两被告公开赔礼道歉，连带赔偿原告经济损失 15 万元及维权合理费用。后原告撤回对著作权侵权的起诉。

一审法院认为，电视剧《夏家三千金》相关情节构成对被告卓美公司品牌的广告宣传，两被告的行为构成不正当竞争。因辛迪加公司是电视剧《夏家三千金》的制作发行者，卓美公司是广告主，皆未尽合理注意义务，应负连带责任。2012 年 5 月 22 日，一审法院判令两被告共同赔偿原告经济损失 2 万元及维权合理费用 7521 元。

一审判决后，卓美公司提起上诉，二审中双方达成和解，卓美公司

[①] 参见上海市浦东新区人民法院（2011）浦民三（知）初字第 694 号民事判决书。

撤回上诉。

（三）事实

1. 天使之翼吊坠

本案的涉案物品为"天使之翼吊坠"，由珂兰信钻公司生产。2008年，珂兰信钻公司员工张萌创作了《天使之翼吊坠》三幅画，张萌除享有署名权之外，其他著作权由珂兰信钻公司享有，珂兰信钻公司对此进行了著作权登记。之后，珂兰信钻公司依上述作品生产了项链吊坠。

"天使之翼吊坠"如图4-2所示：

图 4-2

资料来源：由本书作者检索天猫·珂兰钻石旗舰店（https://kelan.tmall.com）中的"天使之翼"项链吊坠所得。

珂兰信钻公司称"天使之翼吊坠"：

> 其主体造型为一对翅膀，翅根镶嵌有钻石并可以转动，翅尖有孔洞供绳或项链穿过。当绳或项链同时穿过两个孔洞时，两个翅膀相对或相背可表现出两种不同的形态；当绳或项链只穿过一个孔洞时，两个翅膀呈竖直状态，即第三种形态。三种形态的项链吊坠分别再现了原告进行著作权登记的《天使之翼吊坠》的三幅作品。

2. 被诉电视剧《夏家三千金》

本案的被诉侵权电视剧为《夏家三千金》，被诉侵权内容位于第二集约第24—26分钟处。该剧由辛迪加公司参与出品及摄制，并由其负责办理电视剧拍摄制作备案。

2010年7月，电视剧《夏家三千金》剧组工作人员来到卓美公司在厦门的加盟商厦门鹭屿克徕帝珠宝有限公司。双方商定剧组免费使用卓美公司厦门店拍摄，剧组在拍摄中将把包括LOGO在内的店面整体形象都拍摄进电视画面，在电视剧的鸣谢中体现被告品牌名称及广告语，不收广告费。在拍摄过程中，该剧导演周国栋在该店买了一款项链，多要了一个带有"克徕帝"英文标识"CRD"的首饰盒。"CRD"是卓美公司克徕帝珠宝的品牌标识。周国栋告知该店首饰盒将作为道具使用，但没说明使用的剧情。剧中拍摄使用的项链由剧组从广州市白云区银亮饰品商行购得，该项链吊坠由珂兰信钻公司生产，属于珂兰信钻公司享有著作权的产品。导演周国栋把该项链装入其之前要来的空"CRD"首饰盒中，然后进行拍摄。电视剧中涉及"CRD"首饰盒及盒中项链的内容时长为4秒钟，并且在电视剧的片尾字幕中显示"CRD克徕帝浪漫一刻幸福一生"字样。被告卓美公司官网"crd999.com"亦有该剧及CRD克徕帝产品的宣传内容。

卓美公司及其加盟商并未生产或销售过本案涉案物品款式的项链吊坠。卓美公司知晓其加盟商与辛迪加公司在《夏家三千金》拍摄中的合作。

（四）法院说理

一审法院认为，电视剧《夏家三千金》中涉及卓美公司品牌的画面构成植入广告。因为制片方与店家已经实际建立起了广告合作关系，相关公众能够感知到该情节系植入广告，道具出现的目的是为了传递商业信息而不是为剧情所必需。此外，该行为构成虚假宣传的不正当竞争。因为制片方和店家都没有尽到合理的注意义务，致使消费者产生误认，损害了他人的合法权益。一审法院的主要分析意见如下：

1. 电视剧《夏家三千金》相关情节构成对被告卓美公司品牌的广告宣传

对于商业广告，形成事实上的广告合作关系即可构成。本案剧中涉及的相关情节具有植入广告的特征，构成对"克徕帝""CRD"品牌的广告宣传。吊坠与"CRD"包装盒同时出现，已成为广告的一部分，构成广告宣传。一审法院认为：

> 商业广告是商品经营者或服务提供者自己或委托他人通过一定的媒介和形式介绍和推销其商品或服务的一种宣传活动。本案中，首先，从两被告之间的关系来看，被告卓美公司免费为被告辛迪加公司的电视剧提供拍摄场地，辛迪加公司免费在该剧中为卓美公司的品牌进行宣传。双方之间虽无书面合同，但形成了事实上的广告合作关系。其中，卓美公司是实际的广告主，辛迪加公司是实际的广告经营者，对价即为相互免除的场地费和广告费。其次，从电视剧的相关内容来看，在《夏家三千金》剧中，主人公先在有着明显"CRD克徕帝"标识的珠宝店中选购首饰；后又在家中打开带有明显"CRD"标识的首饰盒；片尾还显示"CRD克徕帝浪漫一刻幸福一生"字幕，这些内容具有明显的植入广告的特征，构成对"克徕帝""CRD"品牌的广告宣传。其中，系争项链吊坠与首饰盒一同出现，已成为植入广告的组成部分，客观上能够起到广告宣传的效果，亦构成对被告卓美公司品牌的广告宣传。

2. 争议的植入广告容易引人误解，损害了原告的合法权益，构成不正当竞争

卓美公司不生产涉案项链吊坠，剧组却用空"CRD"盒来包装，易使公众误认为该项链吊坠是卓美公司所生产，这使得卓美公司得到更多商业机会，不正当地取得竞争优势。珂兰信钻公司与卓美公司之间存在竞争关系，卓美公司利用珂兰信钻公司拥有著作权的产品进行宣传获得竞争优势，损害了珂兰信钻公司的利益，或使相关公众误认为是珂兰信钻公司在模仿卓美公司的产品，构成不正当竞争。一审法院的论证很有

说服力：

> 广告宣传，必须客观、真实，与被宣传对象的实际情况相符合。在珠宝首饰的广告宣传中，独特的首饰款式能够迅速引起消费者的关注，提高品牌的吸引力。本案中，被告卓美公司并不设计、生产或销售系争款式的项链吊坠，但被告辛迪加公司却在电视剧的植入广告中将该款式的项链吊坠与卓美公司的品牌标识一并使用，向相关公众展示了打开带有明显"CRD"标识的首饰盒，并显示出系争项链吊坠，继而主人公将项链戴于颈上的情节，且首饰盒与系争项链均为特写镜头，项链特写镜头的持续时间更有4秒之久，加之选购场景及片尾字幕中的"CRD克徕帝"标识，足以使相关公众误认为该吊坠款式由"CRD"品牌设计、生产或销售，使得喜欢该吊坠款式的公众对"CRD"品牌产生一定的兴趣，吸引其进一步了解该品牌或购买该品牌产品，从而为卓美公司争取到更多的商业机会，使其不正当地取得一定的竞争优势，进而获取一定的商业利益。

（五）评论与建议

1. 植入广告的审查义务

虽然本案原告诉请的赔偿金额小，法院判赔的金额也少，但对于影视剧的制作方和相关利益方则很有教育意义。本案对于如何界定植入广告提出了几个考察标准：广告合作关系之建立；观众的识别可能性；道具是否为剧情所需。此外，还可根据行业规范来辅助认定。

在影视剧制作过程中，对于影视剧涉及的相关权利要进行严格审查，避免出现不必要的未取得相关权利人授权的道具画面，清除影视剧画面中相关物品、产品及其外包装上的不相关标识，保证影视剧中出现的画面未侵犯第三方的知识产权，从而避免争议的产生。建议影视剧制作公司应委托或指定专人负责影视剧植入广告的审核工作。

对于制片公司而言，如果涉及影视剧中植入广告的相关事宜，制片公司应与广告代理公司或广告主签订广告合作合同。其中与广告代理公司签订广告合作合同时，应要求广告代理公司出具广告主提供的广告代

理证明。广告合作合同中应明确约定广告植入的品牌、方式、时长、署名等内容。这样，将有利于减少制作影视剧过程中的侵权风险，也有利于合作各方相互配合完成植入广告任务。

2. 著作权侵权之诉和不正当竞争之诉的选择

在实践操作中，基于一件作品之诉，法院不会同时支持著作权侵权和不正当竞争的主张，可选择其一提出诉请。比如在本案中，原告只需要证明涉案项链被用于影视剧中的植入广告，广告产品的内容不实且易误导消费者，就可被认定为虚假宣传，构成不正当竞争。因此，权利人在提起诉讼之前，需要对请求权基础进行研究，选择一个对自己最有利的主张提起诉讼。

案例九　电影作品最终剪辑权纠纷——章曙祥 v. 真慧公司[①]

（一）争议

电影作品的最终剪辑权（简称"终剪权"）归导演还是归投资方所有？

（二）诉讼史

章曙祥向江苏省南京市中级人民法院（简称"一审法院"）提起诉讼，称江苏真慧影业有限公司（简称"真慧公司"）违约，请求一审法院判令真慧公司为自己以总导演职衔独立署名于影片《杀戒》片头字幕，并支付 20 万元约定报酬。

一审法院经审理，认为真慧公司构成违约，但双方对影片终剪权的约定不明。2014 年 5 月 8 日，一审法院判令真慧公司给章曙祥在影片片头独立署名为总导演并支付 20 万元剩余报酬。

真慧公司不服一审判决，向江苏省高级人民法院（简称"二审法院"）提起上诉。二审法院除支持一审法院关于署名及支付报酬的判决外，还基于合约、产业发展、利益平衡等因素详细说理，判定影片终剪权属于章曙祥。

① 参见江苏省高级人民法院（2014）苏知民终字第 0185 号民事判决书。

（三）事实

1.《聘请合约》

2012年2月9日，真慧公司（甲方）与章曙祥（又名"章家瑞"，乙方）签署《真慧影业电影〈杀戒〉项目总导演聘请合约》（简称《聘请合约》），约定章曙祥为总导演，"对该片的艺术创作具有其最终的决定权"，酬金为税后100万元，任务为拍摄、指导导演张竹（又名"竹卿"，为真慧公司法定代表人）等工作，合约约定章曙祥向所有投资方负责。合约中与本案相关的主要内容如下：

> 甲方决定聘请乙方担任其计划摄制的电影《杀戒》的总导演，乙方同意，并向所有投资方负责。
>
> 第二条 乙方作为本片总导演，其工作内容为与甲方共同商定如下关于影片的重大事项：（1）总导演该片的拍摄及指导张竹（该片导演）工作；争取在国内国际电影节上展映和获奖。（2）监控该片的整体预算，在预算期完成该片的制作。（3）监控本片的商业片市场定位，力争获得理想的票房。（4）确定制片管理方式。（5）影片宣传发行及娱乐营销。乙方的具体职责包括：（1）具体负责该片剧本完善磨合；（2）与甲方共同选定主创团队；（3）与甲方共同选定电影所需主要演员；（4）与甲方一起确定电影整体拍摄方案，指导该影片导演的拍摄工作并负责重要场景的具体拍摄；（5）与甲方在内地物色该片宣传发行策略伙伴；（6）指导监督后期制作（剪辑、音乐、声音及最终影片合成）工作；（7）指导本片参与国内国际重要电影节的展映、申报奖项工作。甲、乙合约期至该片完成国家送审拷贝并得到发行许可证为止。
>
> 第四条 甲方向乙方支付合约期酬金主要方式为：税后现金100万元。现金分五次支付。第四次支付时间为电影后期制作完成前3个工作日内甲方支付予乙方酬金现金部分的10%，即人民币10万元；第五次支付时间为影片报审通过后3个工作日内甲方支付予乙方酬金现金部分的10%，即人民币10万元。本片获国际、国内电影节奖项及展映，甲方奖励乙方30万元。

第五条 未经甲方同意，乙方不得在电影公映之前向第三方泄露剧情、演员、拍摄进度等与影片相关的一切信息。

第七条 在影片拷贝上，如有主创人员的片头字幕时，甲方同意乙方的名字及职衔独立排名在该片片头字幕出现。

第八条 乙方作为该片总导演，对该片的艺术创作具有其最终的决定权。乙方同意以刘恒剧本为定稿蓝本，可在结尾、女主人公等方面再作修改，其他剧情结构不作大的改动。

2.《聘请合约》的履行

2012年5月29日电影《杀戒》开机拍摄，7月9日全部拍摄完成关机。之后，章曙祥完成了《杀戒》后期剪辑工作，形成章曙祥版电影。张竹另外组织人员剪辑形成张竹版电影。2012年10月11日，章曙祥在看完张竹版电影后，发短信给张竹表示："看了你的那一版。难以接受。也很绝望。……关于剪辑的事，我再不参与，你想怎么办就怎么办吧。"同时，通过电子邮件给张竹发送声明，称其不赞同张竹版电影，其对该版本的电影不承担任何责任。声明中与本案相关的主要内容如下：

章曙祥与真慧公司就电影《杀戒》签订的总导演合同第八条约定"章家瑞（章曙祥）作为该片总导演，对该片的艺术创作具有其最终决定权"，为此章曙祥对《杀戒》的剪辑具有最终决定权。如真慧公司坚持用张竹（竹卿）导演所剪定的版本，便构成违约。因此有关《杀戒》电影最终剪定版的相关事宜，特作如下声明：

如真慧公司坚持用张竹导演所剪定的版本，用于影院发行、参展参赛电影节等，如票房惨败、获奖全无所带来的一切损失，皆与章曙祥无关，章曙祥对此不负任何责任。

同时章曙祥作为本片的总导演，本着对影片负责任的态度，将同时向其他相关投资方及参与影片的主要演员、小说原著、编剧等主创声明，张竹导演所剪定的版本不代表章曙祥的艺术创作主旨。如影片给章曙祥在声誉上造成不良影响，章曙祥将向媒体发布声明表明该影片并不完全代表章曙祥的艺术创作即章曙祥的电影作品。

随后张竹仍坚持投资方拥有最终剪辑权"是本行业最基本的常识"。双方争议的焦点是艺术优先还是市场优先,章曙祥认为张竹的版本"什么奖都拿不到",终剪权归属要看合约而定;张竹认为章曙祥是文艺片导演,如坚持其版本会"没有票房"。最后,双方的艺术创作之争演变成了法律之争。

随后双方不再沟通。张竹对自己剪辑版本电影进行后期制作,包括音乐、调色、后期合成、字幕、出片等,形成公映版本电影。获准公映的《杀戒》影片中,章曙祥的署名为"前期总导演 章家瑞",并与艺术总监出现于同一画面,张竹的署名为"竹卿导演作品",以醒目方式出现于独立画面中(见图4-3)。

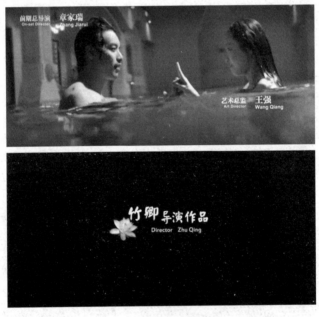

图 4-3

(四)法院说理

1. 一审法院

(1)终剪权约定不明

一审法院认为《聘请合约》对于《杀戒》电影终剪权归属的约定不明:

本案中，双方当事人均主张按照涉案合同约定，自己拥有涉案影片剪辑版本的最终决定权。一审法院认为，涉案合同涉及影片剪辑的相关约定存在不明确甚至自相矛盾之处。首先，从涉案合同约定章曙祥的职责来看，章曙祥有"指导监督后期制作（剪辑、音乐、声音及最终影片合成）工作"的职责，该约定关于影片剪辑工作的描述是"指导监督"，该描述比较笼统和含糊，对章曙祥是否拥有涉案影片剪辑版本的最终决定权没有明确予以约定。其次，涉案合同第八条的约定也不明确。该条款首先约定了章曙祥拥有涉案影片艺术创作的最终决定权，而剪辑也属于影片艺术创作的一部分，章曙祥认为根据该约定其当然拥有影片剪辑版本的最终决定权。但是，该条款对上述"最终决定权"还附加了要以刘恒剧本为定稿蓝本，除了在结尾、女主人公等方面可作修改外，其他剧情结构不能再作大的改动的条件。真慧公司主张章曙祥的剪辑版本对16稿剧本（共120场戏）的改动达15场之多，完全改变了剧本的结构，违反了合同的约定。章曙祥则认为，章曙祥的剪辑版本95%都是严格按照16稿剧本剪辑的，完全符合双方合同的约定。而涉案合同关于对剧本作何种改动就属于"剧情结构"的改动、改动到何种程度就属于"大的改动"这两个问题并没有明确、具体的界定，故判断章曙祥的剪辑版本是否属于合同约定的对剧情结构作大的改动也因此缺乏明确的合同依据。最后，涉案合同开篇就约定：真慧公司聘请章曙祥担任影片《杀戒》的总导演，章曙祥同意向所有投资方负责。仅从该约定来看，章曙祥作为被聘请人，应按照投资方真慧公司的要求来完成工作，涉及影片重大事项的最终决定权应该属于真慧公司。真慧公司据此主张其拥有影片剪辑版本的最终决定权也有一定的道理，但该约定又明显和涉案合同第八条约定的章曙祥拥有涉案影片艺术创作的最终决定权存在冲突。综上，一审法院认为涉案合同关于谁拥有涉案影片剪辑版本最终决定权的约定并不明确，双方当事人各自主张自己拥有涉案影片剪辑版本的最终决定权均缺乏明确的合同依据。

(2) 真慧公司构成违约

章曙祥发给张竹的声明，以真慧公司同意为前提，而张竹作为真慧公司的法定代表人并未同意，故双方并未达成一致，章曙祥没有放弃再次参加剪辑工作。真慧公司有优势地位，靠自己的力量完成剪辑和后期制作，未与章曙祥协商，真慧公司的行为属于单方终止合同，构成违约。

2. 二审法院

二审法院基于合约、产业发展、利益平衡等因素详细说理，判定影片终剪权属于章曙祥。

二审法院重点论述了终剪权的归属。法院从影视行业的现状出发，认为中国影视行业正在处于从导演中心制向制片人中心制的过渡过程中，因终剪权对电影的生产举足轻重，争议渐多。为了行业健康发展，终剪权之归属，当法律没有明文规定时，应首先看双方约定。合同如果有明确约定，则应依合同确定；只有合同无约定时，才依行业惯例确定。具体到本案，因合同约定导演"对该片的艺术创作具有最终决定权"，故终剪权的约定是明确的，通过对合同的解释，可知双方的合同已明确约定终剪权属于章曙祥。至于导演"向投资方负责"的约定则甚为模糊不清。从职责而言，导演认真工作就是向投资方负责。二审法院的论证令人信服：

> 首先，本案双方就"艺术创作最终决定权"的争议事实上集中于最终剪辑权（终剪权）的争议。该争议亦体现了目前影视行业较为突出的导演中心制与制片人中心制的争论。在我国历史上曾长期实行导演中心制，即导演在影视创作中占据主导地位，而代表投资方的制片人居于次要地位，但近年来随着影视行业市场化和产业化的快速发展，影视行业的资本投入和利润回报亦不断增大，制片人通过对整个影视制作全过程的审查和管理，以期获得最大的商业利益，而与此同时，导演在影视创作中的核心地位也正越来越被投资方所削弱，纷争时有所见。目前我国影视行业正处于导演中心制向制片人中心制的过渡时期，而完善的制片人中心制亦尚未完全确立。尽管如此，本院的

基本观点是，无论影视制作行业是采取导演中心制还是制片人中心制，有关影视剧创作的最终决定权特别是终剪权的归属问题，都应当首先依合同约定加以确定，即合同明确约定导演享有终剪权或者投资方享有终剪权的，均应当从其约定，只有在合同约定不明时，才考虑以行业惯例加以确定。

其次，本案应认定合同关于终剪权归属的约定是明确的。双方在合同第八条明确约定："乙方作为该片总导演，对该片的艺术创作具有其最终的决定权"，尽管真慧公司对此作出了相反的解释，并以合同关于"乙方同意，并向所有投资方负责"等条款约定加以抗辩。对此，本院认为，由于合同第八条非常明确地约定总导演对艺术创作具有最终决定权，而影视剧的艺术创作包括前期筹备、中期拍摄及后期制作过程，故除非合同明确约定将终剪权排除在外，总导演对艺术创作的最终决定权应当包括终剪权。至于真慧公司主张合同约定总导演同意向所有投资方负责，就意味着投资方享有终剪权，对此本院认为，在合同条款未明确将总导演同意向所有投资方负责定义为投资方享有终剪权的前提下，对该条款的常规理解应当是总导演依据合同完成导演工作任务并保证其应当达到的艺术水准就是对投资方负责。基于以上理由，本院认为，真慧公司认为总导演的艺术创作必须服从投资方的要求，进而直接解释为投资方享有终剪权，明显不符合合同约定，属于不适当地扩张了投资方的权利。

本案的特殊之处在于，张竹作为导演和投资人的多重身份加剧了冲突的可能性。从尊重艺术创作的规律出发，从契约自由和契约精神出发，在章曙祥已依约履行了总导演职责后，应享有总导演之独立署名及获得20万元剩余报酬的权利，亦应享有终剪权。二审法院认为：

> 本院亦注意到，本案的特殊之处在于真慧公司法定代表人张竹既代表投资方，同时又是电影《杀戒》的第二编剧和导演，其多重身份亦增加了影片艺术创作过程中发生冲突的可能性。本院亦理解，正是由于影视剧拍摄投资风险巨大，作为投资方除关注影片艺术价值外，

可能更关注投资的直接市场回报,更何况真慧公司称其作出最终剪辑版本选择之前已经进行了市场调研,但无论如何,影视剧的制作首先是艺术创作活动,有其基本的艺术创作规律,而投资方在聘请导演时,肯定事先对导演的艺术水准有着基本认同。当投资方与导演在艺术创作上产生重大分歧时,双方首先应当协商解决,如协商解决不成,则投资方仍应当秉持契约精神,尊重合同约定。当然,为防止纠纷,双方亦应当就终剪权的归属事先在合同中以明确的术语表达加以约定。综上,鉴于真慧公司在合同中并没有特别声明终剪权归其所有,故对其主张,本院不予支持。

在阐述法律问题之后,二审法院还对双方进行了家长式的"劝导",以期平衡导演和投资方的利益。艺术与市场需要达成平衡,双方皆需要有契约精神,进行积极协商,以利产业共同繁荣,读来饶有兴味,值得称道。

众所周知,影视创作是文化创意产业的重要组成部分,其高投入、高风险且艺术创作活动极其复杂的特性,决定了对艺术与市场两方面都有很高的要求。就投资方而言,在关注影视作品投资与回报的同时,要强调尊重艺术创作的规律;就导演而言,在专注艺术创作的同时,也应当适度兼顾投资方投资利益的回报,如此才能实现双方利益的平衡。影视创作合同的履行,明显不同于标的为工业品的普通商事合同。在创作过程中,因艺术创作或者市场需求所进行的必要创作调整并不少见,然而无论是导演还是投资方提出的调整,都应本着善意协商进行,且以不损害艺术创作水准为原则。如果协商不成,则强调契约精神,遵守合同约定,仍具有相当程度的必要性,如此才能有效减少纠纷,减少不必要的损害,从而真正促进影视艺术创作的繁荣,促进影视产业的发展。

(五)评论与建议

1. 终剪权归属

电影生产具有与普通工业品生产不同的特质和规律,需要艺术家和

投资方双方的高度合作方能有实现目的的可能。艺术家的创作高度主观，投资方承受的风险高度不确定，双方的取向自然不同。本案中章曙祥"向投资方负责"与"对该片的艺术创作具有其最终的决定权"之间有矛盾。导演的工作是否负责，是专业判断；而是否有票房，是投资方的商业判断。这两者虽然有联系，但并不能用一个标准来判断另一个标准，因为两者不同质，没有可比性。在合约已约定章曙祥"对该片的艺术创作具有其最终的决定权"的情况下，并不能用一个宽泛的商业标准凌驾于终剪权之上，因为这不符合电影这一特殊文化产品的生产。

电影作品的完成和上映对于电影投资方和电影创作者都非常重要，电影投资方需要通过电影上映收回投资，而电影创作者需要通过电影上映展示其艺术创作能力从而获得声誉。因此，电影上映是电影投资方和电影创作者共同的目标。为了实现电影上映，投资方和创作者应该相互沟通，适当地妥协让步，共同寻求对各方均有利的方案，保证电影上映的进程。

在实践中，一般的操作习惯为：电影最终剪辑权由制片方（即投资方）和导演共同享有，但如果导演和制片方就电影最终剪辑版本出现不一致意见时，最终以制片方的意见为准，即由制片方决定电影上映的最终版本。这样约定，既尊重导演的意见，同时也维护投资方的利益。

2. 剧本与电影的关系

剧本是一维的文字描述，按剧本摄制成电影需要导演的强大想象力，把故事在多维的时空中重现出来，属于全新的创作。导演在摄制电影时，剧本仅仅是一个粗线条的指南，具体情节如何在电影中呈现，必然要作或多或少的改变。所以，让电影的拍摄严格受限于剧本是不现实的。

电影生产是复杂的创作活动，从剧本到电影是一个巨大的变化。导演以剧本为蓝本，并不是完全被剧本所限，导演根据自己的理解对其进行改变，符合电影创作的规律。如果导演完全被剧本所限，就是削足适履。导演有权为了剧情需要进行改变，这属于其专业判断的范围，而且改动大小是主观的判断。

一般情况下，在拍摄电影过程中，导演作为电影作品的主要创作者之一，必然要参与电影剧本的修改和创作。编剧和导演会就剧本的修改进行讨论，相互妥协或认可，为电影作品的艺术创作提供各自的意见，最终目的是为了电影顺利拍摄完成，作为商品进入电影市场流通。

第五章
宣传发行阶段

电影项目的宣传发行阶段是电影项目实现收益的重要阶段。电影宣传发行对电影的票房收入具有直接且重要的影响，是电影实现收益的关键环节之一。电影制作完成且取得国家电影主管机关颁发的《电影片公映许可证》后，电影开始进入电影院和其他发行平台进行播放。之后，电影投资方通过收取电影票房分账款、授权许可费等方式开始逐渐回笼资金，因此，电影项目的宣传发行阶段对于电影投资方而言至关重要。

第一节 交易规则

由于院线发行收入占整个电影发行收入的比重最大，并且院线发行收入的分配规则在电影产业交易规则中最为复杂，所以本节将重点介绍电影院线发行的相关事宜。

电影宣传发行阶段涉及的主要交易规则包括如下几个方面：电影宣传发行阶段的主要参与者和主要工作内容、电影宣传开支和发行开支、电影发行代理费、电影发行收益分配。

一、主要参与者和主要工作内容

在实践中，电影的宣传工作和发行工作总是相互关联、相互交叉而密不可分。为了让读者清晰地了解宣传工作和发行工作的不同，本书将分别介绍宣传和发行的工作内容。

1. 电影宣传工作的主要参与者和主要内容

(1) 电影宣传工作的目的

电影宣传推广的目的主要是希望通过各种媒体平台和各种营销宣传方式对电影进行宣传推广,让更多观众了解电影内容,吸引大量观众走进电影院观看电影。

(2) 电影宣传工作的主要参与者

通常情况下,电影宣传推广的主要参与者包括:

① 宣传方。主要负责制定总的宣传策略和方向,由投资方和执行制片方共同选定。

② 发行方。主要负责与宣传方相互配合工作,利用其掌握的发行信息资源为宣传策略和方向提供建议。

③ 宣传素材的设计制作公司。主要负责制作宣传素材,该公司由宣传方负责选定并委托执行。

④ 宣传曲的供应商。指音乐作品的相关权利人或相关创作者,主要负责电影宣传过程中使用的音乐作品的创作、录制或者授权。该供应商一般由制片公司负责选定并与其签署相关协议。

⑤ 市场分析服务商。主要负责电影关注度和关注点的市场分析,为宣传方提供测评报告,宣传方通过测评报告调整策略。该服务商由宣传方负责选定并委托执行。

⑥ 线上素材发行平台。主要负责将宣传素材通过互联网媒体平台(如各大视频网站、微博、微信等)进行发布和传播。该平台由宣传方负责选定并委托执行。

⑦ 线下传统的广告发布供应商。主要负责将宣传素材通过传统的媒体平台(如地铁、电视台、公交站牌、报纸、杂志等)进行宣传推广。该供应商由宣传方负责选定并委托执行。

⑧ 主创人员。主要负责参与各种电影宣传推广活动,如参加电影首映礼的活动等。

⑨ 观众。观众是最重要、最直接的参与者,也是电影宣传需要达到的目标主体。

(3) 电影宣传工作的主要内容

电影宣传推广工作主要是指宣传方通过各种方式、利用各种平台对电影进行宣传推广。电影宣传工作的主要内容包括：

① 通过收集电影相关的调查资料和相关调研报告，综合分析后制定统一的宣传策略和宣传方案。包括通过用户调研定位目标观众群、通过提前观影收集观众的观影感受调整宣传策略、通过售票平台提供的相关数据调整宣传方向等。

② 根据宣传策略和宣传方案，委托广告公司设计制作宣传素材。宣传素材包括：电影海报（如电影概念海报、电影人物海报等）、电影预告片（如初始预告片、终极预告片等）、电影宣传曲或者 MV、即时信息表情包等。

③ 在宣传素材制作完成后，宣传方需要将宣传素材在各种平台上进行传播。例如，通过传统的媒体平台发布广告（如在地铁电视上发布电影宣传片、在公交站广告牌上发布电影海报、在报纸上刊登电影信息等）。近几年传统的媒体广告对电影宣传的作用越来越小，宣传方已经逐渐减少传统的媒体广告的投放预算。另外，可通过网络平台发布广告（如在视频网络平台上播放电影预告片、在专业影评网站上针对电影发起话题以挑起热度、在微信/微博平台上发布影评文章等）。通过互联网平台宣传推广电影的效果越来越好，近几年宣传方已经将互联网平台作为电影宣传的重要阵地。

④ 组织一些线下推广活动。例如，举办声势浩大的首映礼，并且邀请近期比较热门的明星参加，吸引观众的注意力，同时请他们协助推广电影；举办电影的媒体点映场，即专门为各大媒体放映几场电影，通过媒体渠道推广电影；安排主创人员的见面点映场，即专门安排几场点映活动，电影放映之前或结束后安排主创人员到现场与观众互动等。

2. **电影发行工作的主要参与者和主要内容**

(1) 电影发行工作的目的

电影发行的目的主要是发行方通过各种发行方式促使多个发行渠道在其平台上播放电影。其中，院线发行的目的是发行方通过与各大电影

院线保持长期的联系和沟通，尽力争取其发行的电影在各大电影院线获得较高的排片率和较好的排片场次。排片率和排片场次的好坏会影响电影票房成绩的高低。排片率越高，排片场次越好，观众看到电影的机会就会越大，电影票房成绩会越高。

（2）电影发行工作的主要参与者

通常情况下，参与电影发行过程的主要参与者包括：

① 发行方。主要负责制定电影的发行策略，与院线公司、平台方进行沟通协商。通常发行方拥有丰富的发行经验，由投资方与执行制片方共同选定。

② 宣传方。主要负责配合电影发行方制定发行策略，利用其掌握的宣传信息资源为发行方的发行方案提供意见。

③ 电影院线公司。主要负责安排电影在其管理的电影院内公开放映。电影院线公司是发行方的合作方，与发行方签署电影放映合作协议。

④ 影院经理。主要负责电影院管理运营相关的一切事务（包括管理电影在电影院的排片等）。影院经理对电影内容好坏的判断直接影响电影在该影院的排片情况，因此，发行方需要与影院经理保持良好的沟通和长期联系。

⑤ 票务平台。主要负责电影票务在互联网平台上的销售事宜。随着票务平台对电影票房成绩的影响越来越大，发行方与票务平台的合作越来越紧密，在有些电影的发行过程中票务平台已经充当起发行方的角色。

⑥ 物料制作方。主要负责制作电影发行活动或影院阵地宣传所需的物料（如将电影海报制作成易拉宝等）。物料制作方一般由发行方负责确定并委托执行。

⑦ 主创人员。主要参与电影发行过程中的路演活动（即选择一线城市的影院放映电影，在电影放映之前或结束之后，安排主创人员与观众面对面进行交流）。

⑧ 观众。观众是最重要、最直接的参与者。观众进电影院观影是电影发行的最终目的。

⑨ 其他发行渠道。主要负责在其他各种发行渠道或平台（包括视频网站、电视台、飞机、酒店等）播放电影。

（3）电影发行工作的主要内容

电影发行工作的主要内容是指发行方通过合作的方式在发行平台或发行渠道发行电影。电影发行工作主要包括：

① 发行方根据其丰富的发行经验并且利用其丰富的发行资源，制定统一的发行策略和发行方案。

② 发行方负责与各大电影院线公司保持良好的合作关系，就电影放映的相关事宜保持良好的合作。主要合作事宜包括明确电影上映时间、放映场次、最低票价、票房收入分成比例和结算方式等。

③ 发行方负责与各大影院的影院经理保持沟通和联系，保证电影在其管理的电影院中获得较高的排片率和较好的排片场次。

④ 发行方需要与线上票务平台保持良好的合作关系，双方就电影票的网络销售事宜和票补事宜进行合作。如果票务平台为电影的独家票务合作方，票务平台还会在其票务网站以首页推荐等形式宣传推广电影。

⑤ 组织一些线下发行活动。包括安排发行人员出差到各个影院进行沟通协调争取更多排片、开展影院阵地宣传活动（如在影院放置电影的宣传物料等）、开展影院促销活动（如观众购买两张电影票可以免费获得一瓶可乐等）、组织进行电影路演活动。

除了上述介绍的院线发行渠道之外，发行方还需要与其他发行渠道或平台（包括视频网站、电视台、飞机、酒店等）建立合作关系，以保证电影在电影院线落片后，可以在其他发行渠道或平台播放。

二、宣传开支和发行开支

在实践中，电影的宣传开支和发行开支之间的界限是模糊的，而且大部分情况下二者包含的费用事项有交叉和重合。为了让读者更加清晰地了解二者所包含的费用明细，本部分特意将电影的宣传开支和发行开支分开介绍。

1. 电影宣传开支

电影宣传开支主要是指宣传方为电影的宣传推广所支出的一切费用。包括但不限于：宣传素材设计制作费（如海报设计费、视频制作费等）、宣传曲制作费（如宣传曲的委托创作费、许可使用费、录制费、演唱费等）、电影测评和评估费（如电影测评费、电影市场评估费等）、营销方案的设计费和执行费、宣传广告的发布费（如地铁、公交站台、报纸等传统广告发布费以及网络平台广告发布费等）、微博／微信的自媒体账号对电影进行营销的广告合作费用、特别场次的电影放映费（如为发行方、媒体、影评人放映的特别场放映费，电影节及电影展的放映费等）、主创人员参与宣传活动需要支出的费用（如主创人员参加首映礼等宣传活动需要支付的差旅费等）、为参加国际电影节而产生的费用，以及电影宣传推广过程中需要支出的其他相关费用（如电影拷贝及相关素材储存费、电影素材复制和销毁费、翻译及传译费、电话费、互联网费、传真费、邮递费、运送费等）。

2. 电影发行开支

电影发行开支主要是指发行方在电影发行过程中支出的一切费用。电影发行开支包括电影院线平台的发行开支和其他渠道或平台的发行开支。其中，其他渠道或平台的发行开支涉及的金额非常小，在此不作详细介绍。这里主要对电影院线平台的发行开支进行详细分析。

电影院线平台的发行开支分为传统发行开支和特殊发行开支。

传统发行开支主要包括：电影数字母版制作费，数字硬盘复制、运输及管理费，数字密钥制作费，影院阵地发行费［即将电影相关的宣传素材（如海报等）制作成易拉宝、立牌和条幅等形式在影院进行摆放］①、协商排片费用（即发行方的发行经理出差到各个地区的影院沟通协商电影排片事宜而支出的差旅费、公关费等）、路演费用（即发行方为进行全国路演活动而支出的费用，包括主创人员为了参加这些路演活动而支出的差旅费等），以及院线促销活动补贴（即发行方与电影院

① 特别说明：在实践中，通常情况下，宣传素材设计费计入电影的宣传开支，而宣传素材的复制、运输及租赁摆放场地的费用计入电影的发行开支。

合作开展电影票的促销活动，促使电影院增加电影的排片量和安排好的放映场次，为此发行方支出的相关费用）。

特殊发行开支主要包括：合作票务平台的宣传服务费（即发行方与票务平台进行票务合作，票务平台在其平台上对电影进行宣传推广，为此发行方需要支出的相关费用）、票补费用（即发行方和票务平台通过补贴电影票价款的方式吸引观众进影院观看电影，其中发行方补贴的款项计入发行开支）、票房奖励款（即发行方和电影院线公司或者票务平台进行合作，约定当电影票房达到一定数额时，发行方给予电影院线公司或者票务平台一定的奖励款，激励电影院线公司保证电影的排片量或者激励票务平台加大电影的推广力度和票补力度，其中发行方支出的奖励款计入发行开支），以及在电影发行过程中需要支出的其他费用。

电影的宣传开支和发行开支不计入电影的制作成本。在实践操作中，电影的宣传开支和发行开支由宣传方和/或发行方先行垫付，在电影上映取得电影票房收益的情况下，在投资方回收其投资成本之前，由发行方直接从院线发行毛收益中将宣传方和/或发行方先行垫付的宣发开支返还给垫付方。因此，电影宣传开支和发行开支的多少会影响电影投资者收回其投资成本的可能性。一般情况下，投资方会在协议中对电影宣传开支和发行开支约定一个上限金额，即电影宣传方和发行方在宣传发行过程中支出的费用不得超过约定的上限金额。如果确实需要超过上限金额，则宣传方和发行方需要与投资方协商，经投资方同意后方可增加超过部分的宣传开支和发行开支，未经投资方同意擅自增加的宣传开支和发行开支由宣传方和发行方自行承担。

三、电影发行代理费

1. 发行代理费的种类和计费依据

电影发行代理费是指发行方因负责电影发行相关的一切事宜而应收取的代理费。根据电影发行地区的不同，发行代理费可分为国内发行代理费和国外发行代理费，其中国内部分又细分为大陆地区发行代理费和港澳台地区发行代理费。

(1) 国内发行代理费

这里主要介绍中国大陆地区的发行代理费。中国大陆地区的发行代理费是指发行方因负责电影在中国大陆地区的各种发行渠道播放的相关事宜［包括安排电影在中国大陆地区电影院线上映、在中国大陆地区视频网络播放平台播放以及在中国大陆地区的其他发行渠道（包括但不限于电视台、飞机、酒店等）播放等］而应收取的代理费。

在中国大陆地区的发行范围内，根据电影发行的渠道或平台的不同，发行方取得的发行代理费的金额不同。主要分为如下三种情况：

① 院线发行代理费。指发行方因负责中国大陆地区的电影院线发行放映电影的相关事宜而取得的代理费。一般情况下，院线发行代理费的金额为发行方基于电影在中国大陆地区电影院线放映而取得的分账收入的一定比例。通常这个比例为8%—15%，最终比例由发行方和投资方协商确定。

② 新媒体发行代理费。指发行方因负责中国大陆地区的视频网络播放平台播放电影的相关事宜而取得的代理费。新媒体发行代理费的金额为发行方基于授权电影在中国大陆地区视频网络播放平台播放而取得授权费收入的一定比例。通常这个比例为8%—12%，最终比例由发行方和投资方协商确定。

③ 其他渠道发行代理费。指发行方因负责中国大陆地区的其他发行渠道或平台播放电影的相关事宜而取得的代理费。其他渠道发行代理费的金额为发行方基于授权电影在中国大陆地区的其他发行渠道或平台播放而取得授权费收入的一定比例。通常这个比例为8%—15%，最终比例由发行方和投资方协商确定。

(2) 国外发行代理费

国外发行代理费是指发行方因负责电影在国外发行的相关事宜（包括安排电影在国外院线公映、在国外电视平台播放以及在国外视频网络平台播放等事宜）而应收取的代理费。

国外发行代理费的金额为发行方基于授权电影在国外发行而取得的授权费收入的一定比例。通常这个比例为10%—15%，最终比例由发行方与投资方协商确定。由于国外发行代理费在全球发行代理费中涉及

金额比较小，在此不作详细介绍。

总之，电影发行代理费不计入制作成本。在实践操作中，发行方应收取的电影发行代理费的支付方式为：在电影上映取得电影票房收益的情况下，在投资方收回其投资成本之前，由发行方直接从电影票房所得收益中收取。

2. 发行代理费和宣发费用的区别

在实践工作中，宣发费用（即宣传开支和发行开支）和发行代理费的概念容易被混淆，为了更好地区分二者的不同，在此作详细介绍。

(1) 二者收取费用的主体不同

电影宣发费用的收取主体是电影宣传发行过程中负责垫付宣发费用的宣传方和/或发行方。而电影发行代理费的收取主体是负责电影发行相关事宜的一方。

(2) 二者收取费用的商业逻辑不同

电影宣发费用收取的商业逻辑是宣传方和/或发行方为执行电影的宣传发行事宜先行垫付宣发费用，在电影上映产生收益的情况下，在投资方收回其投资成本之前，从电影收益中先行抵扣收回其事先垫付的宣发费用。而电影发行代理费收取的商业逻辑是发行方因负责电影发行的相关事宜而应收取的代理费。在电影上映产生收益的情况下，在投资方收回其投资成本之前，发行方有权从电影收益中先行收取发行代理费。

(3) 二者收取费用的性质不同

电影宣发费用的性质是宣传方和/或发行方收回其先前已经垫付的宣发费用，其性质属于电影的宣发成本支出。而电影发行代理费是发行方因其提供电影发行服务而收取的服务费，其性质属于电影发行方应取得的收入。

(4) 二者收取费用的顺序不同

通常情况下，在电影上映产生收益时，在投资方收回其投资成本之前，由发行方优先收取电影发行代理费，之后再由宣传方和/或发行方抵扣收回其已经垫付的宣发费用。如果电影上映产生收益的金额不足抵扣宣发费用，则宣传方和/或发行方无法回收其已经垫付的宣发费用，

该等不足抵扣的部分由宣传方和/或发行方自行承担。宣发费用和发行代理费二者收取的最终顺序由投资方和宣传方和/或发行方协商确定。

四、电影发行收益分配规则

电影发行收益分配规则在电影产业的整个交易规则中起着非常重要的作用。由于电影产业的财务会计体系与普通行业的财务会计体系存在一定差异，因此在电影产业中形成了电影发行收益分配的特有规则。

1. 电影发行收入的构成

电影是无形资产，受著作权法保护。根据2020年修订的《著作权法》第23条的规定，电影作品和电视剧作品作为视听作品，其著作权的保护期为50年。在保护期限内，著作权人可以不限次数地、按各种方式授权第三方在不同的发行渠道或平台播放电影并取得因此产生的收入。

（1）电影发行收入的构成内容

电影的发行收入由电影在不同发行渠道或平台播放而产生的收入构成。具体而言，电影发行收入主要由以下几种收入构成：

① 院线票房收入。指电影在电影院放映，观众为观看电影购买电影票而支付的电影票款。

② 新媒体授权费收入。指发行方授权新媒体平台公司以点播、下载等各种方式在其平台播放电影，而向新媒体平台公司收取的授权费收入。新媒体平台是指通过PC端、移动端等各种固定或移动电信通信网络或设施为播放终端的平台。在中国市场上，主要是指腾讯视频、爱奇艺和优酷。

③ 电视平台授权费收入。指发行方授权电视平台公司在其电视平台以约定方式播放电影，而向电视平台公司收取的授权费收入。电视平台指通过电视机为终端播放设备，以约定方式传送或播放视频节目的平台。

④ 电影商品化权授权费收入。指发行方授权第三方将电影的相关元素进行商品化开发、设计、生产和销售，而向第三方收取的授权费

入。电影商品化权包括将电影的相关元素开发、设计和生产各种商品并进行销售的权利。例如，将电影中的某个人物形象制作成毛绒玩具等。

⑤ 家庭音像制品授权费收入。指发行方授权第三方将电影以音像制品的方式于任何场地或设施进行公开或非公开展出或放映，而向第三方收取的授权费收入。近几年，随着网络媒体的快速发展，音像制品已经慢慢消失，音像制品的授权费收入越来越萎缩，几乎趋于零。

（2）电影发行收入的占比

在电影发行收入总额中，发行方通过上述不同渠道或平台播放电影所获得的收入占比也不同。

在中国电影市场中，院线票房收入是电影发行收入中最重要的组成部分，约占电影发行收入总额的90%以上。

随着互联网的快速发展，新媒体授权费收入在不断增加。根据我们的实践，在目前中国的电影市场中，新媒体授权费收入占电影发行收入总额的比例有所上升，约占6%—8%。

随着相关政策的放开，省级的卫视电视台开始购买电影的电视播放权。根据我们的实践，在目前中国的电影市场中，电视平台授权费收入占电影发行收入总额的比例约为1%—2%。

由于中国版权市场环境正处于初期发展阶段，盗版现象的存在严重影响了电影商品化权的行使和收益，在目前中国电影市场环境下，电影商品化权的授权费收入占电影发行收入总额的比例非常小，占比不到1%。但是，相信随着中国版权保护环境的改善，商品化权产生的收入会越来越多，市场潜力非常大。

随着音像制品行业的萎缩和没落，在目前中国的电影市场环境下，家庭音像制品授权费收入几乎为零，可以忽略不计。

2. 电影的授权播放期限

电影的授权播放期限指发行方授权电影在不同的发行渠道或平台播放的时间长度，主要包括电影在电影院线上映的期限、电影在新媒体平台上授权播放的期限以及电影在电视平台上授权播放的期限。

(1) 电影院的上映期限

一般情况下，电影在电影院线首轮上映的期限为自首次公映之日起30日左右。但是，对于口碑很好且后劲十足的电影，发行方会延长电影在电影院线上映的期限，延长的时间约为20天至60天不等。例如，电影《我和我的祖国》于2019年9月30日在全国上映，上映后口碑很好，票房成绩也非常理想，发行方决定延长上映日期至2019年12月31日结束。该电影票房收入最终超过31亿元。

(2) 新媒体平台的播放期限

授权新媒体平台公司播放电影需要明确约定授权期限。一般情况下，电影在新媒体平台的授权播放期限为三年、五年或者十年。发行方可以根据电影的口碑热度、电影票房成绩以及授权费用的多少等因素综合考虑授权播放期限。

(3) 电视平台的播放期限

授权电视平台公司在其电视平台播放电影需要明确约定授权期限。一般情况下，电影在电视平台授权播放期限为五年或十年。发行方可以根据电影的口碑热度、电影票房成绩、授权费用的多少以及与电视平台的合作关系等因素综合考虑授权播放期限。

3. 电影的发行窗口期

电影的发行窗口期指发行方授权不同的发行渠道在不同的时间段播放电影，观众在不同的时间段可以在相对应的发行渠道观看这部电影。一般情况下，电影在不同的发行渠道开始播出的时间（即"启动播出的时间"）有先后顺序，不同发行渠道先后"启动播出的时间"之间的时间间隔为电影发行窗口期。具体而言，电影在第一个发行渠道启动播出的时间至电影在另一个发行渠道启动播出的时间之间的这段时间，可以被称为电影发行窗口期。电影在第一个发行渠道启动播出之日起至电影在第一个发行渠道终止播放之日止的期间内，观众可以在第一个发行渠道观看该部电影。电影在第一个发行渠道终止播放之日至电影在另一个发行渠道启动播出之日，属于电影发行的"空窗期"。在这段"空窗期"内，观众既不能在第一个发行渠道看到该电影（因为电影在第一个发行

渠道的播放已经终止),也不能在另一个发行渠道看到该电影(因为电影在另一个发行渠道"启动播出的时间"还没有开始)。发行方留出这一段时间的目的主要是为了平衡和保护不同发行渠道之间利益的获得。

电影发行窗口期对电影发行市场非常重要,不仅会影响电影发行收入总额的多少,还会影响不同发行渠道方因播放电影所得利益的大小。根据电影本身的特点,通常情况下,在先启动播放的发行渠道获得的利益比在后启动播放的发行渠道获得的利益大。因此,发行渠道都希望能够取得在先启动播放的权利。为了协调和平衡不同发行渠道之间的关系和利益,发行方需要综合考虑各种因素合理设计电影发行窗口期,尽最大可能保证每个发行渠道都可以在最佳的时间段播放电影,获得最大利益,从而保证电影投资方通过发行电影获得的收益最大化。

根据中国电影发行市场的实践惯例,发行方授权电影播放的第一个发行渠道是电影院线,自电影在电影院线正式放映播出之日,至电影在新媒体平台或电视平台开始播出之日中间的间隔时间为中国电影发行市场的电影发行窗口期。实务中,电影发行方在与各个发行渠道方讨论电影发行窗口期的相关条款时,一般按如下两种方式确定电影发行窗口期的起算时间:一种是以电影在电影院线的首映之日(电影在电影院正式开始放映并且观众可以买票观看之日视为"首映之日")作为电影发行窗口期的起算时间;另一种是以电影在电影院线的落片之日(电影在所有电影院线首轮放映结束之日视为"落片之日",通常以影片放映秘钥到期之日为准)作为计算电影发行窗口期的起算时间。在本书中,根据以往的实践经验,我们在分析电影发行窗口期时将采用上述"落片之日为电影发行窗口期的起算时间"的做法。

在适用"落片之日为电影发行窗口期的起算时间"做法的情况下,目前在中国的电影发行市场上,主要存在两个电影发行窗口期:第一个发行窗口期是电影在电影院线落片之日后,在另一个发行渠道新媒体平台正式启动播出之前的这一段时间;第二个发行窗口期是电影在电影院线落片之日后,在另一个发行渠道电视平台正式启动播出之前的这一段时间。

(1) 第一个发行窗口期

一般情况下，在电影于电影院线落片之日后，在另一个发行渠道新媒体平台正式启动播出之前，会出现第一个发行窗口期。根据行业惯例，第一个发行窗口期的时长一般约为45天。也就是说，电影在电影院线落片之日后45天内，观众在电影院和新媒体平台都看不到这部电影，只能等到电影落片之日后的45天期满后才可以在新媒体平台观看这部电影。发行方在确定第一个发行窗口期的时长时主要考虑如下因素：

首先，按照行业惯例，电影院是电影发行的第一个发行渠道。如果电影在电影院上映后的口碑比较好，院线发行票房成绩比较好，则该电影在随后的其他渠道上发行播放的收益亦会比较好。因此，电影在电影院线的发行相当于为电影之后几十年在其他发行渠道上的发行作了广告宣传。另外，由于中国电影市场上院线发行的票房收入占电影发行收入总额的90%以上，因此发行方通常会在电影于院线落片之日后空出足够长的时间，尽可能保证院线发行所得票房收入的最大化。

其次，从电影院线的角度看，窗口期的时间越长，越有利于促使观众去电影院观看电影。在窗口期比较长的情形下，如果观众错过了在电影院线观看这部电影的时间，则需要等待较长的窗口期结束后才能在新媒体平台看到这部电影。在这种情形下，不愿意等待较长时间的观众会选择在电影落片之日前去电影院观看电影。窗口期的时间越短（如一天或几天），越不利于促使观众去电影院观看电影。如果去电影院观看电影的观众越来越少，电影的院线发行票房收入势必会受到影响。

最后，从新媒体平台的角度看，窗口期的时间越短，越有利于新媒体平台的访问量和观众流量。有两个方面的原因：一是因为窗口期越短，观众可以在新媒体平台看到这部电影需要等待的时间越短，对于时间比较紧的观众而言，他们愿意选择等待较短的窗口期结束后去新媒体平台观看这部电影。二是因为窗口期比较短，电影在院线落片之日后的市场热度尚存，新媒体平台可以利用电影的市场热度吸引大量观众来新媒体平台观看电影，同时还可以节省新媒体平台的宣传成本。

近几年，随着新媒体平台的发展，特别是腾讯视频、爱奇艺和优酷

的快速崛起壮大，新媒体平台的谈判优势越来越明显，发行方逐渐开始接受将第一个窗口期的时间长度缩短。在目前的行业实践中，已经出现电影在院线落片之日后的第二天即可以在新媒体平台启动播出的情况。

（2）第二个发行窗口期

电影在第一个发行渠道电影院线落片之日后，需要间隔一段时间才允许在另一个发行渠道电视平台播放，这个间隔的时间段就是第二个发行窗口期。在实践中，第二个发行窗口期的时间长度要长于第一个发行窗口期。也就是说，发行方授权电影在新媒体平台首次播放的时间要早于电影在电视平台首次播放的时间。

根据行业惯例，第二个发行窗口期的时间长度通常为电影在院线落片之日后的6个月或者更长。即通常电影在院线落片之日后6个月期满，才允许在电视平台上启动播放电影。随着新媒体平台的强势发展，发行方在确定第二个发行窗口期的时间长度之前均需要与新媒体平台进行协商。发行方需要协调新媒体平台和电视平台之间首次播放电影的时间，尽可能平衡各个发行渠道的利益。

4. 中国院线票房收益分配

在院线票房收益分配方面，中国大陆地区与港澳台地区存在一定的差异，这里以中国大陆地区为例进行介绍。中国大陆地区的院线票房收益分配会直接影响投资方最终收到的电影投资收益。因此，投资方需要清楚地了解中国大陆地区院线票房收益分配的方式。

中国大陆地区的院线票房收益分配是这里需要重点分析的部分。为了读者更加直观地理解中国大陆地区的院线票房收益分配方式，我们以列表和文字相结合的方式进行说明。

表 5-1　中国大陆地区的院线票房收益分配

	总票房收入：100%
扣减 —	国家电影专项资金：5% 税金：3.3%
等于 =	票房净收益：91.7%
扣减 —	院线之票房分账收入：约为52.3%（约占票房净收益的57%）

(续表)

等于＝	片方之票房分账收入（即"院线发行毛收益"）：约为 39.4%（约占票房净收益的 43%）
扣减－	院线发行代理费（假设为院线发行毛收益的 10%）：3.94% 宣传发行开支（假设为总票房收入的 10%）：10%
等于＝	投资方可用于分配的收益（即"院线发行净收益"）：约为 25.46%
扣减－	制作成本（相当于投资方投入的投资款总额）
等于＝	投资方所得的投资净利润（即"院线发行净利润"）

表 5-1 中相关名词的含义如下：

（1）总票房收入。指电影在中国大陆地区的电影院线放映期间，所有观众为观看该电影而购买电影票支付的票款总额。此处假设总票房收入为 100%。

（2）国家电影专项基金。根据《国家电影事业发展专项资金征收使用管理办法》第 7、16 条的规定，经营性电影放映单位应当按其电影票房收入的 5% 缴纳电影专项资金。专项资金主要用于资助影院建设和设备更新改造，资助少数民族语电影译制，资助重点制片基地建设发展，奖励优秀国产影片制作、发行和放映，资助文化特色、艺术创新影片发行和放映，全国电影票务综合信息管理系统建设和维护等。国家电影专项基金的扣除比例是固定的，为总票房收入的 5%。

（3）税金。指营业税及附加。根据《关于国家电影事业发展专项资金营业税政策问题的通知》，电影放映单位放映电影，应以其取得的全部电影票房收入为营业税计算缴纳营业税，其从电影票房收入中提取并上缴的国家电影事业发展专项资金不得从其计税营业额中扣除。目前税金的征收比例为总票房收入的 3.3%，该征收比例可能会根据国家税收政策的调整而变化。

（4）票房净收益。即"可分配票房收益"，是指总票房收入扣除国家电影专项基金和税金之后剩余的票房收入总额。

（5）院线之票房分账收入。指根据院线与发行方签署的相关协议的约定，院线安排电影院放映发行方指定的电影，院线及下属电影院有权分享该电影的部分相关收益。根据《广电总局电影局关于调整国产影片

分账比例的指导性意见》中"制片方原则上不超过43％"的规定,以及院线、发行方及制片方就国产影片分账比例形成的交易惯例,在目前的实践操作中,院线的票房分账收入约为"票房净收益"的57％。

(6)院线发行毛收益。即"片方之票房分账收入",是指投资方、发行方或制片方可以用于分配的电影票房收入。根据《广电总局电影局关于调整国产影片分账比例的指导意见》中"制片方原则上不超过43％"的规定,以及院线、发行方及制片方就国产影片分账比例形成的交易惯例,在目前的实践操作中,片方的票房分账收入约为"票房净收益"的43％。

(7)院线发行代理费。指发行方因负责电影在中国大陆地区的院线发行放映的一切事宜而应收取的代理服务费。通常情况下,院线发行代理费的金额为"院线发行毛收益"的8％—15％。关于院线发行代理费的金额及收取方式,本节前述已有详细介绍,这里不再赘述。为了方便计算,表5-1中假设院线发行代理费的金额为"院线发行毛收益"的10％。

(8)宣传发行开支。即宣传开支和发行开支的合称,指宣传方和/或发行方在电影宣传和发行过程中所支出的一切费用。关于宣传发行开支包含的项目及支付方式,本节前述部分已有详细介绍,这里不再赘述。为了方便计算,表5-1中假设宣传发行开支的金额为"总票房收入"的10％。

(9)院线发行净收益。即"投资方可用于分配的收益",指投资方可以用于分配的票房收益。发行方根据相关协议约定的各个投资方的收益分配比例,将上述可用于分配的票房收益分配给各个投资方,各个投资方按上述分配方式收到的票房收益为"投资方应得票房收益"。

(10)制作成本。指投资方投入的、用于制作电影的全部投资款项。关于制作成本包含的项目、制片成本的计算等内容,本书第三章和第四章已有详细介绍,在此不再赘述。

(11)院线发行净利润。即"投资方所得的投资净利润",指投资方收到"投资方应得票房收益"之后,扣除投资方前期已经投入的投资款总额后剩余的款项。

在不考虑任何特殊条件（包括主创人员参与分红、票务平台参与分账等）的情况下，上述公式是目前中国电影行业中被普遍认可的、用于计算中国大陆地区院线票房分配收益的通用公式。

第二节 合 同

在电影项目的宣传发行阶段，电影项目涉及的合同按区域划分可包括国内发行协议（主要约定授权发行方享有并行使在中国发行电影的权利等事宜）和国外发行协议（主要约定授权发行方享有并行使在国外发行电影的权利等事宜），此外还包括信息网络传播权许可使用合同（主要约定授权视频网站享有并行使在其网络平台播放电影的权利等事宜）、院线发行放映合同（主要约定授权合作院线负责影片数字密钥的分发、管理等事宜）、全案营销宣传合同（主要约定委托宣传公司为电影的宣传推广制定整体方案并且执行的事宜）、宣传素材设计和制作合同（主要约定委托广告公司为电影的宣传设计和制作广告素材的事宜）、广告发布合作协议（主要约定委托广告公司发布电影相关的宣传素材和广告的事宜），以及电影宣传发行过程中涉及的其他合同。在上述合同中，涉及电影营销宣传的合同相对比较简单，我们在此不作分析。涉及电影发行的合同相对比较复杂，其中，国内发行协议又细分为中国大陆地区发行协议和中国港澳台地区发行协议，中国大陆地区发行协议涉及复杂的院线票房收益分账的约定，信息网络传播权许可使用合同涉及授权新媒体平台播放电影的具体约定，本节将就这两个合同进行详细的分析。

一、中国大陆地区发行协议

电影的著作权人授权发行方在中国大陆地区发行电影，需要签署中国大陆地区发行协议。在中国大陆地区发行协议的协商谈判过程中需要注意以下问题：

1. 签约主体

授权方：电影著作权人（或者电影著作权人指定的执行制片方作为

代表)。

发行方:负责电影在中国大陆地区所有发行事宜的发行公司。

2. 授权发行的内容

需要明确授权发行的内容,即授权发行方行使发行权的电影相关内容。包括:影片、影片的预告片、影片的片段、影片的宣传片、由影片剪辑成的短片、影片所有配音、字幕及旁述(含约定的授权语言及方言)、影片的制作特辑、制作花絮、剧照,以及由影片直接或间接衍生而成并具知识产权的作品。

3. 授权发行的权利

在实践工作中,只有在协议中明确约定授予发行的权利才可以由发行方享有并行使,协议中未明确约定授予发行的权利则不能由发行方享有或行使。因此,电影的著作权人同意授权给发行方的发行权利必须在协议中明确约定。一般情况下,授予发行方的发行权利包括:

(1)院线发行权。指任何于电影院作公开或非公开展出或放映的权利。

(2)二级电影市场发行放映权。指任何于电影院以外场地或设施作公开或非公开展出或放映的权利,包括任何并非以展出或放映电影为主要业务的机构或组织,如学校、教堂、餐馆、酒吧、会所、火车、图书馆、油田、飞机航班、交易展销会、大使馆、军事基地、军舰等一切工业、商业、政府、慈善团体的展出或放映场地及设施。

(3)电视播映权。指任何于电视平台作公开或非公开、开路或闭路、收费或不收费、模拟或数码、加密或非加密的传送或播放影片的权利。该等传送或播放包括但不限于无线电视广播及转播、有线电视广播及转播、任何形式的卫星电视广播及转播、按次点播等一切已知或未知的电视广播模式。

(4)音像制品发行权。指以任何形式制作、批发、出租、分销、零售影片的任何制式的音像制品,并于任何场地或设施作公开或非公开展出或放映影片的音像制品的权利。该等"音像制品"包括但不限于录像影带、激光光盘、录像光盘、数码录像光盘(DVD)、蓝光光盘(Blu-

ray Disc）等一切已知或未知的音像制品制式（但不包括将影片中单独与影片分割而制作的音乐录音带及音乐光盘）。

（5）新媒体播放权。指以任何电信媒体或渠道作公开或非公开、收费或不收费、模拟或数码的传送或播放影片的权利。该等电信媒体或渠道包括但不限于一般被通称为互联网或万联网、内联网、视像通信网络、视像移动通信网络等一切已知或未知的固定或移动电信通信网络或设施。

（6）维权的权利。指上述任何一项发行权利出现任何被侵权的情况，相关发行方享有维权的权利。

电影著作权人可以选择上述任何一种或几种发行权利授予发行方，发行方根据电影著作权人的授权行使相关的发行权利。由于每项发行权利所包含的内容需要通过约定才能够清晰明确，因此协议中必须对授予的发行权利进行定义，明确授予的发行权利的含义。

4. 发行权利的限制

协议中需要明确哪些权利不可以授予发行方，哪些权利发行方在行使时需要遵守一定的限制条件。这些权利限制包括：

（1）电影中音乐作品的使用权

一般情况下，发行方在行使发行权过程中有权将电影中的音乐作品以影音同步的方式用于电影的发行放映、宣传推广以及作为影片宣传素材使用，不会侵犯音乐作品相关权利人的权利。如果电影中音乐作品的著作权不是由电影著作权人享有，而是由音乐作品的相关权利人保留，则电影著作权人只能授权发行方以影音同步的方式使用电影中的音乐作品。如果电影著作权人或发行方需要以脱离电影画面的方式单独使用音乐作品，则电影著作权人或发行方需要另行取得音乐作品相关权利人的同意方可使用。

（2）电影著作权人保留的权利

对于电影著作权人明确保留的权利，发行方无权行使。在实践中，电影著作权人通常保留的权利包括：电影的二次改编权（即将电影改编成电视剧、话剧、舞台剧等其他艺术形式的权利）、电影的重拍权（包

括拍摄电影续集或前传的权利）等。

（3）送展权

将影片送去参加各类电影节、电影展等活动的权利由电影著作权人享有。未取得电影著作权人同意，发行方不得自行将影片送展任何电影节或电影展。

5. 授权发行的地域范围

明确约定电影著作权人授予发行方行使发行权利的地域范围。一般情况下，不同地区的发行权利行使的地域范围不同。如果协议针对的是中国大陆地区的发行权利，授权发行的地域范围为中国大陆地区。

6. 院线公映日期

对于中国大陆地区的发行权利而言，电影在电影院线的首次公映日期非常重要，会影响电影票房成绩的好坏。根据行业惯例，不同类型的电影适合在不同的电影档期放映。例如，青春片适合在暑期档放映，合家欢的影片适合在春节档放映等。一般情况下，电影的首次公映日期由制片方与发行方讨论确定。如果遇到特殊情况（如同档期有其他更具有竞争力的影片上映，或者电影的公映许可证未能及时取得等情况），确实需要调整档期的，发行方需要和制片方协商确定后再调整。

7. 授权期限

一般情况下，不同的发行权利对应的授权期限不同。因此，电影著作权人在确定发行权对应的授权期限时，一般会考虑电影的发行窗口期、授权的发行权利的种类和不同发行权利首次行使的时间等因素。实践操作中，协议中授权期限的条款通常作如下约定：

（1）新媒体播放权的授权期限为三年、五年或十年。为了保证院线发行权的行使不受影响，一般情况下，电影著作权人授予电影在新媒体平台上首次播放的时间不得早于中国大陆地区院线首轮放映结束后满45日。

（2）电视播映权授权期限为五年或十年。为了保证电视播放权的利益和新媒体播放权的利益最大化，电影著作权人会协调安排电影在电视平台和新媒体平台首次播放的时间。一般情况下，电影在电视平台首次

播放的时间不得早于中国大陆地区院线首轮放映结束后满6个月。

授权期限和各个播放平台的首次播放时间最终由电影著作权人与发行方协商确定。

8. 宣发开支

协议中需要明确宣发开支包括的内容,由电影著作权人与发行方协商确定具体哪些费用包含在宣发开支中,哪些费用不计入宣发开支。

在实践工作中,在一些情况下,电影著作权人会与发行方约定宣发开支的最高限额。如果宣发开支需要超过最高限额,发行方需要与电影著作权人协商确认后方可支出,否则超出部分由发行方自行承担。

除此之外,协议中还需要明确约定的内容是宣发开支的支付问题。一般情况下,宣发开支由宣传方和/或发行方先行垫付,待电影上映取得一定的发行收益后,由发行方直接从院线发行毛收益中将宣传方和/或发行方先行垫付的宣发开支返还给垫付方。

9. 发行代理费

根据电影著作权人授予发行方取得的发行权利的类别,电影著作权人与发行方需要就不同种类的发行权利对应的发行代理费进行协商。

根据行业操作惯例,一般情况下,行使院线发行权对应的院线发行代理费为院线发行毛收益的8%—15%,行使新媒体播放权对应的新媒体发行代理费为新媒体授权费收入的8%—12%。另外,为了激励发行方的发行工作,电影著作权人还可以考虑将发行方收取的发行代理费与电影票房成绩的好坏相关联。根据电影票房成绩的不同,发行方可以取得的院线发行代理费的计算标准不同。例如,当电影票房成绩达到1亿元时,院线发行代理费按院线发行毛收益的8%计算;当电影票房成绩超过1亿元时,超过1亿元部分对应的院线发行代理费按超过部分的院线发行毛收益的10%计算。最终采取哪一种方式计算院线发行代理费,由电影著作权人与发行方协商确定。

除此之外,协议还需要明确约定发行代理费的收取方式。一般情况下发行代理费由发行方直接从"院线发行毛收益"中扣除。

10. 电影发行收益分配

发行方负责中国大陆地区电影发行的一切事宜，包括电影发行收益的结算和分配执行事宜。在中国大陆地区，所有的电影发行收入都由发行方统一收取，发行方根据发行协议的约定扣除约定的相应款项后，剩余的款项为"可分配的电影发行净收益"，之后发行方根据协议约定的各个投资方的收益比例将"可分配的电影发行净收益"分配给各个投资方，投资方按上述分配方式收到的电影发行收益为"投资方应得分成收益"。根据上述表述，将电影发行收益分配的内容以公式的方式表述如下：

$$投资方应得分成收益 = 可分配的电影发行净收益 \times 投资方的收益比例(\%)$$

其中，"可分配的电影发行净收益"由以下几个部分组成：因授权院线发行权所获得的"院线发行净收益"、因授权新媒体播放权所获得的"新媒体发行净收益"、因授权其他渠道发行权利所获得的"其他渠道发行净收益"。根据上述表述，将"可分配的电影发行净收益"的含义以公式的方式表述如下：

$$可分配的电影发行净收益 = 院线发行净收益 + 新媒体发行净收益 + 其他渠道发行净收益$$

其中，"院线发行净收益""新媒体发行净收益"以及"其他渠道发行净收益"的含义以公式和文字的方式表述如下：

$$院线发行净收益 = 院线发行毛收益 - 院线发行代理费 - 院线宣传发行开支$$

$$院线发行毛收益 = 院线总票房收入 - 国家电影专项基金 - 税金 - 院线之票房分账收入$$

$$新媒体发行净收益 = 新媒体授权费收入 - 新媒体发行代理费$$

$$其他渠道发行净收益 = 其他渠道授权费收入 - 其他渠道发行代理费$$

$$其他渠道授权费收入 = 电视平台授权费收入 + 电影商品化权授权费收入 + 家庭音像制品授权费收入$$

11. 报账和结算

在电影发行阶段，发行方应按约定的时间向电影著作权人提供中国大陆地区的发行结算报表。一般提交发行结算报表的时间为：影片在院线正式首次公映之日起一年内，每三个月向电影著作权人提交一次发行结算报表；影片在院线正式首次公映满一年之次日起至影片在院线正式首次公映满二年，每半年向电影著作权人提供一次发行结算报表；影片在院线正式首次公映满二年之次日起，每一年向电影著作权人提供一次结算报表。

发行方在约定的时间内，根据发行结算报表中约定的金额向投资方支付其应得分成收益。

二、信息网络传播权许可使用合同

发行方授权视频网站在其视频网络播放平台播放电影并收取一定的授权费的，发行方和视频网站需要签署信息网络传播权许可使用合同。在信息网络传播权许可使用合同的协商谈判过程中需要注意以下问题：

1. 签约主体

许可方：电影著作权人或经电影著作权人授权享有电影信息网络传播权的相关权利方。

被许可方：视频网络播放平台，如腾讯视频、爱奇艺、优酷等。

2. 授权内容

（1）授权电影的基本信息

协议中需要明确发行方授权视频网站播放的电影基本信息。包括影片片名、主演、导演，以及是否已经在电影院进行过首轮公映等基本信息。

（2）信息网络传播权的定义

由于信息网络传播权在行业实践中的范围与著作权法中规定的范围不同，因此需要在协议中明确约定信息网络传播权的含义。另外，每个协议中信息网络传播权的定义和包含的权利都是由协议各方协商约定的。因此，在不同的协议中，对信息网络传播权的定义和包含权利的约

定可能不同。根据我们的经验，通常协议中约定的信息网络传播权相对广义的定义可以表述为：

> 以电视机端、PC端、手机和PAD等移动通信端为接收终端，通过有线或无线在授权平台上以视频点播、定时直播、转播或下载的方式向公众提供授权电影，使公众可以在其个人选定的时间和地点获得该授权电影的权利。

一般情况下，享有信息网络传播权的相关权利方可以根据实际授权情况对上述定义和权利范围进行限定，亦可以将信息网络传播权进行更为详细的划分，授权给不同的平台享有。例如，将以电视机端为接收终端的信息网络传播权授权给乐视，而将以移动端为接收终端的信息网络传播权授权给腾讯视频。

(3) 授权平台

授权平台是指有权播放授权电影的视频网络播放平台。一般由视频网站提供相关的播放平台的终端地址或终端App，与许可方协商确认后在协议中进行明确约定。

3. 授权性质和转授权

(1) 授权性质

根据授权性质的不同，授权可分为独占许可和非独占许可。独占许可是指许可方将授权电影的信息网络传播权独家授权给被许可方。除非有特别约定，许可方不得再授权给任何第三方行使信息网络传播权，并且许可方也不得自行行使授权电影的信息网络传播权。非独占许可是指许可方将授权电影的信息网络传播权非独家授权给被许可方享有。即许可方可以同时将授权电影的信息网络传播权授权给被许可方和第三方，并且许可方自己也可以同时行使信息网络传播权。

非独占许可的方式需要许可方与多家视频网站分别进行谈判协商，花费的时间成本和人力成本都比较大。因此，一般情况下，许可方会选择独占许可的方式，独家授权一家视频网站行使授权电影的信息网络传播权。最终选择哪一种许可方式，由许可方根据授权电影的热门程度、

授权费用的多少等情况决定。

（2）转授权

一般情况下，如果许可方选择独占许可的方式，则许可方同时会授权被许可方可转授权的权利。如果许可方选择非独占许可，则许可方一般要求被许可方不可转授权。因为在非独占许可的情况下，许可方还需要同时授权给其他多家视频网站，如果被许可方享有转授权的权利，会影响许可方授权给其他视频网站的成功率。

4. 维权权利

在授权期限内，授权电影在未经授权的授权平台播放的行为属于侵犯信息网络传播权的行为。相关权利方需要采取维权措施，包括发函或提起维权诉讼等。

在实践操作中，一般情况下，如果许可方的授权属于独占许可，则许可方会将授权电影信息网络传播权的维权权利附带一并授权给被许可方。如果许可方的授权属于非独占许可，则许可方一般会保留信息网络传播权的维权权利。最终是否授权维权权利由许可方根据实际情况决定。

5. 授权期限

信息网络传播权的授权期限一般为三年或五年。对于授权期限的起算时间（即授权电影在授权平台首次播放的时间），考虑到电影发行窗口期的问题，需要由许可方和被许可方协商确定。一般情况下，授权电影在授权平台首次播出的时间不得早于影片在电影院线落片之日起满45日。最终时间由许可方和被许可方协商确定。另外，授权期限的长短也会影响授权费用的多少。一般情况下，授权期限长，则授权费用高；授权期限短，则授权费用低。

6. 授权的地域范围

授权的地域范围可以分为中国大陆地区、中国港澳台地区、东南亚地区、北美地区、欧洲地区等。一般情况下，许可方会根据被许可方所在地区或被许可方拥有发行能力的地区授权其享有该地区的信息网络传播权，最终授权的地区范围由许可方和被许可方协商确定。

7. 授权费及支付方式

（1）授权费

授权费可以按两种方式计算：一种是固定金额的授权费，由许可方和被许可方协商确定授权费的金额。另一种是根据院线电影票房成绩分段计算的授权费，电影票房高，则授权费高；电影票房低，则授权费低。例如，许可方和被许可方可以约定按如下方式计算授权费：如果电影票房达到1亿元，则授权费为500万元；如果电影票房达到2亿元，则授权费为1000万元；如果电影票房不足1亿元，则授权费为300万元。被许可方更愿意采用上述票房成绩分段计算授权费的方式。原因是：被许可方认为电影票房成绩的好坏会直接影响观众进入视频网站观看电影的人次。如果电影票房高，说明电影比较受观迎，可能会吸引更多观众在电影于电影院落片后去视频网站观看电影。最终选择哪一种计算方式由许可方和被许可方协商确定。

（2）支付方式

在实践工作中，授权费一般为分期支付。支付的时间点为：协议签署之日、提供授权电影相关版权证明文件之日、电影票房数据确认之日。最终支付的时间由许可方和被许可方协商确定。

8. 版权文件和相关资料

一般情况下，许可方需要提供的版权文件及相关资料包括：

（1）许可方的企业法人营业执照复印件加盖许可方印章。

（2）授权电影的详细情况。包括授权电影的导演、编剧、主要演员、剧情梗概、人物介绍等。

（3）许可方享有授权电影信息网络传播权的相关权利证明。包括但不限于：授权电影公映许可证；授权电影片头和片尾显示的出品方、联合出品方（若有）、摄制方、联合摄制方（若有）等署名方出具的相关授权文件或证明许可方享有授权电影相关权利的证明文件。对于前述相关权利证明文件，许可方提交复印件的，还需要对前述文件进行公证。

（4）许可方签署的授权书。明确许可方将授权电影的信息网络传播

权授予被许可方的相关内容。主要内容包括授权电影的基本信息、授权权利、授权平台、授权性质、授权地域范围、授权期限等。授权书一般由许可方在信息网络传播权许可使用合同签署生效之后出具。

（5）许可方向被许可方提供授权电影的介质。例如，授权电影的DVD光碟或者符合被许可方播放标准的其他介质形式等，用于被许可方在网络平台上播放。

版权文件和相关资料是证明授权电影权利链清晰、许可方享有信息网络传播权且有权对外授权的重要证明文件，也是授权电影维权工作所需要的必要文件。因此，在信息网络传播权许可使用合同中，版权文件和相关资料的提供是视频网站非常关注的一个问题。在实践工作中，版权文件和相关资料的提供一般是作为支付大部分授权费款项的前提条件，即只有许可方提供了版权文件和相关资料，被许可方才会向许可方支付授权费的大部分。

为了避免出现版权纠纷或者保证维权工作的顺利开展，在实践工作中，视频网站一般会拒绝购买版权文件或相关资料提供不完整或者有明显权利瑕疵的授权电影。

9. 授权电影的播放

在行使信息网络传播权的过程中，可能会出现授权电影无法正常播放的情况。一旦遇到这种情况，许可方会提供如下几种处理方案供被许可方选择：

（1）如果因为授权电影无法按约定的时间在电影院线公映，影响授权节目在视频网络平台首次播出的时间，许可方与被许可方可以协商如下处理方案：

第一种，约定信息网络传播权许可使用合同终止，同时信息网络传播权的许可终止，许可方已经收取的授权费全部退还给被许可方。

第二种，约定信息网络传播权许可使用合同继续有效。但是，许可方需要更换与授权电影相同等级且可以在相同授权期限内播出的其他电影给被许可方，并且重新协商调整授权费用金额。待授权电影可以确定电影院线公映的时间后，许可方与被许可方再继续协商该授权电影信息

网络传播权的授权事宜。

（2）如果因为授权电影的内容无法通过行政主管机关的审核（如授权电影的主要演员违反"道德条款"等原因），导致授权电影无法在电影院线上映，也无法在视频网络平台上播放，许可方和被许可方可以协商如下处理方案：终止该信息网络传播权许可使用合同，同时信息网络传播权的许可终止，许可方已经收取的授权费全部退还给被许可方。

（3）如果因为许可方提供的授权电影介质的格式或质量有问题，导致授权电影无法在视频网络平台正常播放，被许可方应及时通知许可方，许可方应立即或在约定的时间内更换符合播放要求的介质，以保证授权电影能够在视频网络平台上按时正常播放。

（4）如果被许可方提出，除了电影院线以外，授权电影在其他任何发行渠道或平台首次播出的时间都不得早于授权电影在视频网络平台首次播出的时间，许可方需要协调视频网络平台和其他发行渠道或平台的播出时间，尽可能保证各个渠道方或平台方的利益最大化。

10. 权利瑕疵担保

许可方保证其享有授权电影的信息网络传播权，且有权将信息网络传播权授予给被许可方行使，不会侵犯任何第三方的权利；许可方保证授权电影的权利清晰完整，未侵犯任何第三方的权利。

11. 被许可方的权利义务

被许可方有权在授权电影中标注"授权电影的信息网络传播权由［被许可方］［独家］享有"。被许可方在视频网络平台播放授权电影时，不得擅自改变授权电影的内容（包括删除或增加片头片尾字幕等）进行播放。被许可方不得在协议约定的授权事项范围以外行使信息网络传播权等。

第三节 案　　例

为让读者更容易理解电影项目在宣传发行阶段的交易规则和法律实

践，本节以电影作品的寄生营销不正当竞争纠纷、信息网络传播权侵权纠纷、网络直播和点播侵权纠纷、电影票房纠纷四个案例，结合电影项目宣传发行阶段的交易规则进行分析评论，并提出建议。

案例十 电影作品的寄生营销不正当竞争纠纷——永旭良辰公司 v. 泽西年代公司等[①]

（一）争议

一家电影公司制作发行了同名系列电影，另一家电影公司用类似的名字制作题材相似的电影，在宣传推广中有意造成公众的混淆误认，如何认定侵权及承担责任？

（二）诉讼史

北京永旭良辰文化发展有限公司（简称"永旭良辰公司"）作为原告向北京市第三中级人民法院（简称"一审法院"）提起诉讼，称两被告北京泽西年代影业有限公司（简称"泽西年代公司"）和北京星河联盟影视传媒有限公司（简称"星河联盟公司"）以《笔仙惊魂3》为其电影取名、宣传构成不正当竞争，请求一审法院判令：两被告停止侵权；赔礼道歉、消除影响；泽西年代公司赔偿永旭良辰公司经济损失及合理支出100万元（星河联盟公司就其中75万元承担连带赔偿责任）。

2014年4月22日，一审法院受理本案。泽西年代公司和星河联盟公司提起反诉，称永旭良辰公司抢用了《笔仙》片名取得公映许可证并公映，构成不正当竞争。请求一审法院判令永旭良辰公司：停止使用《笔仙》片名及"笔仙＋数字后缀"形式的片名，将"笔仙"片名归还给泽西年代公司；赔礼道歉、消除影响、恢复名誉；赔偿经济损失及合理费用105万元。

一审法院经审理，认定泽西年代公司和星河联盟公司的取名、宣传构成虚假宣传的不正当竞争，给相关公众造成混淆，但未损害商誉。2014年7月1日，一审法院判令：两被告赔偿原告经济损失及合理费

[①] 参见北京市高级人民法院（2014）高民（知）终字第3650号民事判决书。

用 50 万元；两被告在搜狐网和《北京晚报》上发表公开声明，澄清事实，消除因涉案不正当竞争行为给永旭良辰公司造成的影响；驳回两被告的反诉请求。

泽西年代公司和星河联盟公司不服一审判决，向北京市高级人民法院（简称"二审法院"）提起上诉。二审法院经审理，于 2014 年 11 月 20 日判决驳回上诉，维持原判。

（三）事实

1. 片名演变时间轴

本案中的重要时间节点如表 5-2 所示。表中列出了双方电影片名的演变历史，表中的《摄制电影许可证（单片）》《电影剧本（梗概）备案通知》和《电影片公映许可证》皆由国家广播电影电视总局电影管理局（简称"广电总局电影管理局"）颁发。

表 5-2 涉案双方电影片名演变时间轴

永旭良辰公司	时间	泽西年代公司
	2010 年 4 月 26 日	影片名称"笔仙"获得《摄制电影许可证（单片）》并公示，编号：影单字（2010）第 312 号
《致命答案》获得《电影剧本（梗概）备案通知》，编号：影剧备字（2011）第 422 号	2011 年 5 月 13 日	
电影《笔仙》取得《电影片公映许可证》，编号：电审数字（2011）第 531 号	2011 年 12 月	
	2012 年 4 月 26 日	电影《笔仙惊魂》取得《电影片公映许可证》，编号：电审故字（2012）第 145 号
	2012 年 6 月 8 日	电影《笔仙惊魂》公映
电影《笔仙》公映	2012 年 7 月 16 日	

(续表)

永旭良辰公司	时间	泽西年代公司
	2013年7月12日	电影《校花诡异事件》公映
电影《笔仙Ⅱ》公映	2013年7月16日	
	2014年4月4日	电影《笔仙惊魂3》公映
电影《笔仙Ⅲ》公映	2014年7月4日	

由表5-2可知：

2010年4月26日，泽西年代公司首先以影片名称"笔仙"取得《摄制电影许可证（单片）》。2012年4月26日，泽西年代公司以变更后的影片名称"笔仙惊魂"取得《电影片公映许可证》。2012年6月8日电影《笔仙惊魂》公映，这是泽西年代公司制作的影片名称中含有"笔仙"字样系列电影的第一部。

2011年5月13日，永旭良辰公司以影片名称"致命答案"取得《电影剧本（梗概）备案通知》。2011年12月，永旭良辰公司以变更后的影片名称"笔仙"取得《电影片公映许可证》。2012年7月16日，电影《笔仙》公映，这是永旭良辰公司制作的"笔仙"系列电影的第一部。

永旭良辰公司以影片名称"笔仙"取得《电影片公映许可证》的时间比泽西年代公司以影片名称"笔仙惊魂"取得《电影片公映许可证》的时间要早5个月左右，但永旭良辰公司制作的电影《笔仙》公映时间比泽西年代公司制作的电影《笔仙惊魂》公映时间晚一个多月。

2013年7月12日，泽西年代公司制作的片名为《校花诡异事件》的电影公映。2013年7月16日（即4天之后），永旭良辰公司制作的片名为《笔仙Ⅱ》的电影公映。永旭良辰公司在公映电影《笔仙Ⅱ》的同时，宣布片名为《笔仙Ⅲ》的电影将于2014年7月17日公映（最终实际公映的时间为2014年7月4日），即永旭良辰公司制作的三部"笔仙"系列电影（均以"笔仙"作为影片名称）的公映时间间隔为大约一年一部。

2014年4月4日,泽西年代公司制作的片名为《笔仙惊魂3》的电影公映。在电影《笔仙惊魂3》公映之前,泽西年代公司制作的电影中只有2012年公映的片名为《笔仙惊魂》的电影和2013年公映的片名为《校花诡异事件》的电影,并没有公映过以《笔仙惊魂2》为片名的电影。

2. 双方电影海报

在推广电影过程中,永旭良辰公司发布了如图5-1所示的《笔仙Ⅱ》电影海报,泽西年代公司和星河联盟公司发布了如图5-2所示的《笔仙惊魂3》电影海报。二者不同之处如下:

图5-1 《笔仙Ⅱ》电影海报 图5-2 《笔仙惊魂3》电影海报

从海报字体来看,《笔仙Ⅱ》海报中的片名"笔仙"加罗马数字"Ⅱ"位于整幅海报画面的最下方,字体与隶书较为接近,字形较为宽扁,横画长而竖画短,横画之间、竖画之间的差异不明显,基本等长;《笔仙惊魂3》海报中的片名"笔仙惊魂"加阿拉伯数字"3"位于整幅海报画面的下半部分,字体与楷书较为接近,字形方正,笔画横平竖直,横画之间、竖画之间的差异明显。"惊魂"两字的字形大小约为"笔仙"的二分之一,与"笔仙"二字颜色不同,且以背景血泊的方式加以突出。从整体构图来看,《笔仙Ⅱ》的海报为几乎轴对

称的左右结构构图方式，画面主体为左右两只不同颜色的手臂从画面两侧向中心横向伸出，手指交叉并共执笔，红色铅笔垂直于水平面，画面上半部分为两个女孩肖像；《笔仙惊魂3》的海报为突出中心的非对称构图方式，画面主体为一只手掌从画面中心伸出，五指并拢紧握铅笔，黑色铅笔斜向呈现，除此之外为红黑颜色背景，无人像元素。

3. 永旭良辰公司"笔仙"系列电影市场情况

永旭良辰公司为"笔仙"系列电影作过宣传，《笔仙》的票房为5822万元，迅雷看看播放量为2213万次；《笔仙Ⅱ》的票房为8228万元，优酷播放量为1069万次。

4. 泽西年代公司和星河联盟公司对《笔仙惊魂3》的宣传推广

泽西年代公司在为《笔仙惊魂3》电影宣传推广中，作过如下宣传：

> 在名为"关尔导演"的新浪微博主页中，"关尔导演"多次发表博文并与网友互动。2014年2月13日—3月28日的搜狐娱乐、腾讯娱乐、新华网娱乐、人民网娱乐、新浪娱乐等多次刊载相关文章，报道《笔仙惊魂3》，其中载有"作为'笔仙'故事系列又一力作，定档于2014年4月4日，……与之前的'笔仙'系列影片相比，此次的《笔仙惊魂3》提高标准制作，力求打造一部较高水平的恐怖电影""作为'笔仙'系列的续集，《笔仙惊魂3》中如何设置'召唤笔仙'的场景一定是该片的重中之重""《笔仙惊魂3》是'笔仙'系列的升级版作品，在恐怖元素的开发方面全面升级"等内容。

（四）法院说理

1. 一审法院

一审法院认为，"笔仙"之原义为一种占卜游戏，缺乏区别特征及显著性，永旭良辰公司的《笔仙》片名不构成知名商品特有名称。双方的海报不构成相似，不会造成相关公众的混淆误认。因此，永旭良辰公司先取得《笔仙》的《电影片公映许可证》，两被告的《笔仙惊魂》后

取得《电影片公映许可证》而先公映，不构成不正当竞争。

一审法院重点论述了《笔仙惊魂3》的取名、宣传公映行为：不认可两被告使用《笔仙惊魂3》的解释，认定两被告跳过《笔仙惊魂2》直接拍摄使用《笔仙惊魂3》，并把该片说成是"笔仙"系列的升级版，认定两被告故意以模棱两可的歧义性词语宣传《笔仙惊魂3》，足以使相关公众产生误解混淆，构成虚假宣传。两被告不公平地利用了永旭良辰公司已有的市场成果，构成不正当竞争。

> ……泽西年代公司和星河联盟公司主张没有规则规定电影系列必须按照自然数列顺序连续拍摄，但本案的特殊之处在于永旭良辰公司的《笔仙Ⅲ》与泽西年代公司、星河联盟公司的《笔仙惊魂3》片名近似，且属于悬疑惊悚片类型，两部影片本身就存在一定程度的相似性。在此种情况下，永旭良辰公司已经公映了《笔仙》和《笔仙Ⅱ》且已收获了一定的票房和知名度，并在《笔仙Ⅱ》首映时宣布了《笔仙Ⅲ》将于2014年7月17日上映。与此同时，泽西年代公司和星河联盟公司跳过《笔仙惊魂2》直接拍摄《笔仙惊魂3》并于2014年4月4日公映，并在媒体宣传中称《笔仙惊魂3》为"'笔仙'系列的恐怖升级之作"等，其行为容易使相关公众将《笔仙惊魂3》误认为《笔仙》《笔仙Ⅱ》的续集，对《笔仙惊魂3》和《笔仙Ⅲ》产生混淆，从而使《笔仙惊魂3》借助《笔仙》《笔仙Ⅱ》已经取得的票房影响力和《笔仙Ⅲ》的宣传营销来扩大其知名度，提高其票房收入，不公平地利用了永旭良辰公司已开拓的电影市场成果，违反了诚实信用原则和商业道德，构成不正当竞争，应承担相应的法律责任。

2. 二审法院

二审法院认为，永旭良辰公司有权使用"笔仙"系列片名，而泽西年代公司和星河联盟公司无权使用《笔侧惊魂3》片名。二审法院结合具体法律条款对法律适用问题展开论证，进行说理分析：

首先，二审法院认为永旭良辰公司有权使用《笔仙》片名及"笔仙"＋数字后缀形式的片名。因为片名是本案的重要争议点，二审法院对此进行了详细阐述，认为无在案证据显示电影已经备案的片名具有排

他效力，泽西年代公司不用已经备案的片名，而改用新的片名对电影进行宣传推广，包括永旭良辰公司在内的其他主体可以使用该已经备案的片名。

> 泽西年代公司主张其早于永旭良辰公司备案了《笔仙》的片名，永旭良辰公司采用不正当竞争的手段抢用了《笔仙》的片名取得公映许可证并将《笔仙》电影公映。但是，一方面，并无在案证据显示电影已经备案的片名具有排他效力，另一方面，泽西年代公司将其曾经备案的《笔仙》片名更改为《电影片公映许可证》上的《笔仙惊魂》片名，却未提交充分证据证明其更名系因永旭良辰公司通过不正当竞争手段所致，故泽西年代公司关于永旭良辰公司应当停止使用《笔仙》片名及"笔仙"+数字后缀形式的片名，将"笔仙"的片名归还给泽西年代公司之原审反诉主张缺乏事实和法律依据，原审法院不予支持正确。在本案二审诉讼中，泽西年代公司亦未提交有效证据证明其主张，本院对其相关上诉主张亦不予支持。

其次，二审法院认为，泽西年代公司和星河联盟公司未拍摄《笔仙惊魂2》而直接宣传上映《笔仙惊魂3》，构成不正当竞争。泽西年代公司和星河联盟公司的行为应适用《反不正当竞争法》第2条一般条款予以规制。虽然作为占卜游戏名称的"笔仙"，任何人皆可用于拍摄电影，作为题材或者名称，但是要在合法、正当的限度内使用。

> 《反不正当竞争法》所规制的是不正当的竞争行为，公平与否是判断竞争行为是否正当的根本标准。在双方片名、题材、影片类型近似、上映时间相近的情况下，泽西年代公司和星河联盟公司跳过《笔仙惊魂2》直接拍摄并抢先公映《笔仙惊魂3》的行为，容易造成相关公众混淆，不公平地利用了永旭良辰公司已经取得的商业优势，扰乱了市场竞争秩序，原审法院适用《反不正当竞争法》第二条予以规制正确。

另外，泽西年代公司和星河联盟公司对《笔仙惊魂》《笔仙惊魂3》的宣传构成不正当竞争。泽西年代公司和星河联盟公司宣传《笔仙惊魂3》的行为应适用《反不正当竞争法》第九条①予以规制。在两公司故意以歧义性语言宣传《笔仙惊魂3》，已经造成公众的混淆和误认，构成虚假宣传。两公司在主观上放任误导性宣传并从中牟利：

尽管泽西年代公司和星河联盟公司曾经试图将两者进行区分，但在媒体大量宣传的情况下，泽西年代公司和星河联盟公司并未采取有效措施，而是放任这种误导公众的宣传并从中获得一定竞争利益，理应承担相应责任。泽西年代公司和星河联盟公司虽主张《笔仙惊魂》比《笔仙》更加知名，无须借助《笔仙》进行营销，但在案事实已经证明，《笔仙惊魂》特别是《笔仙惊魂3》在宣传过程中，均标称是"笔仙系列的恐怖升级之作""作为'笔仙'系列的续集"……故泽西年代公司和星河联盟公司应承担停止侵权、消除影响、赔偿损失的法律责任。

（五）评论与建议

1. 电影片名之争

本案中双方对"笔仙"片名的"执着"，除备案这一因素外，更多聚焦在使用问题上。由于使用一个片名，就要进行相应的投入，进行宣传，这是有成本的。使用的时间越长，成本越高，越难以割舍。如果只有自己一方使用，问题还容易处理。如果有相似的片名被他人使用，双方存在竞争关系，则当事人就会有"搭便车"的机会主义行为。结果或者是一方受损，或者两败俱伤。

本案中双方对"笔仙"名字的使用是纠缠在一起的，有时一方先获得备案，有时另一方先获得《电影片公映许可证》，有时又是一方先进

① 本案审理时《反不正当竞争法》尚未修改，法院在判决中适用的是1993年9月2日第八届全国人大常委会第三次会议通过的版本。此处《反不正当竞争法》第9条规定在2019年4月23日第十三届全国人大常委会第十次会议修正后的《反不正当竞争法》中为第8条，内容有所调整。

行公映，十分混乱。当涉及双方的 6 部电影时，让相关公众产生混淆误认的可能性就大大增加了，双方电影的辨识度都会下降，并不利于任何一方形成强势的电影品牌。

此外，由于反不正当竞争行为界定的困难，如果发生诉讼会有高度的不确定性，双方都有理由认为自己有理，想当然地认为有道德优势，从而会强化双方对自己行为的坚持，变得固执而非理性地从法律上思考问题。本案对业界有教育意义，可为商业之鉴。当发生案中情况时，不要纠缠，不要纠结。而本案中泽西年代公司的心态是矛盾的、犹豫的。其实，泽西年代公司既然用了"笔仙"或者"笔仙惊魂"之名，如果一直坚持使用此名字，并且尽可能采取措施使之与永旭良辰公司的"笔仙"系列电影相区别，也不会导致本案败诉。然而，泽西年代公司应是在看到永旭良辰公司公映用了《笔仙》的名字，自己主动将早先备案的《笔仙》改成《笔仙惊魂》以规避，第二部干脆改为完全感觉不到"笔仙"影子的《校花诡异事件》彻底淡出，看到永旭良辰公司的"笔仙"系列不错，再杀回来把第三部改成《笔仙惊魂3》并在宣传中各种凑热度，才引起本案的纠纷。

目前在中国，电影项目在国家电影局备案立项后即拥有电影片名，其他电影项目就不可以使用同样的电影片名进行立项。如果已有相同的电影片名在国家电影局备案，则该电影项目将无法获得立项，需要更改片名。

2. 电影片名的保护

电影片名一般不受著作权法保护，但可受商标法保护。电影，尤其是系列电影，要有品牌战略规划。在电影备案之前，就要想好电影的名字，可以是一个，但一般有多个备用名字。在对电影进行公开宣传前，甚至在对电影进行备案前就应将电影片名或者电影元素作为商标提出商标注册申请。商标获得注册后，权利人在全国范围内享有排他的注册商标专用权。注册商标的公示性，会迫使潜在的竞争者规避使用相同或者相似的名字。如果发生争讼，获得胜诉的可能性也比较大。

有一个可供借鉴的例子，即动画片《哪吒之魔童降世》片方的做

法。虽然该片权利人在该片获得票房成功后才想起来注册商标，注册了包括片名、角色名字和形象在内的近两千个商标而被诟病，但毕竟想到了这一层，起用了一个更有力的武器。

案例十一　信息网络传播权侵权纠纷——其欣然公司 v. 搜狐公司[①]

（一）争议

视频网站对其用户上传的视频文件进行编辑整理，并在该网站向公众提供播放的行为是否构成对信息网络传播权的侵害。

（二）诉讼史

北京其欣然影视文化传播有限公司（简称"其欣然公司"）向北京市海淀区人民法院（简称"一审法院"）提起诉讼，称北京搜狐互联网信息服务有限公司（简称"搜狐公司"）侵害其对电影《黄石的孩子》（简称"涉案电影"）享有的著作权。请求一审法院判令搜狐公司立即停止对涉案电影的侵害行为、赔偿其欣然公司经济损失 10 万元及维权合理费用 1.3 万元。

一审法院经审理，认为搜狐公司构成侵权。2008 年 11 月 20 日，一审法院作出判决，判令搜狐公司赔偿其欣然公司经济损失及合理费用 8500 元。

其欣然公司不服一审判决，向北京市第一中级人民法院（简称"二审法院"）提起上诉。二审法院经审理，于 2009 年 6 月 8 日判决驳回上诉，维持一审判决。

（三）事实

1. 涉案电影权属

2006 年 10 月 28 日，北京命之作影视文化发展有限公司（甲方）与其欣然公司（乙方）、澳大利亚蓝水影业有限公司（丙方）、德国柏林

[①] 参见北京市第一中级人民法院（2009）一中民终字第 5028 号民事判决书。

零点电影公司（丁方）以及中国电影合拍制片公司签订《共同投资拍摄电影合同书》。合同主要内容约定如下：

> 上述四方（甲、乙、丙、丁方）共同投资拍摄电影《黄石的孩子》，影片以及与本片有关的其他的著作权，为四方共同所有；本片和本片的一切副产品（或相关的其他产品）的发行、销售，按不同的国家或地区由四方分别负责；甲、乙负责在中国内地发行、销售，丙、丁负责在港、澳、台地区及海外发行销售。

原国家广播电影电视总局电影管理局先后为涉案电影发放了《中外合作摄制电影片许可证》《电影片公映许可证》。其中，《电影片公映许可证》载明：该片出品单位及摄制单位为上述四方，片长为 117 分钟。

其欣然公司分别于 2007 年 1 月 9 日、2008 年 3 月 24 日、2008 年 4 月 30 日取得北京命之作影视文化发展有限公司、澳大利亚蓝水影业有限公司、德国柏林零点电影公司签署的授权书。授权书主要内容如下：

> 为方便各方行使电影《黄石的孩子》版权，经各方友好协商，一致同意授权其欣然公司作为在中华人民共和国境内（不包含香港、澳门、台湾地区）的发行方，独家全权代表我方在中华人民共和国境内（不包含香港、澳门、台湾地区）授权第三方行使包括该片的复制权、发行权及该片音像制品的复制权、发行权等著作财产权，授权期限永久。

2. 搜狐公司提供涉案作品的行为

搜狐公司在其搜狐网（sohu.com）向公众提供涉案电影视频文件的在线播放服务。2008 年 4 月 28 日，其欣然公司进行证据保全，发现搜狐网存储、整理、提供涉案电影的片断视频文件供播放，播放器及其播放的视频文件皆有搜狐相关标识。相应公证书所记载的内容如下：

> 在搜狐网首页点击博客进入页面，在视频项下列有热点视频、原创短片、热映电影、火爆剧集等栏目，在热映电影栏目下列有《黄石

的孩子》高清版视频文件并配有影片的海报及内容为"周润发、杨紫琼跨国大片"的广告,点击《黄石的孩子》高清版,搜索到5个相关视频文件,视频文件简介信息包括截图、文件名称、上传网友、播放次数和时长,显示每个文件长度均为4分30秒,并注明转贴http://v.blog.sohu.com。依次点击页面5个节目"黄石的孩子(高清晰DVD1)"(博友:碧海银沙)至"黄石的孩子(高清晰DVD5)"(博友:碧海银沙)进行在线播放,播放器显示的视频文件时长长短不一,其中4个文件显示的时长从11分37秒到11分42秒不等,另一文件显示时长为0,但仍可播放。上述视频文件播放时右下角显示"v.blog.sohu.com"标识,播放器显示播放时间处登载有"搜狐博客"标识。

3. 其他事实

2008年4月28日,其欣然公司向搜狐公司快递律师函主张权利。搜狐公司称函件已收悉,涉案影片视频文件已删除。

(四)法院说理

1. 一审法院

其欣然公司是涉案电影著作权人之一,经其余三著作权人授权,可在中国大陆地区行使涉案电影的著作权,有权单独提起诉讼。搜狐网整理、改变用户上传文件,在播放文件中预置搜狐相关标识,设置广告,已获得经济利益。搜狐网构成侵权,搜狐公司应为其经营的搜狐网承担法律责任。

搜狐公司在网站上设立不同栏目,对相关视频文件进行分类。涉案影片视频文件被放置在热映电影栏目下,同时标有简短的广告及海报图片。涉案影片播放之时,右下角显示"v.blog.sohu.com"标识,且播放器显示播放时间处标明搜狐博客,上述标识以及广告并非涉案影片中所有,亦不可能系网友向搜狐网上传视频文件时所添加,应系搜狐网使用的视频文件播放器所预置。搜狐公司实际上已整理、改变

了网友所提供的《黄石的孩子》视频文件，且已获得了相应经济利益。涉案视频文件上标注的时长与该文件播放时播放器显示时长不相符，搜狐公司未提供合理的解释。

关于赔偿损失的数额。法院除了考虑搜狐公司的主观过错、涉案电影知名度外，还特别考虑了"网络用户在搜狐网完整观看涉案影片的可能性"这一因素，没有支持其全部请求。对于合理费用部分，支持支付公证费主张，但不支持支付律师费、交通费、购买公证用光盘费用（因已包含在公证费中）主张。

2. 二审法院

二审法院对于搜狐公司侵权的定性没有异议，但对于赔偿损失数额和为诉讼支出的数额有争议。二审法院同样认为，影片片断的侵权损失应小于完整影片的侵权损失：

原审法院在其欣然公司因侵权所遭受的实际经济损失及搜狐公司因侵权获得的违法所得均无完整有效的证据用以计算出确定数额的前提下，综合考虑搜狐公司主观过错、涉案影片知名度、网络用户在搜狐网完整观看涉案影片的可能性等因素确定赔偿数额。通过查明的事实可知，涉案影片片长117分钟，而搜狐网上相关侵权视频均为涉案影片片断，长度大部分仅为十一二分钟不等，上述侵权方式给其欣然公司造成的损失数额或给搜狐公司带来的侵权获利，均应相应少于涉案影片被完整侵权的情况。原审法院按照上述方法酌情确定赔偿数额，并无不当。

（五）评论与建议

1. 搜狐公司的侵权分析

电影作为《著作权法》规定的一种作品形式，其权利人拥有信息网络传播权。信息网络传播权是指权利人以有线或者无线方式向公众提供作品，使公众可以在其个人选定的时间和地点获得作品的权利。本案中，搜狐公司未经权利人许可，在其经营的搜狐网上通过其用户上传涉

案电影片断,并进行传播的行为,侵犯了权利人的信息网络传播权。

本案中,搜狐公司主张搜狐网只是为用户提供存储空间,没有得到法院的支持。这是因为搜狐网改变了用户上传的文件,也从中获得了经济利益,不是单纯提供存储的行为,不能免于赔偿责任。搜狐公司在本案中的行为,成为"提供作品"进行传播的行为,是直接侵权行为。本案中虽然搜狐公司辩称涉案内容为网友"碧海银沙"提供,搜狐提供的仅是电子公告服务,仅承担删除义务,不承担侵权责任。但证据表明搜狐公司不是消极地提供存储,而是"积极"地提供内容服务。它的积极作为改变了其行为的性质,把自己从网络服务提供商变成了内容提供商。所以,其有更高的注意义务,要负更重的责任。

搜狐网提供的服务也不是单纯的搜索或链接服务,所以也不能用"通知删除规则"主张免除赔偿责任。

2. 赔偿损失额的计算

本案中,其欣然公司上诉认为,涉案电影耗资巨大,涉案视频上传时涉案电影正在热映中,对票房有较大的影响。"搜狐网上出现的视频片断为影片的主要构成部分,看过这些片断足以了解整部影片剧情,进而影响影院观影者数量。"该主张有其正当性,一部电影的精华可能就在十几分钟之内,观众看完电影片断后,可能会严重影响到对电影的观影决策,进而影响票房收入。所以,对于电影而言,单纯以被非法传播电影片断的量来决定赔偿额,恐有失公平。

▶ 案例十二　网络直播和点播侵权纠纷——优酷公司 v. 云迈公司[①]

(一) 争议

未经影视剧权利人许可,通过视频聚合 App,以网络直播、点播方式传播他人享有著作权的热播电视剧,如何判定侵权及责任?

① 参见北京知识产权法院（2019）京 73 民终 966 号民事判决书。

（二）诉讼史

优酷信息技术（北京）有限公司（简称"优酷公司"）向北京市海淀区人民法院（简称"一审法院"）提起诉讼，称珠海云迈科技有限公司（简称"云迈公司"）侵犯其著作权。优酷公司称，其享有电视剧《大军师司马懿之军师联盟》（简称"涉案电视剧"）的著作权，云迈公司通过其运营的"云图直播手机电视"App（简称"涉案应用"）向众多网络用户提供涉案电视剧的直播及回看服务，且在收到优酷公司发送的警告函后仍不停止侵权行为，给优酷公司造成巨大经济损失。故请求一审法院判令云迈公司赔偿损失和合理费用600万元（其中合理费用4万元）。

一审法院经审理，认定云迈公司侵犯优酷公司享有的信息网络传播权和其他权利。2018年12月28日，一审法院判决云迈公司酌情赔偿优酷公司损失30万元及合理费用4万元。

云迈公司不服一审判决，向北京知识产权法院（简称"二审法院"）提起上诉。2020年3月25日，二审法院判决驳回上诉，维持原判。

（三）事实

1. 涉案电视剧权属及授权

（1）根据署名确定的原始著作权人

从署名可知涉案电视剧有十家出品单位，其中四家为主要出品单位，分别是DMG印纪娱乐传媒股份有限公司、霍尔果斯不二文化传媒有限公司（简称"不二公司"）、东阳盟将威影视文化有限公司（简称"盟将威公司"）、江苏华利文化传媒有限公司（以下简称"华利公司"）；另外六家是联合出品单位，分别是优酷公司、浙江东阳华星影业有限公司（简称"华星公司"）、霍尔果斯爱美神影视文化有限公司（简称"爱美神公司"）、当代东方投资股份有限公司（简称"东方公司"）、霍尔果斯首映时代影视文化有限公司（简称"首映公司"）和新丽电视文化投资有限公司（简称"新丽公司"）。该剧片尾注明"独家信息网络传播权归属合一信息技术（北京）有限公司"。合一信息技术（北京）有限公司于2017年10月17日经核准更名为优酷公司。根据上述信息可知，

优酷公司对电视剧享有独家信息网络传播权。

（2）根据约定确定的原始著作权人

除华利公司外，所有主要出品方和联合出品方皆分别出具确权书，确认其只有署名权，无其他权利，并皆确认不二公司为涉案电视剧的摄制单位和出品单位。根据这些确权书可知，华利公司和不二公司为涉案电视剧的著作权人。

（3）根据授权确定的独家许可权人

华利公司授权不二公司拥有全球发行权，负责涉案电视剧在全球范围内的发行事宜，包括各类播映权授权、信息网络传播权许可、版权销售及相关版权权益经营等。授权性质为独家，其他任何方皆不得行使前述权利，且不二公司有权处分前述权利，可自行对前述权利进行授权、转让。通过授权书可知，不二公司独家享有前述权利，并可通过转让或者转授权处分前述权利。

（4）根据转授权确定的独家许可权人

2017年5月31日，不二公司向优酷公司出具授权书，就涉案电视剧授予优酷公司独占信息网络传播权以及与之相关的复制权、销售权、放映权及相应增值业务等权利。即：

> 以有线或者无线方式、收费或免费方式向公众提供作品，包括但不限于网络点播、网络直播及回看、轮播、广播、下载、IPTV、数字电视、无线增值业务、网吧、运营商等，包括但不限于手机客户端、电脑、机顶盒等终端及一切操作系统。优酷公司有权独立追究侵权及转授权的权利。授权期限自授权节目在授权平台播出之日起十年，区域为中国大陆地区。

根据此授权，优酷公司享有独家网络直播及回看等权利，并可以自己名义进行维权。

2. 涉案电视剧播放相关情况

2016年12月30日，涉案电视剧获得《国产电视剧播放许可证》，共42集。

2017年5月31日，优酷公司与不二公司订立《影视作品授权合同》。2017年6月28日，双方订立《影视作品授权合同补充协议一》，把播出方式更改为"先网后台，同一天播出"。即自2017年6月22日始，优酷公司付费会员可在周一至周六零点观看二集，周日零点观看一集，非付费会员则晚一日观看。优酷公司在为付费会员播出节目的当日，江苏卫视和安徽卫视可在晚间黄金档播出相同内容。另外，播放涉案电视剧的费用更改为2.52亿元。

优酷公司为涉案电视剧进行了宣传推广。优酷公司自2017年6月22日零点起向付费用户提供平时二集、周日一集之点播；6月23日起提供非付费用户之点播。至2017年8月8日，在优酷网中该剧的播放量高达64.5亿次。该剧在互联网上的关注度较高，被媒体广泛报道。

2017年6月22日起至2017年7月14日止，江苏卫视、安徽卫视亦同时进行相同内容和频次的首播。时间是晚上7：30—9：30，周一至周六两集，周日一集。该剧在各卫视节目收视率排行榜中排名前列。

3. 被诉侵权行为

优酷公司指控云迈公司未经其许可擅自进行网络在线点播和直播。

（1）网络点播

涉案应用的介绍中包括："……具回看与预约功能……不仅是同步直播，既可回看错过的节目……"安装涉案应用，除了免责声明等内容外，同时留有通信方式：yuntu2016@163.com。从优酷公司提供的公证书可知，通过涉案应用，可以点播1—4集涉案电视剧。具体信息如下：

> 点击涉案应用首页"卫视"栏目，江苏卫视、安徽卫视出现在列表中。点击江苏卫视，选择"回看—预约"，查看"昨天"，列表中有"19：33 幸福剧场大军师司马懿之军师联盟"，点击后可在线播放江苏卫视所播该剧第1集，播放画面左上角有江苏卫视台标，右上角还有"CCTV-集成播控""咪咕"等标识；点击"20：24 幸福剧场大军师司马懿之军师联盟"，可在线播放该剧第2集。
>
> 从"卫视"栏目中选择江苏卫视，在"回看—预约"中选择"昨天"，

翻看列表19：31、20：22幸福剧场中涉案电视剧第3、4集，可分别点击播放，剧集画面左上角为江苏卫视台标，右上角为"CCTV-集成播控""咪咕"等标识。选择安徽卫视，在"回看—预约"中选择"昨天"，翻看列表19：32、20：20海豚第一剧场中涉案电视剧第3、4集，可分别点击播放。所播剧集画面左上角为安徽卫视台标，右上角为"CCTV-集成播控""咪咕"等标识。

（2）网络直播

从优酷公司的公证可知，涉案应用可以网络直播第5、6集涉案电视剧。登录涉案应用，点击两卫视正在播放的涉案电视剧，皆不能播放，出现提示"该节目因版权问题暂时无法播放"。但是在前述公证中，点播完第4集后，退出再重新登录，则可收看两卫视直播的涉案电视剧第5、6集，且视频画面标识与点播时出现的一致：

该集播放完毕，出现随剧广告，页面上端出现"来源：http：//gslbmgsplive.miguv...eo.co"，退出江苏卫视点击安徽卫视，显示正在播出涉案电视剧第5集随剧广告，页面上端出现"来源：http：//www.ahtv.cn"，广告结束，开始播放涉案电视剧第6集。

（3）持续恶意侵权

国家版权局在网络上公开发布了侵权预警函，其中有关于保护涉案电视剧的信息。

优酷公司发送侵权通知到云迈公司公布的联系邮箱yuntu2016@163.com，主题为"提请屏蔽/断开直播流的告知函"，要求屏蔽、断开涉案电视剧的直播，并附有云图TV截图、监测下线授权书和权利证明文件。云迈公司承认收到该函。

（四）法院说理

1. 一审法院

（1）优酷公司享有权利

一审法院认为，不二公司有权在全球范围内行使网络点播、直播等

权利及转授权的权利。不二公司授权优酷公司对于涉案电视剧享有独家信息网络传播权及通过网络直播的权利。权利自 2017 年 6 月 22 日起十年。网络直播的权利属于《著作权法》第 10 条第 1 款第 17 项之"其他权利"。

(2) 云迈公司非法直接提供作品

一审法院认为，云迈公司在涉案电视剧首播期间，提供该剧的直播、点播回看服务。该点播行为侵犯了优酷公司享有的信息网络传播权，直播行为侵犯了优酷公司享有的著作权中的"其他权利"。

因为云迈公司无法证明"来源地址"的真实性，无法解释"CCTV-集成播控""咪咕"等标识的合理性；不能证明两卫视官网有权并实际播放了涉案电视剧，且直播或回看均未显示跳转到两卫视官网。所以，云迈公司直接提供了涉案电视剧。

因为优酷公司发送侵权通知的最晚时间为 2017 年 7 月 7 日，故一审法院认定云迈公司在收到该通知之时仍在提供涉案电视剧。

(3) 云迈公司责任

一审法院综合考虑了承担责任的因素。不利于云迈公司的因素有：该剧是首播、该剧是热播剧、优酷公司采购该剧的成本高、云迈公司分流了优酷公司的付费用户、云迈公司收到侵权通知后仍不停止侵权。有利于云迈公司的因素有：云迈公司提供作品的范围没有涉及全部剧集、优酷公司不能证明云迈公司在 2017 年 7 月 7 日后仍在继续进行侵权行为。基于上述考虑，一审法院判令云迈公司赔偿优酷公司 30 万元损失及 4 万元合理费用。

2. 二审法院

二审法院与一审法院在事实认定和法律适用方面基本一致，只是在论证直播行为属于《著作权法》规定的"其他权利"涵盖范围部分时再加以着重分析：

《中华人民共和国著作权法》（简称《著作权法》）第十条第一款第十七项规定："著作权包括下列人身权和财产权：（十七）应当由著作权人享有的其他权利。"第二款规定："著作权人可以许可他人行使前款第五项至第十七项规定的权利，并依照约定或者本法有关规定获得报酬。"

本案中，华利公司向不二公司出具《授权书》，授予不二公司涉案电视剧的全球发行权，全面负责该剧在全球范围发行事宜，包括各类播映权授权、信息网络传播权许可、版权销售及相关版权权益经营等。除不二公司外，其他任何方均不得行使前述权利，不二公司有权自行对前述权利进行授权、转让等处分，该授权涉及的播映形式包括有线或无线网络传播方式，包括但不限于网络点播、直播等方式。

不二公司向优酷公司出具的《授权书》载明，就涉案电视剧授予优酷公司独占信息网络传播权及与之相关的复制权、销售权、放映权及相应增值业务等权利，即以有线或者无线方式、收费或免费方式向公众提供作品，包括但不限于网络点播、网络直播等方式。

据此，优酷公司获得的是涉案电视剧的信息网络传播权及通过网络进行直播的权利。网络直播的权利属于《著作权法》第十条第一款第十七项规定的其他著作权权利。

在此基础上，二审法院判决驳回云迈公司的上诉请求，维持一审判决。

（五）评论与建议

1. 播放的时间顺序

在实践中，为了吸引更多的观众前往自己的渠道和平台上观看影视剧，各个渠道和平台在购买播放权时对于播放的时间顺序约定得非常明确和严格。一般情况下，在网台联动时，分为先台后网和先网后台两种。其中，先台后网是指影视剧要先在电视平台上播放，之后网络平台才可播放，而且网络平台播放的集数不得超过电视平台播放集数；先网后台是指影视剧要先在网络平台上播放，之后电视平台才可播放，而且

电视平台播放的集数不得超过网络平台播放的集数。在实践中，为了保证影视剧发行收益最大化，平衡电视平台和网络平台之间的利益，影视剧的权利人需要与电视平台和网络平台进行充分协商，并且根据实际情况制定合理的影视剧发行方案。本案中，电视剧的发行方案为"先网后台，同一天播出"，网络平台和电视平台播出的时间约定非常清晰明确。因此，本案的争议问题不涉及播放时间的顺序。

2. 优酷公司信息网络传播权的权利来源

信息网络传播权的授权需要相关权利人通过清晰的授权文件进行明确，有权对外授权的是享有信息网络传播权的著作权人。除此之外，其他人无权对外授权信息网络传播权。

本案中，涉案电视剧片尾注明"独家信息网络传播权归属合一信息技术（北京）有限公司"，后来合一信息技术（北京）有限公司更名为优酷公司。按照此署名信息，如果没有其他相反证据，可以认定优酷公司享有涉案电视剧的独家信息网络传播权。此权利的获得需要通过权利链条的相关证明文件予以明确。直到华利公司授权不二公司后，不二公司才获得独家的信息网络传播权，再通过不二公司的转授权，优酷公司获得独家的信息网络传播权的权利链条得以完善。

3. 云迈公司的过错

国家版权局的侵权预警函是公开信息，对于行业有一定约束力。云迈公司作为专业网络服务提供商，应有较高注意义务，视而不见可视为有过失。

侵权通知则是优酷公司发往云迈公司的，云迈公司承认收到该函，但没有立即采取行动，此为故意。

如云迈公司所为确实是仅仅提供链接，收到侵权通知后立即删除，可免除赔偿之责。本案中，由客观证据所显示出的云迈公司主观恶意，是法院判定赔偿的一个重要因素。

案例十三　电影票房纠纷——崴盈公司 v. 华谊兄弟[①]

（一）争议

《补充协议二》是否成立并生效？若生效，该协议约定的票房分红计算基数是以影院发行所得的票房收入为准，还是以华谊兄弟公司取得的票房收入为准？

（二）诉讼史

崴盈投资有限公司（简称"崴盈公司"）作为原告向北京市第三中级人民法院（简称"一审法院"）提起诉讼，称与被告华谊兄弟传媒股份有限公司（简称"华谊兄弟"）之间的《补充协议二》已经生效，请求一审法院判令被告支付9427万元收益分配款（在诉讼过程中该请求金额变更为8610万元）。

一审法院经审理，认为《补充协议二》未签订、未成立、未生效，华谊兄弟不应向崴盈公司支付款项。2015年4月15日，一审法院判决驳回崴盈公司的全部诉讼请求。

崴盈公司不服一审判决，向北京市高级人民法院提起上诉，后撤诉结案。

（三）事实

1. 本案涉及合同的签署情况

本案涉及电影《西游降魔篇》（简称"影片"）的合作创作合同，合同双方为甲方华谊兄弟公司和乙方崴盈公司。

2012年2月21日，双方订立《电影〈除魔传奇〉（暂定名）合作协议书》（简称《合作协议》）。

2012年9月15日，双方订立《电影〈除魔传奇〉（暂定名）合作协议书之补充协议一》（简称《补充协议一》）。

2013年1月21日，双方商谈《电影〈除魔传奇〉（暂定名）合作协议书之补充协议二》（简称《补充协议二》）。经过几个月的协商，最

[①] 参见北京市第三中级人民法院（2014）三中民（知）初字第13217号民事判决书。

终双方未能签署《补充协议二》。

2. 本案涉及合同相关主要内容

(1)《合作协议》

2012年2月21日，华谊兄弟和崴盈公司签订《合作协议》。《合作协议》的内容主要涉及影片概况、制作费用及投资条款、发行及收益分配等。其中对收益分配、发行权、权利限制等约定非常详细，如收益分配以净收益为计算基准，并按如下公式计算（以下金额皆指人民币）：

净收益 ＝发行毛收益 － 发行代理费 － 宣传发行支出
　　　 － 拷贝及物料费 － 甲方投资额 － 商务开发代理费
　　　 － 商务开发相关支出 － 报批费 － 税费 － 银行手续费

双方还在合同中定义和约定了发行毛收益、发行代理费、宣传发行支出的构成。

崴盈公司的收益按累进计算，即净收益越多，分配比例越高。设净收益为N，崴盈公司收益为F，则F分10％、15％、30％三档按如下公式累进计算：如果N≤1000万元，则F＝N×10％；如果1000万＜N＜2000万元，则F＝1000×10％＋(N－1000)×15％；如果N≥2000万元，则F＝1000×10％＋1000×15％＋(N－2000)×30％。华谊兄弟的收益为净收益减崴盈公司收益后余下的部分。

《合作协议》中与收益计算相关的条款如下：

> 四、发行及收益分配
>
> 1. 本协议项下发行权是指通过发行、复制、展示、播放或其他方式向发行地区的公众提供该片作为换取收入的权利［为免存疑，本协议项下的发行权按"独立电影电视联盟"（IFTA International）定义］。甲乙双方按本协议约定于本条第3款约定的发行授权期限内于本条第2款约定的发行地区内分别享有该片如下：

(1) 甲方享有的权利：甲乙双方同意并确认，甲方于本条第 3 款约定的发行授权期限内于本条第 2 款约定的发行地区内享有的发行权如下：(A) 影院发行……(B) 录像成品发行……(C) 收费电视发行及免费电视发行……(D) 影院外载体及增值版权。

(2) 乙方享有的权利：甲乙双方确认除在本协议第四条第 1 款第 (1) 项明确授予甲方的发行权利外，乙方全权保留一切其他该片相关权利，包括但不限于新媒体权利［含电讯信息网络传播、新媒体发行 (Internet Rights)、封闭式网络 (Closed Net Rights) 串流、下载、视频点播、点播联合，在线、无线和通过网络的任何传送方式作公开或非公开、开路或闭路、收费或不收费、模拟或数码、加密或非加密的传送或播放，任何所谓的 VOD 形式的发行和传送权利等，以下总称为新媒体权利］，以及授权第三方前述权利之部分或全部的权利及本协议签署后可能出现的未知之权利等。甲乙双方特此同意并确认，本协议项下授予甲方的发行权不包含该片的新媒体权利。如在本协议签订以后，甲方愿意负责该片新媒体权利的发行，双方将另行进行友好协商，并根据其商定的条款条件另行签订相关协议约定……

2. 发行商及发行地区：(1) 按本协议第三条第 3 款第 (2) 项协定，甲乙双方同意，授权甲方及其关联公司或联合发行商（以下简称"第一地区发行商"）在本协议第四条第 3 款约定的发行授权期限内在中国大陆地区（不包括中国香港、澳门、台湾地区，下同，文内简称"中国大陆地区"或"第一地区"）享有该片的发行权，负责该片在中国大陆地区的一切发行事宜。(2) 按本协议第三条第 3 款第 (3) 项协定，甲乙双方同意，授权乙方及其关联公司及合作伙伴（以下简称"第二地区发行商"）在该片著作权之全部有效期限内及其所有延展及续展期限内在中国大陆地区以外的地区享有该片的所有发行权，负责该片在中国大陆地区以外地区的一切发行事宜，及于本协议第四条第 3 款约定的该发行授权期限届满后，该片在中国大陆地区的发行权由乙方享有。

3. 发行授权期限：甲乙双方同意，授权该片第一地区发行商在第一地区享有该片发行权的授权期限如下：(1) 第一地区发行商根据本协议被授予发行权的期限为十五年，自该片在中国大陆地区初次公映之日（暂定2012年12月20日，最终以实际公映的日期为准）起计算；(2) 若第一地区发行商在本款第 (1) 项约定的发行授权期限内通过行使本协议项下之发行权并按照本协议第四条第4款的约定取得的分成收益低于其全部投资款（即人民币捌仟壹佰万元整）及其因该片发行所支付的全部费用（包括但不限于该片报批费用、宣发支出、拷目及物料费等费用，最终以实际产生的费用为准），则甲乙双方同意，本协议项下第一地区发行商享有的发行授权期限延长五年，即为自该片在中国大陆地区初次公映之日起二十年。(3) 为便于第一地区发行商开展该片发行业务，甲乙双方同意，自本协议生效之日起，第一地区发行商即有权对外行使该片的发行权。

4. 收益分配：

(1) 收益分配标准：(i) 甲乙双方同意，自甲方在第一地区通过行使本协议第四条第1款第 (1) 项约定的发行权和第五条第1款约定的商务开发权所取得的发行毛收益［见第四条第4款第 (2) 项第 (i) 部分］中按以下优先顺序扣除以下项目后所得余额（下称第一地区发行净收益），由甲乙双方按照本协议第四条第4款第 (1) 项第 (ii) 部分约定的标准进行分成收益：(a) 发行代理费［见第四条第4款第 (2) 项第 (ii) 部分］；(b) 宣传发行支出、拷目及物料费［见第四条第4款第 (2) 项第 (iii) 部分］；(c) 甲方投资额［见第三条第3款第 (1) 项的约定］；(d) 商务开发代理费［见第五条第1款第 (4) 项的约定］；(e) 商务开发相关支出［见第五条第1款第 (6) 项的约定］；(f) 该片在中国大陆地区报批的费用［见第二条第7款第 (2) 项］；(g) 利润的支付按相关法律规定应交纳的任何税费或银行手续费等。(ii) 甲乙双方同意，甲乙双方按照如下标准就第一地区发行净收益进行收益分配：(a) 当第一地区发行净收益小于或等于人民币壹仟万元时，甲乙双方按照如下方式进行收益

分配：乙方应得分成收益＝第一地区发行净收益×10%；甲方应得分成收益＝第一地区发行净收益－乙方应得分成收益。(b) 当第一地区发行净收益大于人民币壹仟万元并且小于人民币贰仟万元时，甲乙双方按照如下方式进行收益分配：乙方应得分成收益＝人民币壹仟万元×10%＋（第一地区发行净收益－人民币壹仟万元）×15%；甲方应得分成收益＝第一地区发行净收益－乙方应得分成收益。(c) 当第一地区发行净收益大于或等于人民币贰仟万元时，甲乙双方按照如下方式进行收益分配：乙方应得分成收益＝人民币壹仟万元×10%＋人民币壹仟万元×15%＋（第一地区发行净收益－人民币贰仟万元）×30%；甲方应得分成收益＝第一地区发行净收益－乙方应得分成收益。

(2) 甲乙双方同意并确认：(i) 发行毛收益：是指第一地区发行商依据本协议或发行协议约定在发行地区、发行授权期限内，行使本协议第四条第 1 款第（1）项约定的发行权发行该片所获得的一切收入以及甲方行使本协议第五条第 1 款之商务开发权取得的一切收入。(ii) 发行代理费：甲乙双方同意并确认，第一地区发行商应得发行代理费为该片第一地区发行商行使本协议第四条第 1 款第（1）项约定的发行权利取得发行毛收益的 12%，第一地区发行商之发行代理费由第一地区发行商直接从该片第一地区发行商行使第四条第 1 款第（1）项约定的发行权利取得的发行毛收益中扣除。为免存疑，发行代理费将包括发行商转授权或转委托的任何第三方发行代理商所享有的代理发行费用，以及中国电影集团公司的联合发行代理费（若有）。(iii) 宣传发行支出、拷贝及物料费：是指符合国际电影发行一般规范的宣传发行开支，包括但不限于：广告，宣传，电影节及电影展的放映，供发行商、媒体、影评的特别场，翻译及传译，电话、互联网、传真、邮递、速递、运送，剧组（包括演员及导演）之巡回宣传，样带制作，银行支出，35 毫米电影拷贝及录像素材之储存，素材之复制和销毁，保险（如需要），律师费，税金，院线奖励等。

(2)《补充协议一》

2012年9月15日,华谊兄弟和崴盈公司签订《补充协议一》。《补充协议一》的条款主要涉及如下内容:电影制作过程中双方商定对合同进行第一次变更,因为要把电影的放映版本由2D变成3D,需要增加制作费用。增加的制作费用总额为700万元,由华谊兄弟分四次按300万元、200万元、100万元、100万元的额度先行垫付。

(3)《补充协议二》

华谊兄弟和崴盈公司经过几个月的协商谈判,最终未能签署《补充协议二》,导致本案争议的发生。《补充协议二》主要涉及电影票房收益分配的特别分红机制谈判。崴盈公司的谈判代表是周雅致,经授权有谈判、签约之权;华谊兄弟的谈判代表是其财务与运营总监娄睿。双方通过电子邮件经过了如下多轮商谈:

2012年7月9日,周雅致启动谈判,提出如果票房超过5亿元,则重新考虑"当年双方曾深入商讨过的特别分红机制"。2012年8月1日,娄睿未作肯定回复,而是提出诸多异议。同日,周雅致发邮件称:再次谢谢王董,他同意了在5亿元票房后每增加1000万元票房,片主可获100万元分红。到此为止,双方都没有对票房的确切含义进行界定,这是双方分歧的直接起因。

2012年8月8日,周雅致提出《补充协议二》的最初文本,作为《合作协议》第四条第4款发行及收益分配项下增加的票房分红条款,表述为:

> 甲乙双方同意根据如下标准就第一地区之影院发行之票房收入进行票房分红分成收益:(a)当上报国家广电总局的税前票房收入(以下简称"票房收入")达到伍亿元人民币(RMB 500 000 000)并直至超过柒亿伍仟万元人民币(RMB 750 000 000)前,票房收入每增加壹仟万元人民币(RMB 10 000 000),乙方可以获得现金分红壹佰万元人民币(RMB 1 000 000)……(b)当票房收入超过柒亿伍仟万元人民币(RMB 750 000 000),此后票房收入每增加壹仟万元人民币(RMB 10 000 000),乙方可以获得现金分红贰佰万元人民币(RMB 2 000 000)。

后面双方有四次邮件往来，主要针对票房分红条款中的基数进行：

2012年12月10日，娄睿不认可周雅致的文本，认为作为计算基数的票房收入应为"该片于第一地区影院发行甲方取得之票房收入（以甲方收到票房结算单中的金额为准，以下简称'票房收入'）"。2012年12月28日，周雅致坚持计算基数为"该片于第一地区影院发行取得之票房收入（以上报国家广电总局的税前金额为准，以下简称'票房收入'）"。

2013年1月9日，娄睿坚持己方观点不变，表示分红计算基数为"影院发行甲方取得之票房收入"，即把影院应取得的部分（即应支付给影院的"院线分账收入"）从票房分红条款的计算基数中剥离出去。同日周雅致回复称，如果按照娄睿的计算，华谊兄弟收到的部分只是影院收到部分的43%，则只有在华谊兄弟收到12亿元时才会有分红，双方的预期差距太大。由此可知，双方非常清楚分歧之所在。2013年1月19日，周雅致给出修正过的合同文本，分红基数的表述修改为"该片于第一地区影院发行之票房收入（以甲方收到院线给出的票房结算单中的金额为准）"。为了方便读者理解，现将周雅致邮件中所附协议涉及的主要文本摘录如下：

> 1. 甲乙双方同意并确认，自本补充协议签署之日起，原协议项下相关内容变更如下：（1）《合作协议》第四条发行及收益分配第4款第（1）(i)项……现变更为：(i) 甲乙双方同意，自甲方在第一地区通过行使本协议第四条第1款第（1）项约定的发行权和第五条第1款约定的商务开发权所取得的发行毛收益（见第四条第4款第（2）项第（i）部分）中按以下优先顺序扣除以下项目后所得余额（下称"第一地区发行净收益"），由甲乙双方按照本协议第四条第4款第（1）项第（ii）部分约定的标准进行分成收益：(a) 发行代理费［见第四条第4款第（2）项第（ii）部分］；(b) 宣传发行支出、拷目及物料费［见第四条第4款第（2）项第（iii）部分］；(c) 甲方投资额［见第三条第3款第（1）项的约定］；(d) 商务开发代理费［见第五条

第1款第（4）项的约定］；(e) 商务开发相关支出［见第五条第1款第（6）项的约定］；(f) 该片在中国大陆地区报批的费用［见第二条第7款第（2）项］；(g) 乙方票房分红［见本款第（2）(iv) 项］；(h) 利润的支付按相关法律规定应交纳的任何税费或银行手续费等。

(2) 在原协议第四条「发行及收益分配」第4款第（2）项第（iii）部分后增加以下第（iv）部分：(iv) 甲乙双方同意，在该片于第一地区影院发行之票房收入（以甲方收到院线给出的票房结算单中的金额为准，以下简称"票房收入"）大于伍亿元人民币（RMB 500 000 000）的情况下，乙方可获得的乙方票房分红计算标准如下：(a) 当票房收入大于伍亿元人民币（RMB 500 000 000）并且小于柒亿伍仟万元人民币（RMB 750 000 000）时，乙方票房分红计算标准为：票房收入在伍亿元基础上每增加壹仟万元人民币（RMB 10 000 000），乙方可以获得乙方票房分红壹佰万元人民币（RMB 1 000 000）……(b) ……超出柒亿伍仟万元人民币部分之票房收入对应的乙方票房分红，计算标准如下：票房收入在柒亿伍仟万元人民币的基础上每增加壹仟万元人民币（RMB 10 000 000），乙方可以获得乙方票房分红贰佰万元人民币（RMB 2 000 000）……

2. 甲乙双方同意并确认，除补充协议（一）及本补充协议约定内容外，原协议之所有其他条款不变。

3. 本补充协议自双方签字盖章之日起生效。

虽然周雅致在邮件中表示，合同只是表述不同，"双方对分红基数及计算的理解是一致的"，但仔细分析就不难看出，双方的分歧并没有消除，双方合同文本的表述是矛盾的。在电影行业的实践操作中，周雅致邮件中所述的"影院发行之票房收入"不仅包括了华谊兄弟作为发行方应收到的"片方分账收入"，还包括了电影院作为电影放映方应收到的"院线分账收入"，该金额远远大于华谊兄弟作为发行方实际应收到的"片方分账收入"金额。娄睿邮件中所述的"影院发行甲方取得之票房收入"，指的是华谊兄弟可以收到的"片方分账收入"，华谊兄弟不同意将其实际没有收到或者其不可能收到的款项金额（即"院线分账收

入",在电影院支付给发行方之前已经由电影院直接扣除,作为发行方的华谊兄弟无法收到该笔款项),作为票房分红条款基数计算在内。由此可见,双方对票房分红的基数和计算方式的理解差距甚大。

此外,双方还约定"本补充协议自双方签字盖章之日起生效"作为形式要件。

最终,双方未能签署《补充协议二》。

3. 涉案电影及相关数据

本案涉及的上映电影正式名称为《西游降魔篇》。根据电影结算清单,到 2014 年 8 月 31 日,电影在中国大陆地区的票房收入为 12.48 亿元,华谊兄弟实际取得的片方分账收入为 4.78 亿元。如果票房收入总额不足 5 亿元,则无争议,但现在的票房收入是 12.48 亿元,这个数额处于会引起争议的区间。如果按华谊兄弟的理解,因其收入不足 5 亿元,则无分红之可能;如果按崴盈公司的理解,则票房收入已高达 12.48 亿元,当然应参与分红。崴盈公司认为,12.48 亿元的票房收入已经扣除了国家电影专项基金(5%)、营业税金及附加(3.3%),应作为计算分红的基数。按《补充协议二》的方法计算,可分红 1.23 亿元(按《补充协议二》计算,5 亿至 7.5 亿元之间的分红为:(7.5－5)×1000 万＝2500 万元;7.5 亿至 12.48 亿元之间的分红为:(12.48－7.5)×2000＝9960 万元;两项相加为 1.246 亿元,稍有出入)。双方在事先无法达成协议,面临如此巨大利益争议亦无法自行协商,遂只能诉诸法院寻求解决。

(四)法院说理

一审法院主要从《补充协议二》的签署方式和签署权限两个方面进行分析。

1. 签署方式

合同的成立与否,可以从形式和实质两方面考察。首先要看是否具备形式要件。由于《补充协议二》文本是通过电子邮件磋商形成的,其间经过多次讨论形成多个中间文本,最后形成的文本可以看成是双方合意的结果。双方对于合同成立的形式要件有争议:崴盈公司认为协议已

经通过数据电文方式签署成立，华谊兄弟认为合同要经过书面签署才成立。

一审法院认为，双方的合作、发行及收益是该协议的核心条款。《补充协议二》是对《合作协议》的重要变更，应采用与签订原合同相同的方式处理。原合同是书面签署，《补充协议二》也应以书面方式签署，如此既符合双方的交易习惯，也更有利于交易安全。而娄睿的承诺，亦是以书面方式签署协议之承诺，而非以电子方式订立合同之承诺。《补充协议二》明确要求签字盖章后才生效，崴盈公司多次催促签署，也可以证明崴盈公司的本意是要通过以书面文本方式签署协议，而非以数据电文方式签署协议。

一审法院认为，由于不具备书面签字盖章的成立要件，《补充协议二》不成立。

2. 签署权限

虽然在《补充协议二》的文本形成过程中，娄睿代表公司进行洽商和谈判，但公司章程等文件没有明确规定娄睿有协议签署权，也没有专门的授权书载明娄睿有此权限。华谊兄弟已经证明娄睿无权签署《补充协议二》。另外，从双方合作的历史可知，前两份协议（即《合作协议》和《补充协议一》）均非娄睿签署。在这种情况下，崴盈公司没有相反的证据进行反驳。一审法院认定，娄睿无权签署协议。

基于上述两点，一审法院认为《补充协议二》不成立、不生效。所以，继续讨论分红的计算已无必要，对后面争议不再进行评述。一审法院最终判决驳回崴盈公司的全部诉讼请求。

（五）评论与建议

由于法院判定《补充协议二》不成立，少了一次由法院来深入讨论票房的机会，不能不说是本案的遗憾之处。鉴于《补充协议二》的矛盾表述，双方当时的真实意思仍不得而知。也许他们通过后来的商业合作弥补了过往的裂痕，但留给我们的是诸多思考的空间。

1. 电影行业专业术语定义的重要性

每一个行业与其他行业的区别，是通过专业术语来划定的。对于复

杂的协议，尤其是涉及双方重大利益的术语，需要有专条进行定义。电影行业中涉及的专业术语非常多，这些专业术语通常可以通过协议约定的方式进行明确，特别是与利益分配相关的专业术语，更需要各方在协议中予以明确。

本案涉及的票房分红计算基数就是一个典型的例子。分红的计算基数没有明确，分红的比例就没有意义。对于涉及金额和计算的表述时，建议以计算公式或演算的方式进行示例。示例的作用，在于可以用它来解释和限定语言表述的歧义，增加合同的确定性，有利于合同各方维持稳定的预期，减少合同履行过程中的机会主义。

2. 协议成立的形式要件

本案中的《补充协议二》是因为不具备形式要件而不成立、不生效的。本案带给我们的启发是，在协议谈判过程中，合同的实质含义固然重要，但合同的形式要件同样要高度重视。一旦形成双方同意的文本，就要尽快固定谈判成果，促成协议签署，避免商业活动过程中因情势的变化引发的道德风险。同时，还要对双方谈判代表的权限保持高度注意，清晰认知谈判代表的不同权限引起的协议文本潜在的不稳定性。如果可能，最好双方都有清晰明确的授权，促使双方对谈判过程全力投入，对谈判结果保持尊重，增加合同的可执行性。

3. 谈判策略

在合同谈判过程中，首先提出文本的一方占有优势，一旦提出一份文本就会形成一个锚点。然后双方都会据此展开攻防，并尽可能捍卫己方的观点。本案中《补充协议二》是由崴盈公司提出的，以后华谊兄弟不管如何提出异议，崴盈公司的立场几乎没有变过。如果锚点不太公平，另一方可以重新提出方案，明确展示争议，形成新的锚点，最后双方在谈判中形成新的平衡点。虽然谈判过程艰苦，但可避免形成一份不可执行或利益严重失衡的合同文本，尽早清除掉潜在的冲突种子。

第六章
后期价值实现阶段

电影项目的后期价值实现是电影项目通过电影院线的发行取得电影票房收益之后继续产生价值的一个重要途径。电影项目后期价值实现是充分发掘电影价值，实现电影价值最大化的方式。从目前中国电影市场看，中国的电影项目后期价值实现尚处于初级阶段，市场和规模都比较小，后期价值实现的模式比较简单，主要包括电影元素的商品化开发和销售、电影实景娱乐项目的开发和运营、电影的后续授权许可等。随着中国电影市场的不断发展和中国版权保护力度的不断加强，相信中国电影项目后期价值实现的市场会越来越大。

第一节　交易规则

由于中国的电影项目后期价值实现尚处于初级阶段，后期价值实现模式还不完善，尚处于前期探索和尝试阶段，为了让读者对该阶段有个基本的了解，本节将对目前中国市场上现有的后期价值实现模式进行简单介绍。同时，为了完整地分析电影产业链，本节还将对电影院的主要运营规则进行简单介绍。

一、后期价值实现的模式

在目前中国电影市场中，电影项目后期价值实现的模式主要包括以下几种：电影作品的商品化、电影作品的实景娱乐化、电影作品的后续授权。

1. 电影作品的商品化

（1）电影作品的商品化主要指将电影作品或电影中的元素（包括人物形象、道具、服装、名字、电影海报等）开发制作成商品进行销售获得收入的模式。这里的电影作品包括真人电影和动画电影。例如，将真人电影"狄仁杰"系列中的武器做成首饰挂件小商品销售，将真人电影"哈利·波特"系列中哈利·波特穿的黑袍或者帽子做成服装销售。一般情况下，动画电影更容易通过电影作品的商品化取得收益。例如，将动画片《大圣归来》中孙悟空的动画形象做成毛绒玩具销售，将动画片《神偷奶爸》中小黄人的形象做成毛绒玩具、水杯、帽子、笔、贴纸等各种商品销售。在好莱坞，有一些动画电影通过电影的商品化取得的收益甚至超过了全球的电影票房收益。

（2）在电影作品的商品化过程中，商品化相关权利人需要注意以下问题：

① 如果将电影作品中的人物形象进行商品化，则会涉及演员肖像权的使用问题。在实践中，在对人物形象进行商品化之前，商品化相关权利人需要取得相关演员的授权，获得在商品化过程中使用演员肖像权的许可。一般情况下，商品化相关权利人因为使用演员肖像权而需要向演员支付授权使用费。授权使用费一般按商品销售收入的一定比例进行计算，最终金额由演员和商品化相关权利人协商确定。

② 如果将电影海报进行商品化（如将印有电影海报的衣服或杯子作为商品进行销售），则会涉及电影海报著作权的问题。在实践中，电影海报的商品化需要取得电影海报著作权人的授权，获得许可后按约定的方式使用电影海报。一般情况下，商品化相关权利人需要向电影海报著作权人支付授权费用，授权费用一般按商品销售收入的一定比例进行计算，最终金额由电影海报著作权人与商品化相关权利人协商确定。

2. 电影作品的实景娱乐化

电影作品的实景娱乐化主要指实景娱乐化相关权利人将电影作品中的元素或场景融入地产项目、旅游项目或大型的游乐设施（如过山车等），当观众走进地产项目、参与游乐项目或乘坐游乐设施时能够感知

到电影作品的元素或者像走进了电影片场一样。实景娱乐化相关权利人因使用电影作品需要向电影著作权人支付授权费。电影实景娱乐项目的具体开发和运营模式,将在本节之后的部分进行详细介绍。

3. 电影作品的后续授权

电影作品的后续授权是指电影著作权人将电影作品授权给第三方改编成电视剧、话剧、游戏、综艺节目等其他艺术形式,电影著作权人因此收取一定的授权费作为电影作品的后期价值收入。电影作品的后续授权也是电影项目后期价值实现的一种方式。电影作品的著作权保护期限为电影作品首次公开放映之日起 50 年,因此在电影作品的著作权保护期限内,电影著作权人可以通过这种后续授权的方式持续实现电影项目的后期价值。

在电影作品的后续授权过程中,需要注意如下问题:如果授权的电影作品是依据已有作品(如小说、文学作品等)改编而成的,则电影著作权人在授权第三方将电影作品改编成其他艺术形式时,只能将其原始创作的"原创成果"部分授权给第三方,对于"非原创成果"部分(即该成果的内容是在已有作品的基础上完成的),电影著作权人无权向第三方授权,"非原创成果"部分的授权需要由第三方向已有作品的相关权利人(如小说作者)另行取得,并需要向其支付一定的授权费。

二、电影实景娱乐项目

1. 电影实景娱乐项目的开发模式

电影实景娱乐项目的开发一般由电影著作权人与项目所在地的房地产开发商以及项目所在地的政府部门共同合作开发。对于电影著作权人而言,与当地房地产开发商合作有利于项目落地。当地房地产开发商更熟悉房地产行业的情况和当地的市场环境,并且能够提供足够的资金进行实景娱乐项目的开发和建设。与项目所在地的政府部门合作则有利于得到政策上的支持。在项目开发建设过程中,地方政府可以给予很多的支持和帮助,如各种证照的申请审批、项目涉及的政府各部门的沟通协调等事宜。对于项目所在地的政府部门而言,在其所辖地区内搭建电影

实景娱乐项目，可以吸引外地游客，推动当地旅游业的发展，带动当地周边经济发展。同时，电影实景娱乐项目也为当地提供了很多就业岗位，有利于提高当地的就业率，丰富当地人民的生活，稳定当地的社会秩序。

在目前中国的电影市场上，电影实景娱乐项目的开发模式有三种：电影小镇、文化城和电影主题乐园。

(1) 电影小镇

电影小镇模式主要是将电影中出现的某些场景在地产项目中重新搭建成旅游项目，或者将电影取景地的街道或建筑物景观在地产项目上搭建成旅游项目。前者如位于海南观澜湖的电影小镇"冯小刚电影公社"，其中有一条街是仿造电影《一九四二》中重庆1942年的街景搭建而成的；后者如位于湖南长沙的华谊兄弟电影小镇，主要是仿造电影《命中注定》拍摄地意大利米兰的街景和建筑物搭建而成的。在电影小镇里，不仅所有的景点都与电影相关，而且小镇里还会组织各种电影角色扮演活动或与电影场景相关的活动等，游客走在电影小镇里，仿佛置身于电影片场中。同时，电影小镇里还有各种店铺，包括餐馆、小吃铺、照相馆、衍生品的售卖铺、电影院和酒店等，游客可以在小镇里吃、住、游玩、购物、看电影等。

(2) 文化城

文化城模式主要是指在地产项目上建造大量电影摄影棚，同时在摄影棚周边建设配套的住宅小区。住宅小区的设计元素都与电影有关，包括小区建筑物以电影名称冠名、小区公共场所的设计都使用电影的相关元素等。在文化城里，电影摄影棚可以赁租给影视项目的剧组使用，还可以吸引游客参观；住宅小区可以对外出售或出租。

(3) 电影主题乐园

电影主题乐园模式主要是指将电影或电影元素与地产项目、游乐设施相结合供游客游玩。在电影主题乐园里，游客可以通过乘坐游乐设施体会电影里的场景。例如，在环球影城的哈利·波特区，哈利·波特的过山车融入了"哈利·波特"系列电影元素，坐在过山车上就仿佛成为电影的主角骑着扫把在大海上飞翔。同时，主题乐园里还会组织各种电

影角色扮演活动、花车巡游活动或与电影场景相关的活动等,游客走在主题乐园里,犹如身处电影中。

2. 电影实景娱乐项目的收益模式

无论采用哪一种开发模式,电影著作权人从电影实景娱乐项目中获得收益的方式是相同的。电影著作权人从电影实景娱乐项目中获得的收益主要包括以下几个部分:

(1) 品牌授权许可使用费

电影著作权人(作为许可方)将其拥有著作权的电影或者电影元素授权给电影实景娱乐项目的开发方和运营方(作为被许可方)使用,被许可方根据授权内容将电影或电影元素用于实景娱乐项目的开发建设和运营过程中,许可方因此向实景娱乐项目的被许可方收取授权许可使用费。

一般情况下,授权许可使用费分为开业前的许可使用费和开业后的许可使用费。开业前的许可使用费一般由许可方和被许可方协商一个固定的金额;开业后的许可使用费一般为实景娱乐项目开业运营之后所得收入的一定比例,具体比例由许可方和被许可方协商确定。

(2) 运营管理费

在实践工作中,电影实景娱乐项目一般由品牌授权的许可方作为项目运营管理方,或者由许可方与被许可方共同成立一家由许可方控股的运营公司作为项目运营管理方,负责电影实景娱乐项目的具体运营管理事宜,从而收取一定的运营管理费。由品牌授权的许可方或由许可方控股的公司管理运营电影实景娱乐项目的原因包括:一方面,电影实景娱乐项目运营得好坏会影响许可方的品牌和声誉,影响许可方对新的电影实景娱乐项目的授权开发建设,因此,许可方一般会将电影实景娱乐项目的运营管理权掌握在自己手中;另一方面,许可方通过运营管理电影实景娱乐项目,学习和掌握实景娱乐项目的运营管理经验,锻炼其运营管理团队,便于为之后新开发的电影实景娱乐项目输出运营管理经验,输送运营管理人才。

（3）项目设计服务费

品牌授权的许可方负责电影实景娱乐项目的整体设计方案。包括但不限于项目整体风格的设计、内部大型游乐项目的设计、实景演出的设计、将电影元素融入游乐设施的设计等，并有权收取相应的设计服务费。由于品牌授权的许可方对授权许可的电影或电影元素更加了解，更能够知道哪些电影元素可以融入实景游乐设施，因此由品牌授权的许可方负责项目的设计工作更有利于电影实景娱乐项目的落地实施。

（4）咨询服务费

品牌授权的许可方在电影实景娱乐项目运营过程中会提供咨询服务，包括定期为项目运营的人员进行培训，为项目运营过程中遇到的问题提供解决方案等，由此收取一定的咨询服务费。

3. 电影实景娱乐项目的执行

通常情况下，电影著作权人的数量比较多，所有的电影著作权人都参与电影实景娱乐项目的运营工作不现实，因此，一般情况下，电影著作权人会共同指定其中一方著作权人或者共同认可的非著作权人的第三方作为所有电影著作权人的代表，负责管理和执行电影实景娱乐项目的开发、授权和运营的相关事宜。指定的一方著作权人或第三方通过实施上述相关事宜取得电影实景娱乐项目的相关收益之后，再根据其与电影著作权人事先的约定进行收益分配。

三、电影院

电影院是为观众放映电影的场所。在中国的电影市场中，电影收入中最大的一部分是来自电影院放映电影所取得的票房收入，几乎占到了整个电影收入总额的90%以上。因此，电影在电影院的放映是整个电影产业中非常重要的一个环节，电影院则是整个电影产业中必不可少的参与者。

1. 院线公司

在目前中国的电影发行放映市场下，在发行方发行电影和电影院放映电影两个环节之间有一个特殊且必备的环节——院线。

院线（或称"院线公司"）是指由一定数量的电影院以资本合作或供片协议为纽带组建而成的，对其下属或所辖电影院实行统一排片、统一经营、统一管理的公司。例如，万达院线、大地院线等。

院线公司的具体运营方式为：电影发行方委托院线公司负责电影的放映工作，院线公司根据其下属电影院的情况对影片放映进行统一的安排和管理。院线公司根据其与下属电影院签署的相关运营管理协议的约定收取一定的管理费，一般为电影票房收益的一定比例。

关于院线公司的其他相关内容，本书第一章已有详细介绍，在此不再赘述。

2. 电影院的投资开发模式

电影院一般在城市比较繁华的地段、在商业地产项目的大商场里开设。一般情况下，电影院的经营者通过租赁的方式取得相关物业后开始建设经营电影院，按协议约定向商业地产商支付租金、物业管理费及其他承租物业相关的费用。在行业实践中，电影院的物业承租期限都比较长，普遍都在15年左右。电影院需要一个持续的、长期的合约保证电影院的持续正常运营。

在中国电影市场，电影院的投资开发模式可以分为以下几种：

(1) 直接投资

这种方式是指电影院的投资者直接从商业地产商承租一部分物业，经过相应改造，建设成电影院进行经营。电影院的经营管理权由该电影院的投资者享有，电影院的前期支出费用（包括建设改造费、宣传推广费等）和后期租金均由电影院的投资者支出。

(2) 股权收购

这种方式是指投资者通过收购某家电影院的股权成为该家电影院股东，间接获得该电影院的经营管理权。这种方式一般适用于如下情形：投资者发现某家电影院已经开业多年，而且经营状况很好，投资者希望获得该电影院的经营管理权，但是该电影院的原有经营者与商业地产商签署的租赁合同还有很长的时间才到期，无法提前终止。在这种情况下，投资者一般会采取收购电影院原有经营者持有的电影院的部分股权

或全部股权的方式,获得电影院的经营管理权。在电影行业快速发展的前几年里,部分投资者更愿意选择以股权收购的方式取得电影院的经营管理权。

(3) 成立合资公司

这种方式是指由电影院的投资者与商业地产商合作成立合资公司,由合资公司承租该商业地产商拥有的物业,建设改造成电影院,由合资公司直接经营管理电影院。这种方式的优势在于:电影院的投资者将其丰富的影院管理经验与商业地产商的商业地产开发经验有效地结合起来,有利于电影院的开发建设和运营管理;在电影院运营过程中出现任何与物业租赁或管理相关的问题,作为电影院股东的双方更容易通过友好协商的方式解决;电影院的租赁期限比较长,而且租赁关系比较稳定,有利于电影院的持续发展。

(4) 品牌合作

这种方式是指院线公司有自己的院线管理品牌(如万达院线、大地院线等),有成熟的管理团队和丰富的影院经营管理经验,其可以通过向独立的、分散经营的电影院输出经营管理服务的方式,获取该等分散经营的电影院的经营管理权,院线公司向该等分散经营的电影院收取一定的管理服务费。这种合作方式的优势在于:对于院线公司而言,这种方式属于轻资产输出的方式,投资风险比较小;对于分散经营的电影院而言,在院线公司大品牌的支持下,运用成熟的、体系化的经营管理经验和制度运营管理电影院,可以提高电影院的抗风险能力,有利于电影院稳定、持续、健康地发展。

上述各种开发方式分别在不同的情况下适用,在实践中,影院的投资者一般会根据不同的情况选择最有利于其投资回报的方式投资电影院。

3. 电影院的运营管理

电影院正式开业之后,开始进入电影院的运营阶段。电影院运营阶段的主要工作内容包括提供电影放映活动、销售电影票、零售食品或小商品、广告发布、管理电影院的员工等。在电影院的运营管理中,直接

影响电影院经营状况的两个重要因素是电影院的运营成本和电影院的主要收入。

（1）电影院的运营成本

电影院在经营管理过程中需要支出的成本主要包括如下几个部分：

① 物业租赁租金。该部分费用是电影院支出的成本中最大的一部分费用。根据目前电影院市场情况，电影院租金金额比较常见的计算方式为："固定租金"（即双方约定一个固定的年租金金额）和"分成租金"（即电影院当年取得电影票房收入总额的一定比例）相结合，以二者取其高的方式计算。即如果当年的固定租金金额高于当年的分成租金金额，则电影院按固定租金金额向商业地产商支付租金；如果当年的固定租金金额低于当年的分成租金金额，则电影院按当年的分成租金金额向商业地产商支付租金。

一般情况下，固定租金的支付方式为按季度支付，即电影院于每个季度结束后的一定时间内与商业地产商结算该季度的租金。在每个年度结束后的一定时间内，电影院会与商业地产商结算该年度的租金，如果在该年度内电影院支付的固定租金金额低于分成租金金额，则电影院应向商业地产商另行支付"该年度内分成租金超出固定租金的差额部分"的租金；如果在该年度内电影院支付的固定租金金额高于分成租金金额，则电影院只需按约定的固定租金金额支付完毕即视为该年度的租金支付义务履行完毕。

② 物业管理费。由于电影院属于商业地产的一部分，商业地产商会指定物业服务公司为电影院提供物业管理服务，电影院需要向物业服务公司支付物业管理费。关于物业管理服务的具体内容、物业管理费的具体金额及支付方式等物业管理服务相关的事宜，由电影院与物业服务公司另行签署物业管理服务协议进行约定。

③ 电影院的放映设备购买费用和维护费用。该部分费用可以作为电影院的固定资产，是电影院必须支出的费用。

④ 电影院的宣传推广费。该部分费用是电影院为了提高其在周边的认知度，对电影院进行宣传推广而产生的费用。例如，在人群较多的地方（如地铁、楼宇等）投放广告等。

⑤ 电影院的日常运营成本。该部分费用包括但不限于电影院运营管理人员的薪酬、保险、福利等人员成本费用；食品、饮料、玩具等商品采购费用；LED 屏、电脑、票务系统软件等相关设备采购费用等。

⑥ 电影院运营管理过程中需要支出的其他费用。

(2) 电影院的主要收入

根据电影院运营的特点，电影院的主要收入由以下几个部分组成：

① 院线票房分账收入。院线公司统一安排其下属电影院提供电影放映服务，有权与电影制片公司、发行公司共同分享电影票房收入。院线公司和电影院有权收取一定比例的电影票房收入作为院线票房分账收入。院线票房分账收入的定义已经在本书第五章作过详细介绍，在此不再赘述。

② 卖品销售所得收入。这里的"卖品"是指在电影院里销售给观众的食品（如爆米花）、饮料（如可乐、瓶装水）、电影的衍生品（如玩具、水杯）等商品。卖品销售收入是电影院收入中比较可观的一笔收入，该部分收入所得由电影院独自享有，无须与电影制片公司或发行公司分享。

③ 电影票务相关的合作收入。电影院与大客户单位（如银行等）进行合作，大客户单位每年从电影院采购一定数量的电影票，电影院为这些大客户提供相应的广告服务作为交换。另外，电影院还会与网络售票平台进行合作，网络售票平台负责在网络上销售电影票和提供选座服务，为观众前往电影院观看电影提供方便。

④ 贴片广告收入。在电影院的各个影厅内，在不同场次的电影正式放映前十分钟左右的时间播放广告，广告代理公司或广告主为此向电影院支付相关的广告费。

⑤ 电影院的广告位出租收入。电影院将其影院内的 LED 显示屏和一些广告位出租给广告代理公司或广告主，用于播放或展示广告代理公司或广告主指定的广告产品，广告代理公司或广告主向电影院支付租金或相关费用。

⑥ 影院内场地或商铺的出租收入。电影院内有一些场地或商铺，可以出租给不同的商户开设店铺进行经营，商户向电影院支付租金或相

关费用。在电影院比较常见的店铺包括游戏厅、书店等。

⑦ 电影宣传推广收入。电影院向电影发行方提供适合的场地或位置，供电影发行方在电影院进行电影的宣传和推广，电影发行方因此向电影院支付广告合作费。例如，电影发行方在电影院的入口处摆放电影海报的易拉宝。

⑧ 电影院经营过程中可以取得的其他收入。

由于电影院的运营管理工作相对比较琐碎，涉及的工作内容比较具体（比如销售商品、广告发布等工作），对此不再一一介绍。对电影院的经营管理内容感兴趣的读者，可以参考与电影院经营相关的书籍或文章。

第二节 合 同

在电影项目的后期价值实现阶段，电影项目涉及的合同主要包括衍生品授权开发合作合同（主要约定权利人授权开发者将电影元素开发成衍生商品，并进行销售的相关事宜）、品牌授权许可使用合同（主要约定权利人授权开发者以电影或电影元素为基础建设开发实景娱乐项目的相关事宜）、项目运营管理合同（主要约定委托运营方运营管理实景娱乐项目的相关事宜）、项目设计合同（主要约定委托设计方对实景娱乐项目进行设计规划的相关事宜）以及实景娱乐项目运营过程中涉及的其他合同。在电影项目的后期价值实现阶段，衍生品授权开发合作合同和品牌授权许可使用合同均涉及电影相关权利的授予，相对比较复杂。因此，本节将对这两个合同进行详细分析介绍。

一、衍生品授权开发合作合同

衍生品授权开发合作合同的协商谈判过程中需要注意以下问题：

1. 签约主体

授权方：电影的相关权利人，即电影著作权人或者由电影著作权人

授权代为行使商品化权的权利人。

被授权方：衍生品的开发方或者电影商品化的实施主体。

2. 授权使用的内容

一般情况下，协议中约定的授权使用内容主要指电影相关的内容，包括但不限于电影素材、海报、剧照、片花、预告片等。例如，将电影中的某个元素开发制作成毛绒玩具，将电影的海报印在水杯或T恤衫上，将剧照、片花或预告片放在被授权方的店铺中播放等。但是，需要特别说明的是，授权使用的内容不包括演员的肖像和姓名，演员的肖像权和姓名权属于演员所有，授权方无权对外授权。如果授权方需要授权使用演员的肖像和姓名，则需要另行取得演员的同意，并且支付相应的授权费用后方可使用。

3. 授权使用的要求

被授权方需要按照约定的要求使用授权的电影相关内容。一般情况下，协议中约定的授权使用的要求包括但不限于：被授权方需要在约定的授权范围内按约定的授权方式使用电影相关内容；被授权方在对电影相关内容进行衍生品开发时，如果需要对电影相关内容进行修改，则需要事先取得授权方的同意；被授权方在对电影相关内容进行衍生品开发时，如果需要对电影相关内容进行二次开发改造，则应事先取得授权方的同意；被授权方在电影相关内容的衍生品开发实施之前，应将衍生品开发方案提交给授权方确认后方可进行开发；被授权方在对电影相关内容进行衍生品开发时，不得丑化电影里的人物形象，不得给电影造成负面影响等。

4. 授权的权利

一般情况下，协议中约定授予被授权方享有的权利包括：电影衍生品的设计开发权，即被授权方按照约定将电影相关内容设计开发成商品或产品的权利；被授权方将开发设计完成的商品或产品生产、在市场上销售并且推广的权利；对授权开发设计完成的商品或产品进行维权的权利等。

5. 授权使用方式

协议中需要明确被授权方对授权开发的商品或产品的使用方式。包括：明确授权开发的商品或产品的类型（如开发成毛绒玩具、水杯、衣服等），明确授权开发的商品或产品的销售渠道（如线下商店销售、线上商店销售等）。被授权方在开发之前应就授权使用方式与授权方确认。

6. 授权期限

在实践中，授权期限一般由授权方和被授权方根据电影的热度、电影的话题度以及衍生品市场的销售情况等各种因素协商确定。

7. 授权地域范围

一般情况下，协议中约定授予的授权地域范围通常指中国大陆地区。中国香港、澳门、台湾地区和海外地区则由授权方在当地寻找合适的被授权方进行生产销售。

8. 授权性质

授权性质包括独占授权和非独占授权。一般情况下，独占授权允许被授权方在授权范围内进行转授权，非独占授权则不允许被授权方在授权范围内进行转授权。

9. 审核

由于衍生商品或产品的设计或质量好坏会影响观众对电影著作权人或电影的评价，因此授权方一般会对被授权方开发的衍生商品或产品进行审核。在实践中，审核的内容包括：(1) 设计的审核，即对被授权方开发的衍生商品或产品的设计、衍生商品或产品的外包装设计以及衍生商品或产品的广告宣传的设计进行审核。如果不符合授权方的要求，被授权方需要依据授权方的要求进行修改，直到符合授权方的要求为止。(2) 样品的审核，即对被授权方开发完成的衍生商品或产品的样品进行审核。如果不符合授权方的要求，被授权方需要根据授权方的要求重新修改或制作，直到符合授权方的要求为止。(3) 样品留样，即授权方有权保留至少一份符合要求的衍生商品或产品作为样品。

10. 防伪措施

授权方要求被授权方在衍生商品或产品上贴防伪标识，防伪标识由

授权方或授权方指定的第三方设计制作，由被授权方从授权方或授权方指定的第三方购买取得。

11. 质量保证和检查

被授权方需要就其开发、生产、销售的商品或产品的质量作出保证。包括但不限于：保证生产、销售的商品或产品的质量与授权方保留的商品或产品样品的质量相一致；保证生产、销售的商品或产品符合国家同类商品或产品的质量标准，不得低于国家同类商品或产品的质量标准。

授权方需要对被授权方生产、销售商品或产品的工作进行定期或不定期的检查或抽查。如果发现与质量标准不符合的问题，及时提出修改意见，被授权方应立即进行修改，直至符合质量标准为止。

12. 授权费用

授权方授权被授权方开发衍生商品或产品，被授权方向授权方支付授权费用。授权费用的计算方式一般分为两种：固定的授权费用和分成收入的授权费用，被授权方可以选择其中一种计算方式。其中，固定的授权费用是指授权方和被授权方约定一个固定的金额作为授权费用，无论衍生商品或产品销售情况如何，均不影响或改变授权费用的金额。分成收入的授权费用是指授权方和被授权方约定按衍生商品或产品销售收入的一定比例作为授权费用。如果衍生商品或产品的销售情况很好，则授权方按此种计算方式收取的授权费用会比较高；反之，则比较低。

授权费用的结算时间，一般约定按季度结算。每个季度由被授权方将衍生商品或产品的销售收入报表提交给授权方确认，确认之后双方按约定授权费用的计算方式结算。

13. 授权终止

在授权期限届满或者其他原因导致授权终止的情况下，协议中关于授权终止后的处理方式通常约定如下：被授权方在授权终止之日立即停止生产、销售衍生商品或产品。如果授权终止之日前已经生产但尚未销售的衍生商品或产品，授权方同意给予被授权方一定时间的清货期。在清货期内，被授权方需要销售完毕所有已经生产的衍生商品或产品。如

果在清货期内,被授权方未能销售完毕已经生产的衍生商品或产品,则被授权方应立即停止销售这些衍生商品或产品,并按授权方的要求将未销售完毕的衍生商品或产品予以销毁或全部提交给授权方处理。如果被授权方存在转授权第三方的情况或者存在分销商的情况,则被授权方应要求被转授权的第三方或者分销商立即停止生产和销售,按授权方的要求进行处理。如果被授权方未能按上述处理方式及时停止生产、销售衍生商品或产品,则被授权方应承担违约责任,并且其在清货期届满之后因生产销售衍生商品或产品所得的全部收入归授权方享有,同时授权方有权追究被授权方的侵权责任或违约责任。

14. 保证责任

授权方应保证其有权将电影相关内容授权给被授权方开发成衍生商品或产品,被授权方按约定行使授权权利时不会侵犯任何第三方的权利。被授权方应保证在约定的授权内容、授权期限、授权范围内按授权方式行使授权权利。

二、品牌授权许可使用合同

电影作品相关权利人将其享有知识产权的品牌内容(包括商标、电影相关内容等)授权给被授权方用于电影实景娱乐项目的开发、建设和运营时,电影作品相关权利人(包括电影著作权人或拥有电影相关权利的权利人,如有权行使电影实景娱乐化权的权利人)应与被授权方签署品牌授权许可使用合同。在品牌授权许可使用合同的协商谈判过程中需要注意以下问题:

1. 签约主体

许可方:电影作品相关权利人或者由电影作品相关权利人授权代为行使电影实景娱乐化权的主体。

被许可方:电影实景娱乐项目的开发方。

2. 许可内容

在电影实景娱乐项目开发过程中,许可方许可被许可方使用的内容包括:许可方拥有的相关商标(如华谊兄弟将其品牌商标"华谊兄弟"

授权给被许可方用于实景娱乐项目的冠名)、电影相关内容(如华谊兄弟享有电影《唐山大地震》的著作权,其授权被许可方将该电影相关元素融入主题乐园的游乐设施)。

3. 许可项目

为了避免被许可方擅自使用许可内容,许可方需要在协议中明确约定其授权使用的许可内容只能被用于约定的项目上。该等项目包括:实景娱乐项目内的建筑物、游乐设施或游乐项目等,不得用于商品房、办公楼或者许可方未确认的建筑物上。

4. 许可区域

许可方与被许可方需要明确约定许可的区域范围。例如,许可区域的具体地理位置、四个方位的坐标位置以及许可区域的面积等。一般情况下,许可区域的范围为实景娱乐项目检票口以内的区域。

5. 许可使用方式

一般情况下,许可使用的方式包括:以授权许可的商标冠名实景娱乐项目;在实景娱乐项目的建设、开发、经营过程中使用许可内容;在对实景娱乐项目进行宣传推广时使用许可内容等。

6. 许可期限

实践中,在实景娱乐项目中,一般约定许可期限的时长为 10 年,具体的时间由许可方与被许可方协商确定。其中,许可期限开始计算的时间一般约定在第一笔许可使用费支付之日,许可期限的终止时间一般约定为许可期限届满之日。但是,如果发生以下特殊情况,许可期限则会提前终止:实景娱乐项目在约定的时间内终止开发、在约定的时间内未取得许可项目所在地块的土地使用权或开发权、在约定的时间内未完成实景娱乐项目的开发、实景娱乐项目未能在约定的开业时间正式开业、被许可方迟延支付授权费用超过约定时间、导致许可期限提前终止的其他特殊情形等。

7. 许可使用费

一般情况下,实景娱乐项目下的许可使用费包括两部分,即开业前

许可使用费和开业后许可使用费。其中,开业前许可使用费为许可方与被许可方约定的固定金额,开业前许可使用费的支付方式一般为分期支付,在双方约定的时间内支付完毕。开业后许可使用费则由许可方按实景娱乐项目经营所得全部收入的一定比例计算,全部收入包括门票收入和非门票收入。非门票收入包括各种卖品销售收入、场地的出租收入、餐饮酒店的租金收入或房费收入、广告收入、实景演出收入等。开业后许可使用费的支付方式一般按月或季度支付。即每个月或每个季度,被许可方提交实景娱乐项目的经营收入报表,经许可方确认后,按约定的计算方式向许可方支付许可使用费。

8. 权利义务

在实践操作中,在授权期内,无论被许可方是否实际使用了许可内容,均需要向许可方支付许可使用费。由于实景娱乐项目涉及的许可内容均为无形财产,被许可方是否使用了许可内容很难证明,所以,一般情况下,只要协议约定的许可期限开始计算,即视为被许可方开始使用许可内容。

被许可方需要严格按照协议约定的许可方式、许可期限、许可地区、许可项目使用许可内容,不得转授权。未经许可方同意,不得修改许可内容。

许可方必须保证其在许可期限内对许可内容持续享有完整的权利,有权授权被许可方使用许可内容,并未侵犯任何第三方的合法权利。

9. 监管

被许可方应按照相关的法律法规的规定和协议约定的内容使用许可内容、开发和运营实景娱乐项目。许可方对被许可方使用许可内容的情况进行定期检查,发现问题,及时要求纠正,避免出现影响项目顺利推进的事宜。

10. 协议终止后的处理

在实践操作中,一般情况下,许可使用协议终止(无论是提前终止还是许可期限届满终止)后的处理原则为:授权许可终止,即被许可方应立即停止使用许可内容;被许可方应立即删除、销毁涉及许可内容的

所有信息和资料,包括但不限于变更实景娱乐项目的名称或LOGO、到工商行政主管部门变更公司名称、拆除许可项目的LOGO等;被许可方已经支付的许可使用费不再退回,尚未支付的许可使用费无须再支付。

第三节 案 例

为了让读者更容易理解电影项目在后期价值实现阶段的交易规则和法律实践,本节以动画角色形象衍生品侵权纠纷和电影衍生品开发侵权纠纷两个案例,结合电影项目后期价值实现阶段的交易规则进行分析评论,并提出建议。

 案例十四 动画角色形象衍生品侵权纠纷——盟世奇公司 v. 泽安商贸公司[①]

(一)争议

未经许可,将他人享有专有使用权的动画形象生产成毛绒玩具并且进行销售是否侵权?如果侵权,侵犯的是什么权利,责任如何承担?

(二)诉讼史

深圳市盟世奇商贸有限公司(简称"盟世奇公司")以侵犯著作权为由,向天津市第二中级人民法院(简称"一审法院")起诉天津市宁河县泽安商贸有限公司(简称"泽安商贸公司")。理由是盟世奇公司经动画片《熊出没》及美术作品《熊大》著作权人深圳华强数字动漫有限公司(简称"华强公司")授权,享有美术作品《熊大》卡通形象使用权,可以在中国大陆地区独占性使用该形象生产、销售毛绒玩具,并有权进行维权。泽安商贸公司未经许可销售"熊大"形象毛绒玩具,侵害了盟世奇公司享有的复制权、发行权、获得报酬权。盟世奇公司请求一

① 参见天津市高级人民法院(2015)津高民三终字第0018号民事判决书。

审法院判令泽安商贸公司停止侵权，赔偿其经济损失和合理费用 3 万元。

一审法院经审理，认为华强公司拥有动画片《熊出没》及美术作品《熊大》的著作权，盟世奇公司经华强公司授权，取得在毛绒玩具上专有使用动画片《熊出没》及其作品中卡通形象的权利，并有权单独提起诉讼。泽安商贸公司销售的商品与盟世奇公司主张权利的"熊大"卡通形象基本一致，构成著作权侵权。2014 年 12 月 16 日，一审法院判令泽安商贸公司停止侵权，酌定其赔偿盟世奇公司经济损失和合理费用共 1 万元。

一审判决后，泽安商贸公司不服，向天津市高级人民法院（简称"二审法院"）提起上诉。

二审法院经审理，认为盟世奇公司享有专用使用权。由于盟世奇公司不能证明泽安商贸公司生产了涉案"熊大"毛绒玩具，故泽安商贸公司不侵犯盟世奇公司享有的复制权；因盟世奇公司不享有再许可权之授权，故泽安商贸公司不侵犯其获得报酬权；由于盟世奇公司能够证明泽安商贸公司销售了涉案"熊大"毛绒玩具，故构成侵犯发行权。一审事实认定虽不完整，法律适用有所欠缺，但结果正确。2015 年 5 月 22 日，二审法院判决驳回上诉，维持一审判决。

（三）事实

1. 单幅《熊大》美术作品权属

2011 年 1 月 15 日，李明、丁亮创作完成单幅《熊大》美术作品。

2011 年 7 月 28 日，《熊大》作者李明、丁亮出具《作品说明书》，载明：该作品是为动画片《熊出没》而作，以线条、色彩手绘创作初稿，然后以 Maya 三维软件进行角色最终造型渲染成图；该作品由李明和丁亮两人共同创作完成；该作品是职务作品，著作权归属于华强公司。同日，李明、丁亮出具《著作权归属证明》，载明二人是华强公司员工，该作品性质为职务作品，权利归单位所有。

2011 年 11 月 21 日，华强公司获得《熊大》美术作品著作权登记证书。根据中国版权保护中心留存的有关《熊大》美术作品著作权登记证书，"熊大"作品形象的设计特征为：

以动漫方式表现的一只虚构的熊的形象,熊体呈棕色,熊身较胖,上肢长下肢短;脖颈部以下胸部以上呈现月牙形双尾翼图案;熊头部上窄下宽,两只棕色小耳朵位于头顶部;头面部特征为:大眼睛,眼睛处于头上部三分之二处,镶嵌在白色底框中,眼眶呈粉红色,白色眼仁,绿色眼珠,眼珠较小,眼珠中间镶嵌黑色圆点;酒红色鼻子较大呈凸起的椭圆形状;嘴巴较大,采用拟人化的双唇形态特征,双唇凸起;鼻子和嘴巴镶嵌在白色寿桃形图案中。

2. 12幅《熊大》美术作品权属

2011年1月25日,李明、丁亮创作完成新的12幅《熊大》美术作品。该12幅《熊大》美术作品表现的形象为"熊大"各种拟人化的不同动作姿态。2011年12月20日,华强公司取得12幅《熊大》美术作品的著作权。权属证明方式与单幅《熊大》美术作品基本相同。

3. 动画片《熊出没》权属

2011年11月7日,国产电视动画片《熊出没》获得批准在全国发行,著作权人为华强公司。该片为104集,之后的续集《熊出没之环球大冒险》也为104集。该片主要角色为熊大、熊二、光头强等。

2012年,动画片《熊出没》获得"五个一工程奖","熊大"获得"中国十大卡通形象奖"。

4. 卡通形象授权关系

2013年4月2日,华强公司出具《授权证明书》,授权盟世奇公司可在毛绒公仔产品上专有使用动画片《熊出没》及作品中的卡通形象

（包括熊大、熊二、光头强、蹦蹦等）的权利，并有权以自己的名义提起诉讼等维权活动，授权期限到 2014 年 12 月 31 日，授权地域为中国大陆地区。2014 年 9 月 24 日，华强公司再次给盟世奇公司出具《授权证明书》，授权期限从 2014 年 9 月 24 日延长至 2016 年 12 月 31 日，授权盟世奇公司在毛绒类衍生产品（毛绒公仔产品、手偶、帽子、毛绒类书包、锤子）上专有使用动画片《熊出没》及作品中的卡通形象（包括熊大、熊二、光头强、蹦蹦、吉吉等）著作权的权利，授权区域仍为中国大陆地区，仍有权以自己名义维权。

5. 被诉侵权行为

2014 年 3 月 7 日，盟世奇公司购得泽安商贸公司销售的"熊大"毛绒玩具，单价为 24 元。

（四）法院说理

1. 一审法院

一审法院认为，华强公司拥有动画片《熊出没》及美术作品《熊大》的著作权，盟世奇公司经华强公司授权，取得在毛绒玩具上专有使用动画片《熊出没》及其作品中卡通形象的权利，并有权单独提起诉讼。泽安商贸公司销售的商品与盟世奇公司主张权利的"熊大"卡通形象基本一致，构成著作权侵权。一审法院的论证比较笼统，没有具体说明被侵害的是著作权中的何种权利：

> 《著作权法》第四十七条、第四十八条[①]规定：未经著作权人许可，复制、发行、表演、放映、广播、汇编、通过信息网络向公众传播其作品，实施其他侵犯著作权以及与著作权有关的权益的行为，应当根据情况，承担停止侵害、消除影响、赔礼道歉、赔偿损失等民事责任。本案中，泽安商贸公司在其销售的毛绒玩具上使用了盟世奇公司享有专有使用权的《熊大》形象，且未提供证据证实获得盟世奇公司的授权许可，其行为侵犯了盟世奇公司的著作权，应承担停止侵权、

[①] 本案审理时法院适用的是 2010 年修正后的《著作权法》。

赔偿损失的法律责任。泽安商贸公司主张涉案侵权毛绒玩具与盟世奇公司享有权利的《熊大》卡通形象缺乏相似性，经比对，封存的毛绒玩具商品与盟世奇公司享有权利的《熊大》卡通形象基本一致，对泽安商贸公司的上述主张法院不予采信。泽安商贸公司以其不知道涉案侵权商品上存在著作权为由，主张其销售涉案侵权商品的行为不构成侵权，缺乏相关的法律依据，法院不予支持。泽安商贸公司主张其从正规渠道进货，可以说明涉案侵权商品的来源，要求免责，因其提供的证据不足，法院亦不予支持。

2. 二审法院

二审法院认为，盟世奇公司取得并拥有将美术作品《熊大》之卡通形象用于毛绒玩具产品的著作权专有使用权，泽安商贸公司的销售行为侵害了盟世奇公司享有的《熊大》动画形象使用权中的专有发行权。

（1）关于《熊大》专用使用权之授权

根据电影作品的权利归属原则，动画片《熊出没》的著作权属于制片者华强公司。单幅《熊大》作品和12幅《熊大》作品的类别为美术作品，作者是李明、丁亮。中国版权保护中心的材料是对原始创作情况的说明，其中的《著作权归属证明》构成华强公司与李明、丁亮对著作权归属的约定。上述作品作为职务作品，依照约定其著作权归华强公司。

书面许可使用合同不是必需、唯一的著作权授权方式，华强公司的《授权证明书》具有授权之法律效力。根据华强公司的授权，盟世奇公司享有《熊大》作品专有使用权，并有权以自己的名义提起诉讼。另外，盟世奇公司实际生产的"熊大"毛绒玩具是华强公司授权生产的，也可认定授权是华强公司的真实意思表示：

……华强公司作为美术作品《熊大》卡通形象的著作权人出具《授权证明书》，授予盟世奇公司在毛绒公仔产品上专有使用《熊出没》作品及作品中包括《熊大》动漫美术作品在内的卡通形象，且盟世奇公司实际生产了"熊大"毛绒玩具，通过该正版毛绒玩具的防伪

> 验证码进行查询，证实该玩具系华强公司授权生产，因此，可以认定《授权证明书》是华强公司真实意思表示，盟世奇公司依据《授权证明书》取得了在中国大陆地区，将美术作品《熊大》卡通形象用于毛绒玩具产品的著作权专有使用权，华强公司与盟世奇公司已经形成了许可使用合同关系……

(2) "熊大"毛绒玩具的生产是复制行为

《熊大》是平面艺术作品，生产"熊大"毛绒玩具是三维物品对二维表达的复制，毛绒玩具"熊大"再现了《熊大》的表达，但没有形成新的作品，属于复制行为。二审法院认为，盟世奇公司自己的"熊大"产品是对《熊大》作品的再现：

> 《著作权法》第十条第一款第五项规定了复制权的内容，该条款中列举了印刷、复印、拓印、录音、录像、翻录、翻拍的七种复制方式，虽然，由平面到立体的复制并不属于上述列举的七种复制方式，但是，该条款通过使用"等方式"的用语并没有穷尽复制的方式。判断某种行为是否构成对受保护作品的复制，关键在于判断新的载体中是否保留了原作品的基本表达，同时没有通过发展原作品的表达而形成新作品，如果最终表达载体再现了被保护作品或其具有独创性的特征并加以固定，且没有形成新的作品，就应当属于著作权法规定的复制。就本案而言，《熊大》动漫美术作品系以动漫方式表现的一只虚构的熊的形象……
>
> 将盟世奇公司发行的"熊大"毛绒玩具与上述《熊大》动漫美术作品的独创性特征相比较，不同之处仅在于前者酒红色鼻子呈凸起的心形，后者呈椭圆形；前者双唇微张呈月牙形，双唇中间为黑色月牙形，后者双唇凸起，双唇中间颜色不明显，其他设计特征均相同。可以认定盟世奇公司发行的"熊大"毛绒玩具基本再现了《熊大》动漫美术作品的独创性特征，该毛绒玩具系通过对《熊大》动漫美术作品的复制形成的新的作品载体。

因不能证明泽安商贸公司生产了"熊大"毛绒玩具,二审中盟世奇公司放弃了侵犯复制权之主张。

(3) "熊大"毛绒玩具的销售属于发行

盟世奇公司通过公证购买,能够证明泽安商贸公司销售了"熊大"毛绒玩具。"发行"是指将作品的原件或者复制件通过出售或赠与的方式进行传播。二审法院认为,销售行为符合这一要件:

> 依据《著作权法》第十条第六项规定,侵犯发行权是指未经许可以出售或者赠与方式向公众提供作品的原件或者复制件的权利。本案中,泽安商贸公司未经专有著作权人盟世奇公司许可销售通过对《熊大》动漫美术作品进行复制而形成的被控侵权商品,侵犯了盟世奇公司的专有发行权。

因此,法院认为,泽安商贸公司侵犯了盟世奇公司享有的《熊大》动画形象使用权中的专有发行权。

(4) 责任承担

二审法院认为,动画片《熊出没》有一定的知名度,泽安商贸公司没有尽到合理的审查义务,主观上有过错。同时,泽安商贸公司不能证明其销售的产品具有合法来源,不符合免除赔偿之要件,应承担相应的赔偿责任。

(五) 评论与建议

1. 动画片与动画角色之区别

(1) 作品种类不同。根据《著作权法》和《著作权法实施条例》,动画片属于"电影作品和以类似摄制电影的方法创作的作品","是指摄制在一定介质上,由一系列有伴音或者无伴音的画面组成,并且借助适当装置放映或者以其他方式传播的作品",动画作品虽然不是通过摄制完成的,但制作原理和方法与"摄制"是一样的,是动态的作品表现形式。而动画角色则属于美术作品,"是指绘画、书法、雕塑等以线条、色彩或者其他方式构成的有审美意义的平面或者立体的造型艺术作品"。在本案中,动画角色是指"熊大"这个角色形象,是二维的美术作品,

不管是先创作完成的单幅作品，还是后来创作完成的12幅作品，皆是静态的平面美术作品。

（2）权利归属原则不同。电影的著作权归制片者所有，美术作品的著作权原则上归作者所有，也可以约定归委托人所有。在职务作品中，可能归作者所有，也可能归雇佣单位所有。本案中，动画片《熊出没》的著作权归华强公司，而《熊大》的著作权作为职务作品，通过与作者的约定也归作者的工作单位华强公司所有。

（3）从创作的顺序上看，通常是先有动画角色作品，再通过"摄制"成为动画片。为了适应动画片制作，需要对最原始的概念图进行再创作，故动画片中的动画角色就可能是最初角色的演绎作品。动画片的制作者可以对后来改变的动画形象拥有著作权，但并不意味着也对最初的动画形象作品拥有著作权。区分各个阶段的作品表现形式和权利归属，对于权利链的建立，保证合法性，避免侵权，都非常重要。

本案中一、二审法院都认定泽安商贸公司侵害了美术作品《熊大》的著作权，故从权利基础上与动画片《熊出没》没有必然关系。只是由于动画片《熊出没》的热播，泽安商贸公司应该知道"熊大"的形象属于他人所有，却仍然未经授权而使用，这成为一个判赔的主观因素。

2. 作品与玩具的区别

作品是表达形式，是抽象的信息存在。玩具是作品的物化，即把作品的抽象形式通过具体的载体表现出来。

从权利属性看，作品属于著作权的客体，而玩具属于物权的客体。通过一个作品，著作权人可以自己或者许可他人复制出无限多个作品载体，即一个著作权客体（作品），可以产生无限多个物权客体（玩具）。每一个买到玩具的人，拥有的是这个玩具的特定权利（物权），作品的表达虽已嵌入其中，但消费者并不享有该物所暗含的著作权。

本案中，《熊大》就是一件作品，是体现在纸上的描绘。"熊大"公仔玩具就是一个具体的物。消费者购买该玩具时，价格中包括了著作权的部分，消费者可以处分这件物本身，但不影响其中所含的著作权归属。

3. 衍生品的销售与发行

在商业交易中，如果商家不生产衍生品，只是销售衍生品，则其行为类似书籍市场中的发行。本案中盟世奇公司主张复制权、发行权和获得报酬权，二审法院在具体分析泽安商贸公司的行为后，认为泽安商贸公司没有生产行为，只有销售行为。二审法院判定泽安商贸公司没有侵犯复制权，而只侵犯发行权。

4. 著作权登记制度的功能

著作权登记证书是享有著作权的初步证据，而非享有著作权的当然证据。如果有相反证据，可以推翻著作权登记证书的效力。

著作权登记制度的功能，还应该有公示之效。即通过查询著作权登记之作品，可规避侵权，促进创新。如同专利文献、商标文献的公示功能一样，皆有利于丰富知识产品的信息，激励创新。

案例十五 电影衍生品开发侵权纠纷——华谊兄弟等 v. 王府井书店等[①]

（一）争议

未经电影著作权人同意，将电影作品的相关元素开发改编成纸牌游戏，并在游戏宣传推广中使用电影相关内容或元素，游戏开发者、宣传推广者是否构成侵权？

（二）诉讼史

2011年7月5日，华谊兄弟传媒股份有限公司（简称"华谊兄弟"）和上海电影（集团）有限公司（简称"上影公司"）作为原告，向北京市东城区人民法院（简称"一审法院"）提起诉讼，称被告北京市新华书店王府井书店（简称"王府井书店"）、广州千骐动漫有限公司（简称"千骐公司"）侵害其著作权。二原告诉请一审法院判令：（1）王府井书店停止销售《风声》游戏；（2）千骐公司停止著作权侵权和不正当竞争行为；（3）千骐公司赔礼道歉（基于侵害修改权和保护作品完整

① 参见北京市东城区人民法院（2011）东民初字第08214号民事判决书。

权);(4) 千骐公司和王府井书店连带赔偿华谊兄弟经济损失和维权合理费用 50 万元,赔偿上影公司经济损失 25 万元。

一审法院经审理,认为二被告不构成著作权侵权,但构成不正当竞争。2013 年 4 月 24 日,一审法院判令:(1) 千骐公司停止不正当竞争行为,王府井书店停止销售《风声》游戏;(2) 千骐公司赔偿华谊兄弟经济损失 21 万元和维权合理费用 3 万元,赔偿上影公司经济损失 9 万元。

千骐公司不服一审判决,向北京市第二中级人民法院提起上诉。后双方和解,以撤诉结案。

(三) 事实

1. 电影《风声》相关事实

2007 年 10 月,南海出版公司出版小说《风声》,作者麦家。2007 年 11 月 29 日,麦家与华谊兄弟签订《电影改作权受让合约》;2008 年 7 月 16 日,双方签订《电影改作权受让合约——补充协议》,补充约定麦家授权华谊兄弟可将小说《风声》开发成电脑游戏、网络游戏。

2008 年 11 月,华谊兄弟(甲方)与上影公司(乙方)签订《合作投资拍摄电影合同》。双方约定:本片电影剧本由小说《风声》改编而成,双方共同享有该剧本的版权;双方按投资比例享有本片及相关衍生品之权利;华谊兄弟全权负责处理对影片的侵权事宜。上影公司出具《声明》,华谊兄弟有权单独以自己名义针对该电影的侵权行为采取法律行动。

2009 年 9 月,电影《风声》(THE MESSAGE)获得《电影片公映许可证》,注明有四家出品单位:华谊兄弟、上影公司、天津电视台和华谊兄弟国际发行有限公司。同年,后两家公司出具《版权声明》,称其只享有中国大陆地区之署名权。

2009 年 9 月,电影《风声》公映。李冰冰、周迅、张涵予、王志文、苏有朋、英达、黄晓明七位演员出具《版权声明》,将如下权利授予华谊兄弟专用:

> 本人在电影《风声》中的服务、演出、表演、声线及其成果和收益的一切权利；拍摄及记录以上各项，以及加入其他人士的演出、音响效果、特别效果及音乐的权利；基于该电影、该电影广告赞助、该电影有关商品及任何宣传该电影之目的而使用本人姓名、肖像、声线、履历或本人有关的其他资料等权利。

2009 年 11 月，因在电影《风声》中的表演，李冰冰获得第 46 届中国台湾地区金马奖最佳女主角奖，苏有朋获百花奖最佳男配角奖。除此之外，该电影还获得多项奖项。

2010 年 2 月，华谊兄弟、上影公司获得《著作权登记证书》，以制片者身份享有著作权。

2. 游戏《风声》相关事实

2010 年 1 月，千骐公司制作发行游戏《风声》，载体为纸牌桌游、单机版和在线版网游。

2010 年 11 月 29 日，千骐公司获得计算机软件著作权登记证书，名字和版本是"千智风声 online V1.0 版"。

2011 年 6 月，上海麦庭影视文化工作室（甲方）与千骐公司（乙方）签订《桌游、网上在线桌游授权合同》，载明甲方拥有长篇小说《风声》的完整著作权，甲方授权乙方开发《风声》桌游、网上在线桌游，乙方享有其开发的桌游、网上在线桌游及衍生品的著作权。授权费为一次性 10.6 万元并已支付，另加游戏《风声》营业净收入的 1%。同月 29 日，麦家出具授权书，授权千骐公司在全球范围内开发、经营桌游、网上在线桌游及衍生产品。

3. 被诉侵权行为

千骐公司网站（网址为 http://fs.cncgcg.com/）中关于游戏《风声》的介绍使用了电影《风声》的人物剧照，将其与游戏《风声》的人物进行对比介绍。网站的描述中称："这款以电影《风声》为背景设计的桌面游戏是一个广州千骐动漫团队的原创作品"，"这些角色有老鬼、老枪，都是从电影改编而来"，"购买电影改制版权（此桌游路线源

于《风声》)"。

(四) 法院说理

1. 电影《风声》和游戏《风声》中相关元素比对

(1) 电影《风声》和游戏《风声》中的"风声 THE MESSAGE"之比对

原告用以比对的是以字体"风声 THE MESSAGE"为主要内容的美术作品,被告用的是游戏《风声》中使用的字体设计。一审法院经比对,认为二者不一样。

(2) 关于电影《风声》剧照、海报、人物形象、情节、台词等与游戏《风声》相关元素之比对

原告主张被告在网络宣传、网络游戏、纸牌游戏中对电影《风声》中的相关角色进行了使用。一审法院经比对,认定结果如下:

表6-1 侵权比对表(人物形象、台词)

序号	演员	在电影《风声》中饰演的角色	在游戏《风声》中的角色	比对结论
1	英达	金生火	老金	形象相似
2	黄晓明	武田	刀锋	形象相似
3	李冰冰	李宁玉	译电员	形象、台词相似
4	苏有朋	白小年	小白	形象相似
5	张涵予	吴志国(老枪)	老枪	形象相似
6	周迅	顾晓梦(老鬼)	老鬼	形象相似
7	王志文	王田香	情报处长	不相同

2. 主体资格

一审法院认为,二原告是电影《风声》的著作权人,有权主张该电影的权利。二原告与千骐公司存在同业竞争关系,有权提起不正当竞争之诉。

3. 著作权侵权

二原告在其电影《风声》片头、海报、音像制品中使用"风声

THE MESSAGE"美术作品，千骐公司在其网站及纸牌游戏上使用"风声 THE MESSAGE""千智风声 THE MESSAGE"美术作品，二者不构成实质性相似，千骐公司的使用行为不构成著作权侵权。

此外，二原告关于千骐公司侵犯其电影《风声》剧照、人物形象、人物名称、剧情等著作权之主张，因缺乏事实与法律依据，不予支持。

4. 不正当竞争

(1) 中英文名字"风声 THE MESSAGE"之使用

电影《风声》构成知名商品，《风声》是知名商品的特有名称。但游戏《风声》对"风声"名字的使用因有小说作者的合法授权，属于合法使用，不构成不正当竞争。

但是，一审法院认为"THE MESSAGE"是电影《风声》的特有翻译，有独创性。千骐公司对该英文名字的使用，构成不正当竞争。

(2) 千骐公司网站中的宣传和介绍

千骐公司在其网站中声称游戏《风声》系以电影《风声》为背景设计，并具有电影的改制版权；使用电影《风声》的人物剧照，与游戏《风声》的人物进行对比介绍。这些行为易让社会公众误认为游戏与电影有关联，系利用电影《风声》的市场知名度为自身牟取不正当利益，是引人误解的虚假宣传行为，构成不正当竞争。

(3) 千骐公司对《风声》人物形象之使用

千骐公司使用了电影《风声》中的人物形象，因电影与游戏中的人物形象相似，对游戏角色的描述和情节设置与电影《风声》中的台词和情节一致。这是引人误解的虚假宣传行为，构成不正当竞争。

(五) 评论与建议

1. 电影作品相关元素的著作权保护

电影作品的相关元素包括电影剧照、人物形象、服装造型、剧情、电影名字字体设计等，对该等元素如何进行著作权保护是需要关注的问题。电影的名字经过特别的设计，属于美术作品，可以通过著作权法进行保护，也可以通过商标法进行保护。剧照是单幅存在的静态画面，属于摄影作品，可以通过著作权法进行保护。对于人物形象，则要具体问

题具体分析，如果为动画作品或漫画作品，则可能成为美术作品受著作权法保护，如"大头儿子"和"小头爸爸"；如果相关元素涉及真人形象，则会涉及真人肖像权的问题，需要取得真人原型演员的授权。服装造型，可能成为美术作品受著作权法保护，需要取得著作权人的授权。对于剧情，则比较复杂，需要根据具体情节具体分析。

在实践中，使用电影作品相关元素开发衍生品，开发者首先需要明确电影作品相关元素的著作权归属，取得相关权利人的授权之后，方可进行开发销售。

2. 电影作品名称的商标保护

电影名称由于太短，不受著作权法保护，一般情况下，电影著作权人会选择将电影名称申请注册商标进行保护，尤其会将电影名称注册成其将来可能需要开发的衍生产品类别。

本案中，千骐公司在 2009 年 11 月 27 日已把"风声 THE MESSAGE"申请为第 28 类产品商标，产品类别包括游戏机、玩具、长毛绒玩具、智能玩具、纸牌、棋、运动球类、体育活动器械、旱冰鞋、圣诞树装饰品（灯饰和糖果除外）。说明游戏公司的知识产权保护意识、策略已有相当之进步，对于衍生品的保护，从产品延伸到品牌，更加周延。

但是，由于本案判决中已认定千骐公司对于"THE MESSAGE"的使用构成不正当竞争，所以即使拥有注册商标，如果使用不当，仍有可能构成侵权。另外，从注册策略看，更好的做法，是把中文和英文分开注册，如果其中有一个不能用，还可以保留另一个。业界对于商标和品牌的保护，需要更精细的策划和工作。

第七章
中国电影产业的机遇和挑战

在世界文化艺术的殿堂中，电影作为一种新的艺术表现形式，发展时间不过百余年，但它与时下最新的科学技术不断融合，使之表现手段日新月异，让人们的精神世界与感观体验无限地放大。电影的世界里充满着无限的可能，电影特殊的魔力必将使它成为人类文化艺术中最奇妙也最具魅力的花朵之一。

一、历史与回顾

1905年《定军山》的上映，结束了中国没有国产电影的历史，标志着中国电影的诞生。回望至今一个多世纪的历程，中国电影产业以中国社会百年剧变为基石和动力，历经了几个重要的发展时期：

1. 萌芽期

20世纪20年代至30年代，随着社会资本逐渐充盈，中国电影从商业放映切入，依靠外来技术和设备，开始了初步萌芽并迅速发展。彼时，上海以得天独厚的区位优势和中西杂糅的文化环境，成为中国早期电影市场的中心。

2. 停滞期

自"九一八"事变爆发，中国人民开始了长达14年艰苦卓绝的抗战，随着政局动荡、上海失守，中国电影业遭受了严重破坏，"明星"消亡，知名电影公司解体，中国电影产业的第一个高速发展时期在炮火中戛然而止。

3. 摸索期

中华人民共和国成立后，随着党和政府对于电影事业规划的逐步实

施,北京电影制片厂、上海电影制片厂等国营电影厂相继成立,电影行业在学习和探索中建立了以发行、放映为基础的产业终端,为日后中国电影的蓬勃发展做好了准备。

4. 恢复期

随着改革开放的深入,经济发展突飞猛进,人民对于精神生活的追求也迸发出了强劲的力量。通过对放映、发行到制作等各个环节的体制改革,中国电影全产业链迎来了民营企业入局,大量资金、人才和创意的涌入,为中国电影产业的成长提供了源源不断的动力,形成了公平开放、竞争有序的电影市场;而进口影片管理制度的不断完善,亦为中国电影产业的成长提供了适度的刺激,带来了生机与活力。

5. 发展期

在近三十年的蓄势之后,内外因素均已成熟的情况下,中国电影产业便顺理成章地迎来了黄金发展期。2008—2018年是中国电影产业发展的第一个"黄金十年"。

从电影票房数据来看,2008年中国电影总票房仅为人民币43亿元,截至2019年中国电影总票房数已高达人民币642亿元,中国已经成为全球第二大电影市场,仅次于北美电影市场。从单个影片的票房数据来看,2008年全国院线票房破亿的国产影片有8部,而2019年票房过亿的国产影片有47部。从电影银幕数来看也有着巨大的增长,2011年,中国电影银幕数是9286块,2019年中国电影银幕数已经达到69787块,是2011年的7倍多,电影银幕数的增加也为中国成为全球第二大电影市场起到了巨大的推动作用。

从产业政策来看,中国出台了一系列有利于推动中国电影发展的法规政策。2017年3月1日起,《电影产业促进法》正式实施,该法旨在促进电影产业健康繁荣发展、弘扬社会主义核心价值观、规范电影市场秩序、丰富人民群众精神文化生活。2018年4月16日,国家电影局正式揭牌成立,在国家日益追求精简机构的趋势下,将电影局独立出来,并隶属于中共中央宣传部管理,这一推动和维护电影事业繁荣的重大举措,无疑是对电影产业改革和发展的认可,也是对电影在文化复兴中所

起作用的肯定。

从国际市场的角度来看，中国电影也一直在努力尝试"走出去"。中国与好莱坞合作的多部中外合拍片均取得了不错的票房成绩，中国电影在北美市场的发行量较以前也有所增长。另外，中国举办的上海国际电影节、北京国际电影节、海南国际电影节、平遥国际电影展等一系列活动，增强了中国电影的国际影响力，也为中国电影走向国际市场提供了更多的机会。

在中国电影产业的第一个"黄金十年"，中国电影一跃成为全球第二大市场，中国电影市场发展速度之快令全球瞩目。

二、现状与挑战

虽然中国电影产业在第一个"黄金十年"有了巨大的发展，但相较于美国好莱坞，中国电影仍处于产业发展的初级阶段，面临的问题越来越多、越来越迫切，这些问题需要中国电影人花费相当时日来解决。从我们的经验来看，中国电影市场的第一个"黄金十年"主要存在如下几个问题：

1. 电影行业缺少一套公认的交易规则，电影市场乱象丛生

虽然在过去的十年中，电影行业经历了"导演热""明星热""IP热""流量热"等一系列现象级热点，但电影产业始终没有一套可供遵守与执行的交易规则，从业人员还是习惯于手工业式的思维，采用"小作坊"式的管理和交易模式，电影产业没有系统化的交易规则，没有工业化的管理模式，没有规则意识与契约精神，这些都严重影响和损害着电影产业持续地健康发展。

2. 电影行业不重视合约的订立与履行，缺乏契约精神

在过去，电影从业人员对合约并不重视，涉及权利归属或者巨额投资的合约，也仅有几页纸而已。在电影项目运行过程中，电影从业人员认为"义气"或"关系"比合约更有效，为了拿到某个项目或维护某种关系，仅作口头约定，不进行书面约定，很容易产生纠纷。而纠纷产生后违约方并未受到较为严厉的惩罚，更让从业人员认为合约只是一张纸

而已，没有太多约束力。整个电影行业的规则意识和契约精神的缺乏，导致电影从业人员做项目的积极性越来越小，一环扣一环，最终损害的是整个电影行业和电影从业人员的利益。

3. 资本的介入和逐利特质，短时间内给电影产业带来了高度繁荣的虚假泡沫

随着大量的资金和人才涌入电影行业，一方面催生了银幕和影片数量的激增，但另一方面也埋下了隐患。在资本强调快速回报和高额回报的要求下，一些电影从业人员为了快速融集资金、追求市场回报，开始忽略电影属于艺术创作的本质，不再考虑电影质量，不再花费时间深耕内容，只追求流量明星、数据效果以及如何最快地完成一部电影。正常情况下，一部电影剧本的孵化需要一年以上的时间，但在过去的十年中，一些电影剧本的孵化时间只有短短几个月，甚至出现边拍边写的情况。电影质量越来越差、烂片越来越多，导致观众对烂片的抱怨波及整个电影市场，本来已经被拉回到电影院的观众又被烂片挡在了电影院外。

4. 演员薪酬高，制作成本不断增加，给制片公司造成了巨大的压力

过去的"黄金十年"里，演员的薪酬越来越高，制作成本中70%的部分用于支付主创人员的酬金。为了影片的大卖，制片公司支付大笔资金用于聘请"明星"，整个电影行业被"明星"左右，形成了不健康的电影市场。市场上形成了只有"小鲜肉""流量明星"的电影才被追捧的现象，电影内容和故事不再是电影大卖的决定因素，这些都导致了电影质量整体下降，形成了不健康的电影市场。

5. 互联网的快速发展给电影行业造成了巨大的冲击

从电影的内容生产来看，互联网行业属于快速发展的行业，关注的是生产效率和投资回报，追求的是速度和流量，它通过大数据分析来生产"迎合"观众喜好的电影内容，但并不关注电影内容本身的质量。从观影趋势来看，互联网给观众提供了新的观影渠道和平台，节约了观影成本，在越来越多观众习惯于在互联网平台上观看电影后，传统电影院

的观众流失就会越来越严重。当所有环节都追求高效率和低成本时,将给电影行业带来巨大的冲击和负面的影响。

6. 盗版的存在严重损害了中国电影产业的健康发展

由于中国盗版成本很低,法律判赔金额很少,盗版现象屡禁不止,不仅损害了著作权人的经济利益,而且打击了电影从业人员的创作热情,给中国电影产业的健康发展造成了阻碍。

2018年年底,中国电影行业经历了"税收风波"等一系列影响行业发展的大事件,电影行业也出现了资本退潮的趋势,整个行业步入低谷,中国电影产业的第一个"黄金十年"宣告结束。

三、发展与策略

2020年伊始,新冠肺炎疫情肆虐全球,电影产业停摆,中国电影产业也进入了"至暗时刻"。但是,随着中国对疫情的有效防控,2020年7月16日国家电影局下发《国家电影局关于在疫情防控常态化条件下有序推进电影院恢复开放的通知》,中国电影产业于2020年下半年开始复苏并回暖。电影《八佰》的上映激发了观众的观影热情,而后随着《我和我的家乡》《金刚川》《夺冠》等热门电影陆续上映,观众又被拉回了久违的电影院。根据国家电影局发布的数据,2020年中国电影票房总额达到人民币204.17亿元,成为2020年全球电影市场第一名。

随着国家一系列支持电影产业发展政策的出台,中国电影行业又站到了下一个"黄金十年"的起点。面对新的机遇与挑战,中国电影人需要重新启程,勇敢直面问题并提出解决问题的方案。

1. 尽快建立电影产业交易规则

电影产业交易规则贯穿于电影作品生命的全部过程,从前期立项开发、投资、制作、宣发到衍生品开发及后期价值的实现等所有阶段,电影产业交易规则无处不在。电影产业交易规则是整个电影产业健康稳定发展的基石,交易规则的建立、完善与遵守是电影产业实现工业化的必经之路。交易规则可以规范市场乱象,让电影产业参与者在运作每个电影项目过程中皆有章可循,有"法"可依,为电影产业的健康发展提供

一个可遵循的、可预期的、合法稳定的环境。交易规则还有利于降低交易成本，减少纠纷的发生，抵御和降低市场风险。

2. 重视合约的订立和履行，加强契约精神的培养

电影作品属于无形资产，电影作品权利归属的问题需要通过合约进行约定，如果没有签署合约或约定不明，很容易导致纠纷和诉讼。除了权利归属问题外，涉及电影项目的方方面面都应该以书面形式作出明确约定，以保护各方的合法权益。因此，为了电影产业合法、健康、有序地发展，电影从业人员应重视合约的订立和履行，加强契约精神的培养。

3. 资金和电影内容之间应相互促进

资金是电影作品制作完成的重要前提，没有资金的支持，电影作品基本无法完成，甚至无法启动。而电影作品内容的好坏，直接影响票房成绩。电影作品如果内容很好，则可以大卖，投资方有机会收回投资款；如果内容不好，则票房可能失利，投资方将可能面临无法收回投资款的情况。因此，投资方应尽可能投资质量好的、版权价值的长尾效益比较明显的电影，这样更有利于收回投资款。

4. 传统电影公司应着眼于内容制作，同网络平台公司和平共处

目前，随着互联网的高速发展，大量的观众从电影院转向了网络平台，传统的电影院窗口期逐渐缩短，甚至消失，给传统电影公司和电影院带来了强烈的冲击。但是，我们认为，传统电影公司的威胁并不是来自互联网平台，而是除影视作品之外的其他娱乐内容，诸如短视频、游戏等，这些内容抢走了观众有限的时间。为了让观众把时间用在观看影视作品上，传统电影公司应该把注意力放在制作高质量的、有吸引力的内容，让更多的观众将时间用来观看影视作品，无论是在电影院还是在网络平台上。对于观众来讲，内容才是其选择观看电影的决定因素，观众永远忠诚于自己喜欢的内容。

5. 提高大众的版权意识，加强版权保护，加强打击盗版的力度

盗版给电影行业带来了极大的损失，不利于电影行业的融资，也会影响电影行业的发展。为了整个电影行业健康地发展，不仅需要提高大

众整体的版权意识,携手共同抵制盗版,共同保护电影行业的正版化,而且还需要权利人加强版权保护措施,行政机关加强打击盗版的力度,司法机关提高盗版的惩罚标准。只有多管齐下,培养民众的法治意识,减少盗版的市场需求,提高违法成本,才能让盗版行为无所遁形,也才能将其消灭于无形。

6. 培养影视法律人才

在中国电影产业中,真正懂得电影产业交易规则的法律人才很少,缺少法律人的支持,电影行业很难持久稳定地发展下去。因此,电影行业需要培养更多的法律人才。法律人才不仅需要了解法律知识,而且需要深入了解电影行业的规则、交易习惯和相关术语等,以便与电影从业人员顺畅地沟通,更好地为电影行业提供法律服务,保障电影行业在法治的轨道上健康有序地发展。

四、未来与应对

中国电影在艰难中走过了百余年的岁月,其间的高光与低谷、荣誉与挫折,或许已不再是当下的热点话题,但是中国电影发展的步伐不会停止,特别是中国提出 2035 年成为文化强国的理念,更是给中国电影产业发展之路打了一剂强心针。当然,虽然中国已成为全球非常重要的电影市场,但中国电影产业距离电影产业工业化的路还很长,需要电影产业的参与者花费很多的时间去探索,也需要国家和各方面的支持与配合。

1. 政策支持

在中国,电影产业的发展离不开国家政策的支持。法规政策的制定与执行,在中国电影产业的发展中日益凸显出其重要的作用。尤其是近几年,为了促进电影产业的发展,国家出台了一系列扶持文化产业的政策。例如,《中共中央关于深化文化体制改革 推动社会主义文化大发展大繁荣若干重大问题的决定》《关于金融支持文化产业振兴和发展繁荣的指导意见》《文化部"十三五"时期文化产业发展规划》等。其中,《文化部"十三五"时期文化产业发展规划》将到 2020 年"文化产业成

为国民经济支柱性产业"列为目标,并提出了"培育一批核心竞争力强的骨干文化企业""扶持演艺企业创作生产""吸引社会资本投入文化产业"等发展目标及鼓励措施。国家政策利好文化产业消费升级,形成良好的资本导向,有利于文化产业扩大投资规模,促进电影产业健康有序发展。

国家政策的大力支持还为电影产业的发展营造了一个较为宽松和有利的发展环境。2020年5月,财政部和税务总局发布了《关于电影等行业税费支持政策的公告》,财政部、国家电影局联合发布了《关于暂免征收国家电影事业发展专项资金政策的公告》。在一系列政策的大力支持下,在消费升级的背景下,随着电影产业的复苏,电影产业迎来了新的发展机遇。

2. 协会自治

政策法规的制定,只是外部环境的支持,而对于电影从业人员内部的管理也亟待加强。在电影行业中,各种创作人员均有相应的协会组织,各组织应利用协会的平台,协调创作人员与制片公司之间的关系,通过提高协会对创作人员提供服务的质量,加强协会对创作人员的管理、保护和监督。

3. 技术变革

随着中国国力与经济的繁荣发展,科技上的巨大进步也促使着电影行业进行技术变革,倒逼行业提高拍摄技术、放映标准,电影的辅助行业也随之蓬勃发展。技术的日新月异,更赋予了中国电影与电影人更多的想象空间与制作空间,思想与技术共同进步,也是这个快速迭代的时代应具有的素质之一。以往的中国电影界更多的是受制于技术的发展与引进,我们无法拍摄出更多更精彩的富有前瞻性的电影,随着人工智能等为代表的软件发展与电影摄像机、稳定器等设备集成化小型化等的硬件进步,我们所能呈现出的场景正越来越不再单一化、简单化,随之而来的将是不再受技术所束缚而作更多新的创作,所拍摄的内容也必将慢慢地超越国外,在未来的某个时间点真正地站在世界电影的最高峰。

我们的征途是星辰大海,中国电影产业与电影人的发展不能再局限

于现有的"舒适圈",而慢慢地消磨向上发展的意志。远观欧美电影产业,明晰的行业界线与成熟的行业规则,使电影在资本为主导的市场体系下没有失去它所应当驶往的方向,并且推动了相邻行业一同得到了有效的发展。中国电影产业尚处于发展的初期,很多问题亟待解决,我们应团结起全行业的力量,调整思路,共同解决问题,砥砺前行。

相信在各位同仁的共同努力下,中国电影工业化之路将会越发平顺,讲好中国故事的中国电影必将是中国最美的文化名片。

附 录

示范合同

附录一 改编权授权协议

本改编权授权协议（以下简称"本协议"）由甲乙双方于_____年_____月_____日于【地点】签署。

甲方（授权方）：_____
地址：_____
联系人：_____
联系方式：_____

乙方（被授权方）：_____
地址：_____
联系人：_____
联系方式：_____

鉴于：

1. 【已有作品类型】《_____》（已于_____出版社出版，书号为_____/已于_____电视台播出，发行许可证号为_____/已于_____年_____月_____院线公映，公映许可证号为_____，以下称"原作品"）之电影改编权由甲方合法享有，甲方有权单独处分原作品之电影

改编权。

2. 甲方有意向将原作品之电影改编权在本协议约定的期限及范围内授权给乙方，乙方拟根据甲方的授权行使原作品之电影改编权。

经甲乙双方友好协商，就甲方将原作品之电影改编权授权给乙方享有和行使的相关事宜约定如下：

一、授权事宜

1. 授权权利

甲方同意在本协议项下将原作品之电影改编权及其他相关权利（具体见本款定义，以下统称为"原作品改编权"）授权给乙方享有并行使，本协议项下所述之"原作品改编权"包括如下权利：

（1）将原作品《_____》改编为电影（以下简称"该电影／该影片"）的权利；

（2）在改编过程中，对原作品的内容进行修改、删除、添加等权利；

（3）拍摄权：依据原作品改编创作后的电影剧本拍摄制作电影的权利；

（4）在该电影拍摄、制作、发行、销售及其他方式使用该电影过程中，甲方需要行使的涉及原作品的其他相关权利；

（5）改编次数：一次（即仅能改编为一部电影）；

（6）改编语言：中文（包括汉语普通话或粤语等方言配音，中文简体字制作字幕）。如果该电影需要全球发行，则有权将该电影使用发行地区的官方语言及／或通用语言进行配音及／或制作字幕。

2. 授权地域范围：全世界。

3. 授权期限：_____年，自本协议签署并且乙方向甲方提交原作品之日起算。其中：

（1）若乙方在授权期限内对原作品行使改编权［【完成该电影剧本的立项备案／完成该电影剧本的初稿／该电影开机／该电影关机】（注：根据实际情况选择上述任何一项）即视为"行使改编权"，下同］，则甲方同意，自乙方行使改编权之日起，乙方有权继续行使本协议项下的原

作品改编权直至完成该电影的拍摄、制作、发行等工作，该等工作不再受本协议项下改编权授权期限的限制。

（2）若因乙方原因导致其未能在授权期限内对原作品行使改编权，则自授权期限届满之次日起，乙方不再享有本协议项下的原作品改编权。【但双方同意，在授权期限届满之日或之前，乙方有权通过支付本协议项下同等金额的授权费用之后将授权期限延长，延长的时间与本协议项下授权期限的时间相同（即_____年）】。

（3）若因甲方原因导致乙方未能在授权期限内对原作品行使改编权，则双方同意，本协议项下的授权期限自动延长，直至乙方对原作品行使改编权之日为止。前述延长的期限内，乙方无须向甲方支付超出本协议项下授权费用之外的费用。

4. 授权性质：独家，并且可以转授权。

甲方按照本协议约定授权给乙方的原作品改编权具有排他性和唯一性。甲方保证，在授权期限及授权地域范围内，甲方不得自行或与第三方合作行使、处分原作品改编权，不得以任何方式向任何第三方授权、转让原作品改编权，亦不得利用原作品中的人物设定、独特情节等元素再进行开发创作、拍摄制作其他影视作品。

乙方有权将原作品改编权的部分或全部授权、转让给任何第三方，或就原作品改编权的行使与第三方进行任何形式的合作，无须另行经甲方同意，但应通知甲方。

5. 权利链证明材料

双方同意并确认，甲方应于本协议签署之日起 10 日内，向乙方出具如下权利链证明材料：

（1）若甲方为原作品作者，甲方应向乙方出具《改编权确认函》原件，作为本协议附件。

（2）若甲方为非原作品作者，则甲方应向乙方出具原作品权利链文件，包括：甲方出具的《改编权确认函》原件；原作品作者出具的《改编权确认函》原件；以及原作品作者将电影改编权授权给甲方（包括原作品作者授权给第三方，第三方转授权给甲方原作品改编权的情形）的权利证明文件（可以为合约、授权书、权利声明）复印件加盖公章。上

述文件将作为本协议附件。

甲方保证其提供的权利链证明文件真实准确。同时，双方确认，权利链证明材料的提供不得视为甲方在本协议项下就原作品改编权承担权利瑕疵担保责任的免除或减轻，甲方仍应遵守本协议的相关约定承担相应责任、履行相应义务。

6. 为免存疑，双方确认，本协议项下"电影"是指摄制在一定介质上，由一系列有伴音或无伴音的画面组成，并且借助适当装置放映或者以其他方式传播的作品。本协议项下的电影是指【院线电影/网络电影】（注：根据实际情况选择上述任何一项）。

二、授权费用

1. 授权费用金额

双方同意，甲方将本协议项下原作品改编权授权给乙方使用，乙方应向甲方支付的授权费用总额为人民币_____元。前述授权费用包含了甲方进行本协议项下原作品改编权授权可收取的全部费用。除此之外，乙方无须再向甲方支付任何费用（包括但不限于乙方在全球范围内以任何方式宣传或使用该电影而取得的任何收益等）。

2. 支付方式

（1）本协议签署之日起10个工作日内，乙方应向甲方支付本协议项下授权费用总额的_____%，即人民币_____元。

（2）乙方收到甲方提供的原作品的介质（纸质书稿或电子书稿）及本协议第一条第5款约定的完整权利链证明材料之日起10个工作日内，乙方应向甲方支付授权费用总额的_____%，即人民币_____元。

（3）该电影的电影剧本终稿确定（以乙方书面通知为准）之日起10个工作日内，乙方应向甲方支付本协议项下授权费用总额的_____%，即人民币_____元。

（4）该电影开机（以乙方书面通知为准）之日起10个工作日内，乙方应向甲方支付本协议项下授权费用总额_____%，即人民币_____元。

3. 甲方指定的收款账户信息如下：

开户名称：_____

开户银行：_____

银行账号：_____

4. 甲方应于乙方支付每笔授权费用前向乙方提供合法等额的【增值税专用/普通】发票。否则，乙方有权延迟支付相应的授权费用而不视为违约。

三、甲乙双方的权利义务

1. 甲方同意，乙方享有该电影及该电影之衍生品的著作权、邻接权、商品化权、收益权等所有权利，包括但不限于该电影的光碟在全球范围的发行权、该电影在全球任何国家或地区配成各种语言的公映权或播放权、全球有线或无线电视节目播映权、信息网络传播权以及著作权法规定的其他使用及收益的权利等。

2. 甲方同意，在授权期限及授权范围内将本协议第一条约定的原作品改编权授权乙方行使。若乙方在行使原作品改编权的过程中，需要甲方配合出具相关证明文件，则甲方同意积极配合提供。

3. 甲方同意不会因乙方在改编、拍摄该电影过程中对原作品进行修改而追究乙方的法律责任。甲方同意，在改编、拍摄该电影的过程中，乙方及其合作方对于该电影的创作内容（包括但不限于电影的故事内容、电影元素、艺术表达等，下同）有独立的决定权。该电影的创作内容无论是否与原作品相似、相同或不同，甲方对此均予以认可，并不会就此向乙方主张任何权利（包括但不限于修改权、保护作品完整权等），亦不会追究乙方的任何法律责任。

4. 甲方保证，原作品改编权上未设置或不存在任何担保、质押等限制性权益，并且在授权期限内，甲方不会向其他任何第三方转让、授权本协议第一条约定的原作品改编权，亦不会在原作品改编权上设置担保、质押等限制性权益。

5. 甲方对原作品拥有合法的相关权利，甲方有权授权乙方按照本协议约定独家行使原作品改编权，甲方应向乙方提供本协议第一条第 5

款约定的完整版权链证明材料。甲方保证，除本协议另有约定外，在授权期限及授权地域范围内乙方独家合法拥有本协议第一条约定的原作品改编权，乙方有权行使、处分（包括但不限于转让、质押、担保、与其他第三方合作等）原作品改编权，无须取得包括甲方在内的任何人同意，并不会侵犯任何第三方的合法权益，亦不会违反国家法律法规的相关规定及社会公序良俗。若因甲方对原作品享有的权利存在瑕疵而导致乙方行使原作品改编权侵犯第三方的合法权益、违反国家法律法规的相关规定及社会公序良俗、第三方提起侵权诉讼或产生任何法律纠纷，致使本协议项下改编事宜无法正常进行，则甲方同意承担一切责任，乙方有权按照本协议第四条第1款的约定执行。

6. 甲方同意，乙方有权选择单独或与第三方共同投资拍摄依据原作品改编的该电影，根据原作品改编的该电影之著作权及其他相关权利归乙方享有或由乙方与合作方共同享有。

7. 甲方同意，乙方有权根据发行需要和国家行政主管部门的审查要求自行修改该电影的名称或内容，无须经过甲方同意，并不视为乙方违约。

8. 甲方同意，为进行该电影的拍摄、制作、宣传、发行等事宜，乙方有权免费使用甲方的姓名、肖像、个人介绍等信息，但不得损害甲方的个人形象。

9. 除本协议另有约定外，乙方同意在该电影中为原作品作者保留署名，署名内容为"根据【作品类型】《_____》改编，原作者为_____"，署名方式由乙方决定。双方同意，在乙方于该电影关机之日前收到原作品作者提供的权利证明文件的前提条件下，乙方应按照前述约定为原作品作者署名，但是因不可抗力原因或甲方自身原因导致无法为原作品作者进行署名的除外。若原作品作者在该电影关机之日仍未按本协议约定向乙方提供权利证明文件，则乙方有权不按本款约定给予原作品作者署名，并不视为乙方违约。

10. 甲乙双方保证，不会发表不利于对方、原作品或根据原作品改编的该电影的言论、信息，也不会转发相关信息。任何一方违反上述保证的，在对方要求改正的情况下，应立即采取一切合理必要措施消除不

良影响，并向对方支付等额于本协议项下授权费用总额20%的违约金，若前述违约金不足以弥补守约方因此遭受的损失，违约方还应就差额部分进行赔偿。

四、违约责任

1. 若甲方违反本协议的约定，影响乙方按照本协议约定行使、处分原作品改编权的，乙方有权选择：

（1）要求甲方在合理期限内消除违约事由、纠正违约行为，保证乙方有权按照本协议约定行使、处分原作品改编权，并且确保乙方不会因此遭受任何损失。在前述情况下，本协议项下授权期限应顺延与前述合理期限等长的期限，并且在该延长期限内乙方无须另行支付任何费用；或者

（2）要求终止本协议，并要求甲方承担一切责任，本协议自乙方发出书面通知之日起终止。前述情况下本协议终止的，甲方应退还已经收取的全部费用，并且甲方还应赔偿乙方因此所遭受的一切损失，赔偿范围包括但不限于实际损失、乙方因此而支出的调查费用、律师费用以及交通费、通信费用等，以及乙方进行该电影相关的改编事宜而支付的开发费、制作费、宣传费、发行费等。

2. 任何一方因违反本协议之任何条款而导致本协议其他方遭受任何损失、索偿、损害等，违约方应承担违约责任，并赔偿守约方因此遭受的一切损失，赔偿范围包括但不限于实际损失、因此而支出的调查费用、律师费用以及交通费、通信费用等。但本协议另有约定的情形除外。

五、争议的解决

本协议的订立、效力、履行和解释均适用中国现行有效的法律法规。

因本协议的订立、效力、履行和解释所发生的一切争议，双方应友好协商解决。如协商不成，任何一方均有权将争议提交至有管辖权的法院通过诉讼解决。

六、其他

1. 本协议未尽事宜，由甲乙双方另行协商签署书面补充协议约定，补充协议签署生效后与本协议具有同等法律效力。

2. 甲乙双方一致同意，本协议以及甲乙双方因本协议的订立和履行而交换或获悉的有关对方的任何资料或信息均属商业秘密，甲乙双方保证对该等资料和信息进行保密，除非得到对方的事先书面同意，不会向任何第三方披露。本保密条款长期有效，本协议终止后本条约定仍对双方具有法律约束力。

3. 若在本协议履行期间内发生不可抗力事件（包括但不限于地震、台风、洪水、火灾、战争、罢工、暴动、瘟疫、相关政策的调整或变化、法律法规规定适用的变化等），受到不可抗力影响的一方的义务在不可抗力事件持续的期间内自动中止，其履行期限（本协议项下授权期限）自动延长，延长期间等同于中止期间，且无须为此承担任何责任，但该方有义务及时通知对方，并向对方提交发生不可抗力的证明文件。

4. 本协议自甲乙双方签署后生效，其效力追溯至本协议首页上方注明的日期。

5. 本协议由中文制成，一式_____份，甲乙各方各执_____份，各份具有同等法律效力。

（本页以下无正文）

甲方：_____
（若为自然人，由自然人签字）
（若为法人，由法定代表人或授权代表签字并加盖法人印章）

乙方：_____
（若为自然人，由自然人签字）
（若为法人，由法定代表人或授权代表签字并加盖法人印章）

附录二 电影联合投资拍摄协议

本联合投资拍摄协议（以下简称"本协议"）由以下各方于_____年_____月_____日在【地点】签署。

甲方：_____
地址：_____
联系人：_____
联系方式：_____

乙方：_____
地址：_____
联系人：_____
联系方式：_____

（以上甲方、乙方在本协议项下合称"投资人"，分开来称为"甲方"或"乙方"）

甲方和乙方就共同投资拍摄电影《_____》（以下简称"该片"或"该影片"）的相关事宜，依据中华人民共和国有关法律、法规达成如下协议。

一、合作原则

1.1 本协议双方保证各自均为依据所属地域的法律合法成立并有效存续的公司法人，双方完全拥有法律权利、能力和许可签署本协议，并履行本协议项下各自所承担的全部权利义务。

二、影片的概况

2.1　影片的基本情况

2.1.1　片名：中文片名为《＿＿＿》。该片片名最终以电影主管部门核准使用的名称为准，若该片片名变更，本协议将不受影响，继续有效。

2.1.2　片长：影片长度共 90 分钟至 120 分钟。

2.1.3　主创人员：该片导演为＿＿＿，主要演员为＿＿＿。

2.1.4　影片技术要求：该片的原声为汉语普通话；该片的技术质量为适合全球发行的一流质量；该片的对白字幕为简体中文及英文。

2.2　剧本

2.2.1　投资人同意将严格遵照各方确认的电影剧本拍摄该片。

2.2.2　剧本由＿＿＿方负责组织创作完成。＿＿＿方保证，该片剧本权属清晰，不会侵犯任何第三方之合法权利。由此产生的费用从制作成本中支付。

2.2.3　剧本著作权归属：双方同意，该片剧本（包括其初稿及其后所作出的一切删改、修订及最终定稿）及该片剧本中所涉及的内容、故事、构思、情节、动作、对白、桥段等一切内容（以下统称为"剧本相关资料"）之权利及相关权益在全世界范围内由＿＿＿方享有。

未经一方另行许可，另一方不得自行或许可第三方行使该片剧本及剧本相关资料的任何权利。

2.3　制作方：双方同意＿＿＿方为该片的执行制作方，负责并承担该片具体摄制工作及签署与该片相关的全部合同。＿＿＿方应在本协议确认的拍摄周期及制作费用预算内全面负责该片的制作工作。

2.4　该片最终剪辑权：双方同意，在不违反电影主管部门相关要求的情况下，＿＿＿方享有该片最终剪辑权。

2.5　交付：该片计划于＿＿＿年＿＿＿月＿＿＿日正式开机，计划不迟于＿＿＿年＿＿＿月＿＿＿日关机，＿＿＿年＿＿＿月＿＿＿日前完成所有制作及向发行方交付汉语普通话拷贝及物料。该片计划于＿＿＿档期在中国院线公映，具体时间安排由甲乙双方共同协商确定。

2.6 报批：投资人同意，由_____方负责向电影主管机构申请在中国境内与该片有关的一切许可文件，_____方需向_____方提供必要的资料以协助其进行报批工作。报批送审中产生的全部费用及支出应计入该片制作成本中。如应电影主管机关要求对该片进行修改，则修改费用亦应计入该片制作成本中。

三、制作费用与投资条款

3.1 制作费用

3.1.1 影片制作由开始创作剧本至原声版汉语普通话 A 拷贝印妥及附件之全部物料完成，影片制作费用预算为人民币_____元。制作费用预算明细经双方确认后作为本协议的附件。制作费用预算由_____方全权负责管理及调配。

3.1.2 超支和结余

（1）如该影片的制作成本（详见第 3.1.4 款第（1）项）超出制作费用预算（以下简称"超支"），则投资人同意：

① 如超支是因不可抗力因素（详见第 11.3 条）造成，超支部分由双方按照各自投资比例承担。

② 如超支是因一方违约、不履行或不及时履行本协议义务造成，由违约方全部承担，与另一方无关。此等超支部分不得计入制作费用，并不得自影片的制作费用预算中支出，也不得影响甲乙双方在该影片中享有的著作权比例、投资比例及收益分配比例。

（2）如该影片的制作成本低于制作费用预算，剩余部分的制作费用按实际投资比例返还给投资人，而投资人对该片所享有的收益分配比例将以各个投资人的实际投资比例为准。

3.1.3 投资人同意在该片取得公映许可证后_____日内确认制作费用结算表。

3.1.4 制作成本

（1）制作成本包括_____

上述制作成本包含之项目应包括在双方确认的制作费用总预算明细内。制作成本是指完成上述所有事项所花费之实际费用，以投资人按照

第 3.1.3 款确认的制作费用结算表所载金额为准。

（2）制作管理费

双方同意，_____方作为执行制片方有权收取制作管理费。制作管理费金额为双方确认的制作费用预算的_____%，该制作管理费计入制作成本中。

（3）制作成本的审计

_____方有权在提前 14 日书面通知_____方及不干扰_____方的其他业务的前提下委派专业机构审查该片之制作费用使用情况。有关审查费用由申请审计的一方自行承担，_____方应予以配合并提供原始凭证供审查之用。如审查证实_____方提供的制作费用结算表中的金额超出实际制作成本的金额，_____方应立即纠正。如果金额超过 5%，则由被审计的一方承担相关审查费用，并向申请审计的一方支付违约金，违约金金额为查明的超出部分的金额。

3.2　投资额及支付方式

3.2.1　投资额

协议各方同意按以下比例作为各方对该片之投资及收益分账依据：

甲方：总投资额为人民币_____元，占制作费用预算的_____%；

乙方：总投资额为人民币_____元，占制作费用预算的_____%。

3.2.2　支付方式

（1）投资人各方在本协议签署后 10 日内，应分别向制作账户支付各自投资额的_____%的款项；

（2）投资人各方在该片开机前 30 日内，应分别向制作账户支付各自投资额的_____%的款项；

（3）投资人各方在该片开机日，应分别向制作账户支付各自投资额的_____%的款项；

（4）投资人各方在该片开机后 30 日内，应分别向制作账户支付各自投资额的_____%的款项；

（5）投资人各方在该片开机后 60 日内，应分别向制作账户支付各自投资额的_____%的款项；

（6）投资人各方在该片关机日，应分别向制作账户支付各自投资额

的_____%的款项；

以上支付时间以_____方依据制作进度和实际情况发出的书面通知约定的时间为准。

3.2.3　制作账户

为确保该片拍摄制作阶段的工作顺利进行，投资人同意由_____方负责开立一个账户作为制作该片的专用账户（以下简称"制作账户"）。投资人同意将各自投资款按本协议约定时间支付至制作账户。制作账户具体信息如下：_____

3.2.4　币种及支付：甲乙双方应以人民币支付投资款项。

四、发行及收益分配

4.1　【发行权的定义】。

4.2　发行地区及发行商

投资人同意授予_____（以下简称"发行方"）在该片著作权之全部有效期内及其所有延续或续展期内在全球范围内享有该片之发行权，负责该片在全球范围内的一切发行事宜。具体发行事宜由投资人与发行方另行签署发行协议约定。

4.3　收益分配

4.3.1　投资人同意，发行方从该片全世界发行所得的发行毛收益（见第4.3.2款第（1）项）中扣除发行代理费（见第4.3.2款第（2）项）、宣传发行开支（见第4.3.2款第（3）项）、主创人员的分红（如有）及税金之后所得余额（下称"发行净收益"），分别向投资人支付分成收益为：甲方应得分成收益为发行净收益的_____%，乙方应得分成收益为发行净收益的_____%。

4.3.2　投资人同意并确认：

（1）【发行毛收益的定义】。

（2）发行代理费：投资人同意并确认，发行方应得发行代理费为该片发行毛收益的_____%，发行方之发行代理费由发行方直接从该片发行毛收益中扣除。

（3）【宣传发行开支的定义】。

双方同意，由_____方负责该片的宣传发行事宜，该片的宣传发行开支由_____方先期垫付，并由_____方按第 4.3.1 款的约定自该片的发行毛收益中直接扣除。

4.3.3 报账

（1）该片正式首次公映之日起一年内，自该片公映满三个月之日开始，发行方每逢报表结算日后 10 个工作日内向投资人提供结算报表。该片正式首次公映之日起一年内，三月三十一日、六月三十日、九月三十日及十二月三十一日为报表结算日。该片正式首次公映满一年之次日起，至该片正式首次公映满两年期间，发行方需在每半年完结之日（即六月三十日及十二月三十一日）起 10 个工作日内，一年两次向投资人提供结算报表；该片正式首次公映满两年之次日起，发行方需在每年完结之日（即十二月三十一日）起 10 个工作日内，一年一次向投资人提供结算报表。

（2）发行方应根据本款第（1）项的约定向投资人提交结算报表，并负责将该片在全球范围内的结算报表合并计算各方应得分成收益，并提交给该片投资人确认。汇总结算报表经投资人确认后 15 个工作日内，发行方应将各方应得之分成收益分别汇入投资方指定之银行账户。

4.3.4 发行收入的审计

投资人有权在提前 14 日书面通知发行方的前提下要求对发行地区内的发行收益进行审计，审计费由提出审计的一方承担。但是，如果审计发现发行方提供的发行收益结算报表约定金额与实际发行收入存在误差超过 5%，则发行方除了需要补足差额之外还应当承担上述审计费用，并向提出审计方支付等额于误差金额部分的违约金。

4.3.5 发行的其他相关事宜

（1）投资人同意并确认，发行方在其发行地区内有独立自主的宣传发行该片的权利。

（2）素材使用规格和限制：如任何该片的主创人员就其名字、肖像、署名安排等有使用限制，发行方应严格遵行，避免使执行制片方违反其与任何第三方就制作该片而签订的合同条款，保证执行制片方不会因发行方的作为或不作为而承担任何责任。

（3）维权：任何发行地区如发现侵权行为（包括但不限于盗版或网络侵权等行为），发现方应尽快报告其他方，由该发行地区的发行方负责处理和维护著作权。投资人须向维权方提供有利于执行侵权诉讼、著作权登记等工作的法律文件，因此而产生的开支计入负责维权的一方地区的宣传发行开支内。

五、商务开发权

5.1 【商务开发权的定义】。

5.2 投资人同意，该片在全球范围内的商务开发事宜由_____方负责。

5.3 商务开发代理费：投资人同意，广告客户的引入方（甲方或乙方）可收取广告费净收入的_____%作为代理费。其中，广告费净收入＝广告合作协议中广告费总额－收取广告费收入应缴纳的税金。

5.4 无论广告客户是由哪一方引入，双方同意：

（1）该广告合作协议由负责该地区商务开发事宜的一方负责与广告客户签署，并且在签署广告合作协议后应将复印件交给其他方留存备查；

（2）投资人同意广告合作协议项下约定之广告内容均由负责该地区商务开发事宜的一方执行；

（3）若任何一方引入之广告涉及该片宣传阶段需要配合的事宜，其他相关方应给予合理配合。

5.5 投资人同意，广告合作协议项下的广告费总额扣除第5.3条约定的广告客户引入方的商务开发代理费、相关税金及广告执行费（若有）后剩余的净收益（以下简称"商务开发净收益"）将作为投资人的共同收入，由投资人按照实际投资比例进行分配。

5.6 商务开发净收益的结算方式：发行方应在按照本协议第4.3.3款第（1）项的约定向投资人提供结算报表的同时，向投资人提供该片商务开发净收益之结算报表，该片商务开发净收益之结算报表经各方确认后15个工作日内，发行方应将各方就该片商务开发净收益应得之分成收益分别汇入投资方指定之银行账户。

六、著作权和其他权益

6.1 著作权

投资人同意并确认,该影片的各个投资人按照各自在该片的实际投资比例共同享有对该片在全世界范围内之著作权。

6.2 署名权

甲乙双方及其他投资方(如适用)共同作为该片"出品方"或"联合出品方"署名,各个投资方各自指定一名代表署名"出品人"。甲乙双方按本条约定享有的署名权适用于全世界,署名顺序为:_____方署名第一位,其余的按照投资比例由多至少的顺序排列。如按照前述原则排列的顺序与相关法律、法规、政策的规定不一致,则前述署名顺序需要调整,以符合相关法律、法规或政策的规定。

七、参赛及获奖

7.1 该片如在国内或/及海外获得任何电影节的奖项,荣誉由双方(或/及所有投资出品方)享有;如获得奖金,双方(或/及所有投资出品方)按照投资比例直接分配,无须计入发行毛收益;如获得奖状,奖状由得奖方享有,如另一方要求,得奖方应制作奖状复制件提供给另一方,复制所需费用及成本自奖金中直接扣除,不足的部分由双方(或/及所有投资出品方)共同承担。个人奖项的奖金归个人所有。

7.2 如该片参加海外电影节,由双方共同协商确认并经电影主管机关批准,有关费用计入该片的宣传发行开支中。

八、通知

8.1 本协议项下的任何通知都必须以中文作出,除非另有约定,通知须以专人送递、邮寄或电子邮箱的形式发至如下地址:

甲方:

地址:_____,电话:_____,收件人:_____,电子邮箱:_____

乙方:

地址：_____，电话：_____，收件人：_____，电子邮箱：_____

任何一方如果迁址或者变更其他联系方式，应当立即书面通知本协议另一方。变更方未及时通知对方变更事宜而产生的后果由变更方自行承担，以原通知地址及电子邮件发出的通知、文件、资料等视为有效送达。

8.2 一切通知皆以亲身送递方式送抵对方提供的地址当日（并具有送递证明），或以预付挂号邮递方式（并具有邮寄单证明）寄出三日后，或以电子邮件发出，发出方邮件系统显示已成功投递对方邮箱地址服务器当时（并具有文件证明），视为已将通知有效送达。

九、违约条款

9.1 除本协议另有约定外，在本协议执行过程中，如发生违约事件，则由守约方向违约方发出书面违约通知，违约方应在收到通知后_____个工作日内根据本协议对违约事项作出补救。若守约方未发出书面违约通知，不得视作守约方放弃其对违约方主张的任何权利或补救措施。

9.2 协议任何一方违反本协议的约定均应承担相应的违约责任，如给守约方造成损失，还应赔偿守约方因此遭受的一切损失，赔偿的范围包括但不限于甲方所遭受的直接经济损失、期待利益损失、诉讼费、律师费、差旅费、调查费等。

十、保密条款

除已被公众知悉或投资人各方之专业顾问（如律师、会计师等）或根据政府、监管机构或有管辖权的法院指定应当披露的信息，或双方书面事前同意可以披露的信息外，各方同意对本协议之条款、影片财务相关内容及所有其他有关影片制作的信息及任何一方基于本协议可能获悉的有关其他方的商业信息负有严格保守秘密的义务。各方保证，对上述商务信息或资料保密，一方未经对方书面同意，不得以任何方式向任何第三方披露或泄露相关内容，否则披露的一方视为违约，违约方应赔偿

守约方因此受到的全部损失。该等保密义务不因本协议的终止而终止。

十一、不可抗力

11.1 若在本协议履行期间发生不可抗力事件，受到不可抗力影响的一方的义务在不可抗力事件持续的期限内自动中止，其履行期限自动延长，延长期间等同于中止期间，双方无须为此承担任何责任。

11.2 受不可抗力影响的一方应及时通知另一方，并在发出通知后的5日内向另一方提供不可抗力发生以及持续期间的充分证明。双方应就不可抗力立即进行协商，寻求双方认可的解决方案，尽力将不可抗力造成的影响降至最低，双方按投资比例共同承担风险。

11.3 本协议中"不可抗力"是指非因双方或任何一方的过错或疏忽，出现不能预见、不能避免、不能控制或不能克服、使本协议一方或双方部分或完全不能履行本协议的客观情况，包括但不限于地震、台风、洪水、火灾、疫情、战争、罢工、暴动、天气反常、相关政策的变更或调整等情况。

十二、法律适用及争议解决

12.1 本协议的订立、效力、履行和解释适用中国现行有效的法律法规。

12.2 因本协议的订立、效力、履行和解释所产生的一切争议，协议各方应友好协商解决。如协商不成，任何一方均有权将争议提交有管辖权的法院通过诉讼解决。

十三、其他事项

13.1 本协议自甲乙双方签字并盖章后生效，其效力追溯至本协议首页上方注明的日期。

13.2 本协议及其附件构成投资人就本协议之有关事项达成的完整协议。附件为本协议不可分割之部分，与本协议具有同等法律效力。如本协议之条款与任何用于影片申报审批等文件的内容不一致，最终以本协议约定为准。

13.3 甲乙双方必须遵守各自所在地域之相关税法，自行申报及缴纳税金，因此而引起的法律纠纷，双方同意各自承担责任，与其他方无关。

13.4 本协议未尽事宜由甲乙双方友好协商签订补充协议予以约定，补充协议与本协议具有同等法律效力。

13.5 本协议用中文制成，一式_____份，甲乙双方各持_____份，各份具有同等法律效力。

（本页以下无正文）

甲方：_____（盖章）

法定代表人或授权代表（签字）：

乙方：_____（盖章）

法定代表人或授权代表（签字）：

附录三 主要演员聘用合同

本演员聘用合同（以下简称"本合同"）由以下各方于_____年_____月_____日在【地点】签署。

甲方：【制片公司】
地址：_____
联系方式：_____

乙方：
乙方一：【演员经纪公司】
地址：_____
联系方式：_____
乙方二：【演员】
身份证号码：_____
通信地址：_____
联系方式：_____
（上述乙方一和乙方二以下合称为"乙方"，单独时称为"乙方一"或"乙方二"）

鉴于：

1. 甲方拟投资拍摄电影《_____》（暂定名，该片片名最终以国家电影主管部门核准使用的名称为准，若该片片名变更，本合同将不受影响，继续有效。以下简称"该片"）。

2. 乙方一是乙方二的经纪公司。

3. 甲方决定聘请乙方二担任该片演员，乙方二愿意接受甲方之聘请，同时乙方一同意乙方二参加该片的演出工作，并签署本合同。

现甲乙各方本着平等、自愿、互惠互利的原则，经友好协商，签订

本合同，以兹共同遵守。

一、演员的服务内容、要求及拍摄周期

1. 乙方二在该片中饰演"＿＿＿"角色（因该片剧本调整，角色名称等发生变更，本合同项下甲乙各方的权利义务不受影响，持续有效）。乙方保证乙方二按照甲方及制片人、导演的要求提供演出服务。

2. 乙方二接到该片剧本后，应认真研究该片中的人物角色，为拍摄做好各项准备工作。同时，乙方二在该片开机之前，应按甲方的要求参加拍摄筹备会、试装、试拍等拍摄筹备期内需要演员参与的工作。乙方应协调乙方二的档期，确保能够参加上述筹备期工作。在该片关机之后，甲方有权要求乙方二参加配音、补拍、重拍等不超出演员专业职责范围的其他摄制工作。对于乙方二参加上述事宜，甲方无须另行向乙方支付任何费用。

3. 乙方有义务配合甲方参加该片的宣传及发行活动。乙方同意乙方二在该片开机拍摄前、该片拍摄过程中及该片拍摄完成后（关机）参加不少于＿＿＿次甲方安排的宣传活动。

4. 乙方二的拍摄周期为自＿＿＿年＿＿＿月＿＿＿日起至＿＿＿年＿＿＿月＿＿＿日止，共计＿＿＿天（以下简称"拍摄期限"）。拍摄期限内，乙方每日工作时间不超过＿＿＿小时（从离开驻地前往拍摄地之时到拍摄完成离开拍摄地之时止），包含拍摄、转景及赴外景地往返路程等全部时间。

二、合作费用及支付方式

1. 本合同项下，甲方向乙方支付的合作费用总额为人民币＿＿＿元，其中，乙方一的服务费为人民币＿＿＿元，乙方二的酬金为人民币＿＿＿元。甲乙各方同意并确认，本款中约定的合作费用总额为乙方履行其在本合同项下所有义务及甲方制作和使用该片应向乙方支付的所有费用。除本合同另有约定外，乙方同意不会再向甲方主张上述合作费用总额之外的其他任何费用（包括但不限于甲方在全球范围内以任何方式宣传或使用该片而取得的任何收益等）。

2. 上述合作费用的支付方式如下：

（1）第一期：本合同签订之日起 10 个工作日内，甲方向乙方支付合作费用总额的_____%，即人民币_____元，其中，乙方一的服务费为人民币_____元，乙方二的酬金为人民币_____元。

（2）第二期：该片开机之日起 10 个工作日内，甲方向乙方支付合作费用总额的_____%，即人民币_____元，其中，乙方一的服务费为人民币_____元，乙方二的酬金为人民币_____元。

（3）第三期：该片拍摄过半（即开机之日起_____天），甲方向乙方支付合作费用总额的_____%，即人民币_____元，其中，乙方一的服务费为人民币_____元，乙方二的酬金为人民币_____元。

（4）第四期：该片关机之日起 10 个工作日内，甲方向乙方支付剩余款项，即人民币_____元，其中，乙方一的服务费为人民币_____元，乙方二的酬金为人民币_____元。

3. 甲方应将上述合作费用支付至乙方指定的如下账户：

开户名称：_____

开户银行：_____

账号：_____

三、其他相关费用

1. 在整个拍摄周期内，甲方负责安排乙方二因工作需要的交通、食宿等事宜并承担相关费用，具体如下：

（1）甲方负担乙方二拍摄期间的交通费用。标准为：飞机商务舱，机票套数视往返剧组或拍摄地需要而定。但是，乙方二因个人原因离组而产生的交通费用由乙方自行承担。

（2）甲方负担乙方二在拍摄期间的食宿费用。住宿标准为：五星级酒店套房一套或与导演同等级别房间；用餐标准为：与导演同级别。

（3）甲方负担乙方二生活助理（一名）在拍摄期间的食宿及往返拍摄地飞机经济舱往返机票，机票套数视乙方二往返剧组或拍摄地需要而定。住宿标准为：与乙方二同一酒店标准间；用餐标准为：与剧组其他人员同级别。

（4）甲方提供乙方二经纪人（一人）来剧组探班一次的往返机票经济舱一套及食宿费用（住宿及餐饮标准与乙方二生活助理相同）。

（5）甲方负责为乙方二提供专用房车一辆，并负责路桥费、司机费、油费等一切相关费用。

（6）除本款上述约定外，乙方二因个人原因中途离组的费用由乙方自行承担，与甲方无关。

2. 乙方二因参加本合同第一条第 3 款约定的宣传活动而产生的相关费用由甲方承担，具体标准如下：

（1）交通费标准：乙方二为飞机商务舱往返，乙方二助理（一名）为经济舱往返。

（2）住宿标准：乙方二住宿为宣传驻地酒店内独立房间一套，乙方二助理（一名）与乙方二同一酒店住宿，房间为标准间。

（3）乙方二及其助理（一名）参加宣传活动期间的食宿费用由甲方承担，但食宿形式由甲方决定及安排。

（4）乙方二参加宣传活动期间指定雇用之发型师及化妆师的费用由甲方承担，但前述发型师及化妆师每个工作日的酬金总额不得高于人民币_____元，否则，超出部分由乙方自行承担。

3. 在该片筹备、拍摄、后期制作及宣传期间，除本合同约定费用外，乙方二须自行负担其本人之一切个人开支，包括但不限于乙方二的房间服务费、电话费、洗衣费等，以及乙方二随行人员的酬劳等费用。

4. 乙方不得借甲方或该片之名义作任何借贷以导致甲方及该片在名誉上及财务上的损失，否则，乙方应当赔偿甲方因此遭受的一切损失。

四、著作权及相关约定

1. 甲乙各方同意并确认：

（1）乙方二因其为该片提供演出服务而享有在该片完成片及该片相关的宣传材料中署名的权利。除上述署名权及收取本合同项下合作费用的权利之外，乙方不享有该片的任何其他权利（如著作权等）。

（2）该片为甲方组织创作之作品，除本条第 1 款第（1）项乙方二

享有的署名权和收取合作费用的权利外,该片的著作权、邻接权、商品化权、收益权等所有权利及与该片有关的一切权益均归属于甲方所有。

2. 在本合同有效期内及本合同终止后,未经甲方书面同意,乙方不得将与该片有关的任何片段、图片或乙方二的个人演出内容以任何形式表演、展览或用于广告、宣传或演出等。但甲方同意向乙方提供该片中有乙方二形象的彩色剧照(电子版)＿＿＿＿＿张,用于乙方留存资料,甲方同意乙方将上述剧照用于乙方二个人简介、专辑及个人网页的宣传中。乙方保证,除用于乙方二个人宣传及本款约定的目的外,乙方不得将甲方提供的剧照用于其他任何目的或用途,乙方使用甲方提供的剧照进行乙方二的个人宣传不得影响该片的宣传发行,不得给甲方及该片造成负面影响。

3. 乙方同意,甲方为该片拍摄、宣传目的有权使用乙方二的姓名、剧照、肖像、声音及其个人资料,并无须向乙方支付费用。甲方使用上述资料时不得侵犯乙方二的合法权益。

4. 甲方有权开发与该片有关的衍生产品,包括但不限于玩具、图书、服装等。乙方同意甲方有权在该衍生产品中使用乙方二的姓名、个人资料、剧照、肖像或声音,若该衍生产品的使用或销售产生收益,则甲方同意向乙方支付一定金额的使用费,具体金额由甲乙双方另行协商确定。甲方使用上述资料时不得侵犯乙方二的合法权益。

5. 乙方同意,包含或涉及乙方二的肖像、姓名、个人信息等内容的该片海报、预告片、花絮等宣传素材的著作权及相关权益由甲方享有,甲方有权以任何方式使用该等宣传素材,乙方保证不会就此向甲方主张任何权利。

五、各方的权利义务

1. 甲方应按照本合同第二条约定向乙方支付合作费用,并按照第三条的约定承担其他相关费用。

2. 甲方负责为乙方二购买在该片拍摄期间的人身意外伤害保险,乙方应协助甲方为该保险目的提供保险公司所要求的信息和资料,并在保险公司要求由乙方二签字的文件上签字。该片拍摄期间出现人身意外

伤害事故的,按保险公司有关规定赔偿。但如因乙方二违反演出场地规定和剧组管理规章制度而造成事故,一切费用及责任由乙方承担。另外,因乙方二发生不属于保险赔偿范围内的一般突发性常规病、慢性病等引起的一切医疗费用均由乙方自行负担。

3. 甲方保证,未经乙方二事先同意,乙方二所饰演的角色没有色情戏、暴力戏、影响乙方二形象的戏份,且不得寻找替身演员从事前述表演。甲方不得安排乙方二从事各种高度危及乙方二人身安全和体力不及之动作,如根据拍摄需要,甲方应另外聘请专业替身完成上述工作。

4. 鉴于在该片拍摄期间,乙方二通常不能享有休息、休假安排,甲方在本合同项下所支付的合作费用已包含了乙方二加班、加点及节假日工作应得之所有报酬。除合作费用之外,甲方无须向乙方支付加班费等任何名目之费用或酬金。

5. 甲方应向乙方二提供准确的工作时间表,以便乙方二安排其工作时间。如因不可抗力或拍摄需要导致工作计划发生变动,应提前通知乙方二。乙方二须根据工作时间表约定的时间,如期到达甲方指定的地点,具体到组时间以剧组通知为准。

6. 乙方二应遵守甲方及该片剧组的各项规章制度,服从甲方的制片人及其指定代理人员(包括但不限于导演、制片主任等)的工作安排,严格执行该片的剧本和拍摄计划。乙方二保证以其专业技能,尽力履行与该片有关之一切服务,并积极与其他工作人员配合。

7. 乙方同意,在该片的拍摄过程中及后期制作中,乙方二有义务根据甲方的要求完成该片的混录、合成、后期补录、配音等后期工作。乙方同意,甲方有权指派他人取代乙方二完成后期配音工作,并不视为甲方违约。

8. 乙方二应于其拍摄期限结束之日起_____日内将甲方向其提供的文学剧本、相关资料、拍摄用具等全部归还甲方。

9. 除本合同另有约定外,乙方二如遇有特殊情况需请假,须经甲方书面同意。乙方二应严格遵守剧组之拍摄通告中规定的日期、时间、地点,准时到达拍摄现场工作。由于乙方二原因造成的延误到场(但不可抗力的原因除外,如车祸、突发疾病、天气及交通情况异常等原因)、

早退、随意离开拍摄场地等均将被视为严重违约，乙方应按照本合同第七条第2款的约定承担违约责任和赔偿责任。

10. 乙方同意，若乙方二在该片拍摄期间与该片剧组内或剧组外人士发生纠纷或发生打架斗殴等不良事件造成他人伤亡及／或财产损失，或造成自身伤亡及／或财产损失，或造成其他组织、集体、国家财产损失的，乙方应自行承担一切法律责任。同时，甲方有权终止本合同，本合同自甲方发出通知之日起终止，乙方应赔偿因此给甲方造成的全部损失。

11. 乙方保证，自本合同签署之日起，乙方二不得违反国家及当地政府的有关法律、法规、政策或其他规定（包括但不限于不得卖淫嫖娼、不得参与或组织赌博、不得吸毒贩毒或容留他人吸毒等），不得策划、参与或发声支持任何可能影响该片拍摄、宣传、发行、放映和销售等的政治活动、宗教活动或其他社会活动，不会成为国家影视文化行业管理部门禁止在视听节目中出现或署名的从业人员。若乙方违反或涉嫌违反前述约定，给该片及其衍生品造成任何宣传、发行、放映和销售等的不利影响，或给甲方及其合作方行使本合同项下相关权利造成阻碍的，由此引起的任何损失及责任均由乙方自行承担，甲方不承担任何法律责任。同时，甲方有权终止本合同，本合同自甲方发出通知之日起终止，乙方应退还已经收取的全部费用，并赔偿甲方因此遭受的一切损失（包括但不限于该片的投资款、宣传发行费用、向第三方支付的违约金／赔偿金等）。

六、伤病纠纷的处理

在拍摄期间，若发生乙方二生病、受伤的情况，为了避免延误乙方二的治疗休养或延误甲方的拍摄工作，甲乙各方同意依据医院诊断的方式来明确责任。各方同意由甲方负责就近安排乙方二到县级或县级以上医院对乙方二病情予以诊断。各方同意该医院出具的诊断书作为各方最后确定乙方二的病因及今后明确责任、处理纠纷的依据。

七、违约责任

1. 如甲方未按本合同第二条约定向乙方支付合作费用，每延误一天，甲方应向乙方支付应付而未付款项的万分之五作为违约金。

2. 在拍摄期间，乙方二出现以下任何一种情况均视为乙方违约，甲方有权要求乙方立即纠正其违约行为，并按照本合同项下合作费用总额的两倍向甲方支付违约金。若由此给甲方造成损失的，乙方应赔偿甲方因此遭受的一切损失（包括但不限于该片的投资款、宣传发行费用、向第三方支付的违约金/赔偿金等）：

（1）乙方二不执行甲方或制片人的工作安排，或者不遵守甲方或剧组的规章制度；

（2）乙方二未按拍摄通告约定的时间到达甲方指定的拍摄地点；

（3）乙方二中途罢演；

（4）乙方二未经甲方事先许可擅自离开剧组；

（5）乙方二未经甲方事先许可参加其他商业拍摄或演出。

3. 乙方二未按本合同第一条第3款的约定参加该片的宣传发行活动，则视为乙方违约，乙方应承担违约责任。若在发生上述情况时甲方尚未支付完毕所有的合作费用，则甲方有权从尚未支付给乙方的合作费用中扣除相应的费用作为违约金。

4. 除本合同另有约定外，本合同任何一方拒绝履行或未履行或不全面履行或迟延履行本合同项下的义务，应承担违约责任。违约方应赔偿守约方因此遭受的全部损失。

八、合同变更和终止

1. 本合同经各方协商一致后方可变更，并由各方签署变更的相关文件。

2. 鉴于该片拍摄周期具有不确定性，甲方有权对本合同项下的拍摄期限进行调整（包括对开机日期和关机日期进行顺延，但应事先通知乙方）。尽管有顺延事情的发生，但合作费用的结算仍按本合同第二条约定执行。

3. 如遇不可抗力（包括但不限于自然灾害、外景地气候不宜而短期停机、赶赴外景地交通原因、政府主管部门的政策变化等）而影响该片拍摄进度，甲方有权选择要求本合同延期执行。尽管有延期执行的情形发生，但合作费用的结算仍按本合同第二条约定执行。

九、保密条款

本合同各方对签订及履行本合同所获知的一切未公开信息（包括但不限于商业秘密、酬金或艺人隐私等）均负有保密义务。一方未经对方书面许可，不得以任何方式向任何第三方披露或泄露相关内容，否则披露的一方视为违约，违约方应赔偿守约方因此遭受的全部损失。该等保密义务不因本合同的终止而终止。

十、法律适用及争议解决条款

1. 本合同的订立、效力、履行和解释均适用中国现行有效的法律法规。

2. 因本合同的订立、效力、履行和解释所产生的一切争议，协议各方应友好协商解决。如协商不成，任何一方均有权将争议提交有管辖权的法院通过诉讼解决。

十一、其他事项

1. 本合同自甲乙双方签署后生效，其效力应追溯至本合同首页上方注明的日期。

2. 本合同未尽事宜，甲乙各方协商一致后可另行签订补充协议进行约定，补充协议与本合同具有同等法律效力。

3. 本合同一式_____份，甲乙各方各执_____份，各份具有同等法律效力。

（本页以下无正文）

甲方：_____（盖章）

法定代表人或授权代表（签字）：

乙方：

乙方一：_____（盖章）

法定代表人或授权代表（签字）：

乙方二：_____

（签字）

后　　记

在成稿的 2020 年，也是新冠肺炎疫情肆虐全世界的一年。受疫情影响，全球电影产业产生了较大的变化，特别是年初和年尾发生的两件事情，对电影产业的交易习惯产生了巨大的影响。

一件事发生在中国电影市场，2020 年 1 月 24 日，农历己亥年腊月三十，在春节档影片集体撤档、全国各地电影院宣布春节歇业后，贺岁档影片《囧妈》宣布于农历大年初一零点，登陆抖音、西瓜视频、今日头条等流媒体平台，免费陪观众过大年。一时间，观众一片叫好，但同时，此举也引发了行业内各方的巨大争议，多家电影院线及从业人员联合向国家电影主管部门提交了《关于提请主管部门规范电影窗口期的紧急请示》，认为《囧妈》绕开传统院线影院，临时改为网络在线首播并且免费，意味着现行的电影公映窗口期已被击碎，与影院营收和行业多年来培养的付费模式相左，"是对现行中国电影产业及发行机制的践踏和蓄意破坏"，明显违背了全球通行的电影行业规则，违背公平竞争的市场原则，将对整个中国电影产业的健康发展造成极为不利的影响。

另外一件事发生在好莱坞，2020 年 12 月初，在海外院线饱尝疫情之苦、一片哀号之时，美国华纳兄弟宣布，2021 年片单里的所有 17 部电影将在流媒体平台 HBO Max 与电影院线同时上映。该计划一经公布，立即引发好莱坞各个院线公司的不满，因为窗口期是好莱坞院线公司得以维持的重要规则，如果没有窗口期，院线公司则无以为生。同时，除了院线公司之外，华纳兄弟公布的电影片单里涉及的艺人经纪公司也提出了不满，因为好莱坞电影里参演的艺人大部分都有权参与分享

电影的后期收益，如果电影直接在流媒体上播放，则后期收益无法计算，将严重损害艺人们的收益。另外，电影第一时间在流媒体平台上播放，也就几乎没有可能杜绝盗版。华纳兄弟的这份公告成为好莱坞传统经营模式迄今为止面临的最大挑战，但其是否可以具体实施，目前尚无法预知，我们静观其变。

疫情导致电影发行窗口期的变化，虽属意料之外，但网络是否会消灭电影院，已经是全球电影产业共同面对的时代拷问。我们认为，电影的本质决定了内容的创作需要时间，互联网的快速和高效无法改变电影产业属于内容创造的产业本质。互联网流媒体的迅猛发展虽然对电影产业造成了巨大的冲击，但同时也为电影产业带来了新的契机和巨大收益。互联网流媒体成为电影发行传播的一个新渠道，为电影收益的增加提供了一种新的方式。因此，互联网流媒体不会取代电影院，不会消灭电影院，在相当长的时间内，互联网流媒体会与电影院和平共存。当然，随着互联网流媒体的兴起，电影院发行窗口期会越来越短，电影院在产业中所起的作用将会逐步发生改变。未来，电影院可能会成为电影宣传发行的"火车头"，或者像剧院一样，以一种更为高端的消费形式存在。

在中国目前的电影市场，由于电影总收入的90%都来自院线票房收入，因此在短时间内，中国电影的交易中电影院线仍将是最重要的发行渠道，电影产业的交易规则不会有较为明显的改变。再加上中国已经控制住疫情，电影行业也已经破冰回暖，因此，本书介绍的交易规则在很长一段时间内仍将是中国电影产业主要适用的交易规则。

随着市场环境的变化，待行业对新的业态及交易模式达成共识时，我们将会把新的内容和新的思考增补进本书的第二版中，敬请期待。

王冬梅

2020年12月17日，于北京

"嫦娥五号"今日归来，仰望星空，脚踏实地